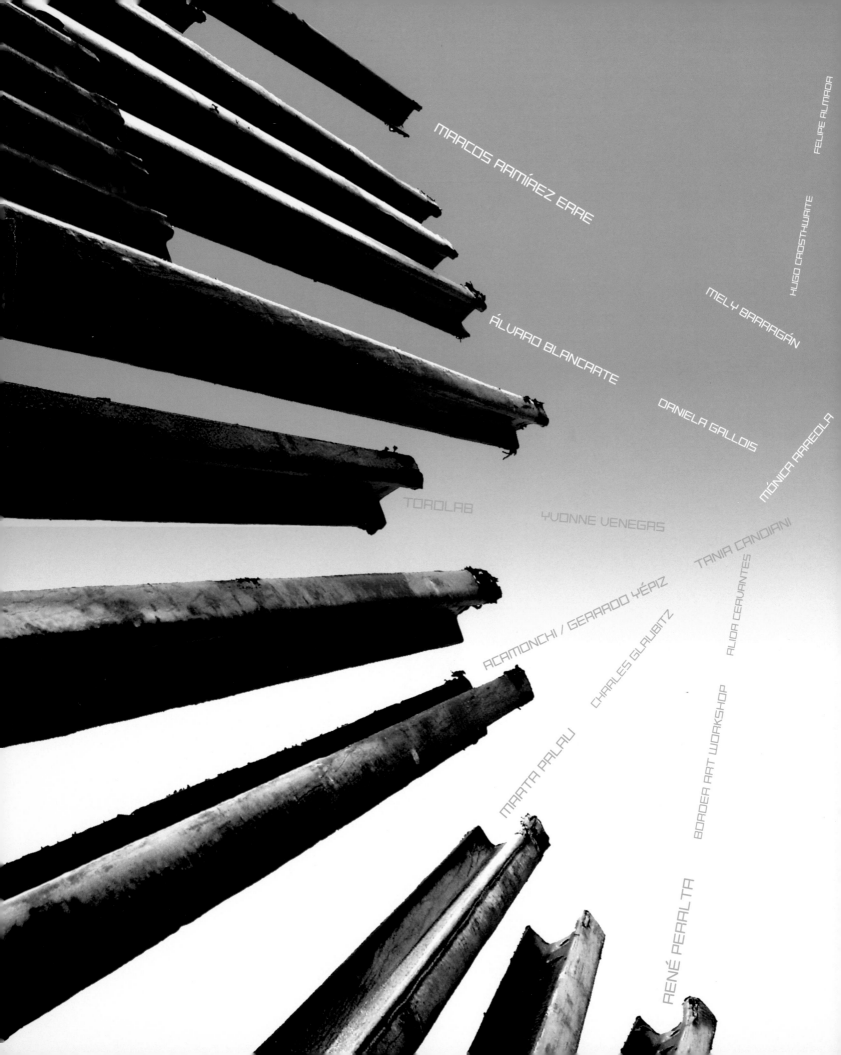

MARCOS RAMÍREZ ERRE FELIPE ALMADA

HUGO CROSTHWAITE

MELY BARRAGÁN

ÁLVARO BLANCARTE

DANIELA GALLOIS

MÓNICA ARREOLA

TOROLAB YVONNE VENEGAS

TANIA CANDIANI

ACAMONCHI / GERARDO YÉPIZ ALIDA CERVANTES

CHARLES GLAUBITZ

MARTA PALAU BORDER ART WORKSHOP

RENÉ PERALTA

TEDDY CRUZ

DANIEL AVANOVA

JORGE GRACIA

BENJAMÍN SERRANO

VIDAL PINTO ESTRADA

OFICINA 3

ÁNGELES MORENO

SERGIO DE LA TORRE

RAÚL GUERRERO

CÉSAR HAYASHI

SALÓMON HUERTA

BULBO

ENRIQUE CIAPARA

JULIO CÉSAR MORALES

CARMELA CASTREJÓN DIEGO

JULIO OROZCO

ARMANDO RASCÓN

JAIME RUIZ OTIS

EINAR & JAMEX DE LA TORRE

GIANCARLO RUIZ

AARON SOTO

MIGUEL ROBLES-DURÁN

ANA MACHADO

MARCELA GUADIANA

SALVADOR V. RICALDE

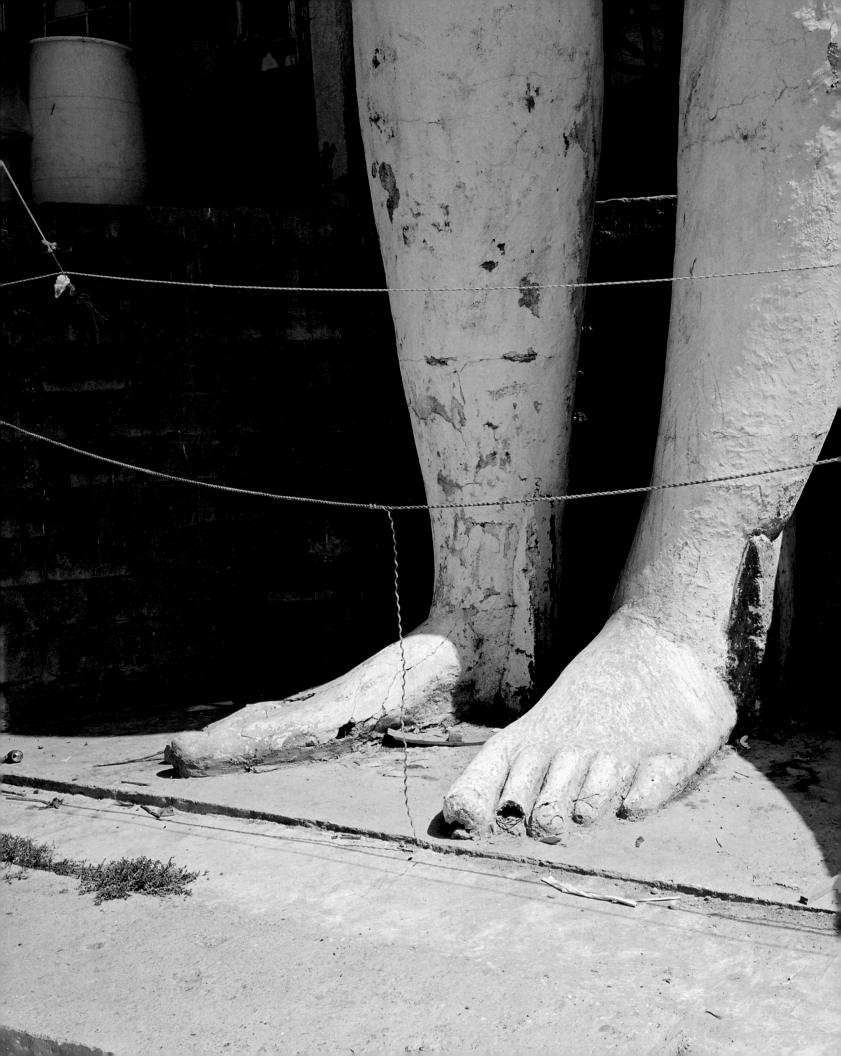

This catalogue is published on the occasion of the exhibition *Strange New World: Art and Design from Tijuana / Extraño Nuevo Mundo: Arte y diseño desde Tijuana,* organized by the Museum of Contemporary Art San Diego. The exhibition was made possible with support from Altria Group, Inc. The project has also received generous grant support from The Rockefeller Foundation; The Andy Warhol Foundation for the Visual Arts; an anonymous donor and Amelia and Kenneth Morris; Cultural Contact, the U.S.-Mexico Foundation for Culture, Inc.; the Government of Baja California; UBS AG; the Nimoy Foundation; the Graham Foundation for Advanced Studies in the Fine Arts; the City of San Diego Commission for Arts and Culture; the County of San Diego; and The James Irvine Foundation, which supports activities at MCASD Downtown.

Special thanks to the Mexican Consulate in San Diego.

EXHIBITION TOUR

Cultural Institute of Mexico, Washington D.C.
February 16 to April 22, 2006

Museum of Contemporary Art San Diego
May 20 to September 3, 2006

Santa Monica Museum of Art
January 13 to April 21, 2007

Published by
Museum of Contemporary Art San Diego
700 Prospect Street
La Jolla, California 92037
(858) 454-3541
www.mcasd.org

Available through
D.A.P./ Distributed Art Publishers
155 Sixth Avenue, 2nd Floor
New York, NY 10013
Tel: (212) 627-1999
Fax: (212) 627-9484

ISBN: 0-934418-64-0
Library of Congress catalogue Card Number: 2005938072

Rachel Teagle, Editor and Curator
Bilingual editing and Spanish translation by Fernando Feliu-Moggi
Additional translation by John Farrell,
Carla García Zendejas, and Jen Hofer
Designed by Marcela Guadiana
Printed in Italy
Printing coordinated by Uwe Kraus

Gobierno del Estado
de Baja California

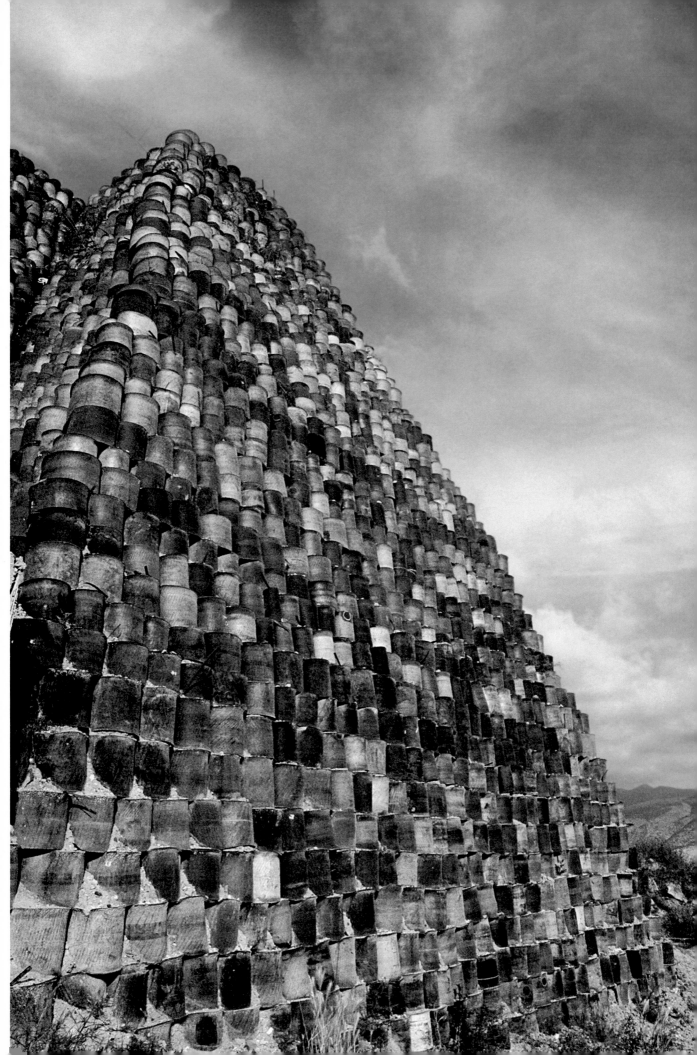

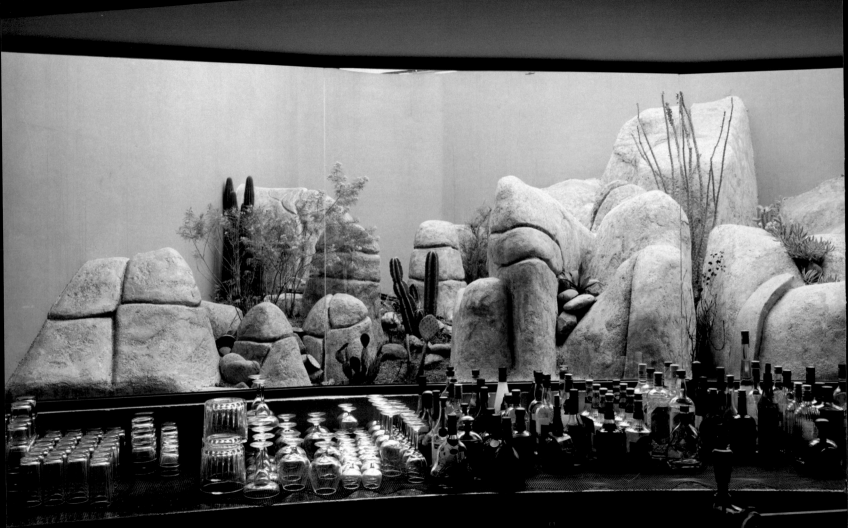

CONTENTS ▪ CONTENIDO

FOREWORD

For far too long, the image of Tijuana has languished as a dated stereotype—a gritty border town where anything goes. This stereotype, going back to the 1920s, belies the true cultural and urban vitality and artistic sophistication of twenty-first century Tijuana. Tijuana and San Diego, in their symbiosis and in the ways we negotiate our codependency, together form an important model and harbinger for globalization in the coming decades. Here, where the farthest southwestern corner of the United States meets the farthest northwestern corner of Mexico, the First and Third worlds face each other, intersect and share resources, occasionally clash, and continue to try to find ways to coexist. With *Strange New World: Art and Design from Tijuana*, we are not only spotlighting this vital arts scene to the larger region, but also to an international audience.

The Museum of Contemporary Art San Diego has a long history of dealing with its geographic location at the edge of Latin America, going back to the earliest years of the museum's existence. Shortly after the 1941 opening of what was then known as the Art Center in La Jolla, we hosted a wartime exhibition that was traveling around the country, sponsored by the International Business Machines Corporation. Titled *Art in the Western Hemisphere*, it opened in April 1944 and included representative paintings of each Latin American country, each province of Canada, and each state in the U.S. This optimistic view of hemispheric unity, especially during a time of world war, appears somewhat naïve from this vantage point. But there is a very well-founded notion of the shared interests of this hemisphere, and that is certainly true in the border region of San Diego-Tijuana, a metropolis that is now home to nearly six million people.

Between the 1940s and 1970s, this museum sporadically exhibited artworks from Latin American artists. The first solo exhibition by an artist from Latin America featured Marta Palau, from Tijuana. Her mythically-inspired prints were presented by then-director Donald Brewer in February 1964, and we are delighted to show her work again in *Strange New World*, some forty-two years later. Brewer also organized an exhibition called *20th Century Latin American Native Art—1952 to 1964*, and an exhibition of sculptures and drawings by Venezuelan artist Stephen Toth. In 1966, the museum hosted a major exhibition organized by Yale University and the University of Texas, with paintings, political caricatures, drawings, prints, and architectural and mural designs from sixteen Latin American countries, dating from the end of the eighteenth century to the present. In 1977, Mexican sculptor Francisco Zuñiga was featured, but for the next decade, the focus was primarily on U.S. artists, with little shown from Latin America.

In 1983, when I became MCASD's director, I couldn't help but be struck by San Diego's binational, bicultural environment, and wanted to address that geographic reality in the artistic programs. We opened our first gallery outpost beyond the rarefied setting of La Jolla in 1987, and the first exhibition in that space at 8th and J Streets in downtown San Diego was *9-1-1: A House Gone Wrong*, a project conceived and executed by the young artists of a collective called Border Art Workshop/Taller de Arte Fronterizo. The politically charged installation dealt with a number of potent issues then brewing around the U.S.-Mexico border and the volatile relationship between San Diego and Tijuana. In the intervening years, BAW/TAF's work became increasingly recognized in international art circles, and they participated in such exhibitions as Documenta and the Venice Biennale. And now we have come full circle, some twenty-two years later, with BAW/TAF's work included in *Strange New World*.

Since then, MCASD has presented many exhibitions exploring this terrain, among them—*Celia Álvarez Muñoz: El Limite*, 1991; *La Frontera/The Border: Art about the Mexico/United States Border Experience*, 1993; *Armando Rascón: Postcolonial CALIFAS*, 1997; *Silvia Gruner*, 1998; *Marcos Ramírez ERRE: Amor como primer idioma/Love As First Language*, 1999; *Frida Kahlo, Diego Rivera, and Twentieth Century Mexican Art: The Jacques and Natasha Gelman Collection*, 2000; *Ultrabaroque: Aspects of Post-Latin American Art*, 2000; *TOROLAB: Laboratorio of the Future in the Present*, 2001; and *Baja to Vancouver: The West Coast and Contemporary Art*, 2004. The ongoing *Cerca Series* of exhibitions at MCASD Downtown feature emerging artists and continues to serve as an important forum for artists from Tijuana. The series was launched in 2002 with Tania Candiani and since that time has included projects by Jaime Ruiz Otis and Julio César Morales. Yvonne Venegas, the 2005 – 2006 stART Up award winner, will open her *Cerca Series* concurrently with *Strange New World*.

But of all our exhibitions that have dealt with Mexico and the border region, *Strange New World:* is the most ambitious—indeed, it is the largest exhibition our institution has ever originated. It includes more than 130 artworks by 41 artists, architects and designers, and is installed in both our museum facilities in downtown San Diego and La Jolla.

For a plethora of reasons, the Tijuana art community has flowered with young talent—artists, designers, musicians. But Tijuana's art scene would be inexplicable without the foundation of artists from earlier generations, who mentored and were inspiration to many of the young artists now coming into their own. Our exhibition, while focusing on an impressive group of young artists who are bringing the city such attention, is also acknowledging their forbearers such as Felipe Almada, Álvaro Blancarte, Daniela Gallois, Marta Palau, and Benjamín Serrano. We want to demonstrate that this is not an explosion of artistic activity that emerges from untilled soil but rather that there are both precedents and precursors, and we honor those artists as well.

Some years ago, I was invited to a dinner at the Institute of the Americas at the University of California, San Diego, at which the guest of honor was Carlos A. de Icaza, Mexico's Ambassador to the United States. All the guests that evening were struck with Ambassador de Icaza's extraordinary vision and intelligence, his instant understanding of the importance of this region, and his interest in fostering and fomenting increased exchange between San Diego and Tijuana, now and in the future. He expressed particular interest in *Strange New World:* and generously offered to help us bring the exhibition to Washington D.C., as well as help us make contacts with government officials. From that introduction at dinner, we have been able to meet and bring together an extraordinary range of individuals in Mexico and in the Baja region, all of whom have supported our efforts. Besides my gratitude to the Ambassador, I would like to thank Eugenio Elorduy Walther, Governor of Baja California; Jorge d'Garay, Advisor to the Governor; Alejandro Moreno Medina, Baja California Secretary of Tourism; C. Luis Cabrera y Cuarón, Cónsul General of Mexico in San Diego; Pedro Ochoa Palacio, Cultural Attaché; and Maricela Jacobo Heredia, Director General of the Instituto de Cultura de Baja California. We were especially pleased that the exhibition could open at the Cultural Institute of Mexico in Washington D.C., a presentation that was inspired by the interest of Ambassador de Icaza and shepherded to fruition by Minister for Cultural Affairs and Director of the Cultural Institute of Mexico, Alejandro Negrín Muñoz.

We are very pleased to be able to bring the exhibition to the Los Angeles area as well, and I thank my colleague Elsa Longhauser, Director of Santa Monica Museum of Art, for her interest in the project and for the participation of her institution. It is important for Tijuana artists who are wedged between the art worlds of Mexico City and Los Angeles to have that exposure in the Los Angeles art world.

The ambition of the exhibition and catalogue necessitated assembling a diverse group of funders. *Strange New World:* is sponsored by Altria Group, and we are grateful for their extraordinary corporate generosity. The project also received generous support from The Rockefeller Foundation; The Andy Warhol Foundation for the Visual Arts; an anonymous donor and Amelia and Kenneth Morris; Cultural Contact, U.S.-Mexico Foundation for Culture; UBS AG; the Nimoy Foundation; the Graham Foundation for Advanced Study in the Visual Arts; the City of San Diego Commission for Arts and Culture; and the County of San Diego. We were especially pleased that the Government of the State of Baja California stepped forward with support for the project.

I particularly want to thank Rachel Teagle, our curator, for her devotion to this project. She has spent the last three years immersed in the art community of Tijuana, and has done a masterful job pulling together a complex project, along with all of our colleagues at MCASD. Last, but certainly not least, however, I thank the artists of Tijuana whose work we are proud to introduce through *Strange New World*. During the long development of this project, they have opened their homes and their studios, allowed us to learn from them and—through them—given us a chance to learn more about Tijuana. It is a city of uncommon vitality, creativity, and verve, a model for the globalized world of the twenty-first century.

Hugh M. Davies, Ph.D.
The David C. Copley Director

PRESENTACIÓN

Por demasiado tiempo la imagen de Tijuana ha languidecido como un estereotipo pasado de moda, un arenoso pueblo fronterizo donde todo está permitido. Este estereotipo, que se remonta a la década de 1920, distorsiona la verdadera vitalidad cultural y urbana, y la sofisticación cultural de la Tijuana del siglo XXI. Tijuana y San Diego, en su simbiosis y en la manera en la que negociamos nuestra mutua dependencia, forman conjuntamente un modelo importante y son un presagio de lo que será la globalización en las próximas décadas. En este lugar, donde el punto mas suroccidental de los Estados Unidos entra en contacto con el punto más noroccidental de México, el primer y el tercer mundo se enfrentan, se entrecruzan y comparten recursos, en ocasiones chocan y siguen buscando maneras de coexistir. Con *Extraño Nuevo Mundo: Arte y diseño desde Tijuana*, no sólo tratamos de destacar este vital escenario artístico en la región, sino también para un publico internacional.

Hace mucho tiempo, desde los primeros años de su existencia, el Museum of Contemporary Art San Diego ha tratado con esta región al borde de América Latina. Poco después de la inauguración en 1941 de lo que entonces se conocía como el Art Center en La Jolla, acogimos en tiempos de guerra una exposición auspiciada por International Business Machines Corporation que estaba viajando por el país. Titulada *Art in the Western Hemisphere (El arte en el Hemisferio Occidental)*, se inauguró en abril de 1944 e incluía obras representativas de cada uno de los países de América latina, cada provincia de Canadá y cada uno de los estados de EE.UU. Esta visión optimista de unidad hemisférica, especialmente en un momento de guerra mundial, parece hoy algo inmadura. Pero la noción de los intereses comunes del hemisferio está bien fundamentada y está especialmente vigente en la región fronteriza de San Diego-Tijuana, una metrópolis que hoy habitan cerca de seis millones de personas.

Entre 1940 y 1970, este Museo expuso esporádicamente obras de artistas latinoamericanos. La primera exposición individual de un artista de América Latina presentó la obra de la tijuanense Marta Palau. Eso fue en febrero de 1964, cuando el director Donald Brewer presentó sus grabados de inspiración mítica. Hoy, cuarenta y dos años después, estamos encantados de mostrar otra vez su obra en *Extraño Nuevo Mundo*. Brewer también organizó una exposición titulada *20th Century Latin American Native Art – 1952 to 1964 (Arte nativo latinoamericano del siglo XX: 1952 – 1964)*, y una exposición de esculturas y dibujos del artista venezolano Stephen Toth. En 1966, el Museo acogió una importante exposición organizada por la Universidad de Yale y la Universidad de Texas que incluía cuadros, caricaturas políticas, dibujos, grabados y diseños murales y arquitectónicos de dieciséis países latinoamericanos que databan del siglo XVIII a nuestros días. En 1977 se presentó al escultor mexicano Francisco Zuñiga, pero en la década siguiente el enfoque fue principalmente en artistas de Estados Unidos, con pocas muestras de arte latinoamericano.

Cuando me convertí en director de MCASD en 1983, no pude evitar el enfrentar el ambiente bicultural y binacional de San Diego y quise incorporar esa realidad geográfica a nuestros programas artísticos. En 1987 abrimos nuestra primera galería más allá del espacio academicista de La Jolla y la primera exposición que se presentó en ese espacio, en la calles 8 y J del centro de San Diego fue *9-1-1: A House Gone Wrong (9-1-1: Una casa echada a perder)*, un proyecto concebido y ejecutado por un colectivo llamado Border Art Workshop/Taller de Arte Fronterizo. La instalación, de gran peso político, trataba una serie de temas candentes que entonces se perfilaban en la región de la frontera México-Estados Unidos y que afectaban la tensa relación entre San Diego y Tijuana. En esos años, la obra de BAW/TAF fue adquiriendo prominencia en los círculos artísticos internacionales y el grupo participó en exposiciones de la talla de Documenta y la Bienal de Venecia. Hoy hemos dado un giro completo; veinte años después, al incorporar la obra de BAW/TAF en *Extraño Nuevo Mundo*.

Desde entonces, MCASD ha ofrecido muchas exposiciones que exploran este terreno. Entre otras, *Celia Álvarez Muñoz: El Límite*, 1991; *La Frontera/The Border: Art about the México/United States Border Experience, (Arte de la experiencia en la frontera de México/Estados Unidos)*, 1993; *Armando Rascón: Postcolonial CALIFAS (CALIFAS post-coloniales)*, 1997; *Silvia Gruner*, 1998; *Marcos Ramírez ERRE: Amor como primer idioma/Love As First Language*, 1999; *Frida Kahlo, Diego Rivera and Twentieth Century Mexican Art: The Jacques and Natasha Gelman Collection, (Frida Kahlo, Diego Rivera y el arte mexicano del siglo XX: La colección de Jacques y Natasha Gelman)*, 2000; *Ultrabaroque: Aspects of Post-Latin American Art, (Aspectos del arte post-latinoamericano)*, 2000; *TOROLAB: Laboratory of the Future in the Present, (Laboratorio del futuro en el presente)*, 2001; y *Baja to Vancouver: The West Coast and Contemporary Art, (Baja a Vancouver: La costa oeste y el arte contemporáneo)*, 2004. *Cerca Series*, la serie continua de exposiciones en la sede de MCASD en el centro de San Diego (MCASD Downtown) presenta a artistas emergentes y sigue siendo un foro importante para los creadores de Tijuana. La serie tuvo su lanzamiento en 2002 con Tania Candiani, y desde entonces ha incluido proyectos de Jaime Ruiz Otis y Julio César Morales. Yvonne Venegas, la ganadora del premio stART Up de 2005 – 2006 presentará su obra en la *Cerca Series* al mismo tiempo que se inaugura *Extraño Nuevo Mundo*.

Pero de todas nuestras exposiciones que han tratado con México y la región de la frontera, *Extraño Nuevo Mundo* es la más ambiciosa —de hecho es la mayor exposición que ha organizado nuestra institución. Incluye más de 150 obras de cuarenta y un artistas y diseñadores y está instalada en nuestras dos sedes, la del centro de San Diego y La Jolla.

Por una variedad de razones, la comunidad artística de Tijuana florece gracias a nuevos talentos —artistas, diseñadores, músicos. Pero el espacio artístico de Tijuana no podría explicarse sin los cimientos que establecieron los miembros de generaciones anteriores, que sirvieron como preceptores e inspiración a muchos de los jóvenes artistas que hoy están empezando ha hacer su propio nombre. Mientras que nuestra exposición se centra en un impresionante grupo de artistas jóvenes que hoy atraen atención sobre la ciudad, también reconoce a sus antecesores, como Felipe Almada, Álvaro Blancarte, Daniela Gallois, Marta Palau y Benjamín Serrano. Queremos probar que esta no es una explosión de actividad artística que surge de un suelo virgen, sino que tiene antecedentes y precursores, artistas a quienes también queremos rendir homenaje.

Hace algunos años me invitaron a una cena del Instituto de las Américas, en la University of California, San Diego, en la que el invitado de honor era Carlos A. de Icaza, Embajador de México en los Estados Unidos. La extraordinaria visión e inteligencia del Embajador Icaza impresionaron a todos los invitados de esa noche, su comprensión inmediata de la importancia de esta región y su interés por fomentar y promover un mayor intercambio entre San Diego y Tijuana, tanto ahora como en le futuro. Expresó un interés especial por *Extraño Nuevo Mundo*, y ofreció generosamente ayudarnos a llevar la exposición a Washington D.C. y a comunicarnos con oficiales gubernamentales. Desde que nos presentaron durante esa cena hemos logrado conocer y reunir una variedad extraordinaria de personajes de México y la región de Baja California que nos han apoyado en nuestro empeño. Además de mi agradecimiento a su Excelencia, quisiera también agradecer a Eugenio Elorduy Walther, Gobernador de Baja California, a Jorge d'Garay, Consejero del Gobernador, a Alejandro Moreno Medina, Secretario de Turismo de Baja California, a C. Luis Cabrera y Cuarón, Cónsul General de México en San Diego, a Pedro Ochoa Palacio, Agregado Cultural, y a Maricela Jacobo Heredia, Directora General del Instituto de Cultura de Baja California. Quedamos especialmente satisfechos de que la exposición pueda presentarse en el Instituto de México en Washington D.C., una exhibición inspirada por el interés que demostró el Embajador Icaza y que fructificó gracias a los esfuerzos del Ministro de Asuntos Culturales y Director del Instituto de México, Alejandro Negrín Muñoz.

También estamos muy satisfechos de poder llevar esta exposición a la región de Los Ángeles, y quiero agradecer a mi colega Elsa Longhauser, Directora del Santa Monica Museum of Art, por su interés en el proyecto y por la participación de su institución. Es importante que los artistas de Tijuana, cuya ubicación los coloca entre el mundo del arte de la Ciudad de México y el de Los Ángeles, reciban cierta visibilidad en Los Ángeles.

Lo ambicioso de esta exposición y este catálogo exigía organizar un grupo diverso de patrocinadores. *Extraño Nuevo Mundo: Arte y diseño desde Tijuana* ha sido patrocinada por Altria Group y estamos muy agradecidos por su generosidad. Además, el proyecto también ha recibido generoso apoyo de la Rockefeller Foundation, The Andy Warhol Foundation for the Visual Arts, un donante anónimo y Amelia y Kenneth Morris; Cultural Contact, la U.S.-Mexico Foundation for Culture, la City of San Diego Commission for Arts and Culture, el Condado de San Diego y la Nimoy Foundation. Nos agrada especialmente el que el Gobierno de Baja California haya ofrecido también apoyo a este proyecto.

En especial, quiero agradecer a Rachel Teagle, la curadora, por haberse volcado en este proyecto. Pasó los últimos tres años inmersa en la comunidad artística de Tijuana y ha hecho una labor insuperable organizando un proyecto tan complejo junto a nuestros colegas de MCASD. Finalmente, pero sin duda sin quitarles valor, agradezco a los artistas de Tijuana cuya obra tenemos el orgullo de presentar a través de *Extraño Nuevo Mundo*. A través del largo proceso de desarrollo de este proyecto nos han abierto sus hogares y sus estudios, nos permitieron aprender de ellos y, a través suyo, nos brindaron la oportunidad de aprender más sobre Tijuana. Es una ciudad de una vitalidad, creatividad y vibra sin precedentes, un modelo para el mundo global del siglo XXI.

Hugh M. Davies, Ph.D.
El Director, David C. Copley

PRESENTACIÓN

Tijuana: una nueva mirada a la frontera

La frontera entre México y Estados Unidos no es sólo una región de intercambios económicos intensos, habitada por casi trece millones de personas frecuentemente bilingües; es también una suerte de laboratorio en que las nuevas tendencias de nuestra compleja relación bilateral se desarrollan y en la que intentamos soluciones novedosas a los retos que se derivan de la creciente interdependencia entre los dos países.

De este modo, la realidad fronteriza exige tanto un compromiso permanente con la gestión eficaz de los problemas cotidianos, como esfuerzos amplios para contar con una visión estratégica, integral y de largo plazo sobre el tipo de frontera con que México y EE.UU. contarán en los años venideros.

En esta tarea de construir una visión integral y compartida de la frontera, la cultura está llamada a jugar un rol determinante. A la asociación comercial que hoy disfrutamos en México y EE.UU., debe seguirle un proceso cada vez más profundo de conocimiento mutuo, para que mexicanos y estadounidenses nos comuniquemos y nos comprendamos mejor.

Por estas razones, cuando hace más de un año conversamos con el Director del Museum of Contemporary Art San Diego, Hugh Davies, recibimos con enorme entusiasmo la posibilidad de presentar en el Instituto Cultural de México en Washington la exposición *Extraño Nuevo Mundo: Arte y diseño desde Tijuana*.

La región Tijuana-San Diego conforma una de las zonas fronterizas más dinámicas e intensas del mundo. Tijuana es la ciudad donde mejor se identifica la confluencia entre dos lenguajes, dos mundos y dos culturas disímbolas. El resultado es una "cultura híbrida" en donde la identidad es objeto permanente de reformulación y cuestionamiento. Por ello, escritores como Juan Villoro se refieren a Tijuana como "la orilla emblemática de la Aldea Global", mientras que para académicos como Néstor García Canclini se trata de "uno de los mayores laboratorios de la posmodernidad".

Con el excelente trabajo curatorial de Rachel Teagle, *Extraño Nuevo Mundo* recoge uno de los movimientos culturales más interesantes que han surgido en esa región en la etapa posterior al Tratado de Libre Comercio (NAFTA). La propuesta de Teagle permite trazar, a través del trabajo de un amplio grupo de artistas de diferentes disciplinas, la ruta que ha conducido a un florecimiento de las artes visuales en esa zona.

La interacción entre los artistas de Tijuana y San Diego es muy dinámica. Es común que los artistas que viven en México tengan sus estudios o lleven a cabo su labor creativa en California. Por ello, esta exposición refleja también la emergencia de una cultura binacional que seguramente será muy apreciada por la audiencia de Washington, D.C.

La Embajada de México en los Estados Unidos y el Instituto Cultural de México expresan su agradecimiento a Hugh Davies, Rachel Teagle y todo el extraordinario equipo del Museum of Contemporary Art San Diego por hacer posible que esta visionaria exposición se presente en Washington, D.C. Agradecen, también, al Gobernador del Estado de Baja California, Eugenio Elorduy Walther, a la Secretaría de Relaciones Exteriores y al Consulado General de México en San Diego por su apoyo para hacer realidad este proyecto.

Carlos A. de Icaza
Embajador de México en los Estados Unidos
Washington, D.C., febrero de 2006

FOREWORD

Tijuana: A New Look at the Border

The border between Mexico and the United States is not only a region of intense economic interchange, inhabited by almost thirteen million, frequently bilingual people; it is also a sort of laboratory in which new trends emblematic of our complex bilateral relationship develop and where we attempt novel solutions to the challenges that stem from the growing interdependence between the two countries.

In this sense, the reality of the border requires both a permanent commitment to the effective management of everyday problems and extensive efforts towards sharing a strategic vision—comprehensive and long-term— concerning the type of border that Mexico and the United States will have in coming years.

Culture is called upon to play a pivotal role in this task of constructing a comprehensive and shared vision of the border. An increasingly profound process of mutual knowledge should follow the commercial partnership that we in Mexico and the U.S. enjoy today, so that we Mexicans and U.S. citizens communicate with one another better, understand one another better.

For these reasons, more than a year ago, when we talked with the director of the Museum of Contemporary Art San Diego, Hugh Davies, we received with enormous enthusiasm the possibility of presenting the exhibition *Strange New World: Art and Design from Tijuana* at the Cultural Institute of Mexico in Washington.

The Tijuana-San Diego region comprises one of the most dynamic and intense border areas in the world. Tijuana is the city where the confluence of two languages, two worlds, and two dissimilar cultures is best identified. The result is a "hybrid culture" in which identity is constantly reformulated and questioned. For that reason, writers such as Juan Villoro refer to Tijuana as "the emblematic border of the Global Village," while academics such as Néstor García Canclini speak of it as "one of the principal laboratories of post-modernism."

With the excellent curatorial effort of Rachel Teagle, *Strange New World* gathers aspects of one of the most interesting cultural movements that have emerged in that region during the latter stage of the North American Free Trade Agreement (NAFTA). Through the work of a wide-ranging group of artists from different disciplines, Teagle's proposal allows one to plot the course of action that has led to a flourishing of the visual arts in that area.

The interaction between Tijuana and San Diego artists is highly dynamic. It is common for artists who live in Mexico to have their studios, or carry out their creative labor, in California. Thus, this exhibition also reflects the emergence of a bi-national culture that is sure to be highly esteemed by the audience in Washington, D.C.

The Embassy of Mexico in the United States and the Cultural Institute of Mexico express their appreciation to Hugh Davies, Rachel Teagle, and the extraordinary staff of the Museum of Contemporary Art San Diego for making it possible that this visionary exhibition be presented in Washington, D.C. They are also grateful to the Governor of the State of Baja California, Eugenio Elorduy; the Ministry of Foreign Relations; and the Cónsul General of Mexico in San Diego for their support in making this project a reality.

Carlos A. de Icaza
Ambassador of Mexico in the United States
Washington, D.C., February 2006

Instituto Cultural de
México en Washington, D.C.

SECRETARÍA DE
RELACIONES
EXTERIORES | SRE

Embajada de México
en Estados Unidos

FOREWORD

Participating in a project like *Strange New World: Art and Design from Tijuana* has great significance for Baja California, because it offers our region an excellent opportunity to promote internationally its accomplishments in arts and culture. The exhibition is also a valuable platform to promote our local artists and inspire interest in their artwork.

This exhibition presents a modern and dynamic image of the Baja California in which we live. It offers a creative and entrepreneurial vision of the great talent and expertise of our artists and creators.

It is truly an honor for our State to collaborate with an institution like the Museum of Contemporary Art San Diego. We are sure this is the beginning of a long term relationship that will attract attention and awaken interest in our cultural infrastructure and artistic production.

PRESENTACIÓN

Participar en un proyecto como *Extraño Nuevo Mundo: Arte y diseño desde Tijuana* es de gran importancia para Baja California, puesto que representa una gran oportunidad de proyectar internacionalmente los logros de nuestra región en materia de arte y cultura. Representa además una valiosa plataforma para promover el trabajo de nuestros artistas y despertar interés por su obra.

Esta exhibición ofrece una imagen moderna y dinámica de la Baja California en que vivimos. Demuestra el espíritu creativo y emprendedor de nuestros artistas y creadores, así como su gran talento y maestría.

Es un honor para nosotros trabajar en estrecha colaboración con una institución como el Museum of Contemporary Art San Diego. Estamos seguros de que éste es el principio de una larga relación que demostrará el atractivo de nuestra infraestructura cultural y nuestras manifestaciones artísticas.

Eugenio Elorduy Walther
Gobernador del Estado de Baja California

Gobierno del Estado
de Baja California

FOREWORD

For the city council of Tijuana it is indeed a great honor that the Museum of Contemporary Art San Diego and its Director, Hugh Davies, have endeavored to organize an exhibition as important as *Strange New World: Art and Design from Tijuana*.

The city of Tijuana has successfully grown in sectors of tourism, commerce and industry, and now we are seeing with great satisfaction a similar growth in the arts. Thanks to the city's cultural infrastructure and the labor of its promoters—artists, writers, musicians and filmmakers—Tijuana now has an intense cultural life comparable to other cities in Mexico.

As Mayor of the City of Tijuana, I congratulate the artists that will participate in this important project that will bring esteem and respect to our city.

PRESENTACIÓN

Para el XVIII Ayuntamiento de la ciudad de Tijuana, representa un honor que el Museum of Contemporary Art San Diego y su Director, Hugh Davies, hayan organizado esta importante exposición de artes plásticas, *Extraño Nuevo Mundo: Arte y diseño desde Tijuana*.

La Ciudad de Tijuana se ha desarrollado exitosamente desde el punto de vista turístico, comercial e industrial, ahora estamos viendo con gran satisfacción, su desenvolvimiento en las artes. Tijuana tiene ahora, gracias a la infraestructura de sus instituciones culturales y a una infatigable labor de promotores, artistas, escritores, músicos, una intensa vida cultural comparable a cualquier ciudad del país.

Como presidente del H. XVIII Ayuntamiento de Tijuana, felicito muy cordialmente a los artistas que participarán en este importante proyecto que coloca muy en alto el nombre de la Ciudad de Tijuana.

Jorge Hank Rhon
Presidente Municipal de Tijuana

FOREWORD

Tijuana-San Diego, United by Art

The exhibit *Strange New World: Art and Design from Tijuana*, organized by the Museum of Contemporary Art San Diego, is one of the most ambitious and emblematic cultural projects undertaken in the Tijuana-San Diego region in the last few years.

Clearly, this region decided to establish its ties through art; beyond any differences found in the border, artistic practice has laid a bridge of communication between the two cities. To find examples, one only needs to look to the acclaimed art and installation program inSITE, and the spectacular Mainly Mozart Festival.

It was our privilege to come to know the project since its inception, and I have witnessed the enormous respect with which Hugh Davies, the Director of the Museum of Contemporary Art San Diego, has approached the work of Tijuana artists and, overall, his great interest in the understanding and promotion of contemporary art from Mexico.

Strange New World shows one of the more valuable qualities of Tijuana: its ability to reinvent itself through artistic expression. It is as if the city were redeeming itself, through art, in order to counter myths and legends. Today, the name of Tijuana is associated with an artistic scene that is beginning to receive international recognition and appreciation. *Tijuanense* artists perform in Europe, the United States, and South America with impressive frequency.

Strange New World will likely amaze viewers wherever it is exhibited, and will attract great attention because of the expressive force of its artists, the aesthetic quality of the chosen artwork, its heterogeneous integration as a whole, and especially because of its modernizing artistic language, so often irreverent and whimsical.

I wish to present my warmest congratulations to Hugh Davies and Rachel Teagle, curator of the exhibition, for this extraordinary show, which is also homage to the artists of Tijuana. To them, too, we wish to express our admiration.

C. Luis Cabrera y Cuarón
General Consul of México in San Diego

PRESENTACIÓN

Tijuana-San Diego, unidos por el arte

La exposición *Extraño Nuevo Mundo: Arte y diseño desde Tijuana*, preparada por el Museum of Contemporary Art San Diego, es uno de los proyectos culturales más ambiciosos y representativos de la región Tijuana-San Diego que se haya organizado en los últimos años.

No cabe la menor duda de que esta región decidió unirse a través del arte, donde más allá de las diferencias que se pueden encontrar en la frontera, la actividad artística ha funcionado como puente de comunicación entre una ciudad y otra. Allí están como ejemplo la reconocida muestra de arte instalación inSITE y el espectacular Festival Mainly Mozart.

He tenido el privilegio de conocer el proyecto desde sus inicios y he apreciado el enorme respeto con el cual el Director del Museum of Contemporary Art San Diego, Hugh Davies, se ha acercado al trabajo de los artistas tijuanenses y, en general, su gran interés por conocer y promover el arte mexicano contemporáneo.

Extraño Nuevo Mundo nos muestra uno de los aspectos más valiosos de Tijuana que es el de reinventarse a sí misma mediante la expresión artística como si se tratara de una especie de redención a través de las artes para contrarrestar mitos y leyendas. Ahora el nombre de Tijuana se identifica con un movimiento artístico que empieza a ser reconocido y apreciado en otras latitudes. Artistas tijuanenses se presentan en Europa, Estados Unidos y América del Sur con una frecuencia notable.

Extraño Nuevo Mundo seguramente sorprenderá donde se presente y llamará la atención por la fuerza expresiva de sus artistas, por la calidad estética de las piezas elegidas, por la integración heterogénea del conjunto y por el lenguaje plástico modernizador, a veces también hilarante e irreverente.

Felicito afectuosamente a Hugh Davies y a Rachel Teagle, curadora de la muestra, por esta magnífica exposición que de inmediato se convierte en un homenaje a los artistas de Tijuana. Enhorabuena también para ellos.

C. Luis Cabrera y Cuarón
Cónsul General de México en San Diego

CONSULADO GENERAL DE MEXICO
SAN DIEGO, CALIFORNIA

ACKNOWLEDGMENTS

Strange New World has been a journey of discovery; it was curated like a daisy chain, if you will, from one artist to another. Artists introduced us to colleagues who, in turn, brought their friends to our attention. In the midst of this spirit of mutual promotion, a few key people took it upon themselves to ensure that we were exposed to the full richness of Tijuana's community of architects, artists, filmmakers, and designers. Marcos Ramírez ERRE repeatedly created occasions for us to use his studio as a place to meet, share ideas, and socialize together. Teddy Cruz introduced us to the city's ideological conundrums and to René Peralta who steadily exerted pressure until he was satisfied that that we were aware of all the architects working in the city. Through the group of friends that are bulbo, we met other artists' collectives, such as Radio Global and YonkeArt, whose work was too diverse to include in this exhibition.

The catalogue essayists, all *Tijuanenses* by birth or choice, also facilitated our journey. Pedro Ochoa Palacio, the current Cultural Attaché in San Diego and the former director of the Centro Cultural Tijuana (CECUT), introduced us to the city's institutions and key players, from government officials to longtime supporters of the arts—the very people whose commitment made possible this current cultural vitality. In particular, Pedro introduced us to Señora Norma Bustamante Anchondo who is not only a lender to the exhibition, but also its great champion. Several dazzling lunchtime dialogues with Professor José Manuel Valenzuela Arce helped us to put the artistic output of the region into historical context. Norma V. Iglesias Prieto digested her vast research on Mexican film into a concise narrative for our catalogue and a list of films to screen as part of our ongoing research. ejival, known to his family as Enrique Jiménez, attuned our ears to Tijuana's rich musical history. His efforts began with several DJ gigs at MCASD and culminated in his impressive text for this catalogue.

As the largest exhibition in MCASD's history, and the first to be presented at both our La Jolla and Downtown facilities, this project required the concerted efforts of many people. Tracy Steel, former Curatorial Manager launched this project with a budget and timeline that Megan Womack, Curatorial Coordinator, faithfully saw through to the finish. We are grateful to our editor and translator Fernando Feliu-Moggi for his extraordinary work and patience as well as the additional help from translators John Farrell, Jen Hofer, and Carla García Zendejas. Anne Marie Levine, Registrar, joined the project team with an enthusiastic willingness to cross the border and deal with customs agents. Ame Parsley, Chief Preparator, calmly organized her team to facilitate the ideas and desires of all our artists. The work of Monica Garza, Education Curator, has only just begun and we look forward to her Summer of Tijuana events in San Diego. A series of faithful interns carefully undertook the details of this project: Lucía Sanromán began checklist research during the summer of 2003, followed by Margo Handwerker who left us to write a master's thesis about Tijuana artists. Erin Fowler, Erica Overskei, and Regina Guzmán brought this project to completion. Anne Farrell was instrumental in securing the leadership grants that made us realize we could make this project happen. As usual, the development staff found generous support for this project and all of its associated programming, and we offer special thanks to Jane Rice, Cynthia Tuomi, and Synthia Malina. We must also thank all of our colleagues in the business office, with the guidance of Trulette Clayes, who repeatedly helped us with unusual requests, lost receipts, and tirelessly researched questions of visas and taxes. Without each member of MCASD's exemplary team, this exhibition would not have been possible.

The creation of this volume is particularly indebted to the work of two remarkable women. Marcela Guadiana with her uniquely demure, but opinionated, approach had the vision to weave together a complicated variety of materials and personalities into a coherent and handsome catalogue. Similarly, Yvonne Venegas solved one of the key problematics of this book—how to bring together the art and the city—with her beautiful portfolio of portraits.

Finally, a personal thanks to our families who joined the spirit of adventure on countless trips to TJ and endured the long line to get back home.

Rachel Teagle, Ph.D.
Curator

Hugh M. Davies, Ph.D.
The David C. Copley Director

AGRADECIMIENTOS

La creación de *Extraño Nuevo Mundo* ha sido una empresa de descubrimiento, curada como si se tratara de un juego de conexiones. Unos artistas nos presentaban a otros que, por su parte, nos descubrían a alguno de sus amigos. En este espíritu de promoción mutua, algunas figuras clave se aseguraron de que quedáramos expuestos a la gran variedad de riquezas de Tijuana en su comunidad artística, cinematográfica y del diseño. Marcos Ramírez ERRE nos dio constantemente la oportunidad de utilizar su estudio como espacio de reunión, comunicación de ideas y socialización. Teddy Cruz nos introdujo a los enigmas de la ciudad y nos presentó a René Peralta, que no cejó hasta asegurarse de que conociéramos a todos los arquitectos de la ciudad. A través de los amigos que integran bulbo conocimos a otros colectivos artísticos como Radio Global y YonkeArt, cuya obra es demasiado diversa para incorporar a esta exposición.

Los ensayistas que participan en el catálogo, todos tijuanenses de nacimiento o por elección, también nos hicieron más fácil el viaje. Pedro Ochoa Palacio, Agregado Cultural en San Diego y ex-director del Centro Cultural Tijuana (CECUT) nos presentó en las instituciones de la ciudad y a sus principales actores, desde representantes del gobierno a mecenas de las artes —la misma gente cuyo compromiso ha impulsado la vitalidad cultural de la ciudad. En especial, Pedro nos presentó a Dña. Norma Bustamante Anchondo, que no sólo ha prestado obras a la exposición, sino también ha sido su ardiente defensora. Varios almuerzos con el profesor José Manuel Valenzuela Arce nos ayudaron a entender el contexto histórico de la creación artística en la región. Norma V. Iglesias Prieto condensó su vasta investigación sobre el cine mexicano en una narración concisa para nuestro catálogo y una lista de películas que se proyectarán como parte de nuestra exploración. ejival, conocido por los miembros de su familia como Enrique Jiménez, nos puso al tanto de la rica historia musical de Tijuana. Sus esfuerzos se iniciaron con varias sesiones de DJ en MCASD y han culminado con un impresionante texto para nuestro catálogo.

Al ser ésta la mayor exposición de la historia de MCASD y la primera en presentarse en las dos sedes del Museo, la de La Jolla y la del centro de la ciudad (Downtown), este proyecto ha requerido el esfuerzo y la concentración de muchas personas. Tracy Steel, antigua gerente curatorial del Museo, lanzó este proyecto con un presupuesto y un calendario que Megan Womack, curadora coordinadora, ha cumplido fielmente hasta el final. Agradecemos a nuestro editor y traductor, Fernando Feliu-Moggi, su extraordinaria labor y su paciencia, así como el apoyo adicional de los traductores John Farrell, Jen Hofer y Carla García Zendejas. Anne Marie Levine, archivera de MCASD, se incorporó al equipo de coordinación del proyecto con entusiasmo y gran disposición para cruzar la frontera y tratar con los agentes de aduanas. Ame Parsley, preparadora de MCASD, organizó serenamente a su equipo para que negociara el cumplimiento de las ideas y los deseos de todos nuestros artistas. La labor de Monica Garza, curadora de educación, apenas ha empezado, pero anticipamos con expectación sus eventos de Verano de Tijuana en San Diego. Una serie de fieles pasantes enfrentaron con atención los detalles del proyecto. Lucía Sanromán inició la investigación y preparación de las obras en el verano de 2003, seguida de Margo Handwerker, que nos dejó para escribir su tesis de maestría sobre los artistas de Tijuana. Erin Fowler, Erica Overskei y Regina Guzmán completaron este proyecto. El trabajo de Anne Farrell fue fundamental para la obtención de las becas que nos permitieron descubrir que podíamos llevar a cabo el proyecto. Como siempre, el personal de desarrollo consiguió generosos patrocinadores para este proyecto y para todos los programas asociados con él, y debemos extender un agradecimiento especial a Jane Rice, Cynthia Tuomi y Synthia Malina. También debemos agradecer a todos nuestros colegas de la oficina de negocios, bajo la supervisión de Trulette Clayes, que atendieron una y otra vez nuestras complicadas solicitudes y pérdida de recibos, e investigaron infatigablemente cuestiones de visados e impuestos. Sin la ayuda de cada uno de los miembros ejemplares del equipo de MCASD esta exhibición no hubiera sido posible.

La creación de este volumen tiene una deuda especial con el trabajo de dos mujeres admirables. Marcela Guadiana, quién con su método recatado pero vocal tuvo visión para entretejer una compleja variedad de materiales y personalidades en un documento elegante y coherente. Del mismo modo, Yvonne Venegas resolvió, con su hermoso portafolio de retratos, uno de los problemas claves de este libro —como reunir al arte con la ciudad.

Finalmente, vaya un agradecimiento especial a nuestras familias, que compartieron nuestro espíritu de aventura en numerosos viajes a TJ y aguantaron las largas colas de regreso.

Rachel Teagle, Ph.D.
Curadora

Hugh M. Davies, Ph.D.
El Director, David C. Copley

TIJUANA MAKES ME HAPPY

some people call it the happiest place on earth

but they say it's a dangerous place

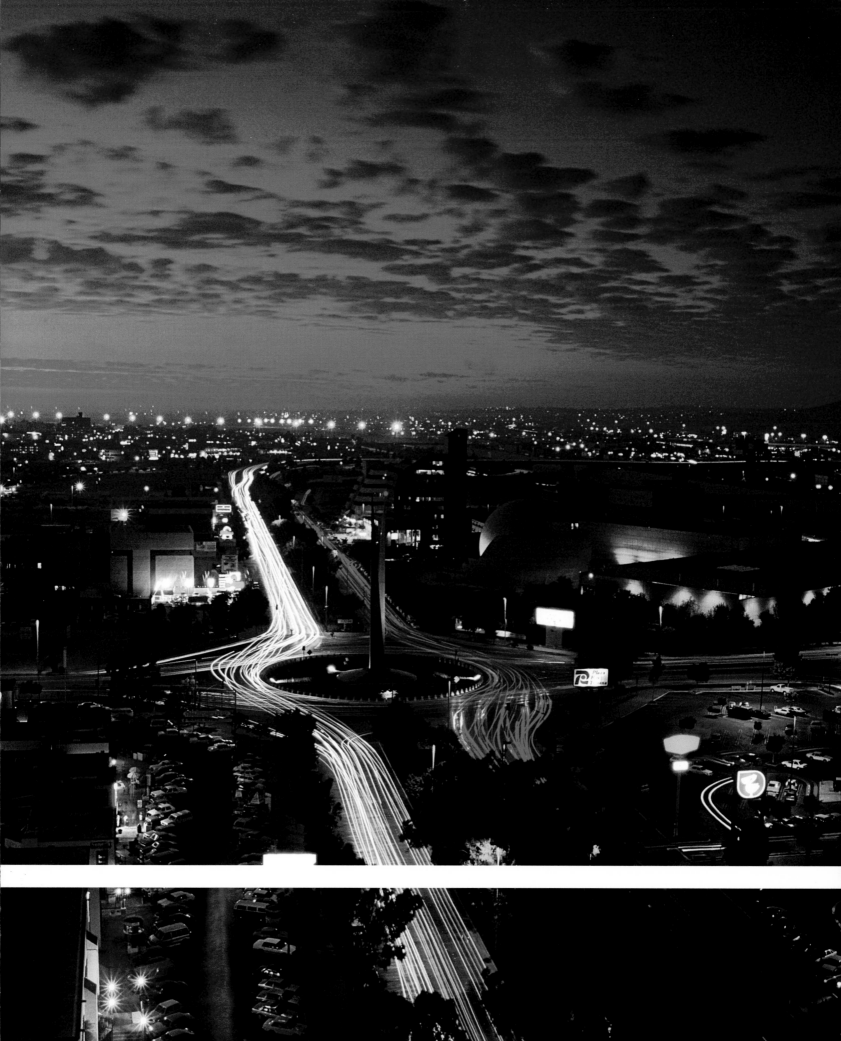

it has been the city of sin

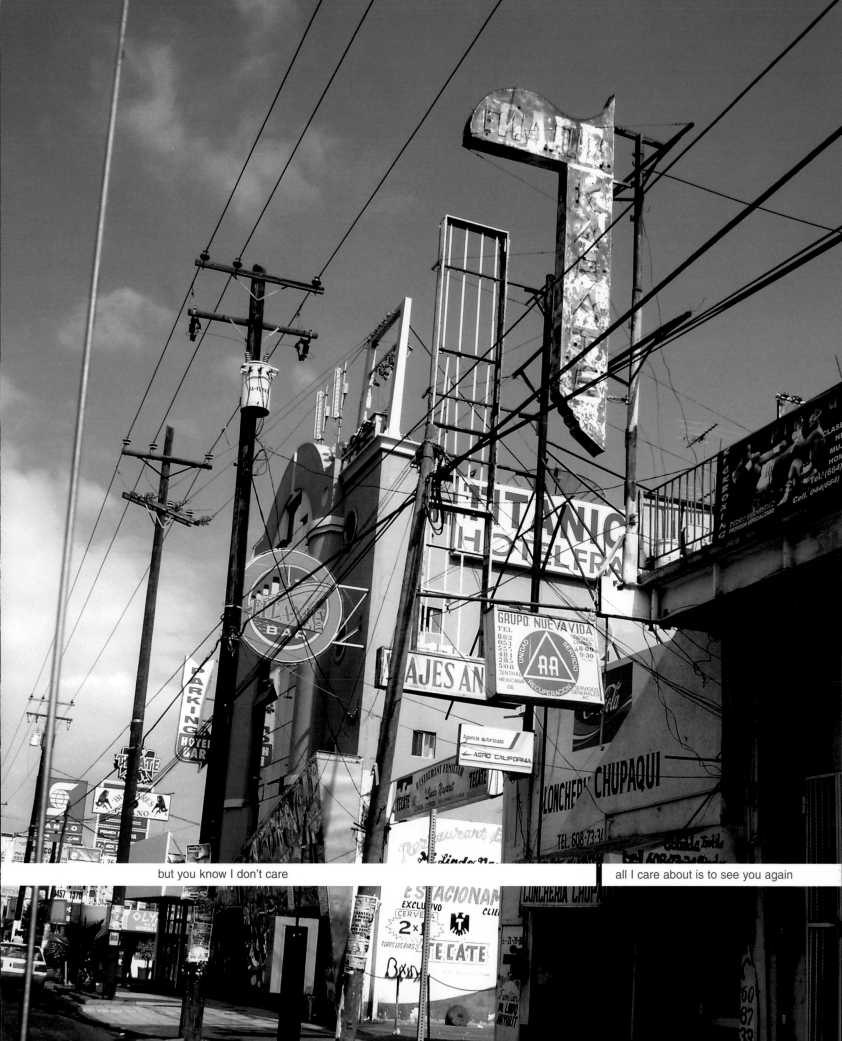

but you know I don't care

all I care about is to see you again

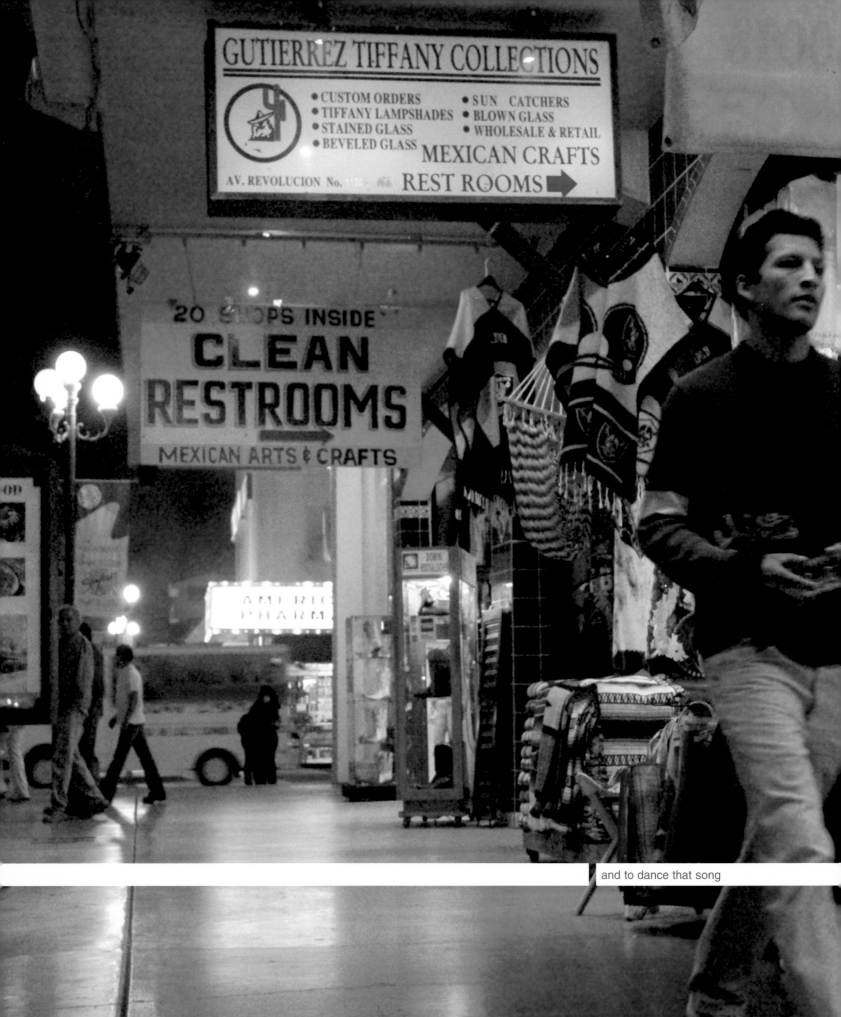

GUTIERREZ TIFFANY COLLECTIONS

- CUSTOM ORDERS
- TIFFANY LAMPSHADES
- STAINED GLASS
- BEVELED GLASS

- SUN CATCHERS
- BLOWN GLASS
- WHOLESALE & RETAIL

MEXICAN CRAFTS

AV. REVOLUCION No. 11

REST ROOMS ➡

20 SHOPS INSIDE
CLEAN
RESTROOMS
MEXICAN ARTS & CRAFTS

and to dance that song

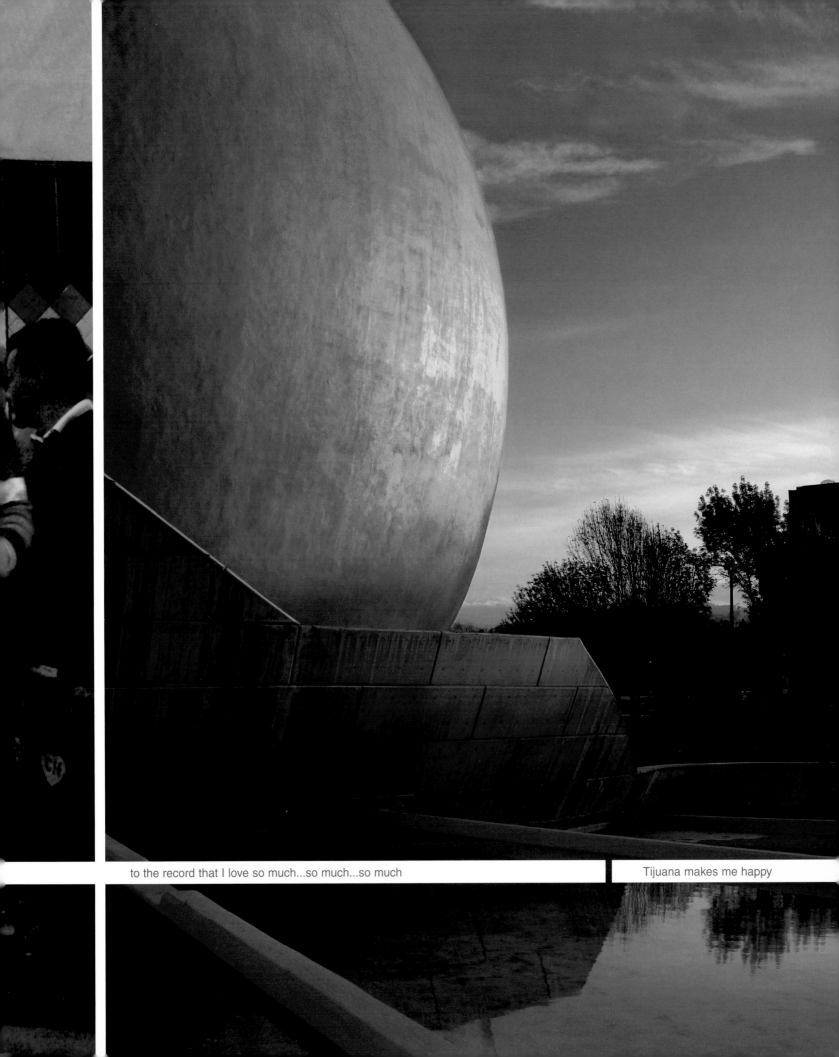

to the record that I love so much...so much...so much

Tijuana makes me happy

BANG! BANG!

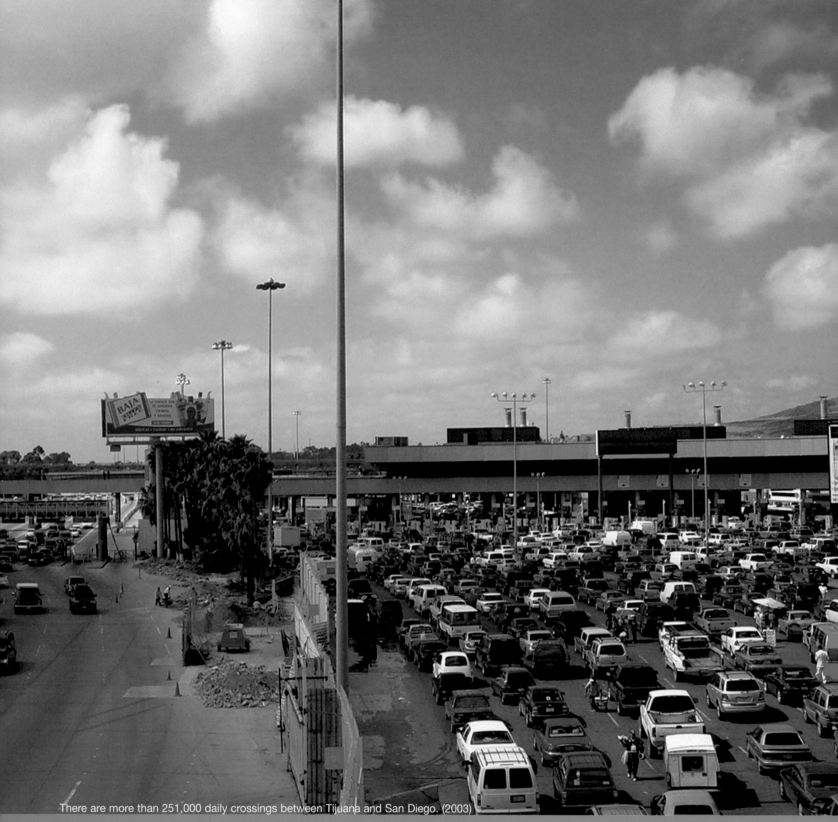

There are more than 251,000 daily crossings between Tijuana and San Diego. (2003)

Around 40,000 tourists visit Tijuana every day. 45% of them spend less than three hours in the city. (2003)

Approximately 60% of tourists in Tijuana are Mexicans living in the United States. (2004)

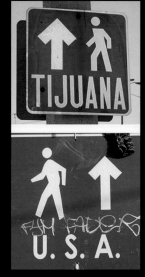

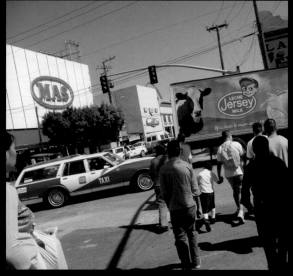

Más de 251,000 cruces diarios entre Tijuana y San Diego. (2003)

Cerca de 40,000 turistas visitan diariamente a Tijuana. El 45% de ellos permanecen menos de 3 horas en la ciudad. (2003)

Cerca del 60% del turismo de Tijuana lo constituyen mexicanos residentes en Estados Unidos. (2004)

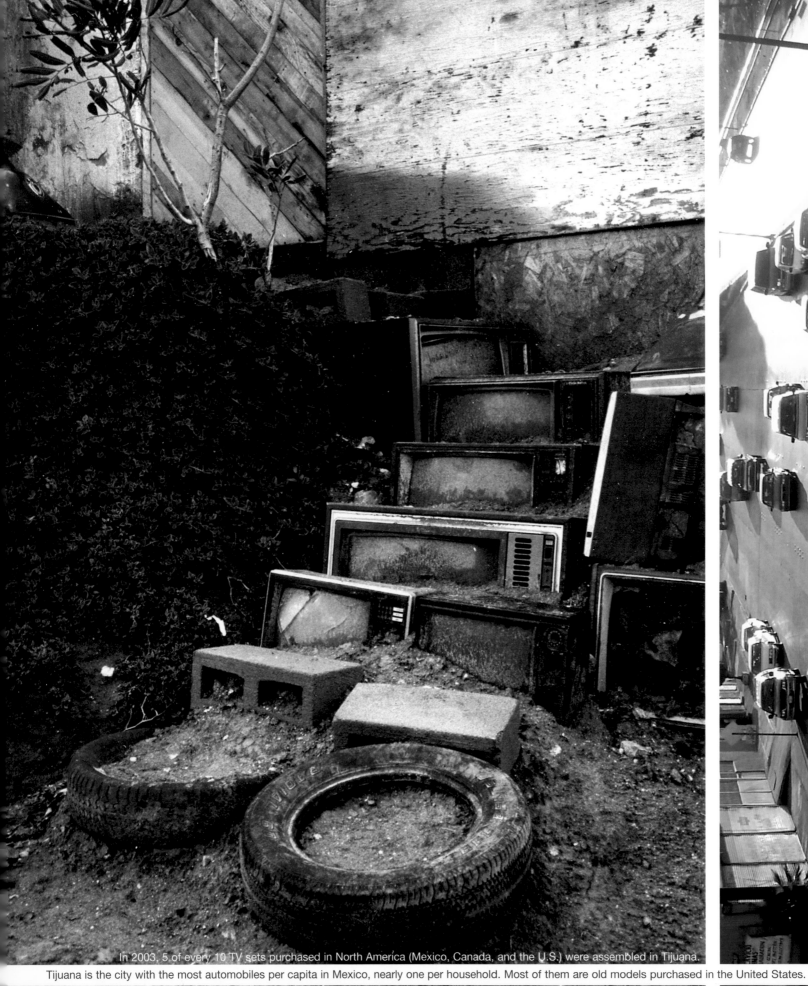

In 2003, 5 of every 10 TV sets purchased in North America (Mexico, Canada, and the U.S.) were assembled in Tijuana.

Tijuana is the city with the most automobiles per capita in Mexico, nearly one per household. Most of them are old models purchased in the United States.

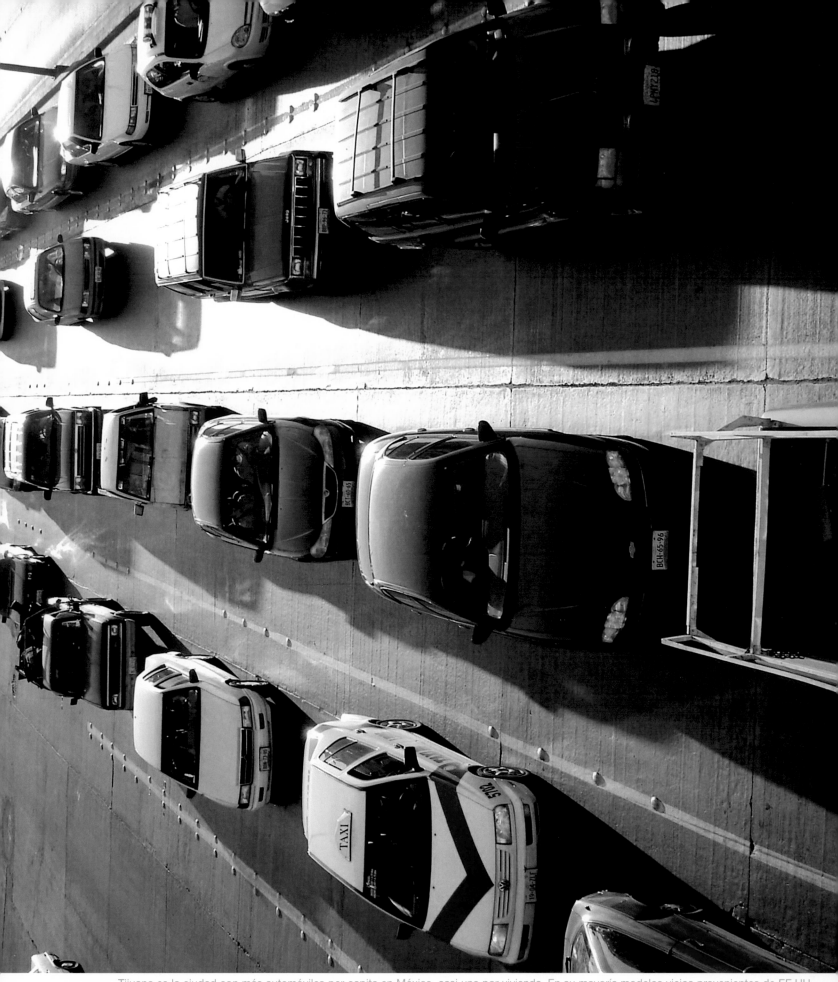

Tijuana es la ciudad con más automóviles per capita en México, casi uno por vivienda. En su mayoría modelos viejos provenientes de EE.UU.

5 de cada 10 televisores consumidos en el 2003 en Norteamérica (México, EE.UU. y Canadá) fueron producidos en Tijuana.

THIS IS TIJUANA
PASTICHES, PALIMPSESTS AND CULTURAL SAMPLING

José Manuel Valenzuela Arce

Through art, the Tijuana community—which exists from the moment it is considered different—seeks to construct a psychological and cultural space where crime stops and, most importantly, where what is positive about the city can be made visible through cultural approval. It represents the only case in Mexico where the sentiment of a community is affirmed through artistic play and experimentation. It starts and is unstoppable because not only does it try to cheat borders, it also defies an identity imposed and defined by crime.

Carlos Monsiváis

THIS IS TIJUANA
PASTICHES, PALIMPSESTOS Y *SAMPLING* CULTURAL

José Manuel Valenzuela Arce

A través del arte, la comunidad tijuanense (que existe a partir del momento en que se percibe distinta) busca construir un espacio psicológico y cultural donde la delincuencia se detenga y, lo más importante, donde lo positivo de Tijuana se vislumbre gracias a la admiración cultural. Es el único caso de México donde un sentimiento comunitario se afirma gracias a los juegos y experimentos artísticos. Esto comienza, pero es indetenible en la medida en que no es solo burlar las fronteras sino eludir o desafiar la identidad impuesta y propuesta por la delincuencia.

Carlos Monsiváis

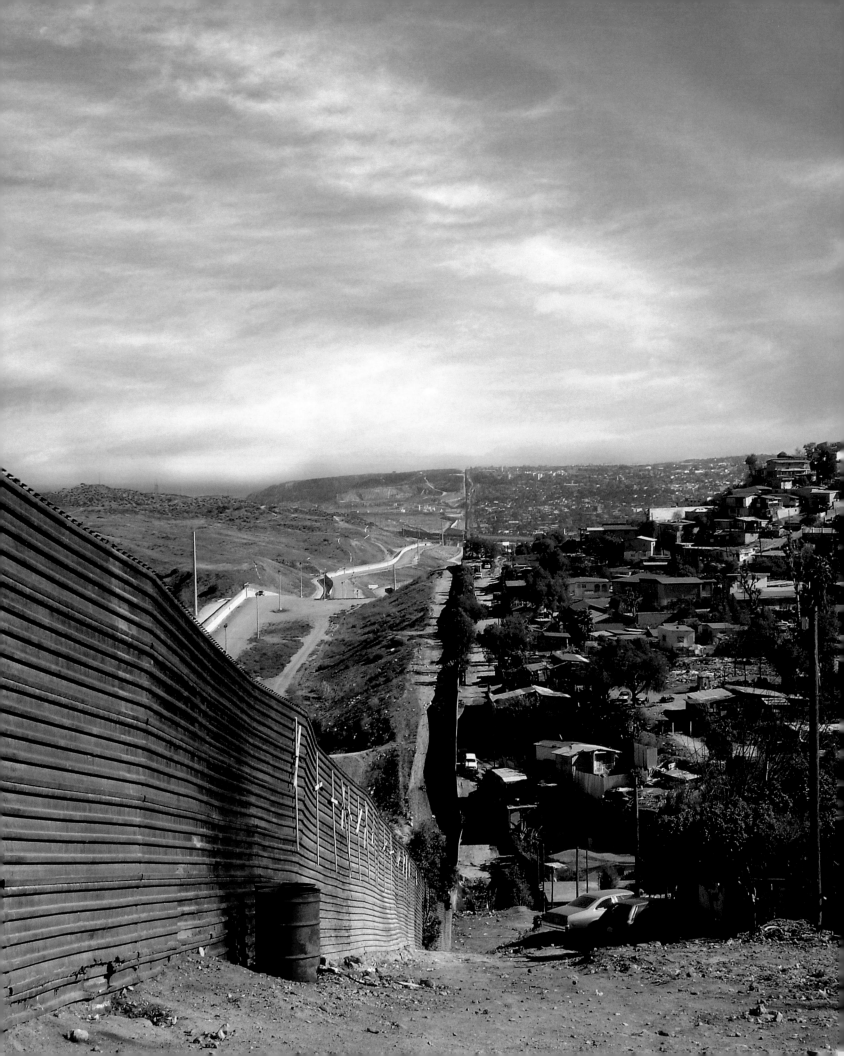

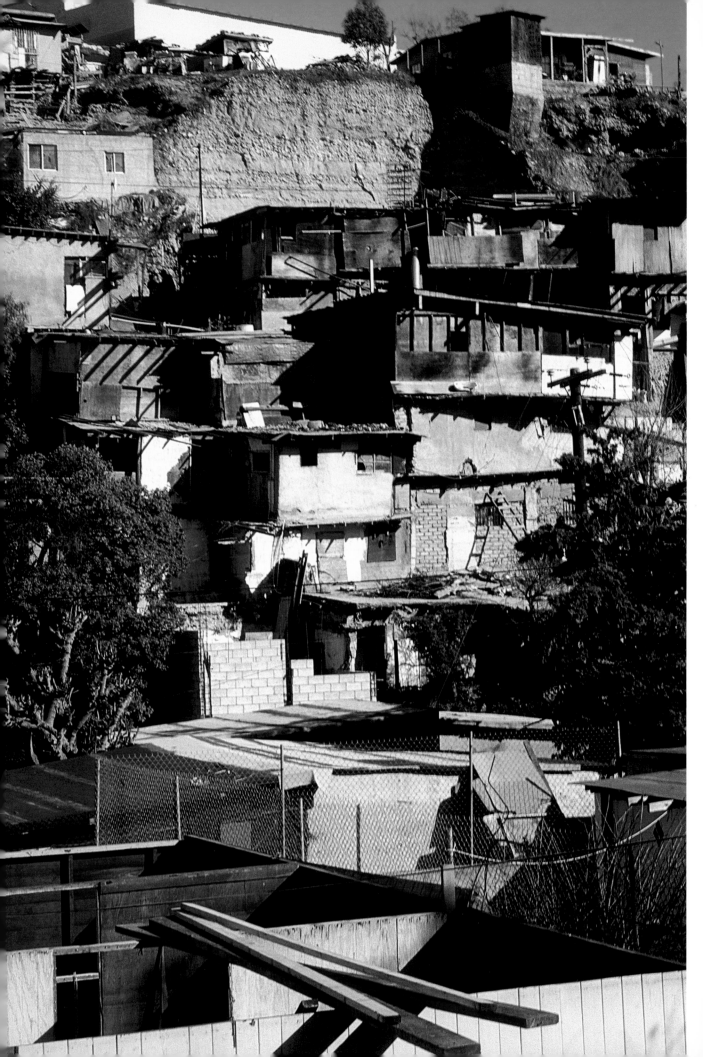

It is a recurring question: What's going on in Tijuana? Why did the city become the symbol for all borders in the globalized world? What are the elements that make up its cultural uniqueness? In many ways, Tijuana seems to embody the persistence of a strange new world.

Tijuana: Borders, Interstices, and Stereotypes

Like dreams, cities are built upon fears and desires. Fears are a symbiotic part of urban spaces, while desires outline options, images, representations, hopes, and dreams.

The border has foreshadowed social scenarios that were later developed in other contexts, as in the case of the growth of the *maquiladora* industry, which began with the Border Industrialization Program of 1965 and today has extended to include many non-border towns in Mexico as well as in other countries, bringing about an increase in labor vulnerability. Transnational youth phenomena such as *cholos* and gangs also appeared here first and are being recreated in the Central American region.

The border is no longer the privileged and exclusive space of consumption of U.S. goods, which today are sold in every Latin American city. Access to radio and television stations from "the other side" is no longer exclusive to the border since cable, satellite, and electronic media have broadened access to them, especially among the middle and upper classes.

Some border phenomena have grown beyond their trans-border or transnational condition, and have become central elements of global processes, attracting attention as core referents of the twenty-first century. Among them are migration (both legal and illegal) commercial exchanges, social inequities, and the power of intercultural processes, which are especially important to the Tijuana-San Diego border region and have played an integral part in redefining Tijuana's imaginary. Among others, the following phenomena must be highlighted.

Migration Processes
One-half of the population of the planet survives with a daily income below $2, while nearly one-fifth with less than $1. In Latin America alone, where the wealth distribution gap is greatest, 224 million people live in poverty. On the other hand, population growth estimates predict that in the first quarter of the twenty-first century the world population will increase by two billion, with nine of every ten births taking place in poor countries. The conjunction of this population explosion with the increases in poverty and inequality and the inability of millions of people to achieve a decent standard of living is at the heart of the intense migration taking place between poorer and wealthier nations that were important processes of the twentieth century and have become defining in the twenty-first.

La pregunta se vuelve recurrente: ¿Qué pasa en Tijuana? ¿Por qué devino emblema de las fronteras en el mundo global? ¿Cuáles son los elementos que conforman su singularidad cultural? De muchas maneras Tijuana parece representar la persistencia de un extraño nuevo mundo.

Tijuana: Fronteras, intersticios, y estereotipos

Las ciudades, como los sueños, se construyen con miedos y deseos. Los miedos forman parte simbiótica de los escenarios urbanos, mientras que las desideratas definen opciones, imaginarios, representaciones, sueños y esperanzas.

La frontera prefigura escenarios sociales que posteriormente se han desarrollado en otros contextos, como ocurre con la expansión de la industria maquiladora iniciada con el Programa de Industrialización Fronteriza en 1965 y que ahora se desarrolla en muchas ciudades mexicanas no fronterizas así como en otros países, con sus secuelas de flexibilización e incremento en la vulnerabilidad laboral. También se presentan fenómenos juveniles transnacionales como los cholos y las maras recreados en la región centroamericana.

La frontera dejó de ser el espacio privilegiado y exclusivo del consumo de productos estadounidenses, los cuales ya circulan por todas las ciudades latinoamericanas. Tampoco el acceso a canales radiofónicos y televisivos "del otro lado" es ya exclusivo de la frontera, pues los sistemas de cable, satelitales y electrónicos igualan los accesos, especialmente para las clases medias y altas.

Diversos procesos de frontera han dejado de serlo al rebasar la condición transfronteriza y transnacional para convertirse en figuras centrales de los procesos globalizados y captar la atención como referentes centrales del siglo XXI. Entre estos hechos destacan los procesos migratorios, las transacciones comerciales (lícitas e ilícitas), las desigualdades sociales y la intensidad de los procesos interculturales, los cuales han tenido peculiar relevancia en la frontera Tijuana-San Diego y han participado de manera intensa en la redefinición de los imaginarios que han acompañado a Tijuana, entre los cuales podemos destacar los siguientes:

Los procesos migratorios
La mitad de la población del planeta sobrevive con menos de dos dólares diarios y cerca de una quinta parte lo hace con menos de un dólar. Tan sólo en América Latina, donde existe la mayor desigualdad en la distribución de la riqueza, existen 224 millones de personas que viven en condiciones de pobreza. Por otro lado, las estimaciones sobre incremento poblacional indican que en el primer cuarto de este siglo XXI, la población mundial se incrementará en 2,000 millones de personas y nueve de cada diez personas nacerá en los países pobres. La articulación entre crecimiento poblacional, aumento de la desigualdad y de la pobreza y ausencia de opciones de vida digna para millones de seres humanos conforma la base de intensos desplazamientos de los países pobres a los más avanzados que caracterizaron a una parte importante del siglo XX y definen de manera importante al siglo XXI.

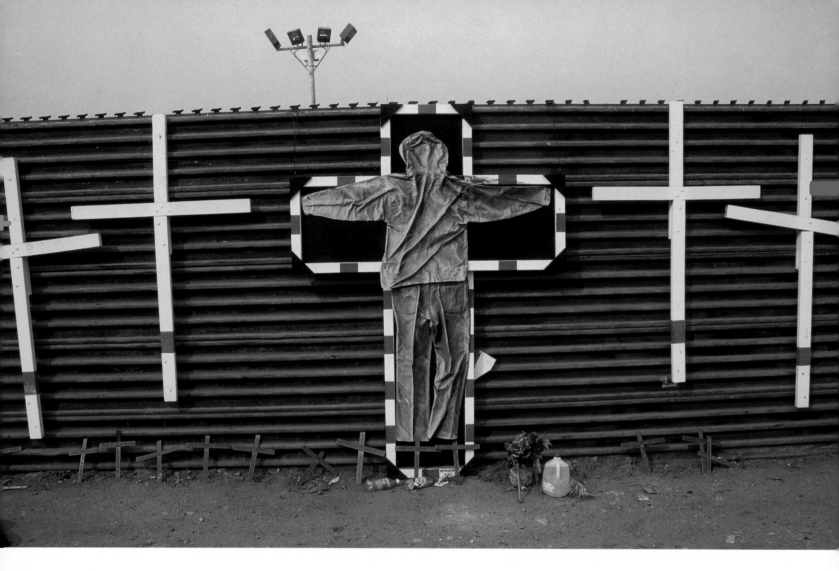

California's economic power has been an enormous magnet for workers from Mexico and other Latin American countries who travel in search of better living conditions and have made migration a visible phenomenon. Hundreds of thousands of people have traveled to Tijuana seeking to reach the United States. Just two decades ago, half of the undocumented migrants trying to cross the border passed through Tijuana. The city's intense trans-border traffic with San Diego reflects a variety of means of social interaction and human relations that define its everyday commercial, affective, and cultural landscapes.

Trans-border traffic can also be observed in the crosses, painful markers set on the border wall commemorating the more than three thousand people who have died trying to cross the border since Operation Gatekeeper, launched in 1994, increased the vulnerability and mortality of undocumented migrants.

Social Inequalities
Not only does the border define different nation-states with different languages and cultures; it also expresses the coexistence of social asymmetry and inequality. The border has been a dam that contains and regulates multiple differences, both in the relationship between Mexico and the United States and as space of containment of people who, in the process of moving north, decide to remain at the Mexican border.

The border region has been sensitive to the economic and social processes of the United States, which are a means of social and demographic attraction, containment, and expulsion, as demonstrated by the increased demand of Mexican labor in times of economic growth as well as during the mobilization of U.S. youths and workers during both World Wars. Other situations have the opposite effect on the border, as exemplified by the numerous waves of expulsion of Mexican workers in times of economic recession—of which 1952's Operation Wetback is the best example. The latter effect is also seen during the implementation of strategies to control and contain the flow of immigrants by creating a resignification of the border according to the perspective of national security and geopolitical change.

The asymmetry between Mexico and the United States is not the only disparity visible in the border region. At the border, we can also observe internal inequities that are associated with the large migratory flows that defined the population profile of border cities, shaped by immigration from various central and southern Mexican states to the point that half of the current population of Tijuana was born in a different city.

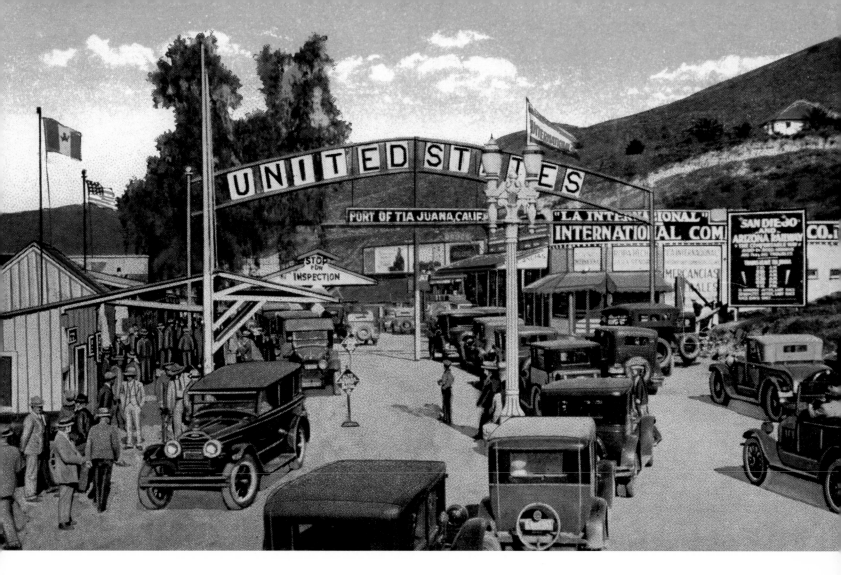

La fuerza económica de California ha ejercido una enorme capacidad de atracción de trabajadores mexicanos y de otros países latinoamericanos que se desplazan buscando mejores condiciones de vida y han dado fuerte visibilidad al fenómeno migratorio. Por tierras tijuanenses han pasado cientos de miles de personas que buscan llegar a Estados Unidos. Hace apenas dos décadas, por Tijuana pasaba la mitad de los emigrantes que intentaban cruzar al otro lado sin documentos. Tijuana posee un intenso tránsito transfronterizo con San Diego, el cual refleja a diversas formas de interacción social y de relaciones humanas que cotidianamente definen sus escenarios comerciales, culturales y afectivos.

Los desplazamientos transfronterizos también se identifican por las cruces, marcas dolorosas ubicadas sobre el muro fronterizo que consignan más de tres mil personas muertas en el intento de cruzar la frontera desde el inicio de la Operación Guardián en 1994, con el cual se incrementó la vulnerabilidad y muerte indocumentada.

Las desigualdades sociales
La frontera no sólo define diferentes estados nacionales con lenguajes y culturas diferentes, también expresa la colindancia de enormes desigualdades y asimetrías sociales. La frontera ha sido una esclusa que contiene y regula diversidades múltiples, tanto en la relación entre México y Estados Unidos como en su condición continente de personas que, en el proceso de desplazamiento al norte, deciden quedarse en la frontera mexicana.

La frontera ha sido sensible a procesos económicos y sociales estadounidenses que han influido como elementos de atracción, contención o expulsión sociodemográfica y entre los que destaca la atracción laboral en el agro y los servicios, la demanda de trabajadores mexicanos vinculada a las necesidades de la expansión económica, y las asociadas al desplazamiento de trabajadores y jóvenes estadounidenses incorporados al servicio militar durante las dos Guerras Mundiales, pero también ha sido afectada por disposiciones que tienen el sentido opuesto, como la expulsión de mexicanos durante los periodos de recesión económica (especialmente durante la Operación Espalda Mojada en 1952), o mecanismos de contención, y control del flujo migratorio, entre los cuales se encuentra una resignificación de la frontera desde la perspectiva de la seguridad nacional y los cambios geopolíticos.

La asimetría entre México y Estados Unidos no es la única que se hace visible en la frontera. En ella también se expresan desigualdades internas vinculadas a importantes flujos migratorios que definieron los perfiles poblacionales de las ciudades fronterizas, influidos por la inmigración de los diversos estados del centro y el sur del país, de tal manera que aun hoy, la mitad de la población que vive en Tijuana nació en otra ciudad.

Commercial Transactions

Through its brief 100-year history, Tijuana grew more dependent on the economy of California than on that of the rest of Mexico, with which it did not even have communication by road. Since its founding in July 1889, Tijuana was defined by its service sector, and most of its trade has been with California. In its early years, the city had no significant trade with the rest of Mexico, and there was no form of communication, nor transportation that allowed for it. This led a focus on developing an economy geared towards trade with the United States, thus fostering the stereotypes about the city that developed both in Central Mexico and the United States.

The service sector, especially the leisure industry, has played an important role in the life of Tijuana, more so since the 1920s and '30s, when prohibition and the Puritanical changes undergone by the United States at the time fostered illegal trade, including alcohol smuggling and the development of the gambling and sex industries. This led to the emergence of glamorous, frivolous, and unsavory spaces that attracted U.S. visitors ranging from movie stars to leading figures of the underworld.

Transacciones comerciales

En sus cortos 100 años de historia Tijuana se hizo más dependiente de la economía de California que la del resto de México, ya que ni siquiera tenía comunicación terrestre. Desde su origen en julio de 1889, Tijuana fue definida por la actividad terciaria y gran parte de su comercio se ha realizado con California. Durante sus primeras décadas de vida, Tijuana no tenía relación comercial significativa con el resto del país, ni existían vías de comunicación que lo permitieran. Esta condición marcó una forma específica de orientación comercial hacia la economía estadounidense que delimitó de manera importante la percepción estereotipada sobre Tijuana desde el centro de México y desde Estados Unidos.

El sector terciario y, en especial los servicios lúdicos, han jugado un papel importante en la vida de Tijuana, especialmente desde los años veinte y treinta del siglo XX con la ley Volstead o Ley Seca y la ofensiva moralista que Estados Unidos vivió durante ese periodo, así como por el visible incremento de transacciones ilícitas al estilo del contrabando de licor, juego y placer, con el consecuente desarrollo de espacios glamorosos, frívolos y desangelados que convocaban a las grandes figuras del espectáculo y el hampa estadounidense.

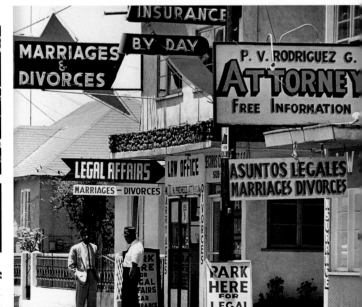

Intercultural Processes

Life at the border, especially in Tijuana, has been defined by the important role of intercultural processes in the construction of its space's unique meanings. Because of the many ways it is possible to signify the world of the border, these relationships are not all-encompassing or homogeneous, and range from the perspectives of indigenous peoples and their communities to an array of perspectives including those of youth culture, regional and class features, cultural capital, and issues of gender. Some elements of the cultural repertoire of the border have played an important role as semantic thresholds of inscription or differentiation used to interpret the border condition and its contrasts with other cultural manifestations from Mexico and the United States.

The prevalent stereotypical notions about the border held in central Mexico portrayed the economic and commercial exchanges that took place in the region as covers for clandestine, illegitimate, and illegal transactions such as smuggling, criminal trade, and drug trafficking. Fascination and moral condemnation—recognizable expressions of the dialectic of fear—were used to stigmatize frontier towns, especially the city of Tijuana. A variety of literary, journalistic, and film depictions perpetuated these stereotypes, and Tijuana became a city of evil, marked by a sordid history of vice, prostitution, immorality, violence, and a lack of values.

The Sociocultural Construction of the City

The border became a space tied to cultural threats, indigence, and denationalization, expressed through José Vasconcelo's notion that the north is where culture ends and barbeque begins. Many government bureaucrats have echoed this concept, stating that no "cultural or artistic manifestations" could develop in the region, positions that have bolstered the view of northern Mexico as a desert.

The needs of the service sector defined Tijuana's urban profile, but urban struggles and an unrestrained need for land, housing, and services, also marked the sociocultural construction of space.

The border condition also played an important role in the utilization of second-hand objects and materials, and their transformation and incorporation to habitable spaces by the poor, who live in cars, trucks, campers, motor homes, and other junked vehicles. The purchase of "second-hand" homes was also an important source of cheap housing for the poorest sectors. However, the import of used homes was outlawed in the early 1970s with the argument that they were "unsanitary." Urban demand also led to intense conflicts, as did official policies of urban restructuring, and the desire on the part of businesses and government to take control of land settled by poor inhabitants that had become valuable commercial property. These conflicts became especially tense and dramatic in the Zona Río area of Tijuana, where several confrontations, injustices, and deaths paved the way for the modernization of the city.

The growth of the *maquiladora* industry led to a reorganization of Tijuana's urban space, and a smoothing out of its social edges. This growth was an expression of a new global condition marked by the internationalization of production and of the labor market, the liberalization of labor laws, and tax breaks and benefit packages for maverick industries, which included the obstruction, control, or eradication of labor unions, the negotiation of protective contracts, and attacks on collective bargaining agreements. *Maquiladoras* led to the feminization of labor, loss of job security, and the emergence of new illnesses and dangers in the workplace.

Procesos interculturales

La vida en la frontera, y de manera particular la de Tijuana, ha estado fuertemente definida por procesos interculturales que participan en su peculiar construcción de sentidos y significados de vida. Estas relaciones no son generales ni homogéneas, pues existen muchas formas de significar el mundo fronterizo desde las perspectivas de los pueblos y comunidades indígenas, los diversos estilos e identidades juveniles, los rasgos regionales o de clase social, el capital cultural o la condición de género. Algunos elementos pertenecientes a los repertorios culturales de la frontera han participado en la definición de los umbrales semantizados de adscripción y diferenciación desde los cuales se ha interpretado la condición fronteriza y sus distancias con otras formas culturales de México y de Estados Unidos.

Desde las perspectivas estereotipadas que predominaban en el centro de México, los intercambios económicos y comerciales se vieron solapados por la transacción furtiva, ilegítima e ilegal expresadas en contrabando, fayuca y narcotráfico. La fascinación y la condena moral, como expresión reconocible de la dialéctica del miedo definieron el estigma que se impuso a algunas ciudades fronterizas y, de manera especial a la ciudad de Tijuana. Desde entonces, y con el estímulo de diversas recreaciones literarias, periodísticas y cinematográficas, Tijuana devino ciudad del mal, marcada por una historia sórdida conformada por vicio, prostitución, inmoralidad, violencia y ausencia de valores.

La construcción sociocultural de la ciudad

La frontera ha sido un espacio asociado a la amenaza, la desnacionalización y la indigencia cultural expresada en la consigna vasconceliana de que en el norte termina la cultura y comienza el asado. Esta posición ha sido reiterada por diversos funcionarios que han negado que en la frontera se pudieran desarrollar "manifestaciones artísticas o culturales", perspectivas que alimentaron la representación desértica del septentrión mexicano.

Una parte importante de la definición del perfil urbano tijuanense correspondió a las necesidades del sector terciario, pero la construcción sociocultural del espacio también se definió desde la lucha urbana y la demanda no controlada de suelo, vivienda y servicios.

La condición fronteriza jugó un papel importante en la utilización de objetos y materiales usados y su conversión en opciones habitacionales por parte de la gente pobre que habita en carros, camiones, *campers*, *motor homes*, y otros vehículos yonqueados. Junto a ellos, la adquisición de casas "de segunda" tuvo un papel importante como opción de vivienda barata para los sectores pobres. Sin embargo, a inicios de la década de los años setenta se vetó la importación de casas usadas argumentando que eran "insalubres". También hubo intensos conflictos derivados de las demandas urbanas y las políticas oficiales de reordenamiento urbano y el deseo empresarial y gubernamental por apropiarse de terrenos de alto valor comercial donde vivía gente pobre. Estos conflictos adquirieron especial tensión y dramatismo en la Zona Río Tijuana, donde se produjeron diversos enfrentamientos, injusticias y muertes sobre los cuales se pavimentó el perfil moderno de la ciudad.

Tijuana reordenaba sus espacios urbanos y sus aristas sociales a partir del incremento de la industria maquiladora. Esta condición era expresión de nuevos escenarios globales caracterizados por la internacionalización de procesos productivos y del mercado de trabajo, flexibilización laboral, exención fiscal y paquetes de beneficio que incluía la obstrucción, control o exterminio de organizaciones sindicales, la negociación de contratos de protección, una fuerte ofensiva contra los contratos colectivos de trabajo, feminización y precarización laboral y la aparición de nuevas enfermedades y riesgos laborales.

New Cultural Forums

The transnational importance of the border generates a variety of cultural reactions that imbue the sociocultural events presented there with a special force and prominence. Proof of it are certain cultural projects that (re)create referents in order to decode the multiplicity of meanings that coexist in the border worlds.

Higher Education
Until the 1970s, many Tijuana high-school graduates wanting to continue their education had to leave for Mexico City, Guadalajara, or elsewhere, because the local academic choices were limited and insufficient. By the middle of that decade, the expansion of the Autonomous University of Baja California, (UABC), which had been founded in 1957, changed the landscape. The region saw a period of academic expansion that continued throughout the 1980s with the creation of centers such as the Colegio de la Frontera Norte (COLEF) and the Universidad Iberoamericana, both established in 1982. During the 1990s the region saw the proliferation of several private universities that broadened opportunities for higher education.

Cultural Institutions
The Casa de la Cultura, founded in 1977, was one on the very few venues for art in Tijuana during the 1970s. While some visual artists and writers opted for pursuing their professional careers outside of the city, the creation of the Escuela de Danza Gloria Campobello, the first professional dance school in Baja California, offered dance a prominent place in the city's cultural landscape. This pioneering project was lead by the talented and enthusiastic Margarita Robles Regalado, a professor who in 1976 was considered the best dance student in Mexico. Its academic excellence earned the Escuela de Danza Gloria Campobello the honor of being considered a branch of the Ballet de la Ciudad de Mexico, a position recognized by two important representatives of Mexican culture: Martín Luís Guzmán and Nellie Campobello.

In 1982, the Centro Cultural Tijuana (CECUT) emerged as a new stage for national and international exhibitions as well as the development of local arts. CECUT became a fundamental space in the region, displaying a variety of national and international cultural projects, as well as local artists and trans-border ventures. CECUT has played a central mediating role in the professionalization of cultural practices and the promotion of artists from Tijuana and Baja California. It has also housed staple projects of the city's cultural life, such as the Orquesta de Baja California, the Centro de Artes Escénicas del Noroeste, and the Salón de estandartes, as well as the Centro Hispanoamericano de Guitarra, the dance festival Cuerpos en Tránsito, and the Muestra Internacional de Teatro.

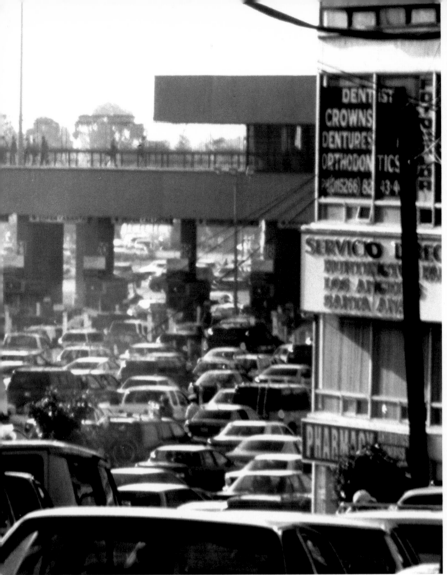

Nuevas plataformas culturales

La imporancia transnacional de la frontera genera una variedad de reacciones culturales que permean a los acontecimientos socioculturales que se presentan en ella de una fuerza e importancia especiales. Algunos proyectos culturales (re)crean referentes con el fin de decodificar la multiplicidad de significados que coexisten en los mundos de la frontera.

Educación superior

Hasta los años setenta, muchos preparatorianos que deseaban continuar sus estudios debían salir al D.F., Guadalajara u otro lugar, pues la oferta académica local era insuficiente y limitada. Esta condición comenzó a cambiar de manera importante hacia mediados de los años setenta con el fortalecimiento de la Universidad Autónoma de Baja California (UABC), fundada en 1957, y se amplió en los ochenta con nuevas ofertas académicas donde destaca El Colegio de la Frontera Norte (COLEF), 1982, la Universidad Iberoamericana 1982, así como una fuerte oferta de universidades privadas que proliferan desde los años noventa.

Instituciones culturales

En la Tijuana de los años setenta, las artes apenas disponian de algunos espacios como la Casa de la Cultura (fundada en 1977), y algunos artistas plásticos y escritores optaban por profesionalizarse fuera de la ciudad, mientras que la danza logró generar un espacio destacado con la creación de la Escuela de Danza Gloria Campobello, la primera escuela profesional de danza en Baja California. Este proyecto pionero fue impulsado por la talentosa y entusiasta profesora de origen mazatleco Margarita Robles Regalado (la mejor estudiante de danza a nivel nacional en 1976). En consideración a su calidad académica, la Escuela de Danza Gloria Campobello, fue reconocida como una extensión del Ballet de la Ciudad de México en oficio firmado por dos personajes de la cultura mexicana Martín Luis Guzmán y Nellie Campobello.

En 1982, con la instalación del Centro Cultural Tijuana (CECUT), se estableció una nueva plataforma para el encuentro del arte nacional e internacional y el desarrollo de las artes locales. El CECUT conformó un espacio de enorme importancia regional que dio visibilidad a diversos proyectos culturales nacionales e internacionales, así como a artistas locales y a propuestas transfronterizas. El CECUT ha tenido un papel central como mediación en la profesionalización de la oferta cultural y la visibilidad de artistas tijuanenses y bajacalifornianos y ha albergado a proyectos marcantes de la vida cultural tijuanense, como la Orquesta de Baja California, el Centro de Artes Escénicas del Noroeste, el *Salón de estandartes* y el Centro Hispanoamericano de Guitarra, el festival de danza: Cuerpos en Tránsito y la Muestra Internacional de Teatro.

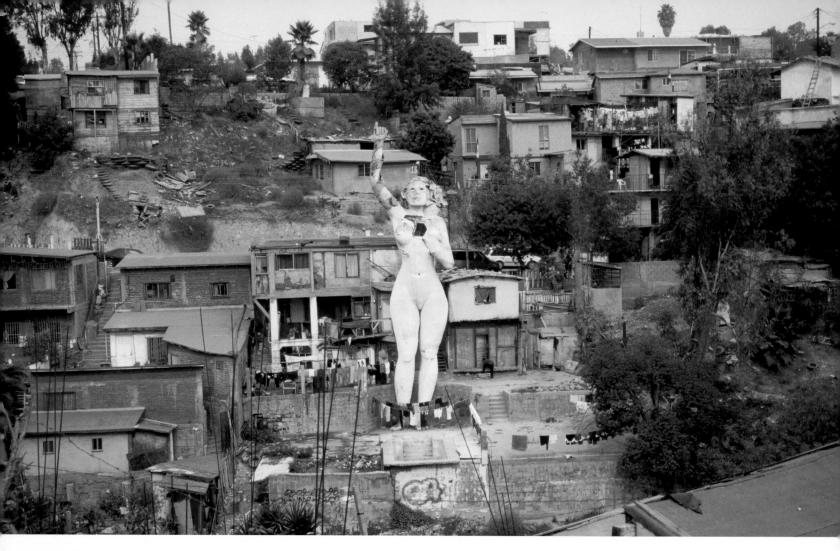

Border Art Workshop/Taller de Arte Fronterizo

During the 1980s there was a consolidation of institutional projects that redefined Tijuana's artistic landscape. At the same time, some of the projects undertaken were especially important in defining emerging border ventures and proposals. The Border Art Workshop played an outstanding role in this process. One of BAW/TAF's main features was its focus on border subjects, and its outspoken commitment to the community, as well as its interdisciplinary and multicultural artistic approach. BAW/TAF paid special attention to the issue of migration. For example, its members staged a march from the grave of Juan Soldado in Tijuana (the patron saint of immigrants) to San Diego where they built an altar with objects picked up along the way. In another instance, they held a streaming carnival parade from downtown Tijuana to the international border, carrying a Quetzalcoatl-like plumed serpent that, at the end of the march, was set on fire to protest violence against migrants. The work of BAW/TAF and other groups, such as Las Comadres, achieved notoriety with the exhibition *La Frontera*, which was sponsored by the Centro Cultural la Raza and the Museum of Contemporary Art San Diego.[1] The work of these groups, the result of the collective efforts of 37 artists, intensified trans-border artistic practices and situated critical discussions about the border at its geographic location.

Festival de la raza

One project associated to the interest generated at the institutional level by border issues was the Festival Internacional de la Raza (FIR), which began in 1984 and built bridges between Mexican and Chicano artists and academics on both sides of the border. It included an important exhibition and the creation of a variety of artworks, ranging from silkscreens, monotypes, and a mural by Malaquías Montoya, to concerts and music festivals, film, video, dance and analytical discussions. FIR opened a series of spaces to the study of trans-border society, art, and culture, underscoring issues of identity in Mexican and Chicano populations as well as the recognition of popular culture as a vital resource in the border region.[2]

Border Art Workshop/Taller de Arte Fronterizo

En la década de los años ochenta se consolidaron proyectos institucionales que redefinieron la plataforma del arte tijuanense, al mismo tiempo que se desarrollaron algunos proyectos que tuvieron especial relevancia en la definición de propuestas y proyectos fronterizos emergentes. Uno de los ejemplos notables de esta búsqueda la representa el BAW/TAF. Rasgo característico del BAW/TAF fue su interés en la temática fronteriza y su compromiso explícito con la comunidad, así como su perspectiva artística interdisciplinaria y multicultural. El BAW/TAF prestó especial atención al tema migratorio, realizando procesiones desde Tijuana, en la tumba de Juan Soldado (el santo de los emigrantes) hasta San Diego donde hicieron un altar con objetos que fueron recogiendo durante el trayecto, o marchas carnavalescas y serpentinas del centro de Tijuana a la línea internacional con una gran serpiente-Quetzalcóatl, incendiada al final del recorrido como protesta por las agresiones a los inmigrantes. El trabajo del BAW/TAF y de otros grupos como Las Comadres adquirió peculiar presencia con la exposición y catálogo *La Frontera (The Border)*, la cual contó con el importante apoyo del Centro Cultural de la Raza y del Museum of Contemporary Art San Diego.[1] Con este trabajo colectivo de 37 artistas se potenciaron los esfuerzos artísticos transfronterizos y se recrearon las miradas críticas sobre la propia frontera.

Festival de la raza

Uno de los proyectos vinculado al interés institucional sobre los asuntos fronterizos, fue el Festival Internacional de la Raza (FIR), iniciado en 1984, el cual desplegó puentes entre artistas y académicos mexicanos y chicanos a lo largo de la frontera, con una importante exhibición y creación de obra plástica, serigrafías, monotipia y un mural de Malaquías Montoya, así como conciertos y festivales musicales, cine, video, danza y foros de análisis. El FIR construyó diversos campos reflexivos sobre la sociedad, el arte y la cultura trans-fronteriza, enfatizando los rasgos de identitarios de las poblaciones mexicana y chicana y la recreación de la cultura popular como recurso vivo en la frontera.[2]

inSITE

In the 1990s, the cultural world of Tijuana was fueled by the artistic processes inspired by the increased attention paid to the border and the various displays of its cultural expressions. Together with the persisting stereotypes that made up Tijuana's "black legend," with its migrant threat, prostitution, smuggling, violence, and other presumed dangers intrinsic to the border, artists and other creators in the border region were constructing new forums for border signification and representation.

One of the more acclaimed and transcendent projects that emerged at the time was inSITE. The festival of site-specific installation art adopted the polysemic worlds of installation art, public art, and ephemeral art as a means to transform common objects, intervene in everyday life, and resignify as well as create new areas of signification in everyday spaces. inSITE has helped the emergence of important public art projects and art interventions that have also explored the realm of urban intervention and the creation of works that embody critical approaches to the practices of life at the border. inSITE established itself as an important forum for the trans-border and international artistic communities thanks to individual works or art that achieved great visibility.[3] It has also managed to bring together an array of creative perspectives that intersect in an open artistic practice that has repositioned the art of the border and its representations.

La mona (The Doll)

Besides the multiplicity of projects tied to institutions and independent collectives, there is one individual artwork that has played an important role in the city, *Tijuana: tercer milenio (Tijuana, Third Millennium),* by *Tijuanense* artist Armando Muñoz. The piece, popularly referred to as *La mona,* is a habitable home in the guise of a 56-foot sculpture of a woman that weighs 18 tons. The house has become an emblem of the city. Located in Colonia Aeropuerto, near the airport, the sculpture was built by the artist as a tribute to the celebration of Tijuana's 100th anniversary in 1989, although it was not unveiled until March 22, 1990.

Salón de estandartes

Created in 1996 by Tijuana artist Marta Palau, the *Salón de estandartes* revived the ancient format of the *estandarte,* or banner, to incite a thought-provoking and innovative project. In the exhibition the large, fixed-format banners hang overhead, outlining cultural territories. The banners serve as a means to present images, but they are also borders consisting of two complementary sides facing opposite directions. As banners, or to use the historical term—standards, they are badges signifying loyalty and adherence, as well as religious, military, or national affiliation. The *Salón de estandartes* showcases works of art that recreate frontier themes, and portray human thresholds, environmental issues, and the challenges of civilization.

The insignias on the banners broaden their field of signification. They are signals, distinctive marks, coats of arms, crests, or flags that maintain their pristine condition as devices that are decorative and add an air of distinction to the space, but in the exhibition, they broaden their dialogical relationship with the social world, and with the (inter)subjective worlds they invoke. The standards are border allegories, signifying territories, and chronotopes that defy the linearity of time.

[1] Centro Cultural de la Raza and Museum of Contemporary Art San Diego. *La frontera/The Border: Art about the Mexico-United States Border Experience,* March 5 – May 22, 1993
[2] FIR participants included: Sarta Barraza, Yreina D. Cervantes, Dolores Guerrero Cruz, Bárbara Carrasco, Carmen Lomas Garza, Lorraine García, Mary Lou Barrera, José Montoya, Ricardo Favela, Juicanillo, Loui the Foote, Estevan Villa, Juan Fuentes, René Castro, René Yánez, Rupert García, Ralph Madariaga, Malaquías Montoya, César Martínez, Santos Martínez, Sam Coronado, José Treviño, John Valadez, Leo Limón, Richard Duardo, Gilbert Luján, Roberto Delgado, Wille Herrón, Ramsés Noriega, Frank Hernández, David Avalos, Louis Jiménez, and Carlos Cortéz.
[3] Among others, some prominent works include: *El buen vecino (The Good Neighbor),* 1997, by Tony Capellán; *Century 21,* 1994, and *Toy an Horse,* 1997, by Marcos Ramírez ERRE; *Entre los ojos el desierto (Between the Eyes, the Desert),* 1997, by Miguel Río Branco; *La línea y la mula (The Line and the Mule),* 1997, by Fernando Arias; *La ranfla cósmica (The Cosmic Incline),* 1997, by Rubén Ortiz; *el Ayate Car,* 1997, by Betsabé Romero; *Twin Plants: Form of Resistance, Corridors of Power,* a project that antecedes, involves, and precedes inSITE, developed by Michael Schnorr and Manuel Mancillas; and *El hombre bala (The Human Cannonball),* 2005, by Javier Tellez.

inSITE

En la década de los años noventa, Tijuana se nutría de nuevas propuestas artísticas inmersas en una creciente atención hacia los procesos fronterizos y a las manifestaciones culturales que se presentaban. Junto a las inercias recurrentes que reducían a Tijuana a la leyenda negra, la amenaza migratoria, la prostitución, el contrabando, la violencia y otros supuestos riesgos inherentes a la frontera, los artistas y creadores fronterizos construían nuevos campos de significación y representación fronteriza.

Uno de los proyectos de mayor proyección y trascendencia que surgieron en este período fue el de inSITE, un proyecto que ha transitado por la condición polisémica del arte instalación, el arte público, el arte efímero, la resignificación y producción de nuevos campos de significación de los ámbitos y espacios cotidianos, la recreación de lo común y la intervención en la vida. inSITE ha apoyado la germinación de importantes proyectos de arte público y arte intervención. Las intervenciones de inSITE también han incursionado en procesos de intervención urbana y en propuestas reflexivas sobre los procesos de vida en la frontera. inSITE ha logrado un lugar destacado en el campo artístico transfronterizo e internacional a través de obras que han logrado fuerte visibilidad.[3] inSITE ha logrado convocar múltiples perspectivas creativas que convergen en una propuesta artística abierta que ha reposicionando el arte de frontera y sus representaciones.

La mona

Además de los múltiples proyectos vinculados a las instituciones o a los colectivos independientes destaca el trabajo individual, *Tijuana: tercer milenio,* del tijuanense Armando Muñoz, obra que ha tenido particular relevancia en la ciudad. Esta pieza, coloquialmente conocida como La mona, es una escultura habitable de una mujer de 17.60 metros de altura y 18 toneladas que devino emblema de la ciudad. Ubicada en la colonia Aeropuerto, la mona fue realizada por el artista como tributo para la celebración de los cien años de Tijuana en 1989, sin embargo fue develada hasta el 22 de marzo de 1990.

Salón de estandartes

Iniciado en 1996 por iniciativa de la artista tijuanense Marta Palau, El *Salón de estandartes* recuperó un viejo formato para una propuesta sugerente y novedosa. Las obras cuadrilongas penden de lo alto marcando territorios culturales. Los estandartes son fronteras formadas con dos lados complementarios con direcciones opuestas aunque unidas de forma concomitante. Los estandartes son insignias que significan lealtades y adscripciones, así como pertenencias religiosas, militares o nacionales. El *Salón de estandartes* contiene obras que adoptaron al arte por astil. Los estandartes recrean temas fronterizos, umbrales humanos, asuntos ecológicos y desafíos civilizatorios.

Con estandartes las insignias amplían el campo de significación. Son señales, marcas distintivas, emblemas, heráldicos, blasones, lábaros o banderas que preservan su condición prístina como dispositivos que distinguen y adornan, pero en el salón, amplifican su relación dialógica con el contexto social y los mundos (inter)subjetivos que convocan. Los estandartes son alegorías fronterizas, territorios significados y significantes, cronotopos que desafían la linealidad del tiempo.

[1] Centro Cultural de la Raza y Museum of Contemporary Art San Diego, *La frontera/The Border: Art About the Mexico-United States Border,* 5 de marzo al 22 de mayo de 1993.
[2] Entre los participantes del FIR se encuentran: Sarta Barraza, Yreina D. Cervantes, Dolores Guerrero Cruz, Bárbara Carrasco, Carmen Lomas Garza, Lorraine García, Mary Lou Barrera, José Montoya, Ricardo Favela, Juicanillo, Loui the Foote, Estevan Villa, Juan Fuentes, René Castro, René Yánez, Rupert García, Ralph Madariaga, Malaquías Montoya, César Martínez, Santos Martínez, Sam Coronado, José Treviño, John Valadez, Leo Limón, Richard Duardo, Gilbert Luján, Roberto Delgado, Wille Herrón, Ramsés Noriega, Frank Hernández, David Avalos, Louis Jiménez y Carlos Cortéz.
[3] Entre estas destacan: *El buen vecino,* 1997, de Tony Capellán; *Century 21,* 1994, y *Toy an Horse,* 1997, de Marcos Ramírez ERRE; *Entre los ojos el desierto,* 1997, de Miguel Río Branco; *La ranfla y la mula,* 1997, de Fernando Arias; *La ranfla cósmica,* 1997, de Rubén Ortiz; *el Ayate Car,* 1997, de Betsabé Romero; *Twin Plants: Form of Resistance, Corridors of Power,* proyecto que antecede, involucra y procede a inSITE, desarrollado por Michael Schnorr y Manuel Mancillas; y *El hombre bala,* 2005, de Javier Tellez.

About to celebrate its 10th anniversary, the *Salón de estandartes* has presented more than 100 artists from several countries who have contributed banners created in a variety of media, from painting to text art, and photomontage to digital compositions. Together the banners incorporate a broad array of subjects that include hyperrealist, feminist, anti-war, erotic, existentialist, political, migratory, Oedipal, mystic, and border images.

Tijuana. La tercera nación...
Tijuana. La tercera nación, commonly known as *"tercera nación,"* or third nation, was a slogan developed to designate a three month time period in the summer of 2004, during which the city tried to influence the imagining and the revival of trans-border projects. *La tercera nación* was not a geopolitical redefinition of the national territory, nor does it refer to any political and administrative relationships regulated by the state, nor to any desire for political autonomy. It is not a reference to the construction of an imagined national community in conflict with its Mexican identity. The third nation is an allegory for the interpretation of the cultural space of the border built by a variety of processes of cultural appropriation, recreation, resistance, and by debates conspicuously expressed in the Mexico-United States border region, especially in the San Diego-Tijuana Border.

La tercera nación emphasizes the distinctive cultural traits of the city, which is defined through processes of cultural hybridity but built as a palimpsest recreated and rewritten over works, texts, and spaces of *Tijuanense* authors. The palimpsest of the third nation uses fragments from other works, amplifies them in canvasses, constructs pastiches using works by different artists, resignifies spaces, takes the wall to other places, creates budding projects using transitions that don't have a destination. The third nation is a metaphor, an allegory, a provocation that, riding on Tijuana's landmarks, invites the reconsideration of the fears and desires that inhabit the cities and borders of the world.

From Rock to Nortec City

Towards the end of the 1960s, Tijuana earned national prominence with the emergence of a native rock scene. Musicians, informed by their privileged border condition, which allowed them to listen to radio stations from the other side—even those young white people were not allowed to hear—developed projects distinctive from those that then dominated the legitimated landscape of the national media. Young Tijuana musicians learned about Little Richard, Fats Domino, Chuck Berry, James Brown, and other well-established bands. These musicians included Javier Bátiz and the TJ Five, Carlos Santana, El Ritual, Peace and Love, Five Fingers, Los Rockin Devils, Baby Bátiz, Super Mama, Grass and Flower, among others. In a short time, thanks to these musicians and others from

Tijuana, the city became known in central Mexico as "the cathedral of national rock," "the university of Mexican rock," and its sound represented the "northern invasion."

Tijuana became an important presence in the nascent Mexican rock scene, and began to be recognized as the university of Mexican rock and a hotbed for musicians—even though only a handful of them were from the city. Some even earned international acclaim, as was the case of Carlos Santana, who started out playing in Tijuana clubs.

The relationship between Tijuana and the world of rock also added to the prominence of the city as a space for evil, and fostered the black legend of the city as it related to its border condition. Tijuana's black legend, built on referents to violence, prostitution, vice, cultural pollution, and denationalization, started to emerge in the 1920s and '30s, at the peak of prohibition. With the sale and consumption of alcohol outlawed in the United States, many Americans were pushed to move their distilleries, gambling parlors, casinos, and brothels south of the border in order to continue to enjoy spectacles, place bets, buy sex, and drink in excess.

Together with the settings that shaped Tijuana's black legend, rock became the emerging myth that reinforced, rather than mitigated, the negative image of the city. This was due to the conservative stance towards rock, which had become the musical referent of the new cultural identities and forms embraced by urban youths, held by the government and mass media. For more than a decade, the conservative and right-wing offensive managed to drown the voice of Mexican rock in spaces that were legitimated by authority, but the music endured in underground venues that known in Mexico as *"hoyos funquies"* (funky holes).

The emergence of the punk movement in the 1980s brought Tijuana's Solución Mortal to the forefront of the international punk scene. Its noise and rebel screams became a part of many punk tapes and fanzines. Before the internet, the movement built stateless networks through which it flaunted its attitudes towards the powers-that-be and the "systems" that assaulted human life and dignity.

After Solución Mortal, the international presence of Tijuana bands weakened. Except for such honorable exceptions as Tijuana No! and Julieta Venegas, the city faded as a referent for pertinent and emerging musical projects. However, towards the end of the 1990s, a new musical venture emerged. It called itself Nortec.

Inscribed within the landscape of electronica, Nortec developed a suggestive recreation of the *banda* and *conjunto norteño,* musical expressions associated with the folk tradition of northern Mexico. For years, the young creators of Nortec (Fussible, Hiperboreal, Clorofila, Bostich, Plankton Man, Terrestre, Panóptica), had been a relentless yet invisible force in Tijuana's rave scene, but it was not until they incorporated into their acts the musical instruments typical of the northern and border folk tradition that they achieved a presence in the international electronic music arena. Nortec quickly became a cultural movement that generated a variety of aesthetic responses in design, visual art, fashion, installation art, and raves. Nortec's proposition is set apart by the strong hybridization of elements from folk culture, musical fusion, and the articulation of a project that is built upon visual effects and music, bringing together Tijuana's border reality and the suggestive *glocal* articulation that at once reclaimed the region's cultural past while allowing it to achieve visibility on a global scale.

Barely six years old, the Nortec project has drawn strength by becoming the focus of the attention of audiences from various parts of Mexico, the United States, Canada, Central and South America, Europe, and Japan. After a hiatus spent making special appearances, and a discography

Estando por cumplir su primera década de vida, El *Salón de estandartes* ha contado con la participación de más de un centenar de artistas de diversos países quienes han aportado sus estandartes creados con pinturas, pastiches, textos, montajes fotográficos y composiciones digitales. El acervo incluye una amplia variedad de temas que incluyen imágenes hiperrealistas, manufacturas artesanales, texturas, motivos ecologistas y ambientalistas, feministas, antibelicistas, eróticos, existencialistas, políticos, migratorios, edípicos, místicos y fronterizos.

Tijuana, la tercera nación...
Tijuana, la tercera nación, nombrada de manera coloquial como "la tercera nación", trató de incidir en la reposición de imaginarios y proyectos transfronterizos. *La tercera nación* no refiere a una redefinición geopolítica del territorio nacional, ni a nuevas relaciones político-administrativas reguladas por el estado nacional, ni a la presencia de afanes autonómicos. Tampoco refiere a la construcción de una comunidad nacional imaginada en conflicto con la identificación mexicana. *La tercera nación* es una alegoría para interpretar el espacio cultural fronterizo construido por procesos culturales diversos de apropiaciones, recreaciones, resistencias y disputas, que se expresan de manera conspicua en la frontera México-Estados Unidos y, de manera particular, en la Frontera Tijuana-San Diego.

La tercera nación enfatiza los rasgos culturales distintivos de la ciudad definidos desde los procesos de hibridación cultural, pero construida como un palimpsesto, recreando y reescribiendo sobre obras, textos y espacios de autores y autoras tijuanenses. El palimpsesto de la tercera nación utiliza fragmentos de obras, amplificaciones en lonas, realiza pastiches con trabajos de diferentes artistas, resignifica los espacios, transporta el muro a otros lugares, crea proyectos germinales con transiciones sin destino. La tercera nación es una metáfora, una alegoría o una provocación que, sobre los mojones tijuanenses convoca a repensar los miedos y deseos que habitan las ciudades y fronteras del mundo.

Del rock a Nortec City

En los albores de los años sesenta, Tijuana volvió a adquirir presencia nacional con la emergencia de músicos roqueros que se nutrieron de una condición fronteriza privilegiada que les permitía escuchar las estaciones de radio del otro lado (incluso las proscritas para los jóvenes blancos), desarrollando propuestas distintas a las que dominaban la escena legitimada en los medios nacionales. En Tijuana, algunos adolescentes se familiarizaron tempranamente con la música de Little Richard, Fats Domino, Chuck Berry, James Brown y otros grupos consolidados. De esta experiencia emergieron Javier Bátiz y los TJ' Five, Carlos Santana, El Ritual, Peace and Love, Five Fingers, Los Rockin Devils, Baby Bátiz, Super Mama, Grass and Flower y otros. En poco tiempo, en la escena roquera nacional Tijuana fue reconocida como "la catedral del rock nacional", "la universidad del rock mexicano" o "la invasión norteña", como se les llamó desde el centro del país a estos y a otros músicos norteños.

Tijuana adquirió una considerable presencia en los incipientes escenarios roqueros mexicanos y comenzó a ser reconocida como la universidad del rock mexicano y como un importante semillero de músicos, (aunque en realidad muchos eran sólo unos cuantos) y algunos de ellos adquirieron importante visibilidad en la escena internacional, como Carlos Santana, quien realizó sus pinitos en los antros tijuanenses.

La asociación de Tijuana y el ámbito roquero también abonó a la fama de Tijuana como ciudad del mal y a la leyenda negra de la ciudad asociada a su condición fronteriza. La leyenda negra tijuanense, conformada por referentes de violencia, prostitución, vicio, contaminación cultural y desnacionalización que cobró forma a partir de los años veinte y treinta con el "esplendor" de la Ley Seca, que prohibía la venta y consumo de licor en Estados Unidos, pero los estadounidenses optaron por trasladar las destilerías, casas de juego, casinos, centros de prostitución al lado sur de la frontera para seguir disfrutando de los espectáculos, las apuestas, la compañía comprada, y los excesos etílicos.

Con los escenarios que dieron forma a la leyenda negra tijuanense, el rock devino mito emergente que, en lugar de atenuar la imagen negativa de Tijuana, la fortaleció debido a la posición conservadora de los sectores gubernamentales y los medios masivos de comunicación frente al rock que devino referente musical identitario de las nuevas formas culturales de los jóvenes urbanos.

La ofensiva conservadora y derechista logró apagar por más de una década la presencia del rock nacional en los espacios legitimados, pero se mantuvo en sitios *underground* conocidos en México como "hoyos funquies".

Con la emergencia del movimiento punk en los años ochenta, Solución Mortal de Tijuana tuvo una importante presencia en la escena punkera internacional y sus gritos de ruido y denuncia participaron en muchos de los cassettes y fanzines del movimiento. Anterior a la masificación del Internet, el movimiento punk construyó redes artesanales a través de las cuales presentaron sus posiciones frente a los poderes y "sistemas" que atentan contra la vida y la dignidad humana.

Después de Solución Mortal, la presencia tijuanense se diluyó y, salvo honrosas excepciones como Tijuana No! y Julieta Venegas, Tijuana se desdibujó como referencia de propuestas musicales apropiadas y emergentes. Sin embargo, a finales de la década de los años noventa irrumpió una nueva propuesta musical autodefinida como Nortec.

Inscrita en el *stage* electrónico, Nortec creó una sugerente recreación de la "banda" y el "conjunto norteño", expresiones musicales pertenecientes a la tradición popular del norte mexicano. Los jóvenes creadores de Nortec (Fussible, Hiperboreal, Clorofila, Bostich, Plankton Man, Terrestre, Panóptica) tenían varios años de participar de manera intensa pero invisible en los escenarios raves, pero fue hasta que incorporaron insumos musicales marcantes de las culturas populares del norte y la frontera cuando adquirieron presencia y visibilidad en la arena electrónica internacional. Rápidamente Nortec devino movimiento cultural generando diversas propuestas estéticas en diseño, visuales, ropa, instalaciones y fiestas, afinando una propuesta reconocible con gran presencia en los escenarios electrónicos internacionales. La propuesta Nortec se caracteriza por un importante hibridación de elementos provenientes de la cultura popular, la fusión musical, la articulación de una propuesta construida con música y visuales, la incorporación de la realidad fronteriza tijuanense y una sugerente articulación *glocal*, que recuperó los anclajes culturales regionales, lo que les permitió la obtención de espacios de visibilidad en la escena electrónica global.

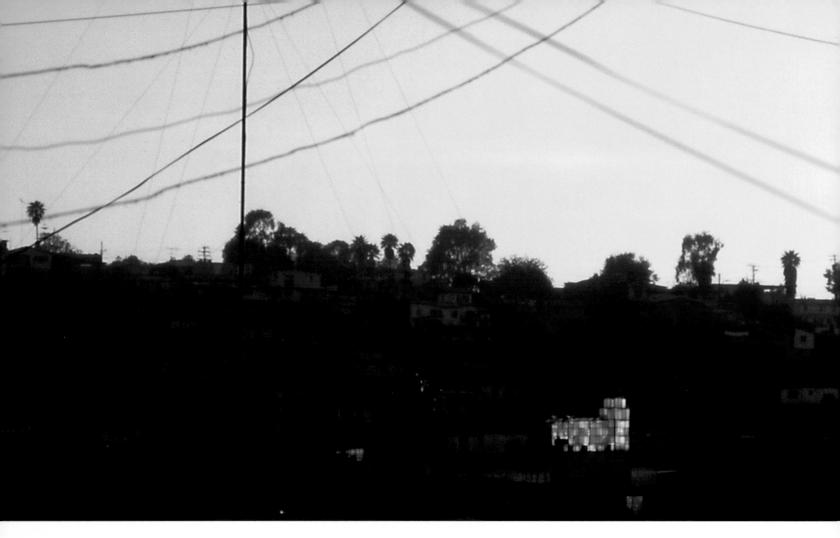

condemned to ostracism because of reasons unrelated to its musicians, *Tijuana Sessions Vol. 3* strengthens Nortec's presence in the musical landscape. The album demonstrates a project that has matured, yet is still associated to the *tambora* sound, drawing more on the *norteño* band. Except for Hiperboreal, this twist seems to have had an important impact on other musicians, who nevertheless continue to explore other possibilities of the Nortec sound. Thus, for example, Fussible shows renewed interest in urban noise, street sounds, and Tijuana's native voices. By sounding its trumpets, accordions, guitars, clarinets, percussion instruments, twelve-string bass, *vihuela,* and trombones the Collective establishes that there is plenty of innovation left in Nortec.

Tijuana Sessions Vol. 3 reproduces symbols and images that have had an impact on Tijuana's imaginary, such as the films of the brothers Almada, which abused the stereotypes of illegality and violence associated with the border ("Almada," by Clorofila), or the *corrido*'s use of emblematic images of machismo and attachment to the native soil displayed by Juan Colorado ("Colorado," by Fussible). In "Narcotéque," Clorofila and Panóptica reference characters from the world of drug trafficking, alluding to the presence of *narcos* in discos and other social spaces in the city where middle and upper class youths mingle with known traffickers. In "Revu Rockers," by Panóptica, Nortec also pays tribute to *La Revu*, the nickname given to Avenida Revolución, Tijuana's avenue that epitomizes the vices, virtues, and all the nefarious stereotypes associated with the city, as well as to proscribed and sordid spaces, the bars and cantinas of the Zona Norte, Tijuana's red-light district. The artists sing of a troubled soul and the physical and emotional release achieved through dance, drink, and the like. Using Nortec's unique sound, its artists claim hell is in a cantina across the street from a church in Zona Norte ("Bar infierno," by Fussible) and celebrate a bar that represents the acceptance of defeat as a way of life and the absolute emptiness of the future, a lack of hope ("El fracaso," by Hiperboreal). In "Dandy del sur," Hiperboreal appropriates another cantina in Zona Roja where physical appearance and fashion are a lifestyle: "they call me dandy, dandy del sur." *Tijuana Sessions Vol. 3* also touches on a broader variety of themes and motifs, as in Bostich's "Tengo la voz", "La autobanda," and "Tijuana Bass," or in Fussible's grateful tribute to the city.

This is Tijuana!

Twenty-first century Tijuana has not been able to shake off its black legend that continues to be fueled by violence and drug trafficking. But, it has managed to focus the attention of the nation, and the world, on its artists and its cultural projects. Together with the undertakings mentioned here, many young people are breathing new life into art and building new referents to and representations of the city. Artists such as bulbo, Mónica Arreola, YonkeArt, among many others, offer new visions of Tijuana.

Tijuana's culture feeds on sampling. Tijuana codifies cultural elements and different sounds and recreates them, reuses them, recycles them, adapts them to new situations. Tijuana's cultural sample or sampling creates a large symbolic and cultural repertoire that interconnects a variety of cultural experiences and displays. Life in Tijuana is redefined with intensity, and local or precodified cultural elements are changing samples, transformed in the city's grid without any guarantee of fidelity. Cultural loops are used broadly in Tijuana as shattered elements or cultural sections repeated out of habit or acculturation. The cultural loop generates processes that define coordinates that are familiar, easy to recognize, and serve as guides.

Tijuana reinvents itself everyday, it renews itself, and in doing so it uses palimpsest, pastiche, and cultural sampling as important resources for the (re)signification of art and of social imaginaries as intersubjective frameworks where the meanings and significations of life and the everyday are created.

(Translated, from the Spanish, by Fernando Feliu-Moggi.)

Con escasos seis años de vida, la propuesta Nortec se ha fortalecido concitando la atención de públicos de diversas partes de México, Estados Unidos, Canadá, Centro y Sudamérica, Europa, y Japón. Después de un interludio cubierto con presentaciones y una producción discográfica condenada al ostracismo por razones ajenas a los músicos, *Tijuana Sessions Vol. 3* fortalece la presencia de Nortec en la escena musical con una propuesta madurada que mantiene anclajes en la banda o tambora, pero recurre de forma más intensa al conjunto norteño, giro que, con excepción de Hiperboreal, parece influir de manera importante en los otros músicos, aunque no dejan de explorar otras dimensiones de la ruta norteca. Así, por ejemplo, Fussible retoma su interés por los ruidos urbanos, los sonidos de la calle, las voces de Tijuana. De esta manera, el colectivo asienta que aún hay Nortec para rato haciendo sonar las trompetas, acordeones, guitarras, clarinetes, percusiones, bajo sexto, vihuelas y trombones.

Tijuana Sessions Vol. 3 recrea símbolos e imágenes marcantes del imaginario tijuanense, como las películas de los hermanos Almada que tanto abusaron del estereotipo violento e ilegal de la frontera ("Almada", de Clorofila) o alguna de las figuras emblemáticas del corrido, como el machismo y el apego al terruño del persistente Juan Colorado ("Colorado", Fussible), o figuras de la narcocultura, como ocurre en "Narcotéque" (Clorofila y Panóptica), alusión a la presencia del narcotráfico en los sitios de socialización juvenil como las discos, donde muchos jóvenes de las clases medias y altas seguramente convivieron con hijos de reconocidos narcotraficantes de la ciudad. Nortec también rinde tributo a "la calle tomada": La Revu, avenida que epitomiza vicios, virtudes y estereotipos atribuidos a Tijuana ("Revu Rockers", Panóptica), así como a los sitios proscritos, los espacios sórdidos y congaleros como bares y cantinas de la Zona Norte, la zona de prostitución, de exhibición del alma atribulada, de desfogue físico y emocional acompañado de baile, bebidas y temas afines. Con su peculiar estilo, los nortecos recuperan al averno a través de una cantina que se encuentra justo frente a una iglesia en la Zona Norte ("Bar infierno", Fussible) también componen para un bar que es emblema de resignada aceptación de la derrota como forma de vida y la completa ausencia de futuro y esperanza ("El fracaso", Hiperboreal). También se apropian de otro espacio cantinero de la zona roja tijuanense que tributa al estilo cuidado, donde la apariencia es forma de vestir y estilo de vida pues, como dijera un Tarzán de los cuarenta: *they call me dandy,* dandy del sur ("Dandy del sur", Hiperboreal). Tijuana Sessions recorre temas y motivos variados como "Tengo la voz", "La autobanda" y "Tijuana Bass", de Bostich, o el tributo de agradecimiento a la ciudad ("Tijuana Makes Me Happy", de Fussible).

This is Tijuana!

La Tijuana del siglo XXI no ha logrado sacudirse de la leyenda negra abonada por la violencia y el narcotráfico, pero sí ha logrado convocar la atención nacional o internacional por sus artistas y propuestas culturales. Junto a los proyectos aquí referidos, existe una gran cantidad de jóvenes que recrean las artes y construyen nuevos referentes y representaciones de la ciudad. Artistas como bulbo, Mónica Arreola, YonkeArt, entre otros, muestran nuevas perspectivas del mundo tijuanense.

La cultura tijuanense abreva en el *sampling*. Tijuana codifica elementos culturales y sonidos diversos y los recrea, los reutiliza, los recicla, los adapta a nuevas situaciones. La muestra o *sampling* cultural tijuanense conforma un amplio repertorio simbólico y cultural que pone en relación diversas muestras y experiencias culturales. En Tijuana la vida se redefine de forma intensa y los elementos culturales de origen o precodificados son muestras cambiantes que se transforman en el entramado de la ciudad sin garantía de fidelidad. En Tijuana existe un uso intensivo de los *loops* culturales, como elementos trizados o secciones culturales que se repiten por endoculturación o por costumbre. El *loop* cultural produce procesos que definen coordenadas familiares, reconocibles y tienen funciones orientadoras.

Desde lo cotidiano Tijuana se reinventa, se renueva y al hacerlo recurre al palimpsesto, al pastiche y al *sampling* cultural como recursos importantes para la (re)significación del arte y de los imaginarios sociales, como marcos intersubjetivos donde se definen los sentidos y significados de la vida y de lo cotidiano.

BIBLIOGRAFIA

Blancarte, Álvaro. *Blancartes*. Consejo Nacional para la Cultura y la Artes, México 2003.

Bourdieu, Pierre. *Las reglas del Arte: Génesis y estrucura del campo literario.* Anagrama, Barcelona, 1995.

Centro Cultural Tijuana, *20 Aniversario*. CONACULTA-CECUT, Tijuana B.C. 2002.

García Canclini, Néstor. *Culturas Híbridas: Estrategias para entrar y salir de la modernidad.* Serie Los noventa, CONACULTA/Grijalvo, México, 1989.

Goldman and Tomás Ybarra Frausto, "The Political and Social Contexts of Chicano Art," in *CARA, Chicano Art: Resistance and Affirmation, An Interpretative Exhibition of the Chicano Art Movement*, 1965 – 1985. Wright Gallery, University of California, Los Angeles, 1991, pp 83-96.

ES96 Tijuana. *Primer Salón Internacinal de Estandartes*. Consejo Nacional para la Cultura y la Artes-Centro Cultural Tijuana-EX-TERSA. Espacio Alternativo-Secretaría de Cultura del Gobierno de Jalisco. México 1996.

ES2002 Tijuana. *II Bienal Internacional de Estandartes y Memorias*. Consejo Nacional para la Cultura y la Artes-Centro Cultural Tijuana. México 2002.

ES2004 Tijuana. *IV Bienal Internacional de Estandartes y Memorias*. Consejo Nacional para la Cultura y la Artes-Centro Cultural Tijuana. México 2004.

Grynsztejn, Madeleine. "La frontera/The border: Art about the México-United States Experience", en *La frontera/The border: Art about the Mexico-United States Experience*, Centro Cultural de la Raza, San Diego Museum of Contemporary Art, San Diego, 1993, pp 23-58.

Malagamba, Amelia y Gilberto Cárdenas (coords.), *Encuentros: Los festivales internacionales de la raza*. CREA/Secretaría de Educación Pública/El Colegio de la Frontera Norte. Tijuana, 1998, pp 105-118.

Rosique, Roberto, *Entre la necesidad y el escarnio*. Tijuana 2001.

_____, (Coord.) *30 artistas plásticos de Baja California*. Consejo Nacional para la Cultura y las Artes/Centro Cultural Tijuana, México, 1998.

Tijuana Sessions. CONACULTA-Aeroméxocp-Secretaría de Relaciones Exteriores-Difusión Cultural UNAM-Comunidad de Madrid-Bancomer-Turner- UNAM, Madrid, 2005.

Valenzuela Arce, José Manuel, *Paso del Nortec: This is Tijuana*. México, Trilce Ediciones-IMJ-El COLEF, 2004.

_____, "Forms of resístanse, corridors of power: Public Art on the México-U.S. Border" in Gerardo Mosquera and Jean Fisher (eds), *Over Here: International Pespectives on Art and Culture*. New Museum of Contemporary Art, New York.

_____, *El color de las sombras: Chicanos, identidad y racismo*. México, Plaza y Valdés/ UIA/ El Colegio de la Frontera Norte, 1998.

_____ y Gloria González (coordinadores), *Oye como va: Recuento del rock tijuanense*. Tijuana, B. C. Instituto Mexicano de la Juventud/ Centro Cultural Tijuana, 1999.

_____, *Empapados de sereno: El movimiento urbano popular de 1928 – 1988*. Colegio de la Frontera Norte, México, 1991.

_____, (Coord.) *Por las fronteras del norte: Una aproximación cultural a la frontera norte de México*. México, Fondo de Cultura Económica/ CONACULTA/ El Colegio de la Frontera Norte, 2003.

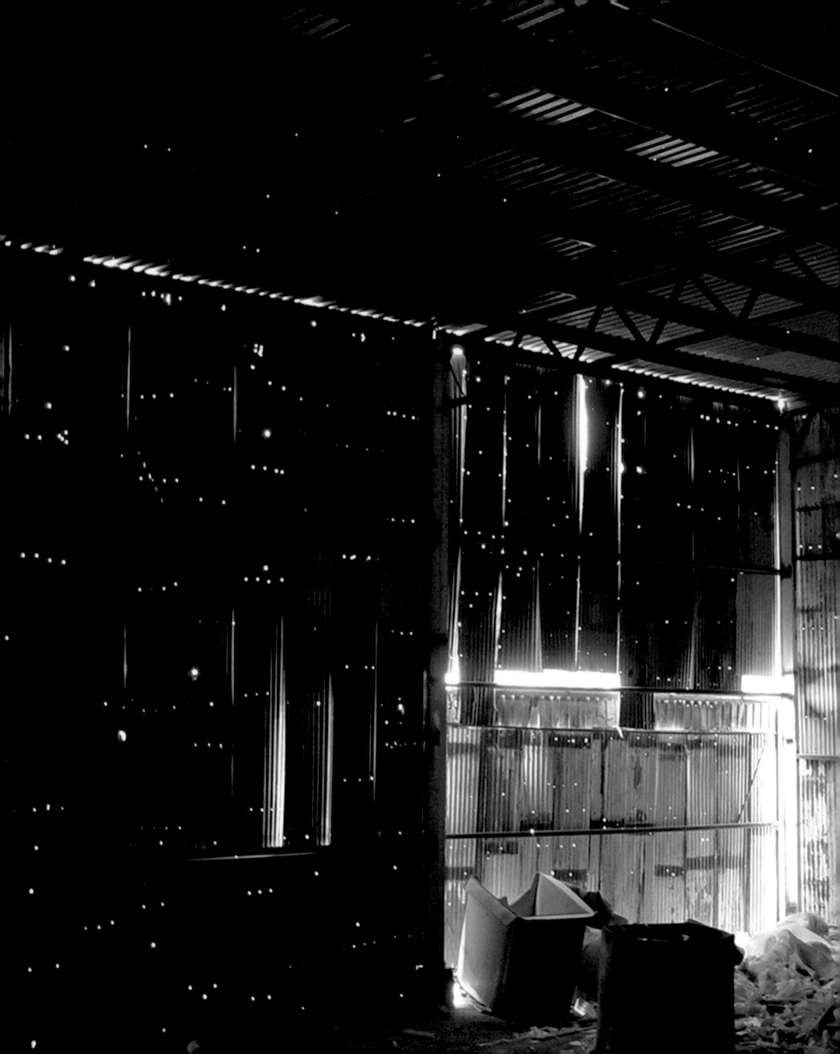

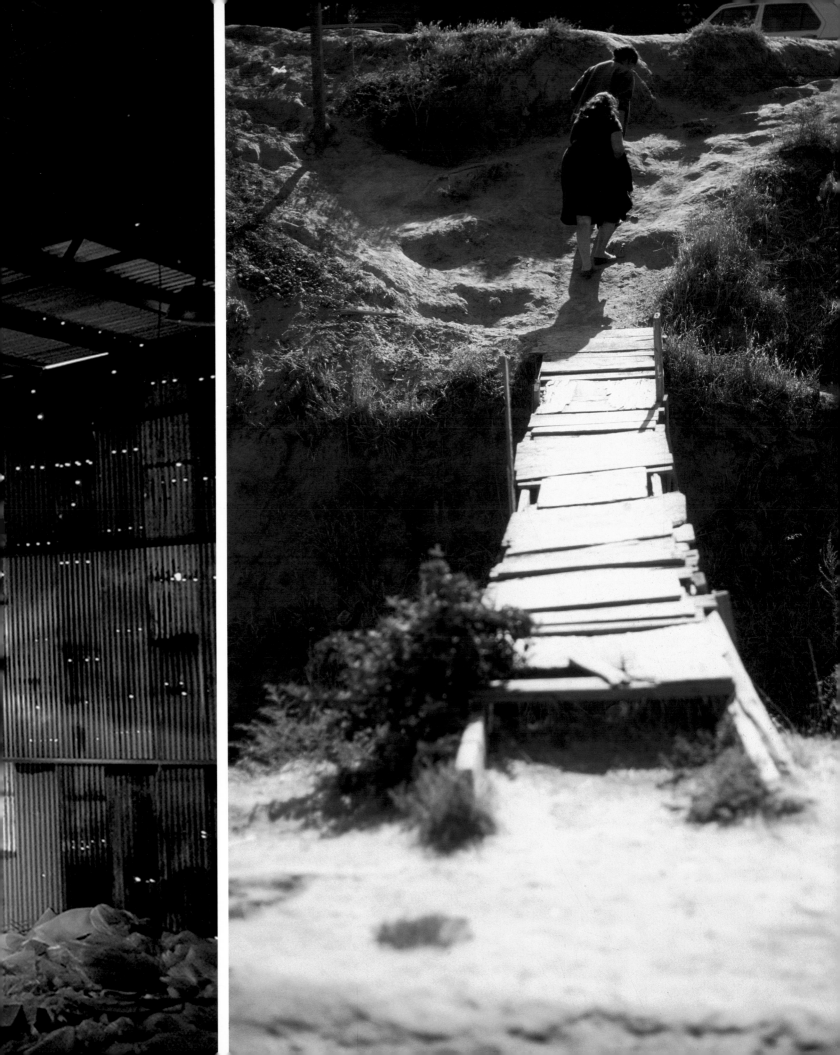

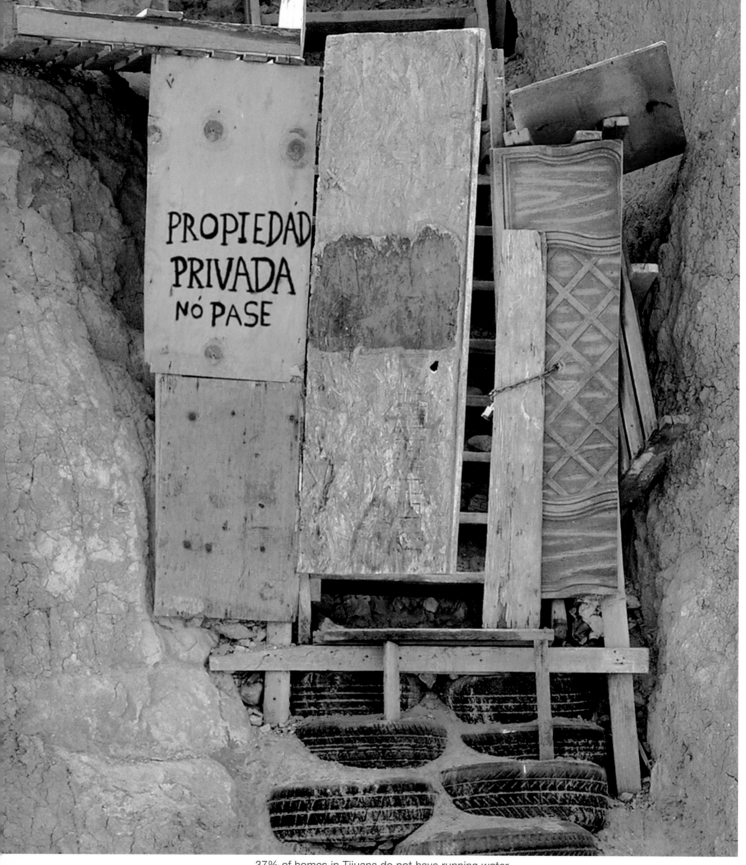

37% of homes in Tijuana do not have running water.

Only 30% of homes in Tijuana were built by professional construction workers.

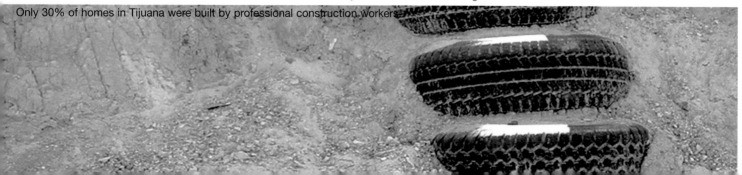

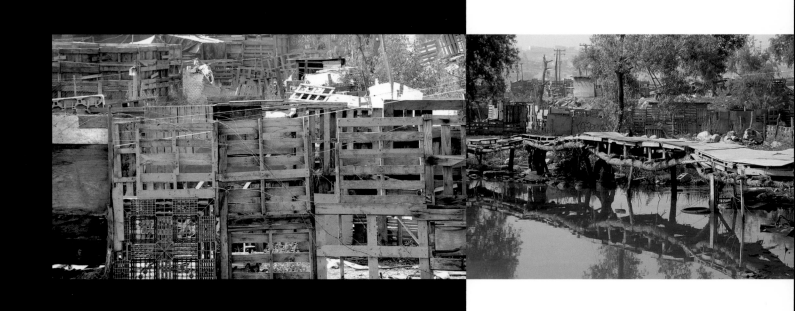

El 37% de la vivienda de Tijuana no cuenta con agua entubada y drenaje.

Sólo el 30% de la vivienda en Tijuana fué construída por un profesional de la construcción.

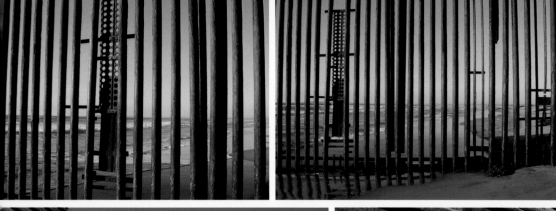
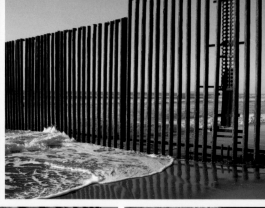
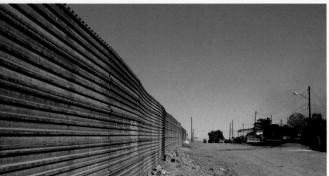

THE ALLURE OF TIJUANA

Teddy Cruz

It's interesting to notice that, after years of absence from our main institutions of representation and display, we are again drawn to the city, yearning to recuperate it as a site of experimentation and a laboratory of cultural production. Observing this renewed interest of artistic, curatorial, and architectural practices in urbanism and the contemporary city while attempting to make sense of its shifting socio-political, economic, and cultural forces, makes me think that the allure of cities such as Tijuana is not site-specific. It seems to me that the attention given to this border city is, foremost, part of the magnetism that the so-called "Third World" has begun to exert, once more, on artistic and intellectual circles in Europe and the U.S. The return *en masse* of segments of European architectural and artistic practices to "researching" dystopic urban environments such as those found in Asia, Africa, and South America is symptomatic of our current interest in the relationship between visual culture and the city.[1] Furthermore, the potential of the metropolitan "everyday" as the site of a new brand of social realism is again an issue, as reflected in the last Documenta.[2]

The current desire in our cultural institutions to move from the notion of city as a static repository of objects—whether seen as autonomous architectural artifacts, or as sculpture in the middle of the town square—towards a more "complex" notion, one that is inclusive of the temporal dynamics of social and ecological networks and the politics and economics of density and urban development, has been unavoidably provoked by a strange new world in flux that begins to redefine, once more, the role of art in relation to the larger territory. Conditions such as the changing geo-political boundaries across continents, the unprecedented shifting of socio-cultural demographics, the migration of labor, and the redeployment of manufacturing centers across hemispheres, are leading many architects and artists to develop alternative practices, especially within geographies of conflict such as the Tijuana-San Diego region. So, this return to the city and to such critical thresholds as Tijuana might ultimately be a reflection of our need to critically redefine established notions of public culture, particularly in our current political climate, where urban legislation is based

increasingly on rampant privatization and homogenization, devaluing the role of art and architecture as critical referents for the construction of the urban.

In the context of these forces, then, what makes Tijuana a unique urban laboratory has less to do with its categorization as a city bounded by the normative jurisdictional limits that would contain it as a singularity within the larger geography. Instead, Tijuana is geography itself, always constructing itself out of the simultaneous demarcation and dissolution of limits which at times are imposed externally by its relation to the city on the "other side," or self-inflicted to construct its own identity, or often transgressed to escape its fixity, becoming a threshold, simultaneously a point of departure and arrival.

In other words, it is not the attention to Tijuana and San Diego individually that constructs the border's urban imaginary, but the nature of the volatile relations they engender through their strange proximity. It is the geographies of difference and sameness they produce as these border clusters collide and overlap daily.

[1] In the last decade many Dutch architectural offices, such as Rem Koolhaas' OMA, and the young firm of MVRDV, have engaged in a global research-based practice that takes as the subject of its investigation many Asian, African, and Latin American cities. Books, such as Koolhaas' *Mutations: Looking at Lagos in Africa*, as well as his *Great Leap Forward,* which researches the recent massive urban growth in the Pearl River Delta, in China, and MVRDV's book on Sao Paulo, Brazil, are among the main references.
[2] Documenta XI, 2002.

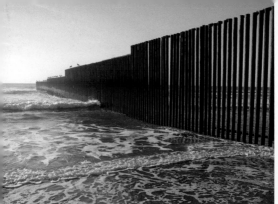
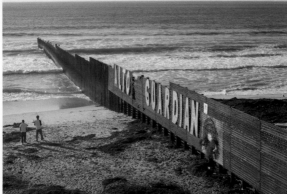
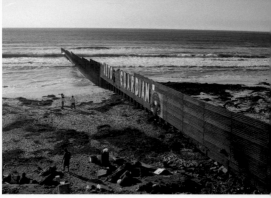

LA ATRACCIÓN DE TIJUANA

Teddy Cruz

Resulta interesante que después de años de estar ausente de las principales instituciones de representación y exposición, sintamos otra vez la atracción de la ciudad y ansiemos recuperarla como espacio de experimentación y laboratorio de producción cultural. Al observar el renovado interés que las prácticas artísticas, curatoriales y arquitectónicas demuestran por el urbanismo y la ciudad contemporánea al mismo tiempo que tratan de comprender los cambios que operan en sus fuerzas sociopolíticas, económicas y culturales me hace pensar que el atractivo de Tijuana no depende sólo de su ubicación. Me parece que la atención que recibe esta ciudad fronteriza es, ante todo, parte de la atracción que el llamado "Tercer Mundo" vuelve a ejercer una vez más en los círculos artísticos e intelectuales de Europa y Estados Unidos. El retorno masivo de segmentos de la práctica artística y arquitectónica a la investigación de los espacios urbanos distópicos como los que se dan en Asia, África y Suramérica es un síntoma del interés que despierta actualmente la relación entre la cultura visual y la ciudad.[1] Además de ello, el potencial de lo cotidiano en las grandes ciudades ha inspirado un nuevo tipo de realismo social y se reinscribe en el debate, como quedó reflejado en el último Documenta.[2]

El deseo actual de nuestras instituciones por alejarse de la noción de la ciudad como repositorio de objetos —ya sean artefactos arquitectónicos autónomos o esculturas en medio de una plaza— y acercarse a una noción más compleja que incluya las dinámicas temporales de redes ecológicas y sociales, además de la política y economía de la densidad y el desarrollo urbano es el resultado inevitable de un extraño nuevo mundo en movimiento que empieza a redefinir, una vez más, el papel del arte en relación a un territorio geográfico y conceptual más amplio. Los cambios en las fronteras geopolíticas que se dan en todos los continentes, el desplazamiento demográfico a nivel sociocultural, la emigración de mano de obra y la reubicación de centros de producción a lo largo y ancho del hemisferio es lo que está obligando a muchos arquitectos y artistas a desarrollar prácticas alternativas, especialmente dentro de los espacios geográficos en conflicto, como es el caso de la región de Tijuana-San Diego. Por lo tanto, este retorno a la ciudad y a ciertos umbrales críticos como Tijuana podría finalmente ser un reflejo de la necesidad de redefinir críticamente las nociones de cultura pública establecidas, especialmente dentro de la coyuntura política actual, en la que la legislación urbana se apoya cada vez más en la

homogeneización y la privatización descontroladas, lo que devalúa el papel del arte y la arquitectura como referentes críticos para la construcción de lo urbano.

En el contexto de estas fuerzas, entonces, lo que hace de Tijuana un laboratorio único no tiene tanto que ver con su categoría de ciudad, contenida por límites jurisdiccionales que la establecerían como una singularidad subordinada a la geografía que ocupa. Tijuana es la geografía misma, que se construye a partir de un proceso simultáneo de demarcación y disolución de límites. Éstos vienen impuestos a veces desde afuera por su relación con la ciudad "del otro lado", que la ciudad se impone a si misma para construir su propia identidad, o incluso que a menudo transgrede para escapar su inmovilidad. Tijuana se convierte así en umbral, punto de partida y llegada al mismo tiempo. En otras palabras, lo que construye el imaginario urbano fronterizo no es la atención que se le pone a Tijuana o a San Diego individualmente, sino la naturaleza de las relaciones volátiles que ambas engendran a partir de su extraña cercanía. Son las geografías de diferencia y afinidad que resultan del constante choque y la superposición de estas dos masas fronterizas.

[1] En la última década, muchos estudios de arquitectura holandeses, como OMA, de Rem Koolhaas, han desarrollado una práctica basada en la investigación global que toma como foco de su exploración muchas ciudades de Asia, África y Latinoamérica. Libros como *Mutations: Looking at Lagos in Africa*, de Koolhaas, así como su *Great Leap Forward*, que investiga la reciente expansión masiva de ciudades del delta del Río Perla, en China y el libro de MVRDV sobre Sao Paulo, Brasil, son algunas de las referencias principales.
[2] Documenta XI, 2002.

Two Kinds of Sprawl: From Heaven to Hell?

At no other political juncture in history does one find one of the wealthiest housing subdivisions in the United States only twenty minutes away from some of the poorest settlements in Latin America. At one end of this spectrum, San Diego is emblematic of an urbanism of segregation and control epitomized by the master-planned and gated communities that define its sprawl. This image is not reductive if we consider that the steel border wall that divides these cultural landscapes is the ultimate symbol of a Puritan planning tradition forged out of the social principles of exclusion and separation, a dam that keeps Tijuana's chaotic growth from contaminating San Diego's picturesque periphery.

In contrast, Tijuana's own periphery has evolved mostly as a collection of *favela*-like nomadic settlements. Contrary to San Diego, this intensive urbanism of "distance mitigation" is emblematic of how Tijuana's informal communities are growing faster than the urban cores they surround, creating a different set of rules for development and blurring differences between the urban, suburban, and rural. These start-up settlements gradually evolve—or violently explode—from conditions of social emergency, and are defined by the negotiation of territorial boundaries, the ingenious recycling of materials, and human resourcefulness.

As San Diego's periphery continues to be shaped by the bulldozers of private development subsidized by public infrastructure, which are flattening the city's natural network of canyons into a vast sea of tract subdivisions and housing pads, the question of the

ultimately crushes, along the way, the crucial role that political will and social organization can potentially play as foundations for building community.[3]

Tijuana's informal settlements, on the other hand, are shaped by the tactics of invasion characteristic of some of these start-up communities, where the potential for a temporal, nomadic urbanism is supported by a very sophisticated social organization. While San Diego's vast sprawl is increasingly made up of a gigantic infrastructure that supports loosely scattered units of housing, in Tijuana's edges, dense settlement happens first, so that a small infrastructure can follow and grow incrementally. Hundreds of dwellers called *paracaidistas* (parachutists) invade, *en masse*, large public or sometimes private vacant properties. As these urban guerrillas parachute into the hills of Tijuana's outskirts, they are organized and choreographed by what are commonly called *piratas urbanos* (urban pirates). These characters, armed with cellular phones, are the community activists in charge of organizing the first settlers deployed on the sites, as well as the community, in an effort to initiate the process of requesting services from the city. Through improvisational tactics of construction and distribution of goods and ad hoc services, a process of assembly begins by recycling the elements and materials from San Diego's urban debris.

This process suggests that Tijuana builds its periphery with San Diego's waste. Garage doors are used to make walls; rubber tires are cut and taken apart, then folded into loops, clipped in a figure

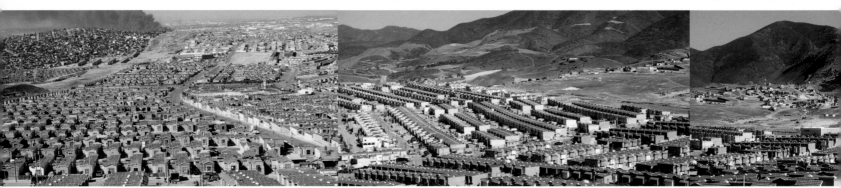

relationship between civic identity and landscape, and thus between development and land use, reappears. The massive and expensive eradication of topography in the periphery of San Diego for the purpose of creating the one-dimensional infrastructure that can support the (ever-cheaper) construction of housing projects by private developers, not only neutralizes the character of the ground and erases its political, historical, and cultural meanings, but also imprints on it, as Mike Davis has pointed out, an ecology of fear that

eight, and interlocked, creating a system that can be woven into a stable retaining wall. Wooden crates make up the armature for other imported surfaces such as recycled refrigerator doors, etc. After months of construction and community organization, the neighborhood begins to request services from the city. The city sends trucks to deliver water at certain locations, and electricity follows as the authorities send one authorized line, expecting the community to "steal" the rest via a series of illegal clippings called *diablitos* (little devils).

[3] In his book, *Ecology of Fear: Los Angeles and the Imagination of Disaster*. (New York: Metropolitan Books, 1998), Mike Davis writes: "For generations, market-driven urbanization has transgressed environmental common sense. Historic wildfire corridors have been turned into view-lot suburbs, wetland liquefaction zones into marinas, and floodplains into industrial districts and housing tracts. Monolithic public works have been substituted for regional planning and a responsible land ethic. As a result, Southern California has reaped flood, fire, and earthquake tragedies that were as avoidable, as unnatural, as the beating of Rodney King and the ensuing explosion in the streets."

Dos tipos de dispersión: ¿Del cielo al infierno?

En ninguna otra coyuntura política, geográfica o histórica se puede encontrar un contraste tan radical como el que se observa en esta región, donde una de las subdivisiones residenciales más ricas de Estados Unidos se alza a sólo veinte minutos de algunos de los asentamientos más pobres de América Latina. En un extremo de esta división está San Diego, cuya periferia es emblema de un urbanismo de segregación, ejemplificado por las comunidades privadas residenciales que definen su dispersión urbana. Esta imagen no es reductiva si consideramos que la barrera de acero que divide a estos dos paisajes culturales es el símbolo máximo de una tradición de planeamiento puritano, forjada a partir de principios sociales de exclusión y separación, un dique de contención que evita que el crecimiento caótico de Tijuana contamine la periferia pintoresca de San Diego.

Por otro lado, la propia periferia de Tijuana continua evolucionando en "colonias", asentamientos nómadas tipo *favela*. Al contrario que en San Diego, este urbanismo intruso que favorece la yuxtaposición social y programática, es indicativo de la velocidad a la que las comunidades informales de Tijuana crecen más rápido que los núcleos urbanos que rodean, forzando una serie de reglas alternativas de desarrollo urbanístico y disolviendo las diferencias entre lo urbano, lo suburbano y lo rural. Estos asentamientos evolucionan gradualmente —o explosionan violentamente— a partir de condiciones sociales de emergencia y

y los convierten en un ancho mar de subdivisiones y [parcelas la construcción] de viviendas prefabricadas. Este acto de homogeneización del territorio reabre la cuestión de la relación entre identidad cívica y paisaje y, por ende, entre desarrollo urbano y uso del suelo. La anulación, carísima y masiva, de la topografía de las afueras de San Diego con el sólo objetivo de crear una infraestructura unidimensional que pueda sustentar la cada vez más barata construcción de proyectos habitacionales por parte de promotores privados, no sólo neutraliza las particularidades del terreno y borra sus significados políticos, históricos y culturales, sinó además, como apunta Mike Davis, inscribe en el territorio una ecología del miedo que termina por silenciar el papel potencial que podrían jugar la acción política y la organización social en la construcción de una comunidad.[3]

Los asentamientos informales de Tijuana, por otro lado, están conformados por tácticas de invasión las cuales generan el potencial de un urbanismo temporal y nómada cuya base está caracterizada por un activismo social muy sofisticado. Mientras que la vasta dispersión urbana de San Diego exige cada vez más una enorme infraestructura que sirve como sistema de apoyo a sus unidades habitacionales desperdigadas, en los márgenes de Tijuana se da primero un poblamiento denso del territorio, exigiendo posteriormente el desarrollo paulatino de pequeños elementos de infraestructura. Cientos de habitantes llamados "paracaidistas" invaden en masa grandes terrenos públicos

autoridades servicios públicos básicos. Utilizando tácticas de construcción improvisada y de distribución de bienes y servicios temporales, se inicia un proceso de edificación que consiste en reciclar sistemas y materiales de desecho urbano provenientes de San Diego.

Este proceso sugiere que Tijuana construye su periferia con los residuos de San Diego. Puertas de cocheras se utilizan para hacer paredes, y se cortan llantas que, dobladas y entretegidas, se transforman en un ingenioso sistema de retención del terreno. Los palés de madera sirven de soporte para superficies importadas, como las hechas de puertas de refrigeradores, etc. Después de meses de construcción y de organización de la comunidad, el barrio empieza a pedir servicios municipales. La ciudad envía camiones de reparto de agua a ciertos lugares y después viene la electricidad, cuando la municipalidad instala una conexión legal con la esperanza de que los miembros de la comunidad "roben" el resto mediante una serie de tomas denominadas "diablitos". Así es cómo estas colonias resultan del entretejer situaciones y condiciones temporales que disuelven la autonomía del objeto habitacional y lo transforman en un andamio cuya evolución pramgática convierte el interior de estas viviendas en su exterior. Como expuso un residente anónimo, "no todo lo que tenemos nos gusta, pero todo es útil". Veinticinco millas al norte, las privadas residenciales de San Diego seguirán siendo sistemas cerrados, eternamente fijos, congelando la historia y el tiempo.

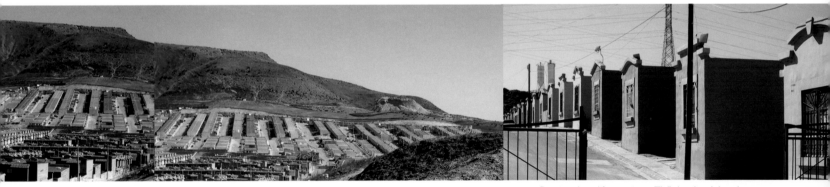

se caracterizan por la negociación de límites territoriales, el reciclaje ingenioso de materiales y el aprovechamiento de recursos y relaciones humanas.

Mientras tanto, la periferia de San Diego sigue siendo configurada por las excavadoras de los promotores de obra privados, (subsidiados por la infraestructura pública), que aplanan de modo masivo la red natural de barrancos de la ciudad

desocupados —a veces se trata de terrenos privados. A medida que estas guerrillas urbanas se lanzan sobre los cerros que rodean Tijuana, sus acciones son organizadas y coreografiadas por lo que se conoce como piratas urbanos. Estos personajes, armados con teléfonos celulares, son activistas comunitarios encargados de mobilizar el despliegue de los primeros pobladores de estos espacios y de organizar a la comunidad para que solicite a las

Contaminación mutua: El flujo de viviendas

Un especulador de Tijuana viaja a San Diego para comprar unos pequeños *bungalows* condenados a ser demolidos y dejar lugar para nuevos complejos de condominios. Las casitas son cargadas en camiones y aprestadas para viajar a Tijuana, dónde tendrán que pasar por la aduana antes de completar su viaje al sur. Durante días se pueden ver las casas, igual que

[3] En su libro *Ecology of Fear: Los Angeles and the Imagination of Disaster*. (New York: Metropolitan Books, 1998), Mike Davis escribe:
"Durante generaciones, la urbanización impulsada por el Mercado ha transgredido el sentido común medioambiental. Zonas históricamente dadas a los incendios forestales han sido convertidas en suburbios con vistas, zonas de licuefacción pantanosa en marinas y regiones aluviales en distritos industriales y parcelas para viviendas. Los proyectos monolíticos de obras públicas han sustituido al planeamiento regional y una ética de suelos responsable. El resultado es que el sur de California ha cosechado inundaciones, incendios y terremotos trágicos que eran tan fáciles de evitar, tan poco naturales como la golpiza de Rodney King y la consiguiente revuelta en las calles".

 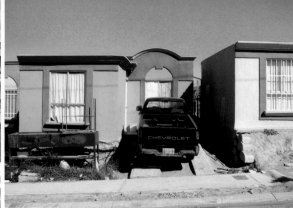 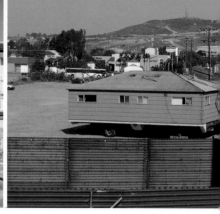

So this is how these sites are built from the temporary stitching of multiple situations, internal and external, simultaneously making the interior of these dwellings their exterior, and representative of the history of their pragmatic evolution. As one anonymous resident put it, "not everything that we have is to our liking, but everything is useful." Twenty-five miles to the north, the master-planned and gated communities of San Diego will remain closed systems, forever fixed, freezing history and time.

Mutual Contamination: Housing in Flux

A Tijuana speculator travels to San Diego to buy up little bungalows slated for demolition to make space for new condominium projects. The little houses are loaded onto trailers and readied to travel to Tijuana, where they will have to clear customs before making their journey south. For days, one can see houses, just like cars and pedestrians, waiting in line to cross the border. Finally, the houses enter Tijuana and are mounted on one-story metal frames that have an empty space at street level to accommodate future uses. Tijuana recycles the leftover buildings of San Diego, recombining them into fresh scenarios, creating countless new opportunities open to the unpredictability of time and programmatic contingency.

But while San Diego houses cross south, the migration of the Latin American diaspora moves northward. Current demographic studies predict that within a few decades Latin Americans will comprise the majority of California's population. As populations travel north in search of new opportunities, they inevitably alter and transform the fabric of San Diego. The immigrants bring with them socio-cultural attitudes and sensibilities towards the use of domestic and public space as well as of the natural landscape. These immigrants settle in particular San Diego neighborhoods such as City Heights, Barrio Logan, and San Ysidro, and become the service sector that, in turn, supplies labor infrastructure to such enclaves of massive re-development as downtown San Diego.[4] It is in these mid-city

neighborhoods, then, that immigrants deploy an urbanism of "encroachment," made of non-conforming programs, economies, and densities. In turn, these illegal patterns of development generate insurgent urban tactics that come to challenge the rigidity of San Diego's discriminating zoning policies.

As the informal urbanism that defines the *favela*-like settlements at the edges of Tijuana begins to encroach into San Diego transforming many of its neighborhoods, the defensible urbanism epitomized by the gated communities that dot San Diego's own periphery begins to appear in Tijuana. Tijuana's sprawl is growing eastward, bringing with it the style and glamour of the master-planned gated communities of San Diego. In other words, Tijuana is building its own version of gated communities: miniaturized replicas of typical suburban tract homes, paradoxically imported into Tijuana as a response to the city's own housing shortage. Thousands of tiny tract homes are now scattered around the periphery of the city, creating a vast landscape of homogeneity and division at odds with its prevailing heterogeneous and organic metropolitan condition. These diminutive dwellings come equipped with all the clichés and conventions: manicured landscaping, gatehouses, model units, banners and flags, mini-set backs, front and back yards.

This is the new social housing of the Mexican government, courtesy of private developers and speculators. Whereas the gated communities of San Diego remain closed systems due to stringent zoning requirements that prohibit any kind of formal alteration or programmatic juxtaposition of the units, the housing tracts in Tijuana quickly submit to transformation by occupants little hindered by comparatively permissive zoning regulations. The ways in which occupants customize their tract houses—filling in setbacks, occupying front and back yards as well as garages with additional construction and overlapping programs—mirror strategies common to older, informal communities of the city, rather than the idealized suburban dream subdivision.

So, it is in the phenomena of this border territory that we can find the paradigm of the post 9/11 American city, embedded in the multiple trans-border urban impressions between San Diego and Tijuana. The architecture(s) and urbanism(s) emerging in contentious critical junctures such as the Tijuana-San Diego border are the traces of a world in flux, where increased privatization of social and public institutions will exacerbate the division of the territory into islands of wealth and poverty, across communities, nation-states, and hemispheres. These dramatic images dramatize our current political environment, where anti-terrorism and anti-immigration sentiments have fused once more to foster an urbanism of exclusion, thus catapulting this geography of conflict to the level of an anticipatory scenario of the twenty-first century global metropolis, where the city will increasingly become the battleground for the confrontation between an urbanism of control and one of transgression, the planned and the unplanned, the legal and the illegal.

As architects and artists reclaim the city as the privileged site of negotiation between the utopian and the real, and search for more inclusive and heterogeneous urban models, it is questionable whether these ideals can be achieved under the conditions that prevail at the beginning of this new century. At a moment when Homeland Security is spending billions of dollars to fundamentally transform the existing San Ysidro Border checkpoint into a larger, and harder surveillance infrastructure over the next five years, it seems timely to ask: What has been the role of these metropolitan, socio-political and cultural forces, both local and global, in constructing or resisting, the artistic and architectural processes flourishing in the strange new world that is the border?

4 Throughout the U.S., the redevelopment of city centers with expensive high-end lofts—most often accompanied by a stadium—has made downtowns economically inaccessible by further eroding housing affordability and generating subsequent gentrification.

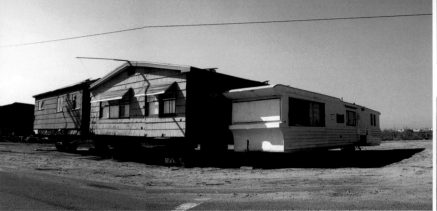
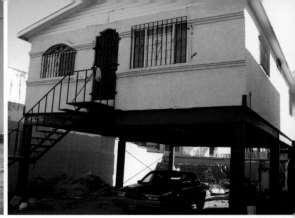

vehículos y peatones, haciendo cola para cruzar la frontera. Finalmente, las casas entran a Tijuana y son montadas en marcos de metal de un piso de altura en los que se deja un espacio vacío al nivel de la calle para acomodar necesidades futuras. Tijuana recicla los edificios sobrantes de San Diego y los recombina en nuevas visiones, abriendo una cantidad innumerable de nuevas oportunidades a lo impredecible del tiempo y a contingencias programáticas.

Pero mientras las casas rechazadas de San Diego cruzan hacia el sur, la emigración de la diáspora latinoamericana viaja hacia el norte. Estudios demográficos actuales predicen que en las próximas décadas los latinoamericanos constituirán la mayoría de la población californiana. A medida que las poblaciones emigrantes viajan hacia el norte en busca de nuevas oportunidades alteran y transforman el tejido de San Diego. Los inmigrantes traen consigo sus actitudes socioculturales hacia el uso promíscuo de los espacios domésticos y públicos, así como del paisaje natural. Estos inmigrantes se asientan en barrios específicos de San Diego, como City Heights, Barrio Logan y San Ysidro, y se convierten en el sector de servicios que abastece de mano de obra a los nuevos enclaves de riqueza y megadesarrollo, como es el caso del centro de San Diego.[4] Es entonces en estos barrios de la parte media de la ciudad donde los inmigrantes despliegan un urbanismo de "transgresión" constituido por programas, economías y densidades que no se conforman a las leyes establecidas. Al mismo tiempo, estos padrones ilegales de desarrollo generan tácticas urbanas de insurgencia que retan la rigidez de la estricta legislación de planificación de San Diego.

A medida que el urbanismo informal que define las colonias de los bordes de Tijuana empieza a invadir San Diego transformando muchos de sus barrios, el urbanismo de defensa que tiene su máximo exponente en los conjuntos residenciales de acceso

restringido que pueblan la periferia del mismo San Diego, empiezan a aparecer en Tijuana. El crecimiento desmedido de Tijuana se expande hacia el este y trae consigo las modas y el glamour de las subdivisiones residenciales de San Diego. En otras palabras, Tijuana construye su propia versión de las privadas californianas, pero reproducidas en miniatura, casas producidas en serie, paradógicamente importadas a Tijuana como respuesta a su crisis de vivienda social. Miles de estas casitas se encuentran hoy dispersas por la periferia de la ciudad, creando un paisaje vasto de homogeneidad y división que contrasta con las condiciones metropolitanas heterogéneas y orgánicas del resto de la ciudad. Estas diminutas viviendas vienen equipadas con todos los clichés y conveniencias: paseos ajardinados, garitas, unidades modelo, carteles y banderas, mini-fondos y patios delanteros y traseros.

Estas son las nuevas viviendas de interés social que el gobierno mexicano ha puesto en manos de los especuladores y las empresas privadas de promoción inmobiliaria. Mientras que las privadas de San Diego siguen siendo sistemas cerrados debido a las rígidas leyes de zonificación que prohíben cualquier tipo de alteración formal o yuxtaposición programática, los ocupantes de las viviendas de Tijuana no se sienten muy obstaculizados por la flexibilidad de las leyes de zonificación. Las maneras en las que los ocupantes adaptan sus casas en serie —rellenando los fondos, ocupando patios delanteros y traseros así como garajes con más construcción y programas solapados— reflejan estrategias habituales en las antiguas comunidades informales de la ciudad, más que de subdivisiones suburbanas ideales.

Así se da el fenómeno de este territorio fronterizo donde podemos encontrar el paradigma de la ciudad estadounidense post 9/11 incrustado en la variedad de impresiones urbanas transfronterizas que se dan entre San Diego y Tijuana. La(s) arquitectura(s) y

urbanismo(s) que surgen en coyunturas críticas en pugna, como es la frontera Tijuana-San Diego, son el rastro de un mundo en movimiento, donde la privatización creciente de instituciones públicas y privadas exacerba la división del territorio en islas de riqueza y de pobreza entre comunidades, estados nación y hemisferios. Estas imágenes ya dramáticas se ven aún más acentuadas por el momento político actual en el que el antiterrorismo y la reacción contra la inmigración se han fundido una vez más para fomentar un urbanismo de exclusión, que lanza esta geografía de conflicto como un escenario que anticipa la metrópolis global del siglo XXI, dónde la ciudad devendrá el campo de batalla en que se enfrenten urbanismos de control y transgresión, lo planificado y lo no planificado, lo legal y lo ilegal.

Mientras arquitectos y artistas reclaman la ciudad como espacio privilegiado de la negación entre lo utópico y lo real y buscan por modelos urbanos más inclusivos y heterogéneos, resulta cuestionable si estos ideales pueden o no lograrse en las condiciones imperantes al inicio de este nuevo siglo. En el momento en que el Departamento Estadounidense de Seguridad Nacional dedica miles de millones de dólares a transformar radicalmente el punto de control del cruce fronterizo de San Ysidro, para convertirlo en los próximos cinco años en una estructura de vigilancia más poderosa, tal vez es hora de preguntar: ¿Cómo han contribuido estas fuerzas metropolitanas, sociopolíticas y culturales, tanto locales como globales, a la construcción o el rechazo de los procesos artísticos y arquitectónicos que florecen en este extraño nuevo mundo que es la frontera?

(Traducido del inglés por Fernando Feliu-Moggi.)

[4] La replanificación de los centros de ciudades en Estados Unidos con carísimos lofts de lujo (la mayoría incluyendo estadios), ha hecho los centros inaccesibles económicamente, erosionando todavía más la asequibilidad de la vivienda y generando aburguesamiento.

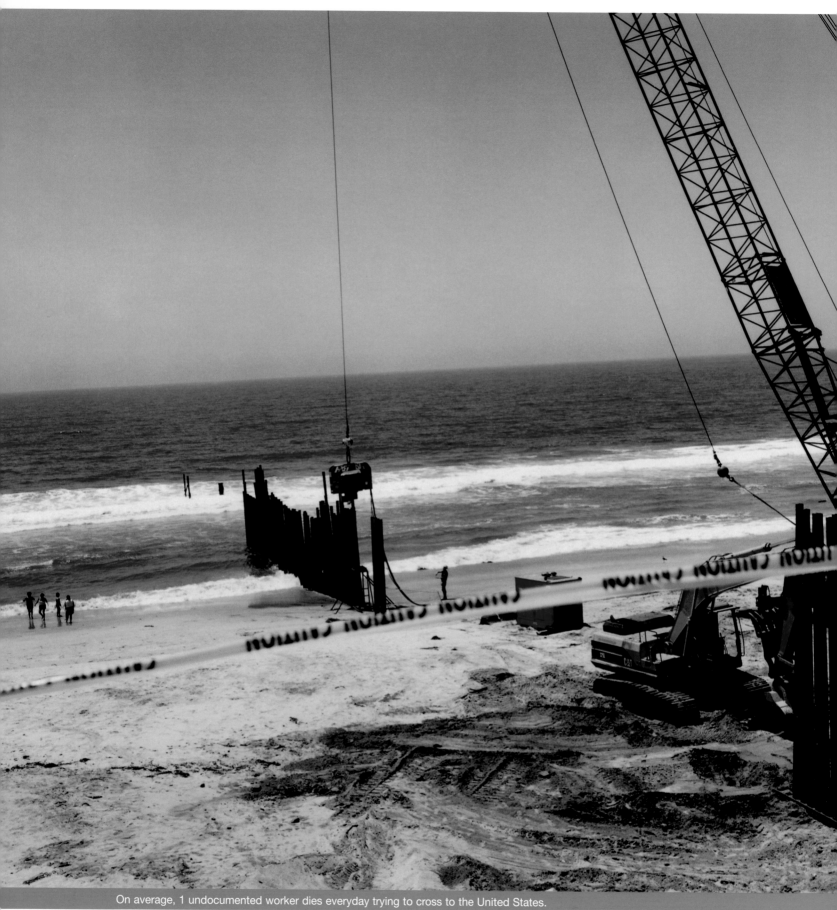

On average, 1 undocumented worker dies everyday trying to cross to the United States.

1 in every 3 people arriving in Tijuana is in transit towards the United States. An estimated 50% of Tijuana residents do not hold a visa to enter the United States.

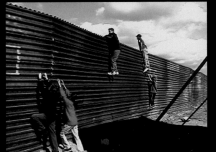

Se calcula que el 50% de los residentes de Tijuana no tienen visa americana.

En promedio cada día muere un trabajador indocumentado en el intento por cruzar hacia EE.UU.

1 de cada 3 personas que llegan a Tijuana va en tránsito hacia EE.UU.

DEBUNKING UTOPIA
THE VICISSITUDES OF TIJUANA MODERNISM

René Peralta

As the concept of cities is redefined, urban centers are in a state of entropy. Downtowns are becoming vertical suburbs, or undergoing a thematic renaissance of simulated street attractions. Downtown Tijuana, El Centro, has had its share of thematic attractions since the days of prohibition. Avenida Revolución, the main tourist party-strip, has become the sole urban experience for visitors to Tijuana. *Curios* shops, bars, *zonkeys* (donkeys used to take souvenir photos with tourists), and other hybrids of commercialism and folklore perform and occupy buildings that act as scenery for a Latin house of mirrors where everything that is supposed to be grounded floats, life is depicted in satin and miniaturized in plaster. Yet, to the west, beyond old Olvera Street, there exists a series of anonymous buildings, veiled expressions of modernity and border culture that intended to drive Tijuana into the paradox of universality and regionalism.

Since the execution of the ill-fated Plan de Zaragoza—a copy of a beautiful model city developed somewhere in the mid-western United States—these bastards of modernism have existed as the apotheosis of knockoff "architecturesque" design. Pseudo-modernist or provincial machines for living, utopias or junk space, buildings that in the past were part of the city's "good life" and an obscure, idiosyncratic modernist avant-garde, they are now artifacts, ghostly reminders of a lost downtown. However, they still play a role in the city's daily urban effervescence, and their full splendor is still visible in the numerous postcards sold in the shops of Avenida Revolución.

These pseudo-modernist relics act as lattices correlating with pedestrians, neon signs, *calafias*, street vendors, and all the other programmatic manifestations that El Centro invents. You find them on corners, as full blocks, or in-fill constructions, often invisible to the naked eye, hiding behind layers of paint, advertisements, and neon. Only a trained or nostalgic architect would find the buildings among all the glitter. Because most of the buildings were erected between 1930 and 1960, their designs are an eccentric and hybrid arrangement of art deco motifs with a high modernist sensibility. The buildings feature a modernist repertoire and an eclectic mix of utopian idealism: Corbusian free facades and garden terraces as well as Gropius glass corners, all combined with imitation Mallet-Stevens grand interiors and other spurious combinations.

DESBANCANDO LA UTOPÍA
LAS VICISITUDES DEL MODERNISMO DE TIJUANA

René Peralta

A medida que se redefine el concepto de ciudad los centros urbanos entran en un estado de entropía. Los centros se han convertido en suburbios verticales o atraviesan un renacimiento de atracciones callejeras simuladas. Desde la época de la prohibición, el Centro ha sido en Tijuana el escenario de una amplia variedad de atracciones callejeras de carácter temático. La Avenida Revolución, el principal espacio de diversión de los turistas, se ha convertido en la única experiencia urbana para los que visitan la ciudad. Curios, bares, zonkeys, y otras hibridaciones de comercialismo y folklore ocupan y actúan en edificios que conforman el paisaje de un laberinto de espejos latino donde todo lo que debería estar en el suelo, vuela y la vida se representa en satín y miniaturas de yeso. Pero hacia el oeste, más allá de la vieja calle Olvera, se alza una serie de edificios anónimos, expresiones veladas de la modernidad y la cultura fronteriza que iban a impulsar a Tijuana a la paradoja de lo universal y el regionalismo.

Desde la ejecución del malogrado Plan de Zaragoza —copia de una hermosa ciudad modelo desarrollada para algún lugar del medio-oeste de Estados Unidos— estos bastardos del modernismo se han convertido en la apoteosis del diseño "arquitecturesco" de imitación. Como ejemplos del pseudo-modernismo o máquinas habitacionales provinciana, de la utopía o espacio basura, estos edificios, que en el pasado formaron parte de la "buena vida" de la ciudad y de una oscura e idiosincrásica vanguardia modernista, hoy no son sino artefactos de un centro urbano perdido. Sin embargo todavía juegan un papel en la efervescencia cotidiana de la ciudad y pueden apreciarse en todo su esplendor en las innumerables postales que se venden en la Avenida Revolución.

Estas reliquias pseudo-modernistas funcionan como entramados que se corresponden con los peatones, los letreros de neón, las calafias, los vendedores ambulantes y todas las otras manifestaciones programáticas que inventa el Centro. Ocupan esquinas, manzanas enteras, o se alzan como construcciones de relleno, invisibles a simple vista, escondidas detrás de capas de pintura, letreros y anuncios luminosos. Sólo un arquitecto preparado o nostálgico podría dar con esas construcciones entre todo el neón. La mayoría de estos inmuebles se construyeron entre 1930 y 1960, por lo que sus diseños son una mezcla híbrida y excéntrica de motivos art deco con una alta dosis de sensibilidad modernista. Los edificios presentan un amplio repertorio modernista y una mezcla ecléctica de idealismo utópico: Fachadas libres y jardines-terraza a lo Corbusier, esquinas de cristal a lo Gropius, todo ello combinado con interiores suntuosos de imitación Mallet-Stevens y otras combinaciones espúreas.

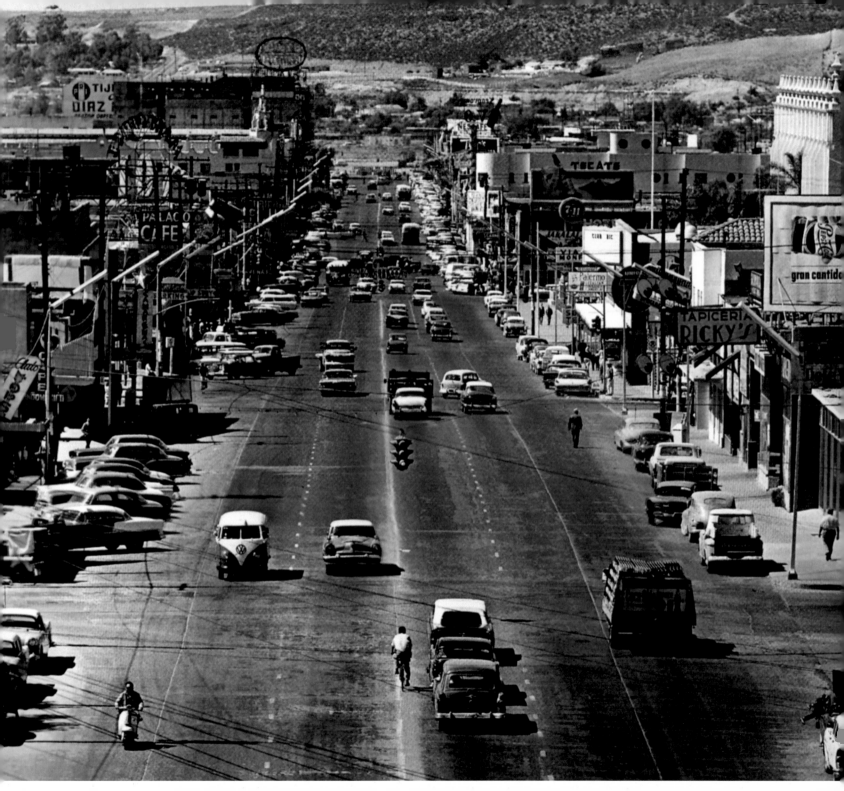

The Calimax building on 5th Street was the first major store of the local supermarket chain; with its soft round corners and the streamlined effect of its bands, as well as the curvy font in its signage, it is one of the purest art deco-ish buildings in town. Today it still functions as a grocery store, and its upper floors are used as office space. Further north on 5th, the Downtown District Building is an interesting take on Corbusian principles, with its roof garden and strip windows. The building sits proudly on a street corner and, oddly enough, it is this site condition, which necessitated the chamfered corner that denotes its status as an architectural phony.

Signs, air ducts, and recently added appendages penetrate these buildings' facades acting as life-support. The buildings are monuments to their own demise in a forgotten downtown. And yet, they seem to be in a mode of perpetual recycling instead of decay, as we might expect. They function as artifacts, as Aldo Rossi would define any construction that played a role in contributing to the collective memory of place.[1]

A shoe store called Zapatería Diseños Variety operates from a white box building on Constitution Avenue that boasts an appliqué of advertisements and graffiti declaring the "variety" of functions found in the building's interior. Situated in the middle of the block, the building is practically invisible from the street due to the large awning that blocks its view and creates a spatial disjunction between circulation and transportation at street level, as well as with the building's interior program. The elegant glass block corner unconsciously alludes to those found on Bauhaus-style buildings.

concrete construction and labor-intensive chiseled facades—a resurfacing intended to bring out the coarseness and grain of the aggregate, emulating a nostalgic building craft. The Centro Cultural Tijuana (CECUT) is the foremost example of this national modern philosophy. It is a building contextualized in a seamless fashion, without the author's consent. Like the city's other monuments of deceitful origin, CECUT is seen as a "knock–off," specifically of Étienne-Louis Boullée's *Cénotaphe de Newton*.

Tijuana's urban center was stripped of its political, religious, and financial cores, along with their encompassing ideologies, by the creation of the Zona Río and its intention to Mexicanize Tijuana. A center to some and a periphery to others, psycho-geographic rather than geographic, the origin of Tijuana is always half-baked and transformed while in the midst of becoming. Today, the downtown economy is made up of clusters of restaurants, small businesses, and pharmacies, while at night, bars, strip clubs, and massage parlors cater to the imagination of the forbidden. El Centro was once part of a vision of a city beyond border rhetoric, despite its interesting proximity to the border. Today, it is the urban space of desire.

The Downtown District Building on 5th Street /
Edificio de la Delegación del Centro en la Calle 5a

Modernism was never a part of a national ethos in Tijuana, as it was in other cities in South America where it embodied a project for the future. Only the tropical modernism of the city of Havana might compare to Tijuana's, given that the buildings there are in reuse and that they were the product of the economics of tourism and casinos that flourished during the Batista era.

The national architectonic ethos would arrive in Tijuana from Mexico City during the 1970s and '80s with a patriotic modernist brutalism of efficient cast

Downtown was the place where cabarets featured big bands, jazz quartets, and other musical manifestations rarely seen today. It was home to the "good music," as a well-known *cantinero* who tended bars at Aloha, Club 21, Frenchis Bar, and currently at the Coronet Piano Bar, once exclaimed. Yes, Tijuana has been a jazz hub since the 1920s. Musicians from New York, San Francisco, Los Angeles, and San Diego crossed the border to play a gig, have fun, or drown their sorrows at the local bars. The famous jazz bass player Charles Mingus dedicated an album to the city, *Tijuana Moods*, a musical orgy of jazz, rhythm, and musical representations of city sounds and verve.

[1] Aldo Rossi, "The Structure of Urban Artifacts," *The Architecture of the City.* (Cambridge: MIT Press, 1984) 29.

El edificio de Calimax en la Calle 5ª fue la primera gran tienda de esta cadena local de supermercados. Con sus esquinas redondeadas y el efecto estilizado de sus bandas, así como la caligrafía curvilínea de sus letreros, es uno de los más puros edificios "art-decorosos" de la ciudad. Hoy en día todavía funciona como tienda de alimentos, y los pisos superiores se utilizan como espacio de oficina. Más al norte en la 5ª, el edificio de la Delegación del Centro es una variación interesante de principios Corbusierianos, con terrazas ajardinadas y ventanales longitudinales. El edificio se alza orgulloso en una esquina y es curiosamente esta ubicación, que obliga al uso de una esquina achaflanada, lo que delata su condición de fraude arquitectónico.

Los letreros, tomas de aire, y otros apéndices añadidos recientemente penetran las fachadas de estos edificios y funcionan como sistema de respiración artificial. Estas construcciones son monumentos a su propio fracaso, olvidadas en el centro de la ciudad. Y, sin embargo, parecen mantenerse en un estado de perpetuo de reciclaje en vez de caer en el descuido que podría esperarse. Funcionan como artefactos, como Aldo Rossi definiría cualquier construcción que juegue un papel en la creación de la memoria colectiva de un lugar.[1]

en las que encarnó un proyecto de futuro. Sólo el modernismo tropical de la ciudad de La Habana pude compararse con el tijuanense, dado que los edificios están reutilizados y originalmente fueron producto de la economía del turismo y los casinos de la época de Batista.

La arquitectura de rasgos nacionales llegaría a Tijuana de la Ciudad de México durante las décadas de los setentas y ochentas con un brutalismo modernista patriótico de construcciones de cemento armado y elaboradas fachadas cinceladas (un revestimiento que pretendía resaltar la aspereza y el grano del conglomerado, emulando con nostalgia la artesanía de la construcción). El Centro Cultural Tijuana es el ejemplo principal de esta filosofía nacional moderna. Es un edifico perfectamente contextualizado sin el consentimiento de su autor. Al igual que los otros monumentos de origen engañoso de la ciudad, el CECUT ha sido interpretado como una "imitación", especialmente del *Cénotaphe de Newton* de Étienne-Louis Boullée.

La creación de la Zona Río y su intención de mexicanizar Tijuana despojó al centro urbano de sus sedes políticas, religiosas y financieras, y del peso ideológico que las envolvía. Para unos un centro y para otros una periferia, más psico-geográfico que geográfico, el origen de Tijuana siempre está a medio hacer y cambia mientras está todavía en proceso. Grupos de restaurantes, pequeños comercios y farmacias representan la economía actual del centro, mientras que en las noches lo son los bares, clubes de alterne y salones de masajes, que apelan a la imaginación de lo prohibido. El Centro fue una vez parte de una visión de la ciudad que iba más allá de la retórica de la frontera a pesar de su interesante cercanía con ese lugar. Hoy, el Centro representa el espacio urbano del deseo.

The Calimax building on 5th Street / El edificio de Calimax en la Calle 5ª

La zapatería Diseños Variety opera desde un edificio cuadrado blanco en la Avenida Constitución que incluye un amasijo de avisos y graffiti, pregonando la "variedad" de funciones que se cumplen en el interior del edificio. Ubicado en el centro de la manzana, el inmueble resulta prácticamente invisible desde la calle debido a la gran marquesina que lo bloquea y crea una disyunción espacial entre la circulación y el transporte al nivel de la calle, así como con el programa interior del edificio. La elegante esquina en bloque de vidrio es una alusión inconsciente a las que se dan en los edificios estilo Bauhaus.

El modernismo nunca fue parte de un estilo nacional en Tijuana, como lo fue en otras ciudades latinoamericanas

El Centro era el lugar donde los *cabarets* presentaban a las grandes orquestas, cuartetos de jazz y otras manifestaciones musicales que hoy apenas se dan. Era el lugar de la "buena música", como asegura un conocido bartender que sirvió en el Aloha, Club 21, Frechis Bar y hoy trabaja en el Coronet Piano Bar. Sí, Tijuana ha sido un centro de actividad jazzistica desde la década de los veinte. Músicos de Nueva York, San Francisco, Los Angeles y San Diego cruzaban la frontera para tocar una sesión, divertirse o ahogar sus penas en los bares locales. El famoso bajista de jazz Charles Mingus dedicó un disco a la ciudad, *Tijuana Moods*, una orgía musical de ritmo y representaciones de los sonidos y la vibra de la ciudad.

[1] Aldo Rossi, "The Structure of Urban Artifacts", *The Architecture of the City*. (Cambridge: MIT Press, 1984) 29.

All the music in this album was written during a very blue period of my life. I was minus a wife, and in flight to forget her with an expected dream in Tijuana. But not even Tijuana could satisfy—the bullfight, Jai Alai, anything that you could imagine in a wild, wide-open town. After finding myself with the sting of tequila, salt and lime in my mouth and burning my nostrils, I decided to benefit musically from this experience and set out to compose and re-create what I felt and saw around me. It included a strip tease in one of the many local night clubs which are the principal Tijuana industry— "cash in hand from yankee man."[2]

Toda la música de este disco se escribió durante un periodo muy amargo de mi vida. Me había quedado sin esposa y huía para olvidarla con la expectativa de realizar un sueño en Tijuana. Pero ni siquiera Tijuana pudo satisfacerla, a pesar de las corridas de toros, Jai Alai, cualquier cosa que pueda imaginarse en un pueblo salvaje y abierto. Después de sentir cómo el tequila, el limón y la sal me aguijoneaban la boca y me quemaban las fosas nasales, decidí sacar partido musical a la experiencia y me dediqué a componer y recrear lo que sentía y veía a mi alrededor. Esto incluyó un strip tease en uno de los muchos locales nocturnos que eran la principal industria de Tijuana. "Dinero en mano del norteamericano".[2]

The photography studio Scamilla Studio Fotografía on 2nd Street /
El Scamilla Studio Fotografía en la Calle 2ª

Born in Nogales, Arizona, and raised in Watts, Mingus died in Cuernavaca, Mexico, and was haunted by Tijuana's dislocated border as a dystopic city in a phantasmagoric country.

The music of El Centro became an international phenomenon, creating the "Tijuana bandwagon" a term that alludes to musicians who wanted to recreate Latin sounds heard in the many bars of the city. The scene was so popular that in the 1930s the city of Baltimore had a jazz joint called Club Tijuana. In 1921, Jelly Roll Morton obtained a visa to work in Tijuana and composed "Kansas City Stomp," and "The Pearl," titled after a beautiful waitress named Perla who worked at the Kansas City Bar. Gary McFarland and Clark Terry recorded their *Tijuana Jazz* record in 1965, and between 1962 and 1968, Herb Alpert won six Grammies with his famous band Tijuana Brass.

Downtown is where music and urban living were one. The photography studio Scamilla Studio Fotografía, located on 2nd Street, boasts an early modernist interior within a grandiose and theatrical space. "The studio was designed as a scenic space to show off the artistic qualities of the architecture," Carlos Escamilla explained describing the building his father built between 1950 and 1953. "Patrons would 'dress up' in evening wear as if going out for a night on the town, and walk through the double doors to have their portraits taken." Today the studio's upper floors function as storage space for bygone memories recorded on celluloid, and most of the portraits Escamilla takes are Polaroids of walk-in customers.

Walking the streets of El Centro you become conscious that Tijuana desired at one time to be an ordinary city. The singularity of its buildings and the ill-fated *beaux arts* planning were the spirit of Tijuana's cultural *zeitgeist* before the shantytowns, *cartolandias*, junk space, and other ad hoc patterns emerged as the contemporary urban and artistic paradigms. Today the buildings are still modernist, although minus the lifestyle; they have incorporated themselves into the pluralities of the postmodern city.

As you make your way through sidewalk vendors, street merchandise, shoeshine stands, and pedestrian traffic, movement unfolds. El Centro is a "practiced place" where the entire urban space is experienced through the multiple layers of constructions and events. Fake, albeit ill-conceived or not, the buildings of Tijuana's downtown are part of a notion that fluctuated between the universal and the local, emerging as a cultural product difficult to surpass, even by the contemporary conditions of border phenomena.

Nacido en Nogales, Arizona, y criado en Watts, Mingus murió en Cuernavaca, México y estaba obsesionado por la frontera dislocada de Tijuana, que veía como una ciudad distópica en un país fantasmagórico.

La música del Centro se convirtió en un fenómeno internacional, creando un efecto de imitación, el llamado *"Tijuana bandwagon,"* que designaba los intentos de quienes querían recrear los sonidos latinos que habían escuchado en alguno de los muchos antros de la ciudad. Este ambiente se hizo tan popular que en la década de 1930 había un bar de jazz en Baltimore que se llamaba el Club Tijuana. En 1921, Jelly Roll Morton consiguió un visado para trabajar en Tijuana y compuso el *Kansas City Stomp* y *The Pearl*, inspirado por una hermosa mesera llamada Perla que trabajaba en el Kansas City Bar. Gary McFarland y Clark Ferry grabaron su disco *Tijuana Jazz* en 1965, y de 1962 a 1968 Herb Alpert ganó seis premios *Grammy* con su famoso conjunto Tijuana Brass.

El Centro es el lugar dónde se aunaban la música y la vida urbana. El Scamilla Studio Fotografía, ubicado en la Calle 2ª, tiene un interior modernista temprano con un enorme espacio de gran teatralidad. "El estudio se diseñó como un espacio escénico para acentuar las cualidades artísticas de la arquitectura", explica Carlos Escamilla cuando describe el edificio que su padre construyó entre 1950 y 1953. "Los clientes se 'vestían' de largo como si fueran a salir de noche y cruzaban su portalón para tomarse un retrato". Hoy, los pisos superiores del estudio funcionan como almacén de recuerdos impresos en celuloide y la mayoría de los retratos que él toma son fotos polaroid de clientes que están de paso en el estudio.

Al pasear por las calles del Centro uno adquiere consciencia de que Tijuana quiso una vez ser una ciudad corriente. La singularidad de los edificios y el fracasado planeamiento *beaux arts* fueron el espíritu del *zeitgeist* cultural de Tijuana antes de las chabolas, cartolandias, espacios basura y otros patrones improvisados que surgieron como paradigmas urbanos y artísticos contemporáneos. Hoy, los edificios todavía son modernistas, pero ya no tienen esa vida. Se han incorporado a las pluralidades de la ciudad posmoderna.

Mientras uno camina entre los vendedores ambulantes, la mercancía callejera, los boleros y el tráfico peatonal, el movimiento se despliega. El Centro es un "espacio ensayado" donde todo el espacio urbano se experimenta mediante las múltiples capas de construcciones y acontecimientos. Falsos, construidos o no con mala intención, los edificios del centro de Tijuana son parte de una noción que fluctuó entre lo universal y lo local, emergiendo como un producto cultural difícil de sobrepasar incluso en la proliferación actual de fenómenos fronterizos.

(Traducido del inglés por Fernando Feliu-Moggi.)

2 Charles Mingus, *Charles Mingus Tijuana Moods*, LP. Radio Corporation of America, 1962.

2 Charles Mingus, *Charles Mingus Tijuana Moods*, LP. Radio Corporation of America, 1962, Traducción de FF-M.

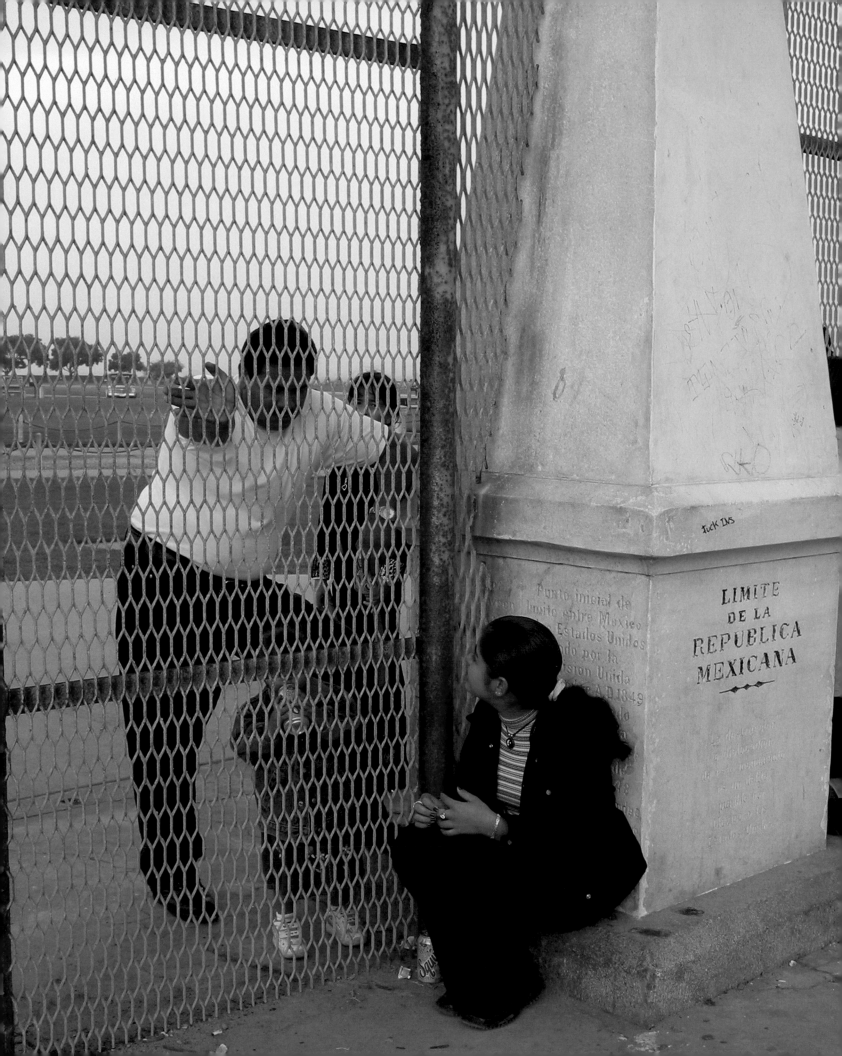

FILMADORA MORBEN, S. A. EN COOPRODUCCION CON METROPOLITAN'S MILLION DOLLAR PRODUCTIONS INC. presentan

MARIO ALMADA ★ ROZENDA BERNAL
NOE MURAYAMA NIÑO PAQUITO CUEVAS
JORGE PATIÑO
VICTOR JUNCO
HUMBERTO LUNA
ACTUACIONES ESPECIALES DE
TOÑO INFANTE - LUIS ACCINELLI
RUBEN RECIO

ASALTO EN TIJUANA
EL ESPECTACULAR ROBO DE ''EXCALIBUR'' EL CABALLO MAS CARO DEL MUNDO EN EL HIPODROMO DE CALIENTE

con RUTH SERRANO ★ FRANK MASSINO ★ ROBERTO CABRERA ★ WILLIAM N. BUCH ★ HORACIO ALMADA
ARGUMENTO Y ADAPTACION: JORGE PATIÑO, COLABORACION: ABE GLAZER ★ DIRECTOR DE FOTOGRAFIA: LUIS MEDINA ★ PROD. EJECUTIVOS: ROBERTO MORENO CASTILLEJA , ABE GLAZER
UNA PRODUCCION DE: CARLOS MORENO CASTILLEJA Y MIGUEL KAHAN ★ DIRECCION DE: ALFREDO GURROLA

IMPRESO EN MEXICO

TIJUANA: BETWEEN REALITY AND FICTION
Norma V. Iglesias Prieto

Since the mid-twentieth century Tijuana has held a powerful attraction for filmmakers from Mexico and abroad. The city's visual wealth, but also its association with excess and sensationalism, partially account for this attention. Film has played a central role in the construction of the social imaginary of the U.S.-Mexico border, and images of Tijuana are at the heart of these views.

Film, especially so-called *Cine Fronterizo* (Border Cinema), selected Tijuana as one of its principal narrative spaces, focusing on very powerful and intense phenomena associated with two illegal acts: the undocumented migration of Mexicans to the United States, and drug trafficking. Both subjects invite highly dramatic and action-filled plots.

As a narrative space, Tijuana multiplies cinema's capacity for spectacle by allowing the development of plots associated with highly emotional subjects like the aforementioned, which make it well suited for action films and melodramas. Film can further exploit the spectacular character of the city as an astonishing and scandalous space by reproducing its strong stereotypes and the intensity, strangeness, and pain of its social dynamics.

Tijuana is an extraordinarily complex and active city, full of contrasts and inequity. It is highly visual, and its great intensity has transformed it into a laboratory. The city inspires and imposes creativity on all its residents, both as a survival mechanism and as a means of resisting the great colossus

TIJUANA: ENTRE LA REALIDAD Y LA FICCIÓN
Norma V. Iglesias Prieto

Desde mediados del siglo XX Tijuana ha sido un lugar que ha llamado poderosamente la atención de varios cineastas mexicanos y extranjeros. Esto seguramente ha estado vinculado a su riqueza visual, pero también a las posibilidades que esta ciudad ha dado a los excesos y al sensacionalismo. Las imágenes de Tijuana forman una parte importante del imaginario social de la frontera México-Estados Unidos, y el cine ha jugado un papel central en la construcción de este imaginario.

En cine —especialmente el denominado Cine Fronterizo— ha escogido a Tijuana como uno de sus principales espacios narrativos, y se ha centrado en fenómenos sumamente intensos y ligados a lo ilícito: la migración indocumentada de mexicanos hacia Estados Unidos y el tráfico de drogas. Ambos temas permiten tramas altamente dramáticas y llenas de acción. Tijuana, como espacio narrativo, multiplica la capacidad espectacular del cine, primero a través del desarrollo de estos temas emocionales fuertes, en segundo lugar a través de los géneros de acción y melodrama, y en tercer lugar porque a la propia ciudad se le explota su carácter espectacular, es decir como espacio urbano que asombra y que genera escándalo a través, tanto de la reproducción de sus consolidados estereotipos, como por la intensidad, extrañeza y dolor de sus dinámicas sociales.

to the north. It is a young city, filled with trans-border processes ranging from *maquiladoras* and undocumented migration, to commuter work, the large and powerful waste economy, drug trafficking, and tourism. Every one of the everyday practices of its inhabitants bears the mark of the asymmetrical power relation between Mexico and the United States. One can never forget in Tijuana that there is a North that controls the South, a North that wants to ignore and refuses to acknowledge its dependence on the South. Inevitably, there is also a South. It observes, calculates, and listens to the North in order to structure its everyday life.

Tijuana's dynamism and complexity have attracted analysts, artists, and, of course, filmmakers. Yet cinema has not taken advantage of this city, which, both in reality and in fiction offers a wide array of possibilities and a vast number of plots. Overall, the dominant storylines of border film are overly simplistic, concentrating on such subjects as migration, drug trafficking, and prostitution; treatments tend to be exotic, simplistic, conventional, and exploit excess. Film in general has ignored the more attractive phenomena that make this place a narrative paradise and have opened a huge divide between reality and fiction.

Four types of cinema have worked to define the border, and especially Tijuana's position as a border town: Commercial Mexican film, mainstream Hollywood, New Mexican Cinema, and Chicano Cinema.

With few exceptions, such as Orson Welles' *Touch of Evil*, 1957, Tony Richardson's *The Border*, 1982, and Steven Soderbergh's *Traffic*, 2001, the American mainstream has ignored the subject and the reality of the border. These films, like most that incorporate images of Mexico, reproduce Hollywood's traditional ethnic imaginary; Mexicans tend to be portrayed as dirty, lazy, corrupt, and violent, and are always associated with social problems. As an

exception, the main character in *Touch of Evil* is a Mexican policeman who meets all the attributes of the traditional American hero: he is honest, intelligent, thin, handsome, and educated, while the American cop is bad, dirty, and irrational. This transgression of traditional representations is subversive for the time, and was successful because it followed the formula of stereotypical inversion of the protagonists' roles without questioning the moral codes that justified intolerance for "the other." That is why all other Mexicans and Americans in the film meet the traditional stereotypes. Furthermore, the main character is an upper class male—which grants him status—and most importantly, he is played by Charlton Heston, a popular Anglo-Saxon male, making the character less believable as a "real Mexican" to American audiences.

In contemporary Hollywood film, the border represents a great peril. It is a chaotic and out-of-control space. Like *Touch of Evil* did in the 1950s, *Traffic* uses color as an aesthetic device that underscores the differences and contrasts between the two countries. The film seeks to emphasize "otherness," and thus danger. *Traffic* focuses on the hot, arid, desolate elements of the Mexican side of the border, stressing its uncivilized, unpredictable, and inhospitable qualities.[1] Although *Traffic* glamorizes criminal behavior as exotic, Soderbergh must be acknowledged for addressing issues of border control and the asymmetric power relations between the two nations directly, in contrast with most other films about the border.

For Mexican cinema border films are a different issue, not because they offer a more complex representation of that space but because of their large number—more than 350 since the

[1] Alexandra von Barsewisch, "Bordering on Images. A Cinematic Encounter at the US-Mexican Border," Master's Thesis, Humboldt-Universität zu Berlin, 2002.

Tijuana es una ciudad tremendamente compleja y dinámica, llena de contrastes y desigualdad. Es una ciudad altamente gráfica y de una enorme intensidad que la hace ser un laboratorio. Es una ciudad que inspira e impone creatividad a todos sus residentes como mecanismo de sobrevivencia pero también de resistencia al enorme poder del norte. Es una ciudad joven, llena de procesos transfronterizos como la maquiladora, la migración indocumentada, los *commuter workers*, la enorme y poderosa economía de desecho, el narcotráfico y el turismo, marcados todos ellos por la asimetría de poder entre Estados Unidos y México que se expresa hasta en la más simple de las prácticas cotidianas de sus habitantes. En Tijuana nunca se olvida que existe un norte que controla al sur, un norte que quiere ignorar y no reconocer al sur como necesario. Y hay un sur que inevitablemente observa, calcula y oye al norte con el fin de estructurar su actividad diaria.

El dinamismo y complejidad de Tijuana ha atraído a analistas, artistas y, por supuesto, cineastas. Pero esta ciudad, que tanto en la realidad como en la ficción ofrece múltiples posibilidades e innumerables tramas, no ha sabido ser aprovechada por el cine. En términos generales las tramas cinematográficas han tendido a la simplificación y a la concentración de temas como la migración, el narcotráfico y la prostitución, generalmente tratados de manera exótica, simple, convencional y explotando los excesos. El cine en general ha ignorado los más atractivos fenómenos que hacen de este lugar un paraíso narrativo, abriéndose así una brecha enorme entre la realidad y la ficción.

Cuatro grandes tipos de cine han participado en la representación de la frontera, y en particular de Tijuana: el cine mexicano comercial, el Nuevo Cine Mexicano, el *mainstream* hollywoodense, y el Cine Chicano.

El cine comercial de Estados Unidos ha tendido a ignorar el tema y la realidad de la frontera con excepción de algunas películas, entre ellas *Touch of Evil* (1957) de Orson Welles, *The Border* (1982) de Tony Richardson y *Traffic* (2001) de Steven Soderbergh. Estas cintas, como la mayoría en la que se hace referencia a México, reproducen el imaginario étnico tradicional de Hollywood, donde los mexicanos suelen ser sucios, flojos, corruptos y violentos, asociándolos siempre a problemas sociales. *Touch of Evil* representa un caso excepcional, porque el personaje protagónico es el policía mexicano, quien reúne todos los atributos del típico protagonista americano: honesto, inteligente, delgado, guapo y educado, mientras que el policía norteamericano es el malo, sucio e irracional. Esta trasgresión de la representación tradicional, subversiva para la época, pudo llevarse a cabo siguiendo la fórmula de la inversión estereotípica, que simplemente cambia los roles de los protagonistas sin cuestionar la relación ni los códigos morales que justifican la intolerancia de los "otros". Por ello, el resto de los mexicanos y estadounidenses reproduce el estereotipo tradicional. Además, el papel protagónico es el de un hombre, de clase social alta (lo que le da estatus) y, sobre todo, interpretado por un popular actor anglosajón, Charlton Heston, lo que hace poco creíble al público estadounidense que se trate de un "verdadero mexicano".

Actualmente, para el cine hollywoodense la frontera representa un gran peligro. Es un espacio caótico y sin control. *Traffic* por ejemplo, como en su tiempo lo hizo *Touch of Evil*, remarca estéticamente la diferencia y el contraste de los dos países mediante elementos como el color. Busca enfatizar la "otredad" y con ello el riego. En *Traffic* se destaca lo árido, desolado y caluroso del lado mexicano de la frontera, acentuando su carácter incivilizado, impredecible e inhóspito.[1] El film también tiende

[1] Alexandra von Barsewisch, "Bordering on Images. A Cinematic Encounter at the US-Mexican Border" Tesis de maestría, Humboldt-Universität zu Berlin, 2002.

emergence of the sound era. As a genre, Border Cinema is made up of a large number of commercial films—more than 300—that use the border region as a subject, market, and sometimes, setting. Produced by small companies from Mexico City that don't have any commitment to the border region, these films are made exclusively for video release, and reproduce the stereotypes and prejudices about the border held in central and southern Mexico. There have been four major characterizations of the border in Border Cinema.

The first characterization of the border is as a land of migrants, where Tijuana acts as a point of transit for those en route to the United States, as seen in films such as *Pito Pérez se va de bracero (Pito Perez, Migrant Worker)*, 1947, *Tres veces mojado (Three Times a Wetback)*, 1989, and *La pizca de la muerte (The Bit of Death)*, 1990, among many others. Storylines in these movies tend to exploit the pain of the workers, rather than raising any questions about the migrant phenomenon. An extreme case is *El bracero del año (Migrant Worker of the Year)*, 1964, where comedian "Piporro" plays Natalio Reyes Colas (a comic translation of the name Nat King Cole), an undocumented worker who achieves his American dream: a convertible, a blonde girlfriend, and the title of "migrant worker of the year." One exception in this category of characterizations is Alejandro Galindo's *Espalda mojada (Wetback)*, 1953, a masterfully structured drama that tells of the tragedy and abuse migrant workers undergo in the United States.

The second characterization of the border is as the locus of unlawful transactions. It developed initially in cabaret and brothel melodramas with such films as *Los misterios del hampa (Mysteries of the Underworld)*, 1944, and *Frontera Norte (Northern Border)*, 1953. More recently, it appears in action movies about drug trafficking, such as *Contrabando y tranción / Camelia la*

Texana (Smuggling and Betrayal), 1976, *Tijuana caliente (Hot Tijuana)*, 1981, *El narco / Duelo rojo (The Narc / Red Duel)*, 1985, *A sangre y fuego (By Blood and Fire)*, 1988, and *El día de los malandrines (Day of the Crooks)*, 2003, among many others. These are usually films with tried-and-true plots that enact famous *narco-corridos* (folk songs that glorify drug smugglers), or are made to show off automotive and weapons technology.

The third characterization is of the border as the space of the questioning and loss of cultural identity, where two very different and irreconcilable national projects confront one another. This category includes such movies as *Primero soy mexicano (I Am a Mexican First)*, 1950, *Soy mexicano de acá de este lado (I Am a Mexican from This Side)*, 1951, *La güera Xochitl (Xochitl the Blonde)*, 1966, *El Pocho*, 1969, *Soy chicano y mexicano (I am Chicano and Mexican)*, 1973, and *Los desarraigados (The Uprooted)*, 1975. These films present, with enormous simplicity, how proximity to and interaction with the United States guarantee the loss of national identity. They ignore all issues of cultural diversity, cultural exchange, cultural appropriation, and cultural hybridity.

The fourth characterization of the border, the least important in terms of the number of films produced, is that of the dusty, desolate, and lawless refuge for those fleeing the law. This notion is developed in Westerns and *ranchera* musical comedies such as *La frontera sin ley (The Lawless Frontier)*, 1964, *Los Sheriffs de la frontera (Border Sheriffs)*, 1964, *Todo por nada (All for Nothing)*,1999, and *El último cartucho (The Last Round)*, 2000.

a exotizar la criminalidad, aunque, a diferencia de la mayor parte de las películas sobre la región, Soderbergh toca indirectamente temas como el control de las fronteras y la asimetría de poder entre ambas naciones, lo que hay que reconocer como un gran avance.

El caso del cine mexicano y la frontera es distinto, no en términos de una representación más compleja sino en cuanto al impresionante número de películas producidas: más de 350 largometrajes comerciales desde inicios del cine sonoro. El Cine Fronterizo es un conjunto amplio de películas comerciales (más de 300) que utilizan a la frontera como tema, como mercado y en ocasiones como espacio productivo. Se caracteriza por los bajos presupuestos y su baja calidad técnica y narrativa, y es producido generalmente para distribución exclusiva en video por pequeñas compañías de la Ciudad de México que no tienen un compromiso cotidiano con la frontera. Este cine tiende al estereotipo y reproduce los prejuicios que desde el centro y sur de México se tienen de la frontera, Cuatro han sido las principales caracterizaciones de la frontera en el Cine Fronterizo.

La primera es la de la tierra de los migrantes, la ciudad de paso hacia Estados Unidos, con cintas como *Pito Pérez se va de bracero* (1947), *Tres veces mojado* (1989) y *La pizca de la muerte* (1990), entre muchas otras. Estas películas tienden más a explotar en su trama el dolor de los migrantes que a problematizar el fenómeno de la migración. Un caso extremo se aprecia en la película *El bracero del año* (1969), donde el actor cómico "Piporro" interpreta el papel de Natalio Reyes Colas (cómica traducción de Nat King Cole), un indocumentado que en Estados Unidos logra conseguir su sueño: un auto convertible, el amor de una rubia y el título de "Bracero del año". Una cinta excepcional dentro de esta caracterización de la frontera es *Espalda Mojada* (1953), de Alejandro Galindo, que, a través de un drama muy bien

estructurado, narra las tragedias y abusos de las que son objeto los trabajadores migrantes en Estados Unidos.

La segunda caracterización es la del lugar de la ilegalidad, desarrollada inicialmente a través de melodramas de cabaret y de burdel con cintas como *Los misterios del hampa* (1944) y *Frontera Norte* (1953), y más recientemente en películas de acción sobre el narcotráfico como *Contrabando y traición: Camelia la Texana* (1976), *Tijuana caliente* (1981), *El narco/Duelo rojo* (1985), *A sangre y fuego* (1988) y *El día de los malandrines* (2003), entre muchas otras. Son películas con tramas pobres, que se caracterizan fundamentalmente por poner en escena los famosos narco-corridos y por hacer alarde de tecnología en armamento y automotriz.

La tercera caracterización de la frontera es la del lugar del cuestionamiento y pérdida de la identidad cultural, el lugar de enfrentamiento de dos proyectos nacionales tan diferentes como irreconciliables. Alguna de estas cintas son *Primero soy mexicano* (1950), *Soy mexicano de acá de este lado* (1951), *La güera Xochilt* (1966), *El Pocho* (1969), *Soy chicano y mexicano* (1973) y *Los desarraigados* (1975). Estas películas platean con una simpleza increíble que la cercanía y la interacción con Estados Unidos son garantía de la pérdida de la identidad nacional. En ellas se ignora cualquier planteamiento sobre la diversidad, la mezcla, la apropiación y la hibridación cultural.

Y la cuarta representación de la frontera, la menos importante en términos de número de películas producidas, es la del poblado polvoroso, desolado y sin ley adonde llegan quienes huyen de la justicia. Esta visión está desarrollada a través del western y la comedia ranchera como *La frontera sin ley* (1964), *Los Sheriffs de la frontera* (1964), *Todo por nada* (1999) y *El último cartucho* (2000).

These characterizations contrast with the views of the border presented by the New Mexican Cinema, which has touched on the subject in films such as Alejandro Springall's *Santitos (Little Saints)*, 1999, María Novaro's *El jardín del Edén (The Garden of Eden),* 1995, and Carlos Bolado's *Bajo California, el límite del tiempo (Under California: The Limit of Time),* 1998. Unlike Border Cinema, these are films of great technical and narrative quality that tend to offer a deeper reflection on the dynamics of the border without resolving the issue of stereotypes or self-representation. *El jardín del Edén*, for example, shows the complex and multidimensional reality of the border through the interaction of a variety of very different characters. For the first time in films about the border, the viewer confronts everyday characters and scenes, but more importantly, encounters feminine subjectivity. The film shows the struggle of a woman from Mexico City who arrives in Tijuana with her children, of a migrant indigenous woman from Oaxaca who works in a restaurant, a Chicana who confronts her identity, and a woman from the United States who discovers another world. Despite perpetuating the stereotype of Tijuana as a huge brothel, *Santitos* also shows the determination of a woman from southern Mexico who makes the long journey from Tlacotalpan to Los Angeles in search of her daughter—a voyage that follows the same route taken by thousands of Mexican migrants.

It is also interesting that the New Mexican Cinema incorporates into its plots the Mexican-American characters, so overlooked by the Mexican and Hollywood film industries. The most eloquent and important example is *Bajo California, el límite del tiempo,* in which we meet Damián, a Mexican-American artist who travels south to Mexico in search of his grandmother's grave, and of his roots. The film narrates an initiatic, existential journey that uses very simple terms to express the incredibly complex issue of the search for one's origins, and of looking at the past in order to understand the present. The film is the antithesis of Border Cinema because of its pace, the depth in which it covers its subject, and the attention paid to the characters' subjectivity. These three films from the New Mexican Cinema do not only present the border as a geographic boundary, but also confront the subject of symbolic borders, identity in the context of globalization, and transnational cultural processes.

Por otro lado tenemos al Nuevo Cine Mexicano, que ha dedicado parte de su producción al tema de las fronteras con películas como *Santitos* (1999) de Alejandro Springall, *El Jardín del Edén* (1995) de María Novaro y *Bajo California, el límite del tiempo* (1998) de Carlos Bolado. Estas cintas, a diferencia del Cine Fronterizo, son de gran calidad técnica y narrativa y tienden a una reflexión mucho más compleja de las dinámicas fronterizas, aunque no resuelven totalmente el problema de los estereotipos y de la auto-representación de la frontera. *El jardín del Edén* (1994) por ejemplo, muestra una realidad fronteriza compleja y multidimensional a través de muy diversos personajes que se van cruzando en la trama. Así vemos por primera vez en el cine sobre la frontera a personajes comunes y escenas de la vida cotidiana, pero, sobre todo, vemos la subjetividad femenina. Se muestra la problemática de una mujer del D.F. que llega a Tijuana con sus hijos, de una indígena oaxaqueña migrante trabajando en un restaurante, una chicana que confronta su identidad y una mujer estadounidense descubriendo otro mundo. También vemos en *Santitos,* a pesar de la confirmación del estereotipo de Tijuana como gran prostíbulo, la determinación de una mujer del sur de México que hace un largo viaje desde Tlacotalpan hasta Los Ángeles en busca de su hija, un viaje que sigue el mismo camino que miles de migrantes mexicanos.

También llama la atención el que el Nuevo Cine Mexicano esté incluyendo en sus tramas a personajes mexicoamericanos, tan abandonados en el imaginario cinematográfico mexicano y estadounidense. El caso más elocuente y significativo es el de la cinta *Bajo California. El límite del tiempo*, donde nos encontramos con Damián, un artista mexicoamericano que baja a territorio mexicano en busca de la tumba de su abuela, y de sus orígenes. Se trata de un viaje iniciático, existencial, donde, de manera sencilla, trata una problemática terriblemente compleja: la búsqueda de los orígenes y la mirada al pasado para comprender el presente. Es una película que resulta la antítesis del Cine Fronterizo tanto por el ritmo y la profundidad en el abordaje del tema como por la atención a la subjetividad del personaje. Estas tres películas del Nuevo Cine Mexicano no sólo se refieren a las fronteras como límites geográficos sino que abordan el tema de las fronteras simbólicas, enfrentando también el debate de las identidades en el contexto de la globalización y de los procesos culturales trasnacionales.

Por su parte, el Cine Chicano ha marcado, desde su nacimiento a finales de los sesentas, una diferencia sustancial con las tradicionales representaciones de la frontera en el cine comercial de México y Estados Unidos. Esto es debido principalmente a que nace como un mecanismo de reafirmación cultural y resistencia al estereotipo. Si para el cine mexicano tradicional y el hollywoodense la frontera, y Tijuana en particular, se asocia con peligro y pérdida, para el Cine Chicano la frontera representa el espacio por excelencia para la interacción, afirmación y enriquecimiento cultural. De esta forma, ya sea a través de la comedia o el drama, de manera real o simbólica, la frontera cambiará positivamente las posibilidades de los protagonistas. Así, la errónea deportación a Tijuana del mexicoamericano Rudy en la película *Born in East L.A.* (1982) de Cheech Marin, lo sensibilizará a él y al público sobre la vida de los migrantes indocumentados, o la repentina desaparición de mexicanos en California en *Un día sin mexicanos* (2004) de Sergio Arau, sensibilizará al espectador sobre la importancia cultural y económica de esta población. Además de dar voz, razón y corazón a la población mexicana y mexicoamericana en Estados Unidos, que por lo general era invisible en la realidad y en el imaginario cinematográfico, el Cine Chicano enfrenta el tema del racismo institucionalizado, pero sobre todo destaca con películas como *Salt of the Earth* (1953) de Herbert Biberman, *Raíces de Sangre* (1979) de Jesús Treviño, *Stand and Deliver* (1988) de Ramón Menéndez, *Alambrista* (1977) de Robert Young, *Zoot Suit* (1981) de Luis Valdez o *Real Women Have Curves* (2002) de Patricia Cardoso, la riqueza y complejidad no sólo de las fronteras físicas, sino de las múltiples fronteras simbólicas: las de género, étnia, cultura y de clase social.

Because it was created as a tool of cultural reaffirmation and resistance to stereotypes, since its inception in the late 1960s Chicano Cinema has made a substantial break with the traditional representations of the border seen in Mexican and U.S. commercial cinema. If traditional Mexican and Hollywood films associate the border, and especially Tijuana, with danger and loss, in Chicano Cinema the border represents the true space of cultural interaction, affirmation, and enrichment. Thus, whether through comedy or drama, in a true or symbolic fashion, the border changes for the better the odds stacked against the main characters. When Rudy, the Mexican-American protagonist of Cheech Marin's *Born in East L.A.*, 1982, is deported to Tijuana, both he and the audience are touched by the life of undocumented migrants. Similarly, the sudden disappearance of all Mexicans from California in Sergio Arau's *Un día sin mexicanos (A Day Without a Mexican)*, 2004, raises awareness of the cultural and economic importance of that population. With films such as Herbert Bieberman's *Salt of the Earth*, 1953, Jesús Treviño's *Raíces de sangre (Blood Roots)*, 1979, Ramón Menéndez' *Stand and Deliver*, 1988, Robert Young's *Alambrista*, 1977, Luis Valdez' *Zoot Suit*, 1981, or Patricia Cardoso's *Real Women Have Curves*, 2002, Chicano Cinema speaks to the subject of institutionalized racism. Most of all, however, it emphasizes the richness and complexity not just of physical borders, but also of numerous symbolic ones: gender, ethnic, cultural, and class barriers. Chicano films also give voice, motivation, and heart to Mexicans and Mexican-Americans in the United States, who used to be invisible both physically and in the imaginary of film.

Video is offering an alternate look at the frontier, that of the sole medium of access to border self-representation. In a short time—approximately ten years—Tijuana's visual artists created a large number of images of their city, achieving a high level of complexity and portraying a more nuanced view of Tijuana than anything commercial filmmakers have offered over the last fifty years. The video recorders of local artists began to capture aspects of a reality that always had been missing from film. As a means to defy stereotypes they recorded the space and reality of the border while moving away from the label of "border video." The frontier and its aesthetic, however, were always there, as was the city's status as a social laboratory, as a space of cultural contact and cultural contrast. This change was inevitable, since the city's own condition as a border enriched its creative possibilities. The "border" category was something implicit in the work of these artists because their concerns, experiences, and workspace spoke of the specific dynamics of that place. Visual artists such as Julio Orozco, Itzel Martínez, Giancarlo Ruiz, Aaron Soto, Ana Machado, Sergio de la Torre, Salvador V. Ricalde, Iván Díaz Robledo, Adriana Trujillo, Sergio Brown, and many others, have reclaimed the images, histories, situations, and events of the border that are part of their everyday lives, and represent an incredible new addition to the filmic imaginary of the city. Not only have the artists of Tijuana visually reclaimed their city and its dynamics, they have also appropriated them, and are active participants in the dismantling of its long established stereotypes. The incorporation of a variety of storylines, points of view, experiences, meanings, and connections has obviated its diversity, but also its commonalities. Now we speak of the border as a process, and visual artists have advanced substantially the reclaiming of the border space and its wonderful complexity.

(Translated, from the Spanish, by Fernando Feliu-Moggi.)

Una mirada alternativa de la frontera se está dando a través del video como única forma de acceso a la auto-representación fronteriza. En pocos años (diez aproximadamente) los artistas visuales de Tijuana han producido un importante número de imágenes de su ciudad que resultan muy distintas y mucho más complejas que lo que el cine comercial logró mostrar en cincuenta años. Las videocámaras de los artistas locales comenzaron a captar parte de la realidad que siempre estuvo ausente en el cine, y retrataron su realidad y su espacio alejándose de la etiqueta de "video fronterizo" como mecanismo para resistir al estereotipo. Sin embargo, la frontera y su estética, así como su condición de laboratorio social, de espacio de encuentro y contraste cultural, estaban ahí, y no sólo eran inevitables, sino que la propia condición fronteriza de los artistas enriquecía su capacidad creativa. La categoría de "fronterizo" era algo implícito en su trabajo porque sus preocupaciones, experiencias y espacios de trabajo aludían a las dinámicas específicas de este lugar. Artistas visuales como Julio Orozco, Itzel Martínez, Giancarlo Ruiz, Aaron Soto, Ana Machado, Sergio de la Torre, Salvador V. Ricalde, Iván Díaz Robledo, Adriana Trujillo, Sergio Brown y muchos otros, han recuperado críticamente las imágenes, historias, situaciones y eventos de la frontera que para ellos resultan cotidianos, pero son terriblemente novedosos para la historia audiovisual de la ciudad. Los artistas de Tijuana no sólo han recuperado visualmente la ciudad y sus dinámicas, sino que se han apropiado de ella y están participando activamente en la deconstrucción de sus consolidados estereotipos. La inclusión de múltiples tramas, puntos de vista, experiencias, sentidos y conexiones ha evidenciado la diversidad, pero también los elementos comunes. Ahora se habla de la frontera como un proceso y los artistas visuales han avanzado sustancialmente la recuperación de su espacio y de su encantadora complejidad.

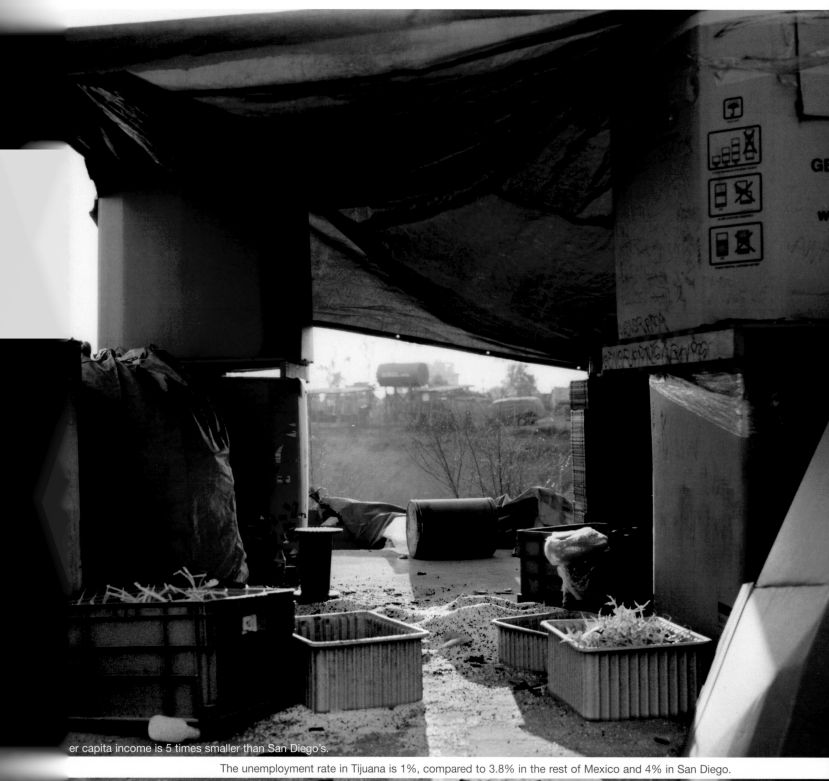

er capita income is 5 times smaller than San Diego's.

The unemployment rate in Tijuana is 1%, compared to 3.8% in the rest of Mexico and 4% in San Diego.

muter workers make up 10% of Tijuana's economically active population,
and they generate 20% of Tijuana's salaries.

Los tijuanenses tienen un PIB per capita 5 veces menor al de San Diego.

En Tijuana la tasa de desempleo es del 1%, en el resto de México es de 3.8% y San Diego el 4%.

10% de la población económicamente activa de Tijuana son *commuter workers,* y generan el 20% del total de los salarios de Tijuana.

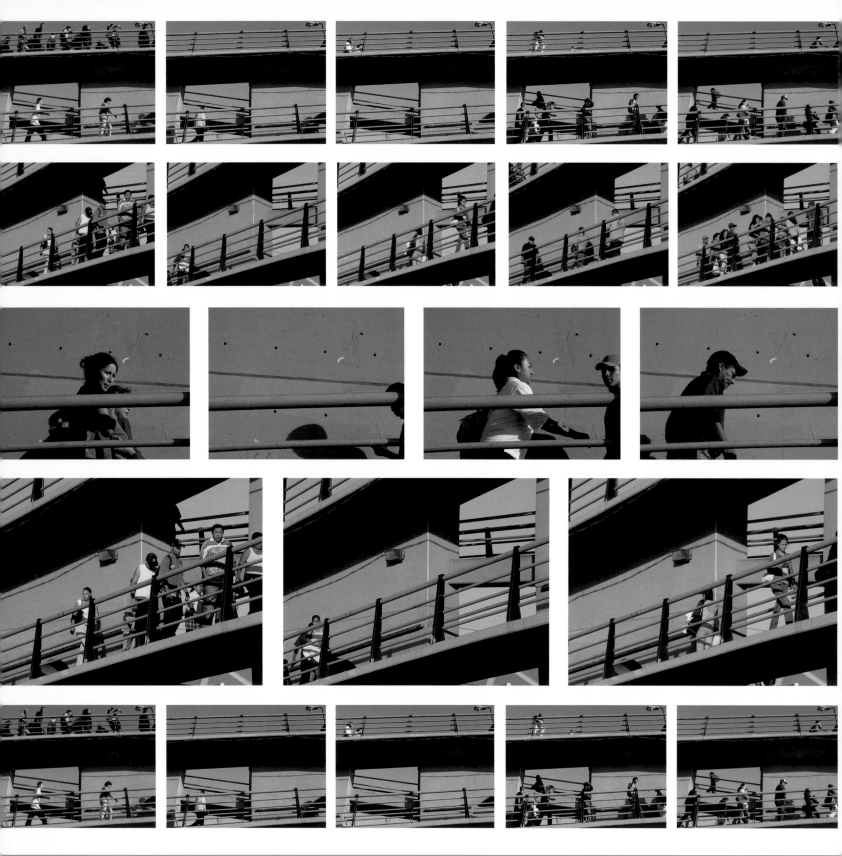

Tijuana's urban region grows by 8.6 acres per day.

La mancha urbana de Tijuana crece 3.5 hectáreas por día.

COUNTERCULTURE, ROCKERS, PUNKS, NEW ROMANTICS, AND MODS IN TIJUANA OR, HOW I LEARNED TO SUPPORT HOMEMADE MUSICAL TALENT AND NOT WORRY ABOUT WHAT OTHERS MAY THINK

CONTRACULTURA, ROQUEROS, PUNKS, NIURROS, Y MODS EN TIJUANA O CÓMO APRENDÍ A AMAR Y APOYAR AL TALENTO MUSICAL HECHO EN CASA Y A NO PREOCUPARME POR LO QUE LOS DEMÁS PIENSEN DE MÍ

ejival

Beyond the common stereotypes associated with the city, beyond the logical reasoning of everyday life (the people who traverse, live in, and die in this city), at this point in time in the history of contemporary Mexican music, Tijuana represents a missing link between failure and a genuine opportunity for transcendence. The city also represents dozens of stories that, over and over again, tell of the eccentric quest for an original musical voice in a region that was completely isolated from the rest of Mexico. This musical history is not easy to explain, and those who have been a part of the city's music "scene" at any point in its history probably have the ephemeral feeling that the concepts and the processes behind the music were more interesting than the end result. Rock 'n' roll never dies, but the spirits of its players—from generation to generation—these do.

We speak of rock 'n' roll as the most inadequate term to attempt to describe what has been brewing in Tijuana for more than four decades, at the national level, as an alternative meta-reality, as fantasy and omnipresence. We speak of "Rock Made in Tijuana" as an issue in itself and as a practical, immediate matter, due to the geographic location of the city, the bad habits of the Mexican record industry, and above all its immediate proximity to the First World via the United States.

This essay does not seek to be a recounting or a complete compendium of Tijuana's players and interpreters, but rather a brief biographical sketch in profile: the factors that underlie their achievements and failures, their principal motives, the city's under-recognized contribution to the world of art, and its present context. One thing must be made clear: Mexico is a country of scarcities (that, we already know); and most of the population has basic needs to meet before "rocking." Moreover, people generally prefer other styles of popular music. Nonetheless, beyond any doubt, thanks to those scarcities, Tijuana represents the best of creativity, offering the best of Mexico in its wide-ranging musical scope.

Beginnings: The Myth and Reality of Tijuana Rock

Many people say that the point of departure for Tijuana Rock has to be the young Carlos Augusto Alves Santana strolling along Avenida Revolución, learning his first guitar chords on the stage of a strip joint from his mentor, Javier Bátiz, who,

along with his band Los TJs, was already an icon of Tijuana nightlife in the late 1950s. Carlos Santana leaves for San Francisco to live with his family, puts his band together, plays at Woodstock, and becomes an international star, while Javier Bátiz stays in Mexico, goes off to establish himself in Mexico City, and is left in the hands of a less beneficent fate.

Javier Bátiz misses the chance to play at *Avándaro* (the Mexican Woodstock) in 1971, in Valle de Bravo, State of Mexico. He gets there late because, earlier that day, he plays in a Mexico City club where he worked on the weekends. After that and for the rest of the 1970s, he fights the Mexican authorities and the media, their blockade of anything that has to do with a national form of rock, unleashed by the images that Avándaro brought to Mexican TV. According to the authorities and the media, those images were an outrage against the proper morals of Mexico, in part thanks to the high-sounding words spoken halfway through the concert by the members of the band Peace and Love, who also came from Tijuana. The resulting repression that rock faced in Mexico over the next ten years is seen as an extension of the hard-line adopted to conceal all things associated with the youth counterculture, a policy that began with the massacre of students at Tlatelolco on October 2, 1968. On that date, the government of President Gustavo Díaz Ordaz brutally repressed political and revolutionary student movements.

This myth that, depending on whom you ask, makes Javier Bátiz the hero/victim for staying in Mexico and makes Carlos Santana a sort of deserter/migrant champion of the American dream, illustrates in a way the difficulties faced by anyone from Tijuana, from that moment on and for the rest of their lives, when they tried to make a living from any type of rock.

The truth is that, although people may consider Carlos Santana a *Tijuanense*, he was born in Autlán de Navarro, in the state of Jalisco, and learned to play the guitar with his father, the leader of a mariachi band, when he was eight years old. While his formative phase as a rock guitarist did take place in Tijuana nightclubs, his later progress corresponds more to the *zeitgeist* of late-1960s San Francisco than to his brief stay in Tijuana. Santana is perhaps the only Mexican rocker who has managed to transcend, artistically and commercially, not only borders, but cultures as well.

Tijuana representa, más allá del estereotipo con el que comúnmente se le asocia, más allá del razonamiento lógico de la vida diaria (de aquellos que transitan, viven y mueren en esta ciudad), en un tiempo y momento de la historia musical contemporánea de México, un eslabón perdido entre el fracaso y la posibilidad genuina para la trascendencia. También representa, decenas de historias que narran una y otra vez la búsqueda original de una voz propia musical en una región que era totalmente aislada del resto de México. Esto no es tan fácil de explicar, y aquellos que han estado involucrados en su "escena", en cualquier punto de su línea histórica, probablemente tengan ese sentir efímero de que el proceso y las ideas fueron más interesantes que el resultado final. El rock nunca muere, pero los esfuerzos de sus actores, de generación a generación, estos sí.

Aludiendo al término rock 'n' roll, como la palabra más inadecuada para intentar describir lo que en Tijuana se ha venido gestándose por más de cuatro décadas, en su contexto nacional, como meta realidad alterna, como fantasía y omnipresencia. Aludiendo al término "rock hecho en Tijuana", como una problemática en sí y un futuro práctico e inmediato, por la locación geográfica de la ciudad, por los vicios de la industria disquera de México y sobre todo por su cercanía inmediata con el primer mundo a través de los Estados Unidos.

Esto no intenta ser un recuento o un compendio total de sus actores y expositores, sino una semblanza breve de su perfil, el porqué de esos éxitos y fracasos, su principal motivación, su inadvertida contribución al mundo de las artes y su contexto en el presente. Hay que dejar en claro, México es un país de carencias, eso ya se sabe, y para la mayoría de la población hay necesidades primarias que cubrir antes de "rockear", y el pueblo por lo general prefiere otras tendencias musicales de carácter popular. Sin embargo, Tijuana, sin duda alguna representa lo mejor de la invención, gracias a esas carencias, ofreciendo lo mejor de México en su amplio ámbito musical.

Early, el mito y realidad del rock tijuanense

El punto de partida del rock tijuanense, muchos dicen, tiene que ser un joven Carlos Augusto Alves Santana transitando la Avenida Revolución y aprendiendo sus primeros acordes de guitarra, en el escenario de un "strip joint", de su mentor Javier Bátiz, quien desde finales de los cincuentas ya era un icono de la vida nocturna tijuanense con su grupo Los TJ's. Carlos Santana, se va a vivir con su familia a San Francisco, forma a su grupo, toca en Woodstock y se convierte en una estrella internacional, mientras Javier Bátiz se queda en México, se va a radicar al D.F. y queda en manos de una suerte menos benéfica.

Javier Bátiz pierde la oportunidad de tocar en Avándaro (el Woodstock mexicano) en 1971, en Valle de Bravo en el Estado de México, al llegar tarde por presentarse anteriormente ese día en un club en donde trabajaba los fines de semana en la ciudad de México, solo para después lidiar durante toda la década de los setenta contra las autoridades mexicanas/medios de comunicación y su bloqueo a todo lo que tuviera que ver con el rock nacional, desatado por la imagen que Avándaro trajo a las televisiones Mexicanas, que

según las autoridades y medios atentaban contra las buenas costumbres del Mexicano, y en parte gracias a las palabras altisonantes del grupo Peace and Love, también de Tijuana, a medio concierto. La represión consecuente que el rock tuvo en México en los siguientes diez años se considera la continuación de una dura línea por opacar todo lo relacionado a la contracultura juvenil que inició con la masacre estudiantil del 2 de Octubre de 1968 en Tlatelolco, cuando el gobierno Mexicano del Presidente Gustavo Díaz Ordaz reprimió brutalmente a movimientos estudiantiles de carácter político y de índole revolucionario.

Este mito, que dependiendo a quien se le pregunte, que pone como héroe/perdedor a Javier Bátiz por quedarse en México y a Carlos Santana como una especie de desertor/migrante triunfador del sueño americano, de una manera ilustra las vicisitudes que afrontará desde este momento cualquier tijuanense que pretenda que alguna de las vertientes del rock sea el medio para soportar su estilo de vida por el resto de su vida.

La verdad de las cosas, a pesar de que la gente considere a Carlos Santana como tijuanense, éste nació en Autlán de Navarro, en Jalisco, y aprendió a tocar la guitarra a los ocho años de edad con su padre, que era el líder de una banda de mariachi. Si bien su fase formativa como guitarrista de rock fue en los clubs nocturnos de Tijuana, su fase progresiva responde más al *zeitgeist* a finales de los sesenta en San Francisco que a su breve estadía en Tijuana, siendo Santana, tal vez, el único roquero Mexicano que ha logrado trascender, artística y comercialmente, no solo fronteras sino también culturas.

Por su parte Javier Bátiz, aunque figura como uno de los arquetipos de rock mexicano para un sector ilustrado de entusiastas, únicamente encontró frustraciones al tratar de colocarse como un "artista" dentro de la concepción formulaica que las disqueras transnacionales y medios en México tenían sobre el rock. A pesar de ser el rock una fuerza influyente dentro de la cultura pop de los sesenta, los esquemas que proponía Bátiz (cantar canciones originales, presentaciones en vivo y un auténtico rock influido por el *blues* negro americano) no eran compatibles con la cultura de *covers* y presentarse cantando con pista impuesto por los medios de comunicación durante esa época.

Y a pesar del esfuerzo de Javier Bátiz por introducir en México el rock más posiblemente auténtico, sin vender su alma a los caprichos de algún A&R de equis disquera transnacional, su discografía de esa época es casi desconocida hoy en día y sus grabaciones recientes son editadas por un sello independiente que tiene una limitada distribución en el resto de México. Javier Bátiz actualmente vive en Tijuana y se le puede ver regularmente en algunos escenarios de la ciudad, fiel a ese espíritu original que nunca ha abandonado. Él y su hermana, la Baby Bátiz (la primera roquera Mexicana, mucho antes que Alejandra Guzmán, Julieta Venegas y Gloria Trevi), representan sin duda una época primaria en donde se establece que la originalidad y el brío por innovar, o al menos de presentar nuevas formas musicales en México, cuando regularmente esto era recibido con hostilidad o desaprobación por el status quo de la sociedad mexicana.

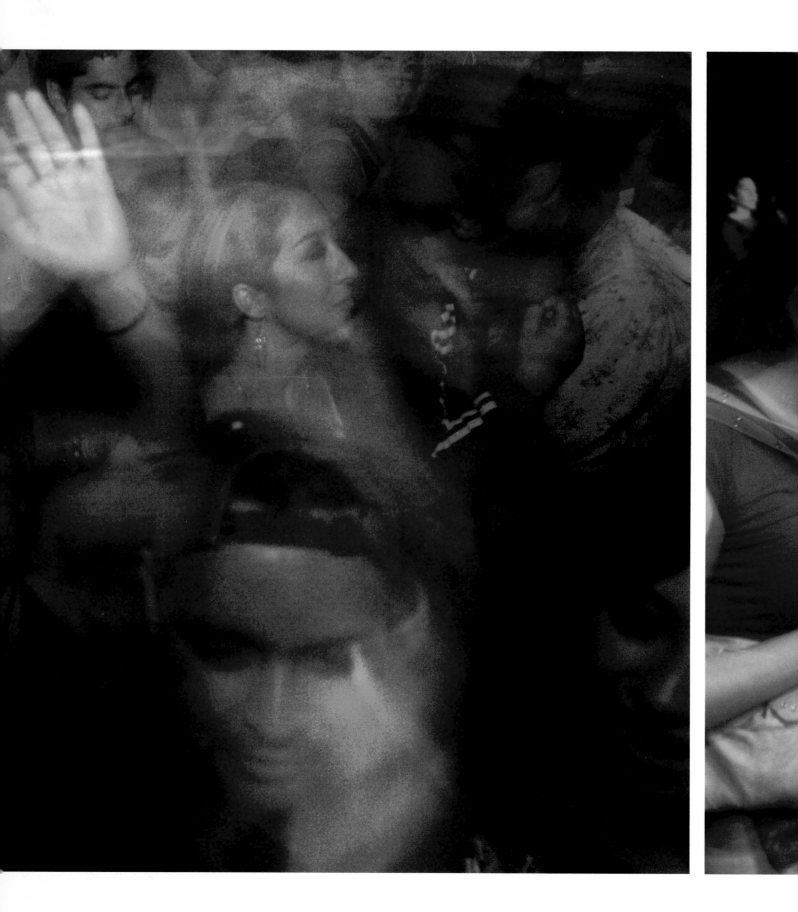

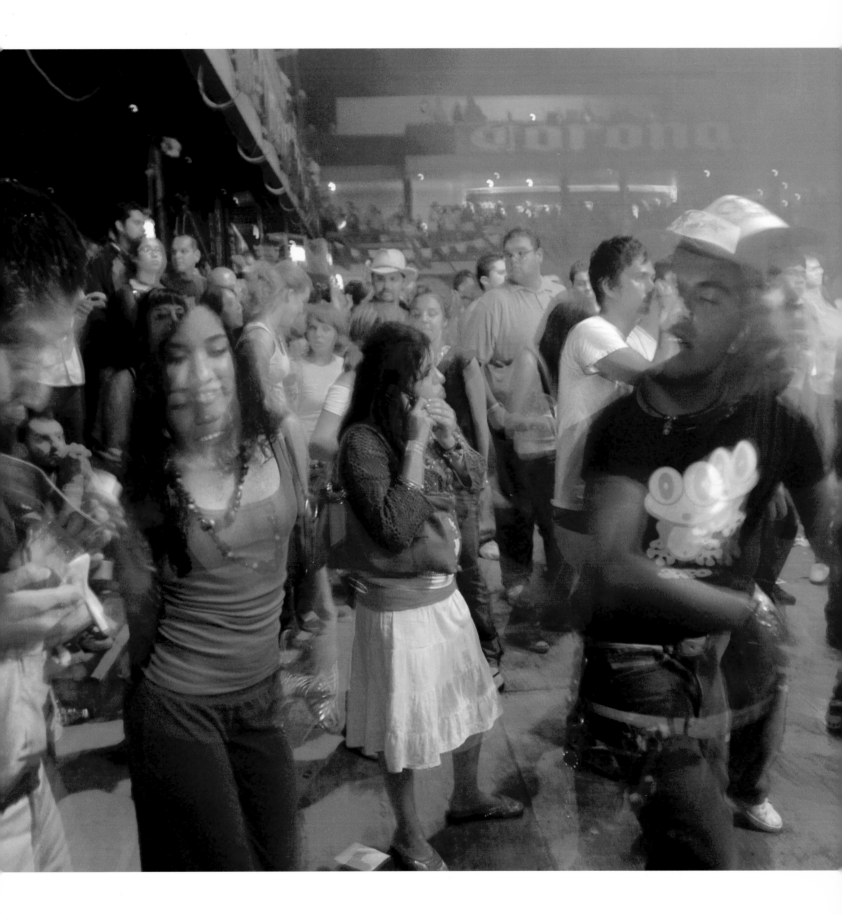

For his part, Javier Bátiz, despite being considered by an enlightened group of fans as one of the archetypes of Mexican rock, found only frustration when he tried to present himself as an "artist," within the formulaic notion that Mexican media and transnational record companies had about rock. Although rock was an influential force in the pop culture of the 1960s, the model Bátiz followed—singing original songs, performing live, and developing an authentic rock sound influenced by African-American blues—was not compatible with the culture of "covering" already well-known songs and performing with a pre-recorded sound track, standards imposed by the media at that time.

Despite Javier Bátiz' efforts to introduce to Mexico the most authentic rock possible—without selling his soul to the whims of some A&R executive from such and such international record company—his discography of that era is almost unknown today, and his recent recordings are released by an independent label with limited distribution in the rest of Mexico. Today, Javier Bátiz lives in Tijuana and can be seen regularly in some of the city's venues; faithful to that original spirit he has never given up. Together with his sister, Baby Bátiz (the first female Mexican rocker, long before Alejandra Guzmán, Julieta Venegas, and Gloria Trevi), he undoubtedly represents a primordial epoch of originality, of the verve to innovate—or at least to introduce new musical forms in Mexico—something that has usually been received with hostility or disapproval by mainstream Mexican society.

Absent a landmark album representative of his career, without effective channels to distribute independent music, and with the country's inadequate infrastructure to support a rock culture, it is difficult to reach a verdict on Bátiz. Due to the brutal conditions imposed by the media after Avándaro, it would be unfair to reduce his career to an anecdote or a cultural afterthought. Still, the association with Carlos Santana has to be at once the most fortunate and the least fortunate point of his career, since on this point weighs the judgment of "what might have been" if conditions in Mexico had been different or if Bátiz had followed his "student" Santana abroad. Nevertheless, the position he now occupies in the history of Tijuana Rock, together with characters such as Lupillo Barajas (Tijuana Five) and Martín Mayo (El Ritual), is invaluable and undeniable.

The Resonant Comparative Advantage of Life on the Border

Living next to the most powerful nation on earth offers possibilities that, over time, represent a comparative advantage over other areas of Mexico. The ease with which one could move from one side of the border to the other to complete transactions, shop for clothes, technology, goods, and culture—in a Tijuana before the advent of cable television and the Internet—was a dream for many Mexicans, who finally came to stay in Tijuana. With only one Spanish-language channel available on local television, Tijuana seemed to be one of the cities most isolated from the Mexican capital, where the aberrant centralism of the country concentrated politics, media, and culture in Mexico City. Far from the reach of the media and what was considered Mexican culture, the city of Tijuana seemed in every sense to operate under its own rules and circumstances. Still, with the government and media blackout of Mexican rock creating a sort of "black hole" for an entire generation of rockers, the extent of the counterculture's resistance would not be visible to a new generation until the end of the 1970s.

While the rest of the country freed itself from recurrent economic crises at the height of an oil boom, the border region ended a totally dollar-based economy and began its slow integration to the rest of Mexico. The generation born between 1967 and 1972 were members of a middle class with dozens of open options in a city that, during that decade, began a process of industrialization and welcomed with open arms hundreds of families who came to stay and take advantage of the new opportunities that the border city offered to new settlers.

Sin un álbum definitivo en la carrera de Javier Bátiz y una estructura inadecuada en el país para soportar la cultura de rock, y sin canales efectivos para la distribución de música independiente, el veredicto hacia la carrera de Bátiz es difícil de concebir. Sería injusto para Bátiz resumir su carrera a una anécdota o colofón cultural, debido a las condiciones brutales de prohibición por parte de los medios después de Avándaro. Sin embargo, el nexo con Carlos Santana tiene que ser la nota más afortunada y desafortunada, en la carrera de Bátiz, ya que sobre este pesa el juicio del "que hubiera sido" si las condiciones en México hubieran sido otras o si Bátiz hubiera seguido los pasos de su "alumno" Santana en el extranjero. Sin embargo, su posición en la historia del rock tijuanense, junto con otros personajes como Lupillo Barajas (Tijuana Five) y Martín Mayo (El Ritual) es ahora invaluable e indudable.

La ventaja sonora y comparativa de la vida fronteriza

Vivir al lado de la nación más poderosa del mundo entrega posibili-dades que durante tiempo representaron una ventaja comparativa ante otras regiones de México. El fácil traslado de un lado hacia el otro para el intercambio, la compra de ropa, tecnología, bienes y cultura en una Tijuana pre TV por cable e Internet representa el sueño de muchos mexicanos que finalmente llegaron a Tijuana para quedarse. Con un solo canal en español disponible en la localidad, Tijuana parecía ser una de las ciudades más aisladas de la capital mexicana, en donde el aberrante centralismo del país concentraba política, medios y cultura en la ciudad de México. Lejos del alcance mediático de lo que es considerado como la cultura mexicana, en todos los sentidos, pareciera que la ciudad operaba bajo sus propias reglas y circunstancias. Aún

con el *blackout* de los medios y gobierno al rock mexicano, creando una especie de hoyo negro para toda una generación de roqueros, los alcances de la reticencia de esta contracultura no serían vistos por una nueva generación sino hasta finales de los setenta.

Mientras en el resto del país se libraban las consecuencias de sus recurrentes crisis económicas en pleno boom petrolero, en la frontera se ponía fin a una economía totalmente dolarizada para empezar su lenta integración al resto de México. Pero para una generación nacida entre los años 1967 – 72, miembros de una clase media con decenas de posibilidades abiertas para una ciudad que en esa década iniciaba su industrialización y recibía con brazos abiertos a cientos de familias que llegaban a quedarse ante las nuevas oportunidades que la ciudad fronteriza ofrecía para sus nuevos colonos.

El poder de la radio de San Diego sin duda es vital para entender su influencia sobre una nueva generación que creció durante la década de los setenta. Así como Javier Bátiz fue inspirado por el blues negro que escuchaba en su casa por la radio AM, el rock setentero, música disco y jazz que los tijuanenses escuchaban en el FM con anterioridad al resto de México tendría un efecto globalizador sobre una nueva generación. La cercanía con los EE.UU. propiciaba una especie de primera fila a los acontecimientos musicales más importantes de la época, mientras que en el resto de México, muchas de estas corrientes llegaban años después, si es que llegaban. Ese extraño híbrido de Mexicano fronterizo, ilustrado por la contracultura y el pop de Europa y EE.UU. vía San Diego, sin duda es uno de los factores más importantes que descifran las corrientes artísticas que se gestan a finales del siglo XX, y que aunado a las diferentes problemáticas socioeconómicas de la

The power of San Diego radio is essential to understanding its influence on a new generation that grew up in the 1970s. Just as Javier Bátiz was inspired by the African-American blues he heard over AM radio in his home, so the rock, disco, and jazz that *Tijuanenses* listened to over FM radio in the 1970s, before the rest of Mexico heard it, had a globalizing effect on a new generation. Proximity with the United States offered a sort of front-row seat to the most important musical events of the era, while many of these musical trends did not reach the rest of Mexico until years later, if at all. This strange hybrid of a border Mexican, enlightened via San Diego by European and U.S. counterculture and pop music, is, without doubt, one of the most important elements in deciphering the artistic currents that emerge at the end of the twentieth century. These young Mexicans of the northern border, combined with the various socioeconomic problems of the region, especially migration and drug trafficking, have long made Tijuana a veritable spectacle for academics and visitors.

The strongest counter cultural impact for a new generation of Tijuana residents occurred at the end of the 1970s, with the arrival of British and American punk and post-punk. Although punk was an underground movement, beyond doubt, it was on the border, in Tijuana, where the first punks were seen roaming the streets near Boulevard Fundadores, adjacent to downtown. Even if it seemed only a matter of imitating the aesthetics of the Los Angeles, New York, and London scenes, the genre managed to take root in Tijuana in the late 1980s, with bands such as Mercado Negro and Solución Mortal.

Doubtless, given the nation's cultural centralism, Tijuana's geographic location continued to be a disadvantage. As usual, the first rock bands from Tijuana had to try their luck in the nation's capital in order to be recognized and noticed by the media and international record companies such as BMG, EMI, or SONY (formerly Columbia). Nonetheless, because of the latent fear the term "national rock" still evoked in some of the media, acceptance of the genre by the popular Mexican canon was still far away. This lag contrasted with other Latin American countries, for example, Argentina, where the government banned foreign rock, especially British, during the Falklands War, thus developing an entire national rock industry that is perhaps one of the most enduring and influential in the rest of Latin America.

By the late 1980s, the situation in Tijuana had improved greatly, and bands could set up concerts in bars and clubs. The notion of a "house party" had always been the ideal setting for a band to debut its music in a less-controlled environment. In the early 1980s, in a Tijuana so close to the entertainment venues of San Diego and Los Angeles, with the chance to see the greatest bands in the world, a new generation of Tijuana rockers was inspired, albeit in different ways, to present its own interpretation of the music.

From rock (La Cruz), to heavy metal (Armagedón), punk and reggae hybrids (Radio Chantaje, Chantaje No!, and Tijuana No!), and electronic pop ensembles (Vandana, Synthesis, Artefakto, Laplace, and Ford Proco), the second half of the decade saw a large increase in these musical projects that managed to dominate the local scene. The main catalysts and influences were still radio stations from across the border, some of which, ironically, broadcasted, as they still do, from Tijuana, using the city as a heaven-sent shelter from certain FCC laws and regulations in the United States. As a window to a world that was neither Mexican nor part of the U.S., radio offered a perfect soundtrack for those fortunate ears that ended up receiving some musical education. And, as the national rock scene began to blossom, the possibilities were endless, especially when the new musical world emerging in Europe with New Wave and the New Romantic movement, began to reach ears on the border through new radio formats that explored new trends, remote from more traditional rock. With the advent of MTV, Tijuana was one of the first Mexican cities to receive the feed through a local cable station, making the forms and intentions of modern rock and its variations easier to understand.

región (migración y narcotráfico en particular) han hecho de Tijuana, por mucho tiempo, un verdadero espectáculo para académicos y visitantes.

El impacto contracultural más duro para una nueva generación de tijuanenses coincide a finales de los setenta con el advenimiento del *punk* y el *post-punk* inglés y americano. Aunque a un nivel subterráneo, es sin duda en la frontera de México, en Tijuana cuando los primeros *punks* se ven deambular por las calles cercanas al Boulevard Fundadores, cerca del centro de Tijuana. Y aunque solo se trataba, al parecer, de emular las escenas angelinas, neoyorkinas y londinenses de una manera estética, el género logra a manifestarse en Tijuana con bandas como Mercado Negro y Solución Mortal durante la segunda mitad de los ochenta.

Sin duda la situación geográfica de Tijuana seguía siendo una desventaja ante el esquema centralista del país. Ya que, como anteriormente y recurrentemente sucedía, los primeros grupos de rock de Tijuana tuvieron que probar suerte en el D.F. para ser conocidos y tomados en cuenta por alguna disquera internacional como BMG, EMI y SONY (antes Columbia) ó algún medio. Sin embargo, y ante el aún latente temor que la palabra "rock nacional" aún despertaba por parte de los medios en México, la aceptación de la forma aún estaba lejos en esta época y del canon mexicano popular. A diferencia de otros países latinoamericanos, como Argentina, por ejemplo, que durante la guerra de las islas Malvinas, el gobierno Argentino prohibió el rock extranjero, en particular el de Inglaterra, desarrollando toda una industria nacional de rock que tal vez es de las más persistentes e influyentes en el resto de los países latinoamericanos.

Para la segunda mitad de los ochenta, la situación era prominentemente más idónea en la ciudad para la realización de conciertos en sus bares y clubs. Incluso el concepto de *house party* era desde siempre la alternativa más idónea para que una banda estrenara su música en un ambiente menos controlado. En esa primera mitad de los ochenta, en una Tijuana tan cerca de los centros de espectáculos de San Diego y Los Ángeles, con la oportunidad de ver las presentaciones de las grandes bandas del mundo, una nueva generación de tijuanenses se inspira, en diferentes maneras, para interpretar todo esto a su manera.

Desde rock (La Cruz), *heavy metal* (Armagedón), híbridos de *punk* y *reggae* (Radio Chantaje, Chantaje, No! y Tijuana No!) y grupos de música electrónica pop (Vandana, Synthesis, Artefacto, Laplace y Ford Proco), la segunda mitad de la década ve un fuerte incremento en estos proyectos musicales que logran dominar la escena local. Si bien el principal catalizador e influencia seguirían siendo las estaciones de radio del otro lado de la frontera, que irónicamente algunas de ellas estaban ó siguen localizadas en la ciudad de Tijuana, como *shelter* paradisíaco ante algunas leyes y regulaciones de la FCC en los Estados Unidos. Como ventana hacia un mundo que no era ni el mexicano ni el estadounidense, la radio fue el proveedor de una banda sonora perfecta para aquellos oídos benefactores que terminaron realizando alguna formación musical. Y ante una escena incipiente de rock nacional, las posibilidades eran ilimitadas; especialmente al llegar a los oídos de la frontera el nuevo mundo musical que se gestaba en Europa con la *new wave* y el movimiento *new romantic* por medio de nuevos formatos radiofónicos que exploraban nuevas corrientes musicales alejadas de los formatos más tradicionales del rock. Con la llegada de MTV, Tijuana

By the late 1980s, the new generation of youth that joined electronic music bands represented the first step towards what would become the Nortec Collective's projection to international fame in the late 1990s. Their music received a level of recognition outside of Mexico not seen since the triumph of Carlos Santana at Woodstock in 1969. Nortec's early efforts are vital to understanding their development as creators of electronic music. Although a recorded history of the time is limited and almost nonexistent, we can rely on the oral tradition and the personal experiences of its participants.

In the Space of Memory

The emergence of radio programs in the late 1980s (Sintonía Pop, Noarte, and Expansiones del Rock), broadcasted from the cultural station of the Instituto Tecnológico de Tijuana, were the first efforts of any generation to relate the music that was being created in Tijuana with the musical movements evolving from the New Wave in Europe and the U.S. This radio presence and the search for physical spaces, performance venues that allowed the live development of these bands, are key to understanding the underground nature of their scene. A small group of producers, supported by self-managed bands, were able to create a community that launched this small movement of musicians, along with artists and official cultural promoters, in the late 1980s.

The sudden growth of fanzines, also in the late 1980s, inspired by all those others that went hand-in-hand with punk and New Wave in London, Madrid, Los Angeles, and New York, was another means to define and connect the scenes in different countries of the Spanish-speaking world. Sadly, although many of the fanzines offer insight into events at that time, there is little or no musical record of the era. Technology to record at home was still light-years away from becoming a reality, and the cost of recording in a professional studio was unattainable for high school students experimenting with synthesizers. Most of the surviving recordings of the time are of more traditional forms of rock, but, no doubt, this reveals the lack of vision and the lost opportunities to have achieved at that time an adequate historical record of all those projects that, for the most part, exist only in memory, at a time when the costs of music production and recording were sky-high. Only the group Artefakto—with ex-members of some of the electronic bands of the late 1980s who would later become part of the Nortec Collective—managed to launch three independent records and even licensed one to the German industrial music label Zoth Ommog in the early 1990s.

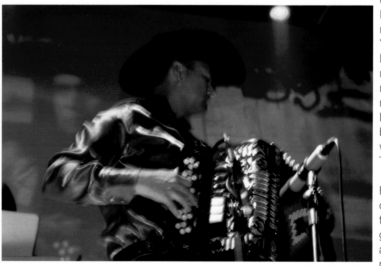

To add fuel to the fire, and build on the myth that Tijuana has always been a center of attraction for rock, it is essential to mention the club Iguana's. Located in a commercial plaza a few steps from the border, even though managed by a San Diego agent and geared to the U.S. market, the club brought to Tijuana the most important musical acts of the late 1980s and early 1990s: from classic punk (Ramones, DRI, and Misfits) to post-punk (PIL and Tom Tom Club); from New Wave (Devo and OMD) to the nascent American Grunge (Nirvana, Pearl Jam, Alice in Chains, and Jane's Addiction); from U. S. Indie rock (Unrest, The Breeders, and Sonic Youth) to industrial goth (Nine Inch Nails and KMFDM); from heavy metal (Sepultura and Luzbel) to gothic rock (Creatures, Xymox, and The Mission UK); from the aftermath of danceable Manchester bands (Jesus Jones and Primal Scream) to the advent of the dance culture of the early '90s (Dee Lite). All in all, the club offered a plethora of alternative music that bridged those two decades of musical high intensity. All this in our own backyard; an open window to a true and inspiring world.

Looking Again to Mexico City

By the mid-1990s, the lack of recording options continued to be a major drag on the new generation of bands. With the advent of digital technology, however, recording costs diminished considerably, so that bands like Nessie, Mexican Jumping Frijoles, Tijuana No!, Nona Delichas, Duende de Teatro, Ohtli, Bodhisattva, and Julieta Venegas, were able to record high-quality demos and attempt to get signed by some important international label in Mexico City.

The challenge was still the same as in the days of Javier Bátiz: trying to compete with bands from Mexico City and cities closer to the capital—mainly Monterrey and Guadalajara. The bottom line was that the expense of transportation to and from these cities for executives from Sony, BMG, and EMI was more reasonable than traveling the enormous distance to and from Tijuana. Even at a very favorable time for national rock, after the "Rock in Your Language" campaign in the late 1980s, which promoted mostly South American bands, the mature and innovative Tijuana rock continued to be rejected in Mexico in favor of more accessible bands of lesser quality than what was happening musically in Tijuana.

Facing the challenge of trying to compete economically with bands from Mexico City, some Tijuana groups—especially Tijuana No! and Julieta Venegas—decided to move to the capital and try their luck. Over the last ten years, theirs are the only two projects from that era that have received the support of a "big" label. For everyone else, the only choice was self-management, the creation of independent record companies, and the difficult task of simultaneously being artist, promoter, agent, and label. Except for some modest propositions in the late 1990s, such as Nimboestatic and Swenga, both of which achieved limited national distribution, independent efforts did not find a solid base in Tijuana until the twenty-first century. Despite the efforts of distributors such as Opción Sónica, who reached a few hundred individuals, to speak of independent distribution was to speak of something nonexistent. Opción Sónica's great achievement, in spite of going bankrupt by 2001, was to tie together a series of independent projects from large cities in Mexico. The ideas coming out of Tijuana were always aesthetically and conceptually more interesting. Even a Mexico City-based magazine like La Mosca, the only national rock magazine at the time, recognized Nona Delichas as one of the best rock bands of 1997, ahead of some of the groups produced by international labels. The decade closed with an interesting book, *Oye como va: Recuento del rock tijuanense (Oye como va: A History of Tijuana Rock)*, edited by

fue una de las principales ciudades mexicanas en recibir la transmisión vía una estación local de cablevisión, logrando que las formas e intenciones del rock moderno y sus vertientes fueran más fáciles de entender.

La nueva generación de jóvenes que formaron de agrupaciones de música electrónica representan, a finales de los ochenta, el primer paso a una proyección internacional a finales de los noventa como parte del colectivo Nortec, con un importante reconocimiento fuera de México no visto desde el triunfo de Carlos Santana en Woodstock 1969, sus primeros esfuerzos son vitales para entender su desarrollo como productores de música electrónica. Y aunque los registros de esa época son limitados y casi inexistentes, se cuenta de la tradición oral y las experiencias personales de sus participantes.

En el espacio del recuerdo

La aparición de programas de radio a finales de los ochenta (Sintonía Pop, Noarte y Expansiones del Rock) en la estación de radio cultural del Instituto Tecnológico de Tijuana, son los primeros esfuerzos por una generación de alinear la música generada en Tijuana con los movimientos musicales que se gestaban en Europa y los Estados Unidos a partir de la *new wave*. Si bien estos espacios radiofónicos y la búsqueda de espacios físicos para poder desarrollar en directo el trabajo de estos grupos es tan importante para delimitar la subterraneidad de su escena, que con un pequeño círculo de promotores apoyados en la autogestión logran asimilar una comunidad que genuinamente impulsó este pequeño movimiento de músicos al lado de artistas y promotores culturales oficiales a finales de los ochenta.

La irrupción de *fanzines*, inspiradas por todas otras aquellas que iban de la mano del *punk* y el *new wave* en Londres, Madrid, Los Ángeles y Nueva York, también a finales de los ochenta, son otra herramienta para describir y conectar escenas alrededor de países de habla hispana. Y aunque muchas de éstas son testigos de lo ocurrido, tristemente existe poco o nulo registro musical de la época. La tecnología casera para grabar en casa estaba aún años luz de ser realidad y el costo de grabar en un estudio profesional era inalcanzable para estudiantes de preparatoria que experimentaban con sintetizadores. Existen tal vez más registros de formas más tradicionales de rock de la época, pero sin duda esto revela la falta de visión y oportunidades perdidas para haber realizado en esa época el adecuado registro de todos estos proyectos que en su mayoría solo existen en el recuerdo, en un periodo donde los costos de producir y grabar música eran altísimos. Sólo el grupo Artefakto, con ex integrantes de algunas bandas electrónicas de a finales de los ochenta (también futuros miembros del Colectivo Nortec) logran editar tres discos de manera independiente y hasta licenciar uno de ellos al sello alemán de música industrial Zoth Ommog, a principios de los noventa.

Para añadir leña al fuego y continuar con el mito de que Tijuana siempre ha sido un polo de atracción roquera, es vital la mención del club Iguana's, situado en una plaza comercial a unos cuantos pasos de la línea internacional, que aunque manejado por un booking de San Diego y dirigido al mercado americano, trajo a Tijuana a exponentes musicales importantísimos durante los últimos años de los ochenta y los primeros años de los noventa, desde clásicos grupos *punk* (Ramones, DRI y Misfits), *post punk* (PIL y Tom Tom Club) y *new wave* (Devo y OMD), el naciente *grunge* americano (Nirvana, Peral Jam, Alice in Chains y Janes Addiction), el indie americano (Unrest, The Breeders y Sonic Youth), lo gótico industrial (Nine Inch

Nails y KMFDM), *heavy metal* (Sepultura y Luzbel), rock gótico (Creatures, Xymox y The Misión UK) la resaca del Manchester bailable (EMF, Jesus Jones y Primal Scream) y el advenimiento de la cultura *dance* de a inicios de los noventa (Dee Lite). En sí, toda la plétora del género musical alternativo que sirvió como puente para estas dos décadas de alta intensidad musical. Todo esto en el patio trasero de casa, con una accesibilidad a un mundo verdadero e inspirador.

Mirando al D.F. de nuevo

Para mediados de los noventa el problema de la falta de registros musicales seguía siendo un importante rezago en la nueva generación de agrupaciones que existieron, pero con el advenimiento de la tecnología digital, los costos de grabación se redujeron considerablemente para que bandas como Nessie, Mexican Jumping Frijoles, Tijuana No!, Nona Delichas, Duendes de Teatro, Ohtli, Bodhisattva y Julieta Venegas pudieran grabar demos de alta calidad e intentar ser firmados por alguna importante disquera transnacional en la ciudad de México.

El patrón seguía siendo el mismo desde los días de Javier Bátiz, intentar competir con bandas locales del D.F. y de ciudades más cercanas a la capital (Monterrey y Guadalajara principalmente), que al fin de cuentas eran más razonables los costos de transporte de estas ciudades para los A&R de las Sony, BMG y EMI, que la distancia abismal que les representaba Tijuana. Aún en una época tan favorable para el rock nacional, después de la campaña de "Rock en tu idioma" a finales de los ochentas (para grupos sudamericanos en su mayoría) en México, el rock tijuanense, a pesar ya de su madurez e innovación, seguía siendo rechazado a favor de bandas más accesibles y de menor calidad que lo que musicalmente estaba sucediendo en Tijuana.

Ante el reto de intentar ser económicamente competitivos con las bandas locales del D.F., algunas agrupaciones tijuanenses (Tijuana No!, Julieta Venegas, en particular) deciden trasladarse a la capital para conseguir una mejor suerte. De la época, y en los últimos diez años, son los dos proyectos de rock que logran el apoyo de una disquera "grande". Para los demás, la única opción era la autogestión y convertirse en disqueras independientes, con la tarea difícil de ser artista, promotor, publicista y sello. Salvo propuestas durante la segunda mitad de los noventa, como Nimboestatic y Swenga, ambos con una tímida distribución nacional, los esquemas independientes no se matizan de una mejor manera en Tijuana hasta el nuevo siglo. Hasta ese momento, hablar de distribución independiente era como hablar de algo inexistente, y a pesar de los esfuerzos de distribuidoras como Opción Sónica el alcance de estas solo fue a un nivel de cientos de personas, si bien el logro de Opción Sónica, que para el 2001 era una sociedad mercantil en bancarrota, fue ligar una serie de manifestaciones independientes alrededor de importantes ciudades de México, la característica de los proyectos provenientes de Tijuana siempre fueron más interesantes en su estética y concepto. Incluso una revista defeña como *La Mosca* (la única revista de rock existente en esa época) premió a la agrupación Nona Delichas como una de las mejores agrupaciones de rock de 1997, por encima de las bandas producidas por las disqueras transnacionales. La década cierra con un interesante libro titulado *Oye cómo va, Recuento del rock tijuanense*, editado por José Manuel Valenzuela y Gloria González, que pese a sus atines y desatinos en los textos, es la fuente más confiable para un detallado contexto histórico de los inicios del rock tijuanense hasta el fin de siglo.

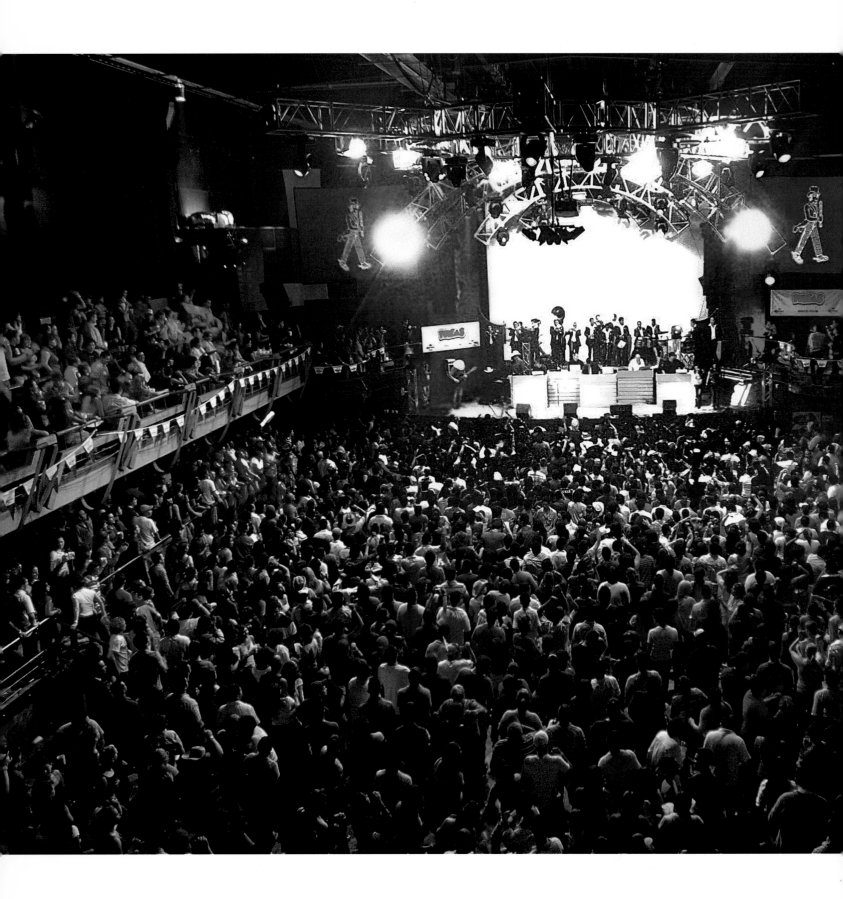

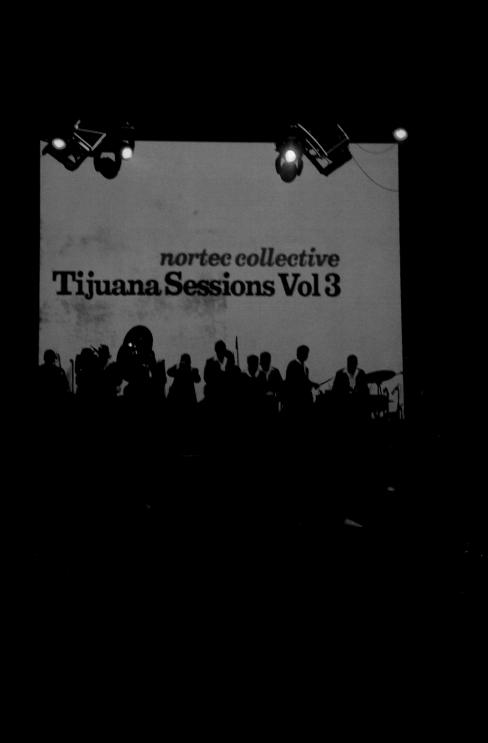

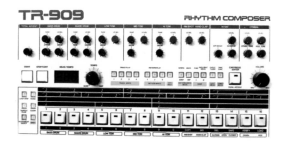

José Manuel Valenzuela and Gloria González. With both its achievements and shortcomings, the book is the most reliable source for providing a detailed historical context of Tijuana rock from its origins to the end of the century.

From the Past, the New: the Nortec Revolution

In 1999, thanks to the persistence of independent promoters, writers, graphic designers, and a dedicated group of people who had been working in different aspects of the Tijuana music scene since the 1980s, the Nortec movement managed to take shape out of the emerging culture of Mexican electronic music. Through small parties in abandoned venues, boosted by the DJ culture with its creation of new electronic sounds at a rare, global level, the people behind Nortec had been advancing their technique and amassing experience for nearly ten years—passing through techno-pop, industrial, big beat, and techno. The sounds of the large bands from the state of Sinaloa, *ranchera* music, and other traditional popular music from northern Mexico, mixed with electronics, echoed the successful formula of the World Music genre and combined it with First-World technology. The quality of Nortec's proposal, the certainty that this music represented all of the social dichotomies of a modern city like Tijuana, situated between the Third and First Worlds, represented what trumpeter Jon Hassel calls the potential for a Fourth-World music.

For the first time in the musical history of Tijuana, the historical tapestry of its context was scrutinized and appropriated to invent a new, characteristically Mexican, musical genre. Given the healthy competition of its members—Bostich, Fusible, Terrestre, Panóptica, Hiperboreal, Plankton Man, and Clorofila—and their visual exploitation of all things "border," the Nortec Collective is one of the best musical offerings Mexico has given the world, along with *mariachi* and *norteño* music.

In a similar attempt to internationalize, albeit less splashy than Nortec's efforts, the work of Loopdrop and Murcof has generated, at least among the majority of specialized critics, a minor buzz for two Tijuanense projects that were also mixed in Europe, released in Mexico, and to paraphrase an advertisement of the current government, were up to date and avant-garde. All of the above-mentioned acts emerged before the world as first-rate international artists.

Musical Tijuana After 9/11

Tijuana finds itself at a historical crossroads in its relationship with the United States and the rest of Mexico—between a rock and a hard place. On the one hand, the changing and increasingly strict controls on access to the U.S. are a burden on the inhabitants of Tijuana and its musicians. On the everyday level, the relationship is not as smooth, nor as direct as it used to be. Tijuana is no longer a tourist destination for Anglo-Americans; for the most part, only Mexican-Americans visit its streets and its tourist traps. The joke is now on us.

At the same time, all the media distinctions that made Tijuana a kind of geographic limbo have vanished almost completely. Tijuana has joined the rest of Mexico in every way, due to the growing migration from the south that goes on ceaselessly. Little by little, the city is recuperating its industrial economy; although there are constant threats that all its industry will move to China, where labor costs are lower. Despite the economic vicissitudes of a convulsing world, Tijuana is standing firm, if trembling a little. And thanks to the Internet, Tijuana has lost the privilege of being the first to know what is happening in the musical world outside of Mexico. Faced with other musical manifestations now emerging in other parts of the country, Tijuana no longer holds an exclusive advantage. Now, the playing field is even.

Even as the infrastructure of the international music industry collapses in Mexico due to rampant piracy and the "ills" brought on by the Internet, surprisingly, independent music distribution enjoys robust health at the national level, increasing its scope and field of action. The same Internet has also brought Tijuana closer to the rest of Mexico and succeeded in raising its best producers to the level of their counterparts in Montreal, Cologne, and New York.

Musical Tijuana is about to get started again, post-Nortec; it offers a new generation of musicians with a broad array of tools for self-promotion and a scope that was unthinkable three years ago. There is no doubt that the ease technology affords everything means that we face a new era—the revival of what Tijuana music will be in the second half of the first decade of the new century.

The foundations are already laid, with a new generation, though more traditional in its definition of what music ought to be, distancing itself from the Nortec boom and rethinking what it wants to be. I am still waiting for some Mexican Velvet Underground to appear, a band that would change and transform musical precepts around the world. Although there is no internationally recognized rock tradition from Mexico, I have no doubt that, sometime, such a possibility might emerge. Perhaps it won't arise in the near future from Tijuana, as so many of us anticipated; but, for forty years, the city has set the bar very high for the rest of Mexico. All that came before has been, in truth, very easy. For Tijuana, the difficult part starts now: achieving permanence and continuity, within the context of what happens outside. This is what will finally define to the world the city's legacy in the musical history of Mexico.

(Translated, from the Spanish, by John Farrell.)

De lo anterior, lo nuevo, la revolución Nortec.

En 1999, gracias a la persistencia de los promotores independientes, escritores, diseñadores gráficos y un aferrado contingente de personas que ya venían trabajando en la escena de Tijuana de diferentes maneras desde finales de los ochenta, logran matizar en forma, bajo la cultura emergente en México de la música electrónica, el movimiento Nortec. Desde pequeñas fiestas en locales abandonados, impulsados por la cultura del DJ, la producción de nuevos sonidos electrónicos a un nivel global inusitado, la gente detrás de Nortec venía amasando experiencia y técnica por cerca de diez años (pasando por el tecnopop, lo industrial, el *big beat* y el tecno). La mezcla de los sonidos de las grandes bandas Sinaloenses, música ranchera y otros sonidos populares tradicionales del norte de México con la electrónica, repite la exitosa fórmula del género *world music* aunado a la tecnología de primer mundo. La calidad de la propuesta, la certeza de que esta música representa todas las dicotomías sociales de de una ciudad moderna como Tijuana, entre el tercer y primer mundo, lo que el trompetista John Hassel define como la posibilidad musical del cuarto mundo.

Por primera vez en la historia musical de Tijuana, el tapiz histórico de su contexto es totalmente escudriñado y apropiado para la invención de un género musical nuevo, propio de México. Y ante la sana competencia de sus integrantes (Bostich, Fusible, Terrestre, Panóptica, Hiperboreal, Plankton Man y Clorofila) y la explotación visual de todo el acontecer fronterizo, Nortec es una de las mejores propuestas musicales que México le ha ofrecido al mundo, al lado de la música mariachi y la música norteña.

Y en este mismo esfuerzo de internacionalización, pero a un nivel menos ostentoso que lo que Nortec ha generado el trabajo de Loopdrop y Murcof ha generado, tal vez en mayor consenso crítico especializado, un *buzz* menor por tratarse de dos proyectos Tijuanenses que también han sido editados en Europa, poniendo a México, y parafraseando a una propaganda del gobierno en panista turno, al día y a la vanguardia. Todos los anteriores, pisando el resto del mundo, como artistas internacionales de primera talla.

La Tijuana musical post 9/11

Tijuana, en su relación con los EE.UU. y el resto de México se encuentra ante una encrucijada histórica, entre la espada y la pared. Por un lado los cambiantes y cada vez más estrictos controles para acceder a los Estados Unidos son situaciones que fastidian cada vez más a los habitantes de Tijuana y sus músicos. En el diario intercambio de las cosas, la relación no es tan suave ni tan directa como antes. Tijuana ha dejado de ser punto de visita para el angloamericano, solo los paisanos, los mexicanos americanos en su mayoría, son los que visitan sus calles y trampas turísticas. La broma ahora es para nosotros.

Al mismo tiempo, todas esas distinciones mediáticas que hacían de Tijuana una especie de limbo geográfico, han dejado de existir casi por completo. Se ha integrado al resto de México en todos los sentidos, por la creciente migración del sur de México que sigue sin cesar. Recuperando su economía industrial poco a poco, pese a las

amenazas recurrentes de que todo su estado industrial se vaya a China por los bajos costos de mano de obra. Pero pese a las vicisitudes económicas de un mundo en convulsión, Tijuana se ha mantenido en la raya, temblando un poco. Y gracias al Internet, Tijuana ha perdido el privilegio de ser la primera en saber las cuestiones de lo que sucede afuera de México en materia musical. Ante las manifestaciones musicales generadas ahora en otras partes de México, Tijuana deja de tener la exclusividad, ahora la competencia es pareja.

Aún con el colapso del aparato de la industria musical internacional en México, a causa de la rampante piratería y los "males" que el Internet ha traído a este sector, sorpresivamente la distribución de la música independiente goza de una tremenda salud a nivel nacional, incrementando sus espacios y campos de acción. Ha sido el mismo Internet lo que también ha acercado Tijuana al resto de México y logrado colocar a sus mejores productores a la par de lo que sucede en Montreal, Colonia y Nueva York.

La Tijuana musical, a punto de iniciar de nuevo una vez más, post Nortec, cuenta con una nueva generación de músicos con una serie de herramientas de autopromoción y alcance que no existían hace tres años. Sin duda la facilidad con lo que la tecnología ahora hace posibles las cosas, estamos ante una nueva etapa y renacimiento de lo que la música en Tijuana será para la segunda mitad de la primera década del nuevo siglo.

Los pilares ya están, con una nueva generación, aunque más tradicional en su contemplación de lo que la música debe ser, alejándose del *boom* Nortec, replanteando lo que quieren ser. Yo sigo en espera de unos Velvet Underground mexicanos, que logren transformar y cambiar preceptos musicales alrededor el mundo. Y aunque en México no existe una tradición roquera a nivel internacional, no dudo que en un momento se pueda matizar una posibilidad como tal. Quizás esto no se de en Tijuana en el pronto futuro, como muchos anticipábamos, pero por cuarenta años se ha elevado la barra a niveles altísimos para el resto de México. Todo lo anterior, en verdad, ha sido muy fácil, lo difícil inicia ya, la permanencia y el seguir dentro de lo que afuera sucede apenas comienza para Tijuana; y esto lo que finalmente marcará su legado en la historia musical de México para el mundo.

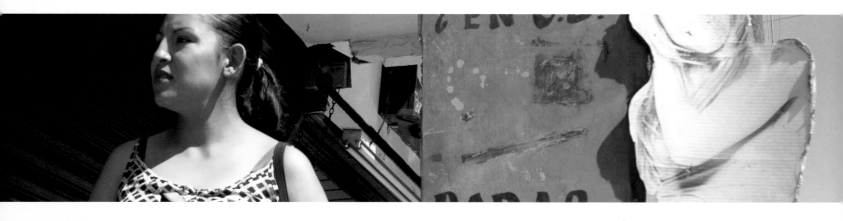

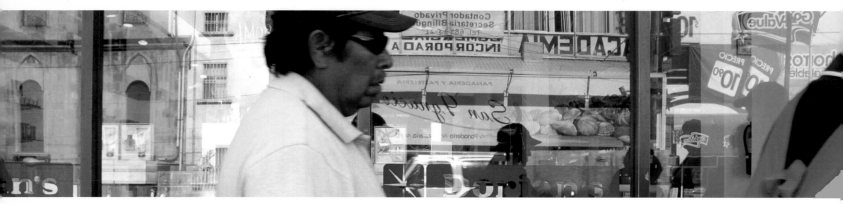

Tijuana's population has doubled during the last 14 years.

1 in 3 inhabitants of Tijuana is under the age of 15.

1 de cada 3 habitantes de Tijuana es menor de 15 años.

En los últimos 14 años la población de Tijuana se duplicó.

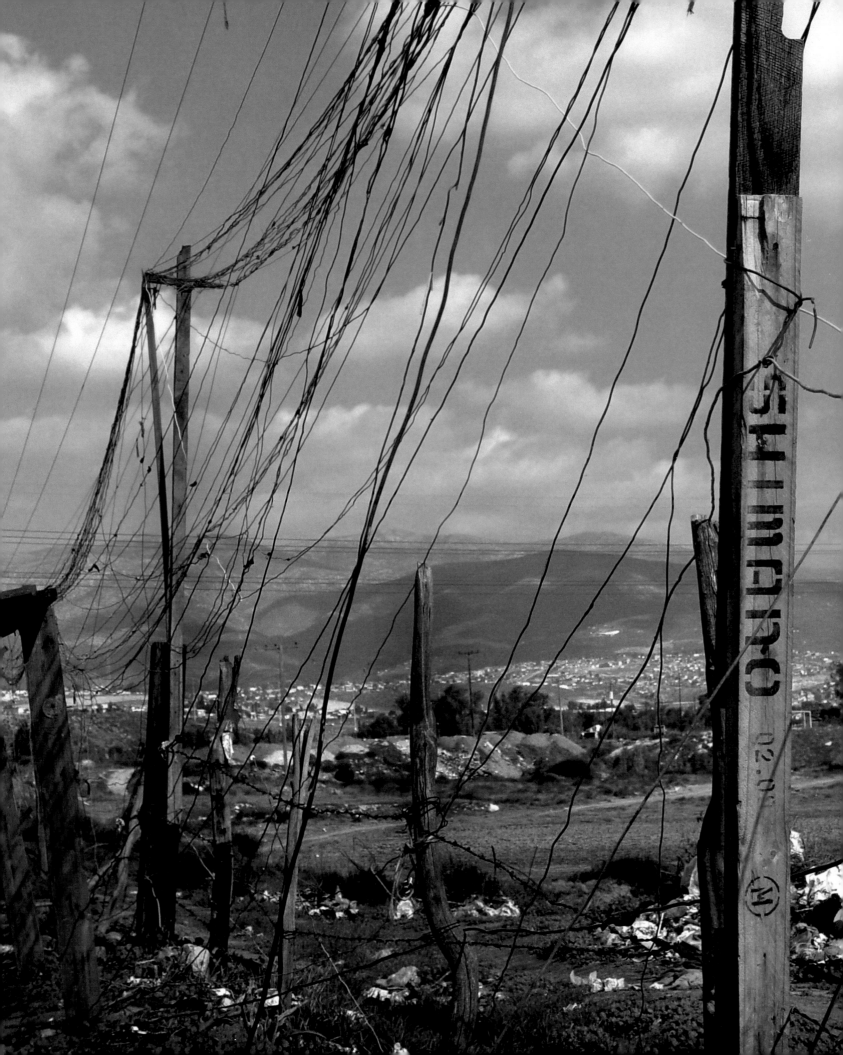

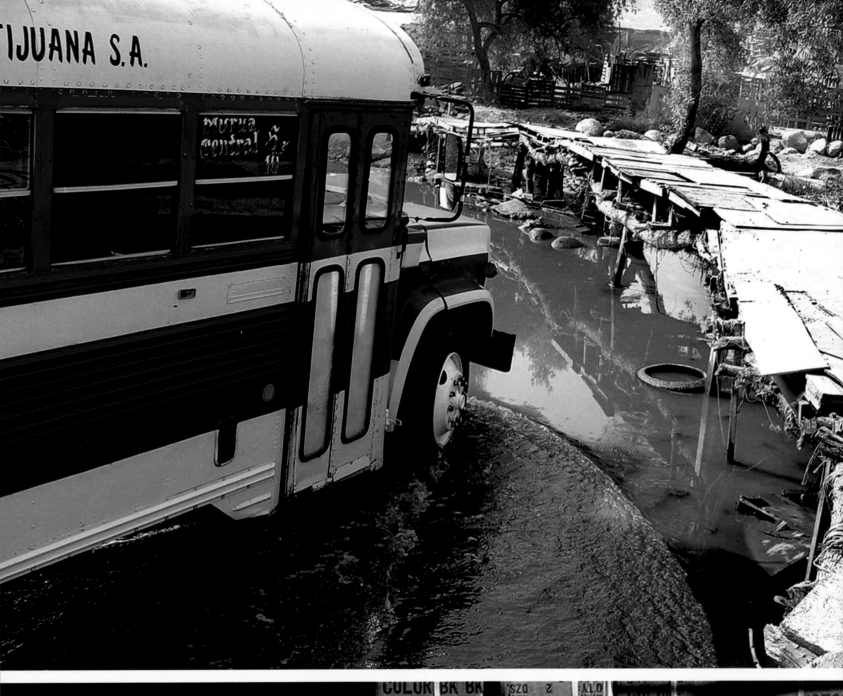

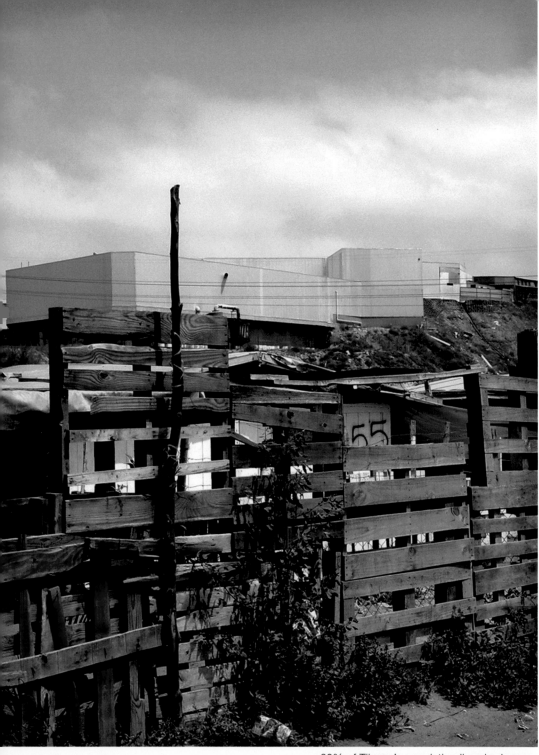

30% of Tijuana's population lives in dangerous areas, including hillsides that are prone to mudslides.

Approximately 50% of homes in Tijuana are self-constructed, built with materials discarded in the U.S. Garage doors are used as walls, industrial pallets as fences, freeway signs as roofs, and tires as foundations.

Alrrededor del 50% de las casas en Tijuana son "auto-construidas" con materiales de desecho provenientes de EE.UU. Las puertas de garaje son utilizadas como paredes, los pallets industrial como cercos, las señales del *freeway* como techos, y las llantas como cimientos y escalones.

30% de la población de Tijuana habita en zona de riesgos, en laderas afectables por lluvia.

ART AND THE LOGIC OF THE CITY

Rachel Teagle

A New World

Tijuana is a new cultural mecca. The city is recognized as a vibrant site of innovation in the arts by numerous influential publications in the United States, Europe and Mexico.[1] As early as 1989, Néstor García Canclini described Tijuana as "one of the major laboratories of postmodernity," placing it on par with New York City.[2] Since that time, journalists, scholars, and critics alike have celebrated Tijuana's exciting diversity of artistic production, from art made with traditional media—such as painting and print making—to installation and conceptual art; from photography to digitally derived images; from street-level video to ambitious feature films; from utopian architectural proposals to streamlined and economic housing design. As the city's newest art weekly recently announced, "Tijuana moves—and it's everywhere."[3]

EL ARTE Y LA LÓGICA DE LA CIUDAD

Rachel Teagle

Un mundo nuevo

Tijuana es una nueva meca cultural. Varias publicaciones influyentes de Estados Unidos, Europa y México han reconocido a esta ciudad como una sede vital e innovadora en las artes.[1] Ya en 1989 Néstor García Canclini describió a Tijuana como "uno de los más importantes laboratorios de la posmodernidad" y la ubica a la par de New York.[2] Desde ese entonces, tanto periodistas como académicos y críticos han celebrado la emocionante diversidad de la producción cultural de Tijuana, desde obras de arte hechas en medios tradicionales —como la pintura y los grabados— a instalaciones y arte conceptual; desde la fotografía a las imágenes construidas digitalmente; desde videos caseros a largometrajes de grandes aspiraciones; desde propuestas arquitectónicas utópicas a diseños para viviendas económicas y eficientes. Como lo anunció hace poco la revista de arte semanal más nueva de Tijuana: "Tijuana corre y está en todas partes".[3]

Una verdadera revolución en la música, las artes plásticas y el cine transformó la producción cultural en Tijuana durante los años noventa. Como sucedió con la *Tropicália* en Brasil a finales de los años sesenta, y con un enfoque semejante sobre la informalidad, la interactividad y lo culturalmente híbrido, las condiciones políticas y económicas de Tijuana, junto con la elasticidad legal y social de la ciudad, han fomentado la experimentación musical y por ende una creciente vitalidad cultural. *Extraño Nuevo Mundo: Arte y diseño desde Tijuana* intenta documentar, en su mero momento, lo que podría ser el movimiento más significativo de la historia de la región.

A true revolution in music, visual arts, and cinema transformed cultural production in Tijuana during the 1990s. Like *Tropicália* in Brazil in the late 1960s, and with a similar focus on informality, interactivity, and cultural hybridity, Tijuana's political and economic conditions, coupled with the city's legal and social permissiveness, have fueled musical experimentation, and consequently a flourishing cultural vitality. *Strange New World: Art and Design from Tijuana* attempts to document, as it is happening, what may be the most significant cultural movement in the region's history.

The city's cultural foment has been openly acknowledged—and even celebrated at the most recent ARCO exhibition in Spain—yet the art remains largely unexamined.[4] Many writers have followed Canclini's lead in defining Tijuana as a laboratory, but few have thoroughly explored the experimentation taking place. *Strange New World* is the first in-depth study of the history and development of contemporary art in Tijuana. At a seminal moment in the city's cultural history this exhibition questions the connections between art and urbanism. It searches for common aesthetic approaches and, most importantly, it attempts to identify what about the art is specific to place and how this art transcends the local.

Strange New World surveys thirty-five years of art made in Tijuana. The exhibition begins with work from 1974, but takes as its focus the surge in cultural production that began in 1994 and continues today. The year 1994 can be seen as the turning point in a process that catapulted the city onto the global stage, marking a transformation in its political life as well as its burgeoning arts scene. In 1994, the U.S. and Mexico signed the North American Free Trade Act (NAFTA), creating a free trade sphere between Canada, the United States, and Mexico and thereby eliminating most tariffs on goods such as automotive parts, computers, and televisions. Soon, manufacturing and assembly plants (known as *maquiladoras)* operated by a variety of multinational interests appeared along the border, specifically in the Otay neighborhood just east of Tijuana that was already home to a border crossing designated for large trucks. Immediately, factory workers began inhabiting de facto neighborhoods near their jobs. Their housing "developments," discussed at length in Teddy Cruz's essay in this catalogue, spread across the southern region of the city, evolving into what is now called the "New Tijuana." NAFTA changed the city's economic landscape, and thus its geography and demographics.

The assassination of presidential candidate Luis Donaldo Colosio in downtown Tijuana in 1994 further focused international attention on the city. His death changed the predicted outcome of the election and the event is now interpreted as a precipitating factor in the PAN party's ultimate overthrow of the PRI six years later.[5] More importantly, lurid footage of Colosio's death and unsubstantiated rumors about a connection to a local drug trafficking cartel seemed to validate clichés about the city's danger and lawlessness.

The arts immediately registered the political and economic transformation of the city. Two important films were released in 1994: *El jardín del Edén (The Garden of Eden)*, directed by María Novaro, and *Fronterilandia,* coproduced by Rubén Ortiz Torres and Jesse Lerner. Although very different in tone and intent, both films focused on complicated notions of identity in the border region: this was a first for feature films. In 1993, a major exhibition co-curated by the Museum of Contemporary Art San Diego and the Centro Cultural de la Raza, entitled *La Frontera/The Border: Art About the U.S./Mexico Border Experience*, brought increasing focus on the artists and art of this region. Furthermore, starting in 1992, inSITE, a binational presentation of site-specific art that takes place in the San Diego-Tijuana border region, began simultaneously to coalesce the arts community and draw attention from the international art world.

Strange New World is focused on, but not limited to, the work of artists who came of age during the last fifteen years, who produce what might be called the art of the Nortec generation. Nortec, a new form of electronic music that developed in Tijuana during the 1990s, was the first fully articulated intrinsic and distinctive art form to emerge from the city that garnered international attention. The term takes the word *norteño* (the name for a traditional form of music from northwestern Mexico as well as a word meaning 'from the north') and couples it with the word techno. "Sampling the instrumental tracks from dusty *norteño* and *tambora* band rehearsals," the Nortec Collective musicians explain, the Nortec sound "combines the use of electronics and dance music aesthetics with the hard, driving sounds and rhythms of traditional northern Mexican street music."

Shaped by the same political and economic forces, and relying upon similar strategies with which to engage the city, Tijuana's visual art, like its music, can fall under the rubric of Nortec. The city's visual and performing artists tend to partake in a Nortec aesthetic—an approach so profoundly affected by the reality of living in Tijuana it could be considered site-specific. As *Time* magazine reported in 2002, the city's artists aspire "to transform the strangeness of Tijuana into art."[6]

[1] Selected examples of recent attention to the city's cultural scene include: Adam Piore, "How to Build a Creative City," *Newsweek* (New York), September 2, 2002; "Forget Paris and London, Newcastle is a creative city to match Kabul and Tijuana," *Guardian Newspaper* (Manchester, UK), September 2, 2002; *Letras Libres* (Mexico City), November 2005, issue on the theme of the city of Tijuana.
[2] Néstor García Canclini, *Hybrid Cultures: Strategies for Entering and Leaving Modernity.,* trans. Christopher L. Chiappari and Silvia L. López. (Minneapolis: University of Minnesota Press, 1995) 233. For more of Canclini's research on Tijuana see, Néstor García Canclini and Patricia Safa, *Tijuana: la casa de toda la gente.* (México: INAH-ENAH-UAM-Programa Cultural de las Fronteras).
[3] "Tijuana corre y está en todas partes." *Radiante*, November 2005, vol. 1.
[4] *Tijuana Sessions*. Sala de Exposiciones de Alcalá 31, Consejería de Cultura y Deportes Madrid, February 8 - April 10, 2005.
[5] Partido de Acción Nacional and Partido Revolucionario Institucional
[6] Josh Tyrangiel, "The New Tijuana Brass," *Time*, Vol. 157, #23, June 11, 2001, 76-78.

El florecimiento cultural de la ciudad ha sido reconocido abiertamente —e incluso celebrado en la más reciente exposición ARCO en España— pero el arte mismo queda básicamente sin estudiarse.[4] Muchos escritores han seguido a Canclini al definir a la ciudad de Tijuana como un laboratorio, pero pocos han explorado a fondo la experimentación que allí toma lugar. *Extraño Nuevo Mundo* es el primer estudio a fondo de la historia y el desarrollo del arte contemporáneo de Tijuana. En un momento fundamental para la historia cultural de la ciudad, esta exhibición explora los lazos que unen arte y urbanismo. Busca aproximaciones estéticas comunes y, lo que es más importante, trata de identificar los aspectos del arte que son característicos de un lugar y como éste trasciende lo local.

Extraño Nuevo Mundo explora treinta y cinco años de arte creado en Tijuana. La exhibición se inicia con arte creado en 1974, pero se enfoca en el gran auge de producción cultural que comienza en 1994 y continúa hasta nuestros días. El año 1994 se puede considerar como el punto decisivo en un proceso que lanzó a la ciudad al escenario global y marcó la transformación tanto de su vida política como de su floreciente comunidad artística. En 1994, los EE.UU. y México firmaron el Acuerdo de Libre Comercio de las Américas (NAFTA), creando un espacio de libre comercio entre Canadá, los EE.UU. y México y eliminando la mayoría de las tarifas sobre productos tales como refacciones de automóviles, computadoras y televisores. Muy pronto, fábricas de manufactura y montaje (conocidas como maquiladoras), controladas por una variedad de intereses multinacionales, aparecieron a lo largo de la frontera, específicamente en la zona Otay al este de Tijuana que ya era sede de un cruce de frontera designado para grandes camiones de carga. Inmediatamente, obreros empezaron a vivir en colonias de facto cerca de sus lugares de trabajo. Estos "fraccionamientos habitacionales" de los cuales se trata detalladamente en el ensayo de Teddy Cruz en este catálogo, se extendieron a lo largo de toda la región sur de la ciudad, convirtiéndose en lo que hoy se llama la "Nueva Tijuana". NAFTA cambió el paisaje económico de la ciudad, y por consiguiente su geografía y demografía.

El asesinato del candidato presidencial Luis Donaldo Colosio en el centro de Tijuana en 1994 trajo aún más atención internacional sobre la ciudad. Su muerte cambió el resultado pronosticado para las elecciones y ahora se la interpreta como un factor precipitante en lo que acabó siendo la derrota del PRI a manos del PAN seis años más tarde. Más importante aún, reportajes sensacionales en los medios en torno a la muerte de Colosio y rumores no confirmados de una conección con un cartel local de traficantes de drogas parecieron validar los lugares comunes acerca de lo peligroso y anárquica que es la ciudad.

La transformación económica y cultural de la ciudad se registró inmediatamente en las artes. Dos películas importantes fueron estrenadas en 1994: *El jardín del Edén*, de la directora María Novaro, y *Fronterilandia*, una co-producción de Rubén Ortiz Torres y Jesse Lerner. Aunque muy distintas en tono e intención, ambas películas enfocan ideas complejas acerca de la identidad en la región fronteriza, cosa inédita en películas de largometraje. En 1993, una exposición importante curada conjuntamente por el Museum of Contemporary Art San Diego y el Centro Cultural de la Raza titulada *La Frontera/The Border: Art About the U.S./Mexico Border Experience*, atrajo mucha más atención a los artistas y las artes de esta región. Además, empezando en 1992, inSITE, una presentación internacional de arte *in situ* que toma lugar en la región fronteriza de San Diego-Tijuana, comenzó simultáneamente a unir la comunidad artística y a atraer la atención internacional del mundo del arte.

Extraño Nuevo Mundo enfoca, aunque sin limitarse, sobre la obra de artistas que maduraron durante los últimos quince años, quienes producen lo que se puede llamar el arte de la generación Nortec. Nortec, una nueva forma de música electrónica desarrollada en Tijuana durante los años noventa, fue la primera forma artística intrínseca y distintiva, expresada plena y coherentemente, que emergió de la ciudad y obtuvo atención internacional. El término toma la palabra "norteño" y la acopla con la palabra "tecno". "Al utilizar *sampling* de las pistas instrumentales de antiguos ensayos de grupos norteños y de tambora," explican los músicos del colectivo Nortec, el sonido Nortec "combina el uso de la electrónica y la estética de la música de baile con los duros y arrolladores sonidos y ritmos de la música callejera tradicional del norte de México".

Formadas por las mismas fuerzas políticas y económicas, y usando estrategias semejantes para relacionarse con la ciudad, las artes plásticas de Tijuana, tal como su música, pueden categorizarse bajo el rubro de Nortec. Los artistas visuales y de performance de la ciudad frecuentemente tienden hacia una estética Nortec—un enfoque tan profundamente afectado por la realidad del vivir en Tijuana que se lo puede considerar *in situ*. Como lo reportó la revista *Time* en 2002, la ambición de los artistas de la ciudad es de "transformar lo extraño de Tijuana en arte".[5]

[1] Una selección de ejemplos de la atención que se ha prestado a la ciudad últimamente incluyen: Adam Piore, "Cómo crear una ciudad creativa", *Newsweek* (New York), 2 de septiembre de 2002; "Olvidense de París y Londres, Newcastle es una ciudad creative a la par de Kabul y Tijuana", *Guardian Newspaper* (Manchester, RU), 2 de septiembre de 2002; *Letras Libres* (Ciudad de México), noviembre de 2005, número dedicado a la ciudad de Tijuana.
[2] Néstor García Canclini, *Hybrid Cultures: Strategies for Entering and Leaving Modernity*. trad. Christopher L. Chiappari y Silvia L. López. (Minneapolis: University of Minnesota Press, 1995) 233. Para más información acerca de las investigaciones de Tijuana hechas por Canclini, véase Néstor García Canclini y Patricia Safa, *Tijuana: la casa de toda la gente*. (México: INAH-ENAH-UAM-Programa Cultural de las Fronteras).
[3] *Radiante*, noviembre de 2005, vol. 1.
[4] *Tijuana Sessions*, Sala de Exposiciones de Alcalá 31, Consejería de Cultura y Deportes Madrid, 8 de febrero – 10 de abril de 2005.
[5] Josh Tyrangiel, "El nuevo alto mando de Tijuana," *Time*, Vol. 157, #23, 11 de junio de 2001, 76-78.

The artists in this exhibition claim that the city affects what they produce. They intentionally engage the city in their art, either directly or by questioning what it means to live and work under the influence of Tijuana's pressures and possibilities. As Teddy Cruz suggests, Nortec artists are symptomatic of a larger "return to the city," an international revival of interest in issues of urbanism and the metropolis. In academic circles, as cultural forms begin to register the impact of globalizing economic processes, the city has been closely associated with art as a subject of representation, as the space of intervention, or as the center of artistic life. Concomitant with the globalization of every other aspect of modern life, the globalization of culture has reinforced the importance of the metropolis as the space of art and as its agent of dissemination. As a city, Tijuana is at the forefront of a new globalized economy and signals a new urban mode in which we all may live one day. The city's artists see themselves as pioneering a new way of living, and with it new ways of engaging the city and making art. Their approach is one that is rooted in place, but is applicable to many situations: Tijuana's art may originate in site-specific materials and forms of expression, but its outcome has global ramifications.[7]

For the Nortec generation, and for the first time in the arts of Tijuana, questions about the city have come to inflect and supersede the centrality of border issues.[8] The city has historically been and remains today dominated by its proximity to the border; many would argue that the U.S.'s increasing militarization of the border zone aggravates this phenomenon. Although the border is a figurative and often literal presence in much of this artwork, it is no longer the sole problematic of the art. Artists today are as avidly concerned with the city itself as they are with the fence. They are interested in the sociological pressures generated by the border, but they focus on how the city manifests the implications of border life.

The city appears in the art of *Strange New World* in many different guises. Hugo Crosthwaite's intricately detailed mural, for example, is quite literally a portrait of the city. Vidal Pinto's approach is similarly straightforward; he photographs the city's denizens. For others, such as Yvonne Venegas and Sergio de la Torre, the city exerts a forceful presence as the backdrop to their documentary projects. Many artists rely on the city for source material; each in their own way, Mónica Arreola, Raúl Guerrero, Julio Orozco, and Aaron Soto directly engage it as the subject of their images. Oficina 3 and generica, on the other hand, create architecture using production techniques found only in Tijuana. Even when the city is not directly invoked in artwork it is a source of metaphor. Jorge Gracia based the design of his home on the idea of bifurcation that the border imprints onto the fabric of the city. Alida Cervantes and Tania Candiani explore social relations and how they are affected by the city's cross-cultural status. Einar and Jamex de la Torre deliberately focus on, and even celebrate, the city's florescent hybridity. César Hayashi's paintings simply cannot escape references to the cityscape. Some artists look for more abstract means of integrating the urban experience into their art. Álvaro Blancarte derives his signature motif, the gritty surface texture of his paintings, from Baja California's sandy earth. In a similar spirit, although to drastically different effect, Enrique Ciapara is inspired by the urban grit—the dirt, graffiti, and decay that cling to the city's walls—when making his smudged and stained canvases.

To live in Tijuana is to remix, reuse, reinvent, and reconceive stagnant cultural imperatives and artistic practices. As a result, sampling is the preferred methodology of Nortec artists. In musical terminology, sampling is lifting a "sample" of one track and integrating it into a new song. In Tijuana, however, sampling extends to the visual arts and encompasses a broad range of artistic output including works as diverse as Blancarte's collaged canvases and the digitally exploded pushcarts of Julio César Morales. Artists such as Morales, Mely Barragán, and Jaime Ruiz Otis would argue that sampling has become a way of life. José Manuel Valenzuela explains in his essay:

> Tijuana's culture feeds on sampling. Tijuana codifies cultural elements and different sounds and recreates them, reuses them, recycles them, adapts them to new situations. Tijuana's cultural sample or sampling creates a large symbolic and cultural repertoire that interconnects a variety of cultural experiences and displays.[9]

Musical sampling is emblematic of an international hip-hop culture that originated outside Mexico. Likewise, in the visual arts, acts of appropriation were pioneered and defined by New York artists in the 1980s. So it is not sampling *per se* that is unique to Tijuana's artists; instead, it is their emphasis on drawing from regional traditions and the full integration of the sampling mindset into their work and life that makes the Nortec aesthetic distinctive.

[7] In the wake of Documenta 11 and its emphasis on art produced at the margins of the international art market, several museum exhibitions have explored globalization as a common theme in international contemporary art. Recent exhibitions such as *How Latitudes Become Forms: Art in a Global Age* at the Walker Art Center (2003), and *Living Inside the Grid* at the New Museum (2003) brought together art made around the globe. These were attempts to highlight thematic similarities, albeit at the expense of their local contexts. *Strange New World* explores some of the same territory, but from the opposite point of view—we contend that it is only through local connotations and expressions that we can come to understand abstract processes such as economic globalization. Our exhibition and its accompanying catalogue build upon the work of urban theorist Michael Smith who counters the ahistoricism and abstractions of much previous work on the idea of globalization. For an introduction to his approach, see Michael Peter Smith and Luis Eduardo Guarnizo eds., *Transnationalism from Below*. (New Brunswick: Transaction Publishers, comparative Urban and Community Research V6, 1998).

[8] Many artists and critics in Tijuana argue against the notion of "transnational megacities" and specifically oppose definitions of a post-border region that stretches from Los Angeles to Tijuana, and partakes of common cultural and economic imperatives. The reality of life in Tijuana today is not marked by fluidity, instead the city must deal with its very real segregation from the U.S. For an example of an argument for a theory of unified post-border communities see Michael Dear and Gustavo Leclerc, eds., *Postborder City: Cultural Spaces of Bajalta California*. (New York: Routledge, 2003).

[9] Valenzuela, "This is Tijuana," 46.

Los artistas de esta exposición afirman que la ciudad afecta lo que producen. Con toda la intención, se comprometen con la ciudad en su arte, ya sea directamente o cuestionando el significado de vivir y trabajar bajo la influencia de las presiones y posibilidades de Tijuana. Como lo sugiere Teddy Cruz, los artistas Nortec son sintomáticos de un "regreso a la ciudad" más amplio, un renacimiento internacional del interés en cuestiones de urbanismo y la metrópolis. A medida que las formas culturales empiezan a registrar el impacto de procesos económicos globalizantes, en círculos académicos la ciudad se ha asociado estrechamente con el arte, ya sea como un sujeto de representación, como el espacio de intervención o como el centro de la vida artística. Acompañando a la globalización de todos los otros aspectos de la vida moderna, la globalización de la cultura ha reforzado la importancia de la metrópolis como el espacio del arte y como el agente de su diseminación. Como ciudad, Tijuana se encuentra a la vanguardia de una nueva economía globalizada y señala una nueva modalidad urbana en la que todos nosotros podríamos vivir algún día. Los artistas de Tijuana se identifican como pioneros de una nueva manera de vivir que los lleva a nuevas maneras de enfrentarse con la ciudad y crear arte. Su modo de trabajo tiene sus raíces en un lugar específico, pero puede aplicarse a muchas situaciones: el arte de Tijuana puede originarse en materiales y formas de expresión *in situ* pero sus resultados tienen ramificaciones globales.[6]

Para la generación Nortec, y por primera vez en las artes de Tijuana, cuestionar la ciudad ha comenzado a modular la centralidad de cuestiones fronterizas y aún a suplantarla.[7] Históricamente, la ciudad ha sido dominada, y lo sigue siendo hasta hoy, por su cercanía a la frontera; muchos argüirían que la creciente militarización de la zona de la frontera por parte de EE.UU. agrava este fenómeno. La frontera ha dejado de ser la única problemática del arte, aunque es una presencia figurativa y frecuentemente literal en un gran número de estas obras. Los artistas actuales están tan decididamente preocupados con la ciudad misma como con el cerco. Están interesados en las presiones sociológicas que genera la frontera, pero enfocan sobre la cuestión de cómo la ciudad manifiesta las implicaciones de la vida fronteriza.

Tijuana aparece en el arte de *Extraño Nuevo Mundo* con muchos aspectos distintos. El intrincadamente detallado mural de Hugo Crosthwaite, por ejemplo, es literalmente un retrato de la ciudad. El método de Vidal Pinto es igualmente directo; toma fotografías de la gente que vive en la ciudad. Para otros artistas, como Yvonne Venegas y Sergio de la Torre, la ciudad ejerce una fuerte presencia como fondo de sus proyectos documentales. Muchos artistas utilizan la ciudad como su materia prima; Mónica Arreola, Raúl Guerrero, Julio Orozco y Aaron Soto, cada uno a su manera, adoptan directamente a Tijuana como el sujeto artístico de sus imágenes.

Oficina 3 y genérica, por otro lado, crean arquitectura usando técnicas de producción que existen exclusivamente en Tijuana. Aun cuando no se evoca a la ciudad directamente en las obras de arte, es una fuente de metáfora. Jorge Gracia basó el diseño de su casa sobre la idea de la bifurcación que la frontera imprime sobre el tejido de la ciudad. Alida Cervantes y Tania Candiani investigan las relaciones sociales y el efecto sobre ellas de la situación multicultural de la ciudad. Einar y Jamex de la Torre deliberadamente enfocan sobre el florecimiento de lo híbrido en la ciudad, y hasta lo celebran. Los cuadros de César Hayashi simplemente no pueden evitar referencias al paisaje urbano. Algunos artistas buscan un modo más abstracto para integrar la experiencia urbana a su obra. Álvaro Blancarte deriva su motivo característico, la áspera textura de la superficie de sus cuadros, de la tierra arenosa de Baja California. Con un espíritu semejante, aunque con efectos radicalmente distintos, Enrique Ciapara toma su inspiración de la aspereza urbana —la mugre, los graffiti y el deterioro pegados en las paredes de la ciudad— cuando crea sus lienzos tiznados y manchados.

Vivir en Tijuana es remezclar, reusar, reinventar y reconcebir los estancados imperativos culturales y prácticas artísticas. En consecuencia, el *sampling* es la metodología de preferencia de los artistas Nortec. En términos musicales, el *sampling* consiste en tomar un *sample* (una muestra) de una pista e integrarlo a una nueva canción. Sin embargo, en Tijuana el *sampling* se extiende a las artes visuales y abarca una amplia gama de productos artísticos tan diversos como los lienzos *collage* de Blancarte y los carritos de mano digitalmente explotados de Julio César Morales. Artistas como Morales, Mely Barragán y Jaime Ruiz Otis argüirían que el *sampling* se ha convertido en un estilo de vida. Como lo explica José Manuel Valenzuela en su ensayo:

> La cultura de Tijuana se nutre del *sampling*. Tijuana codifica los elementos culturales y los diferentes sonidos y los recrea, los reusa, los recicla, adaptándolos a nuevas situaciones. El *sample* o el *sampling* de Tijuana crea un gran repertorio cultural y simbólico que entrelaza una variedad de experiencias y espectáculos culturales.[8]

[6] Tras Documenta 11 y su énfasis sobre el arte producido a las márgenes del mercado internacional de arte, varios museos han organizado exposiciones para explorar la globalización como un tema común en el arte contemporáneo internacional. Exposiciones recientes tales como *How Latitudes Become Forms: Art in a Global Age* en el Walker Art Center (2003) y *Living Inside the Grid* en el New Museum (2003) reunieron arte hecho en todo el mundo. Éstos fueron intentos de poner de relieve las semejanzas temáticas, mas sin considerar sus contextos locales. *Extraño Nuevo Mundo* explora algunos territorios semejantes, pero desde el punto de vista opuesto— mantenemos que es solamente a través de sus conotaciones y expresiones locales que podremos llegar a entender procesos abstractos tal como la globalización económica. Nuestra exposición y el catálogo que la acompaña se basan en el trabajo del teorista urbano Michael Smith, quien se opone a la falta de historicismo y a las abstracciones características de tantos trabajos anteriores sobre la idea de la globalización. Para una introducción a su trabajo, véase Michael Peter Smith y Luis Eduardo Guarnizo eds., *Transnationalism from Below.* (New Brunswick: Transaction Publishers, comparative Urban and Community Research V6, 1998).
[7] Muchos artistas y críticos en Tijuana se oponen a la noción de las "megaciudades trasnacionales" y específicamente a las definiciones de una región pos-fronteriza con imperativos culturales y económicos commune que se extiende de Los Ángeles a Tijuana. La realidad de la vida actual en Tijuana no se define por su fluidez; en cambio, la ciudad debe enfrentar el muy concreto hecho de su segregación de los EE.UU. Para un ejemplo de una teoría a favor de la idea de una comunidad pos-fronteriza unificada, véase Michael Dear y Gustavo Leclerc, eds., *Postborder City: Cultural Spaces of Bajalta California.* (New York: Routledge, 2003).
[8] Valenzuela, "This is Tijuana", 46.

By definition, sampling relies on the use of found materials, and there is a preponderance of art made with found materials in *Strange New World*. Some artists, like Jaime Ruiz Otis, adopt the strategy of the readymade and present found materials as art objects. Likewise, Daniel Ruanova integrates action figures he finds in the city's many 99¢ stores into his sculptures. Bulbo offers a slight twist by using found graphic designs, from beach balls to the ironwork that lines the walls of private residences, to alter clothing. Sal Ricalde's filmmaking, specifically his appropriation of found footage in *Inductivo*, similarly celebrates the daily intercultural sampling—English-language exchanges between Japanese factory managers and Mexican employees—that is endemic to life in the city. In Tijuana, sampling itself alternates between being a fact of daily life and a means of making art.[10]

Artists in Tijuana share more than a common interest in acts of sampling. Because of the still nascent conditions of many of the city's arts institutions the artists are self-sufficient, independent, and more often than not, self-taught. In Tijuana there is a pervasive spirit of endless possibility and a focus on positive outcomes. Critique is almost always coupled with the proposal of new solutions. Raúl Cárdenas, founder of Torolab, explains very clearly: "it is better to propose than protest."

In Tijuana there is a pervasive and palpable desire to make something happen. This feeling is what many artists quite simply call a "do it yourself" (DIY) spirit. In a city without long-standing arts institutions, lacking in commercial support, and with only a very recent culture of collecting, artists must figure out how to make "it" happen on their own. As René Peralta has explained about his own career, without the instruments of First World criticality and investment, he found it necessary to advance his architectural practice through alternate methodologies. Tania Candiani, Marcos Ramírez ERRE, and Sergio de la Torre, for example, have opened their studios as informal artist-run spaces.

This DIY approach is a direct result of living in Tijuana. The flipside to the city's lawlessness is the fact that there are no serious legal or social obstacles to making something happen, be it a film festival in the streets, a concert at the beach, or a demolition derby. Marcos Ramírez ERRE, for example, installed a giant Trojan horse at the border crossing with minimal intervention. RadioGlobal and bulbo broadcast their radio and television programming with little or no interference, working solely with their own stamina and devotion to their project. It is, perhaps, this DIY spirit that most directly inspires the independence of the city's artists.

The self-sufficiency and independence of Tijuana's artists does not mean, however, that they launched their careers in a vacuum. The Nortec Collective's unique sound did not appear fully formed. As ejival explains in his essay in this catalogue, their music is the culmination of more than three generations of experimentation and a surge of cooperative exchange during the 1990s. For this reason, *Strange New World* is not simply a snapshot of current cultural production. In order to stake a claim for the importance of this work, and to assess its impact beyond the region, it is necessary to put the art into perspective. In the same way that Nortec music is predicated upon an intrinsic, rhythmic understanding of musical traditions and forms, the art of Tijuana can only be understood within a historical context.

This history of the arts in Tijuana begins, for the purposes of this exhibition, in the 1960s when Marta Palau moved to Tijuana from Mexico City and was enthusiastically received by local artist Benjamín Serrano and his wife, the artist Daniela Gallois. With the addition of the young Felipe Almada, Tijuana became home to colleagues who self-identified as artists and made their living from art. This is not to say, however, that there was no tradition of art making in the city before this time. Several recent projects have begun to tell alternate histories of art in the city. Christina Ochoa, a Los Angeles-based curator, has organized a series of exhibitions investigating the popular tradition and history of velvet painting.[11] She has "discovered" the work of masters Enrique Félix and Raymundo Martínez who sold their work along Avenida Revolución during the 1950s. Moreover, Barragán uses her artwork as a means to reposition local artisanal traditions, such as the *monos mofle* (muffler men), as a legitimate form of folk art.

[10]As the work of Felipe Almada demonstrates in this exhibition, sampling is, for a new generation, an extension of *rasquachismo*, a cultural bias and approach to making art defined in Chicano communities during the 1970s. Tomás Ybarra-Frausto has defined *rasquachismo* as an underdog perspective—a defiant and inventive world view—that evolved out of a bicultural sensibility. Furthermore, its aesthetic expression comes from discards, fragments, and everyday materials. Tomás Ybarra-Frausto, "Rasquachismo: A Chicano Sensibility," in *CARA Chicano Art: Resistance and Affirmation 1965 – 1985*. (Los Angeles: Wright Gallery, UCLA, 1991).
[11]For example, *Black Velvet Kruise*, Galería Otra Vez at Self Help Graphics and at the Instituto de Cultura de Baja California, May 18 - June 16, 2002.

El *sampling* musical es emblemático de una cultura *hip-hop* internacional que tiene su origin fuera de México. Igualmente en las artes, los actos de apropiación fueron emprendidos por primera vez y definidos por los artistas de New York en los años ochenta. Por lo tanto, no es el *sampling* mismo que identifica exclusivamente a los artistas de Tijuana, sino el énfasis sobre el uso de tradiciones regionales como fuente de materiales y la plena integración del modo de pensar del *sampling* a sus obras y sus vidas que resultan en lo que es distintivo en la estética Nortec.

Por definición, el *sampling* se basa en el uso de objetos encontrados, y hay una preponderancia de obras hechas con éstos en *Extraño Nuevo Mundo*. Algunos artistas, tal como Jamie Ruiz Otis, adoptan la estrategia del *readymade* y presentan los objetos encontrados mismos como objetos de arte. De igual manera, Daniel Ruanova integra a sus esculturas las figuras de acción que encuentra en las numerosas tiendas de 99¢ de la ciudad. Bulbo da un leve retortijón a este fenómeno alterando ropa con diseños gráficos encontrados —desde las pelotas de playa hasta las rejas de las paredes de las residencias privadas. Las películas de Sal Ricalde, y específicamente su utilización de secuencias de film encontradas en *Inductivo*, celebra de manera semejante el *sampling* intercultural cotidiano —intercambios verbales en inglés entre los administradores japoneses de las fábricas con sus empleados mexicanos— endémico en la vida de la ciudad. En Tijuana el mismo *sampling* alterna entre un hecho de la vida cotidiana y un medio de creación artística.[9]

Los artistas de Tijuana comparten mucho más que un interés común en el sampling. Ya que muchas de las instituciones artísticas de la ciudad están todavía en su infancia, los artistas son autosuficientes, independientes y, por lo general, autodidactas. En Tijuana prevalece un espíritu de oportunidades sin horizontes y un enfoque en resultados positivos. La crítica casi siempre acompaña propuestas de nuevas soluciones. Raúl Cárdenas, fundador de Torolab, lo explica claramente: "es mejor proponer que protestar".

En Tijuana existe un deseo omnipresente y tangible de lograr que algo pase. Este sentimiento es lo que muchos artistas sencillamente llaman un espíritu de "hazlo-tú-mismo" (en inglés, *do it yourself*, o DIY). En una ciudad que carece de instituciones culturales de largo arraigo, en la que no hay apoyo commercial y con una cultura de la colección de arte muy reciente, los artistas tienen que encontrar por sí mismos la manera de lograr que ese "algo" pase. Como ha explicado René Peralta en relación a su propia carrera, sin los instrumentos de la criticalidad y las inversiones primermundistas, él necesitó buscar metodologías alternativas para avanzar su práctica arquitectónica. Tania Candiani, Marcos Ramírez ERRE y Sergio de la Torre, por ejemplo, han abierto sus estudios como espacios artísticos informales y auto-dirigidos.

Este modo de trabajar DIY es un resultado directo del vivir en Tijuana. La otra cara de la moneda de la anarquía de la ciudad es el hecho que no existen obstáculos serios, ni legales ni sociales, que impidan la realización de proyectos, ya sea un festival de cine en las calles, un concierto en la playa, o un *demolition derby* (juego de destrucción de coches). Marcos Ramírez ERRE, por ejemplo, instaló un Caballo de Troya gigantesco en el cruce de la frontera con mínima intervención oficial. RadioGlobal y bulbo emiten sus programas de radio y televisión con escasa interferencia, si alguna, laborando sólo con su propio vigor y empeño por su proyecto. Quizás es este espíritu DIY que inspira más directamente la independencia de los artistas de la ciudad.

La auto-suficiencia e independencia de los artistas de Tijuana no significa, sin embargo, que lanzaron sus carreras de la nada. El sonido distintivo del Colectivo Nortec no nació plenamente formado. Como lo explica ejival en su ensayo en este catálogo, su música es la culminación de más de tres generaciones de experimentación y un brote de intercambios cooperativos durante los años noventa. Esta es la razón que *Extraño Nuevo Mundo* no es meramente una foto instantánea de la producción cultural actual. Para formular una tesis sobre la importancia de este trabajo y para evaluar su impacto más allá de la región, es necesario poner en perspectiva el arte. Tal como la música Nortec se basa en una comprensión intrínseca y rítmica de las tradiciones y formas musicales, de igual modo el arte de Tijuana sólo puede entenderse en un contexto histórico.

Para los propósitos de esta exposición, la historia de las artes en Tijuana empieza en los años sesenta, cuando Marta Palau se mudó de la Ciudad de México a Tijuana, y fue recibida con entusiasmo por el artista local Benjamín Serrano y su esposa, la artista Daniela Gallois. Cuando se agregó el jóven Felipe Almada, Tijuana se volvió la residencia de varios colegas quienes se auto-definieron como artistas y se ganaron la vida con su arte. Esto no quiere decir, sin embargo, que no existió antes ninguna tradición de creación artística en la ciudad. Varios proyectos recientes han empezado a contar historias alternativas de las artes en la ciudad. Christina Ochoa, una curadora basada en Los Ángeles, ha organizado una serie de exposiciones que investigan la tradición e historia populares de la pintura en terciopelo.[10] Ella ha "descubierto" las obras de los maestros Enrique Félix y Raymundo Martínez, quienes las vendían en la Avenida Revolución durante los años cincuenta. Es más, Mely Barragán usa su obra artística como un medio de redefinir las tradiciones artesanales locales, tales como los monos mofle, como una forma legítima del arte folklórico.

[9] Como lo demuestra la obra de Felipe Almada en esta exposición, para una nueva generación el *sampling* es una extensión del rasquachismo, una actitud cultural y un enfoque hacia la creación artística definida en comunidades chicanas durante los años setenta. Tomás Ybarra-Frausto ha definido el rasquachismo como una perspectiva de los desprivilegiados— una visión del mundo desafiante e inventiva—que evolucionó de una sensibilidad bicultural. Además, su expresión estética proviene de los desechos, los fragmentos y los materiales cotidianos. Tomás Ybarra-Frausto, "Rasquachismo: una sensibilidad chicana," en *CARA Chicano Art: Resistance and Affirmation. 1965 – 1985*. (Los Angeles: Wright Gallery, UCLA, 1991).
[10] Por ejemplo, *Black Velvet Kruise*, Galería Otra Vez en Self Help Graphics y en el Instituto de Cultura de Baja California, 18 de mayo – 16 de junio de 2002.

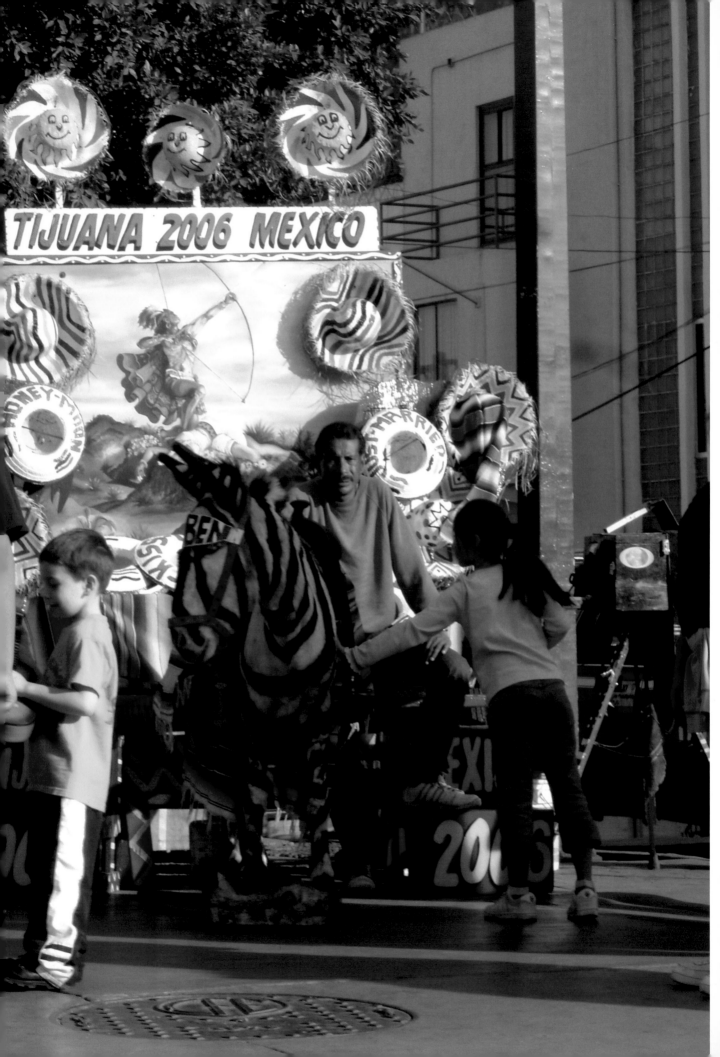

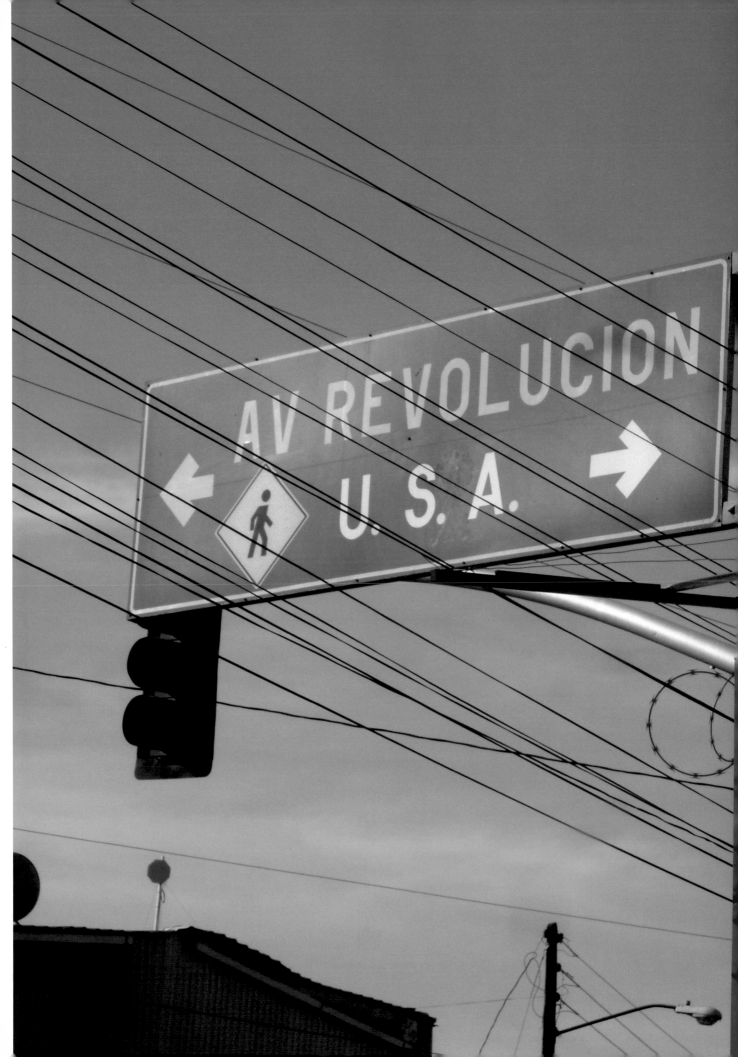

It is difficult to overstate the richness of cultural activity and symbolic experimentation that took place in the U.S.-Mexico border region over the course of the 1980s. Artists' collectives such as BAW/TAF—founded expressly to explore border issues through language, performance and visual arts—are included in this exhibition as an homage to their important contributions to the history of art. BAW/TAF's political engagement and guerrilla tactics had a profound impact on the arts in Tijuana. The conceptual installation art of Marcos Ramírez ERRE is a response to the politics of performance and the border defined by BAW/TAF. Artists such as Acamonchi, and Charles Glaubitz in his wake, continue to channel the energy of the street and urban protest, although they do it through art with a very different orientation. Armando Rascón's grass-roots community-based projects, like his Binational Mural endeavor completed in 2002, represent an extension of processes begun by BAW/TAF. Carmela Castrejón Diego, a former BAW/TAF collaborator, is included to celebrate the important and pioneering feminist art created in the region at the time.[13]

BAW/TAF and their cohort were also instrumental in their efforts to draw international attention to Tijuana's arts for the first time in the area's history. BAW/TAF represented the region at the prestigious Venice Biennale in 1991 and at Documenta in Kassel, Germany in 1992. It is thanks to the groundwork of this generation of artists that it was possible for the Nortec generation to find an international voice so quickly and assuredly.

In addition to the pioneering art made between 1974 and the 1990s, *Strange New World* presents the work of the next generation of artists in Tijuana. Mónica Arreola, Aaron Soto, and bulbo, for example, create work that demonstrates both the impact of their predecessors and a search for a new voice. In music, for example, artists today are reviving the decidedly un-electronic sound of Tijuana Rock. In the visual arts, young artists are defining themselves outside the perceived "ghetto" of border art. Moreover, many young people bristle at colonizing overtones of the notion of a trans-border region and prefer to engage what they interpret as the reality of living in a deeply bifurcated city. On the other hand, the artists acknowledge the disappearance of some boundaries. As recently as the 1990s, Tijuana was privileged among other Mexican cities for its easy access to music, art, and design from the United States. Almost every artist in this exhibition cites having grown up under the influence of American radio and television as a formative experience. In a process facilitated by media artists like bulbo, the Internet instantly distributes the latest news about the arts and every other concern, throughout Mexico and the world. For this younger generation, the Internet is a powerful and unprecedented opportunity to distribute work easily throughout Mexico and beyond. It also presents difficult challenges for creating uniquely meaningful work in such a wide-ranging context.

The 1960s, particularly as exemplified by the work of Palau and Serrano, marked an important turning point for the arts in Tijuana. For the first time artists began to resist external and hegemonic definitions of art. Before that time, most artists were beholden to either a rigidly academic style or the cultural imperialism of abstract expressionist painting. Palau abandoned the male-dominated enclave of painting to become one of the first installation artists in all of Mexico.[12] Serrano, on the other hand, continued to paint and sculpt, but used these traditional media to explore issues of identity by inserting himself as a *Tijuanense* into his figurative work. He repeatedly represented himself as a trans-gendered version of La Malinche, the native woman who was Hernán Cortés' translator and guide during the Spanish conquest of Mexico—an historical figure who is alternately interpreted as victim, traitor, and in the context of her diplomatic role, as the savior of the Mexican people. In Serrano's swan song, *La Malinche,* from 1985, he depicts himself as the title character seated on a toilet in the midst of a dramatic battle staged between Aztec warriors sporting Pepsi Cola logos on their shields and Western knights in suits of armor. Serrano, as La Malinche, is at the heart of an imperialist battle for cultural domination. As in all his work, he is serious in intent, although wry and humourous about his conflicted role as a *Tijuanense* who is of neither the First nor the Third world.

In spite of their pioneering efforts, the first generations of artists in Tijuana remained, by necessity, very focused on developments in Mexico City. It was not until the 1980s, as Pedro Ochoa demonstrates in his history of the city's arts in this catalogue, that there was a critical mass of artists and a group of dedicated supporters of the arts, who together worked to consolidate and professionalize the arts in Tijuana. The 1982 opening of the Centro Cultural Tijuana (CECUT), the city's first cultural center, as well as the formation of the BAW/TAF in San Diego in 1984 were both landmark events for the city. Álvaro Blancarte's arrival in 1988 as founder of the Visual Arts Workshop at the Autonomous University of Baja California in Tecate was also a formative event. His workshop provided, for the first time, a place where artists could receive formal instruction. His students populate this exhibition.

[12] Her first installation was exhibited at the Salón Independiente 1970, Museo UNAM, Mexico D.F.
[13] Berta Jottar and the feminist collective Las Comadres are among the many important feminist artists who were active in the region at the time.

Los años sesenta, particularmente la obra de Palau y Serrano, señalaron un punto decisivo de cambio importante para las artes en Tijuana. Por primera vez, los artistas empezaron a resistir definiciones extrínsecas y hegemónicas del arte. Anteriormente, la mayoría de los artistas se subyugaban a un estilo rígidamente académico o al imperialismo cultural de la pintura expresionista abstracta. Palau abandonó el enclave masculino de la pintura para convertirse en una de las primeras artistas de instalación en todo México.[11] Serrano, por otro lado, continuó haciendo pintura y escultura, pero utilizó esos medios tradicionales para explorar cuestiones de identidad, insertándose a sí mismo como tijuanense en sus obras figurativas. Una y otra vez se representó a sí mismo como una versión trans-genérica de La Malinche, una figura histórica interpretada en distintos momentos como una víctima, como una traidora y, en el contexto de su papel diplomático, como la salvadora del pueblo mexicano. En su última obra, *La Malinche*, de 1985, Serrano se auto-retrata como el personaje titular, sentado en el escusado en medio de una dramática batalla entre los guerrilleros aztecas luciendo logos de Pepsi-Cola sobre sus escudos y los caballeros occidentales en sus corazas. Como La Malinche, Serrano se encuentra en el centro de una batalla imperialista por el dominio cultural. Como en toda su obra, las intenciones de Serrano son de una seriedad absoluta, aún cuando es sardónico y humorístico con respecto a su papel como Tijuanense tan lleno de conflicto que no pertenece ni al Primer ni al Tercer mundo.

A pesar de sus esfuerzos pioneros, las primeras generaciones de artistas en Tijuana siguieron, por necesidad, sumamente enfocadas sobre lo que ocurría en la Ciudad de México. Como lo demuestra Pedro Ochoa en su historia de las artes de la ciudad en este catálogo, no fue hasta los años ochenta que se obtuvo una masa crítica de artistas y de un grupo de patrocinadores del arte que laboraron juntos para consolidar y profesionalizar las artes en Tijuana. La inauguración en 1982 del Centro Cultural Tijuana (CECUT), el primer centro cultural de la ciudad, además de la constitución del BAW/TAF en San Diego en 1984, fueron acontecimientos claves para la ciudad. La llegada de Álvaro Blancarte en 1988 como fundador del Taller de Artes Plásticas de la Universidad Autónoma de Baja California en Tecate fue otro evento fundacional. Su taller ofreció, por primera vez, un lugar donde los artistas podrían recibir instrucción formal en las artes. Sus estudiantes pueblan esta exposición.

Es difícil exagerar la riqueza de las actividades culturas y la experimentación simbólica que tomaron lugar en la región de la frontera México-EE.UU. a lo largo de los años ochenta. Colectivos artísticos como el BAW/TAF—fundado explícitamente para explorar las cuestiones fronterizas a través de las artes del lenguaje, el performance, y lo visual—están incluídos en esta exposición como homenaje a sus contribuciones esenciales a la historia del arte. El compromiso político y las tácticas de guerrilla del BAW/TAF tuvieron un profundo impacto sobre las artes en Tijuana. Las instalaciones de arte conceptual de Marcos Ramírez ERRE constituyen una respuesta a la política de performance y de la frontera definida por el BAW/TAF. Artistas como Acamonchi, y Charles Glaubitz tras él, siguen encauzando la energía de la calle y de la protesta urbana, aunque lo hacen a través de un arte de orientación muy diferente. Los proyectos populares y comunitarios de Armando Rascón, tal como su proyecto Mural Binacional que completó en 2002, representan la extensión de los procesos emprendidos originalmente por el BAW/TAF. Se incluye a Carmela Castrejón Diego, ex-colaboradora del BAW/TAF para hacer hincapié en el importante y pionero trabajo feminista creado en la región en esa época.[12]

El BAW/TAF y sus adherentes fueron también instrumentales en sus esfuerzos para atraer atención internacional a las artes de Tijuana por primera vez en la historia de la zona. El BAW/TAF representó a la región en el prestigioso Bienal de Venecia en 1991, y en la exposición Documenta de Kassel, Alemania en 1992. Es gracias al trabajo fundacional de esta generación de artistas que le fue posible a la generación Nortec encontrar una voz internacional tan rápida y tan decididamente.

Extraño Nuevo Mundo presenta la obra de la siguiente generación de artistas de Tijuana, además del arte pionero hecho entre 1974 y los años 1990. Mónica Arreola, Aaron Soto y bulbo, por ejemplo, crean obras que demuestran tanto el impacto de sus antecesores como la búsqueda de una nueva voz. En la música, como otro ejemplo, los artistas actuales están reviviendo el sonido absolutamente no-electrónico del rock de Tijuana. En las artes plásticas, los artistas jóvenes se están definiendo a si mismos fuera del supuesto *ghetto* del arte fronterizo. Es más, muchos jóvenes se irritan por la connotación colonizante de la idea de una región transfronteriza y prefieren involucrarse con lo que ellos interpretan como la realidad del vivir en una ciudad profundamente bifurcada. Por otro lado, estos artistas reconocen la desaparición de algunos límites. Tan recientemente como los años noventa, Tijuana, en comparación con otras ciudades mexicanas, tuvo el privilegio de mucho acceso a la música, el arte y el diseño de los EE.UU. Casi todos los artistas de esta exposición citan la experiencia de haber crecido bajo la influencia de la radio y la televisión norteamericanas como un aspecto clave de su formación. En un proceso facilitado por artistas como bulbo, el internet distribuye instantáneamente las noticias más actualizadas acerca de las artes, y cualquier otro tema, por México y por todo el mundo. Para esta joven generación, el Internet les otorga una poderosa oportunidad, sin precedents, de distribuir su obra fácilmente en México y mas allá de él. También presenta difíciles desafíos de crear obras individualmente significativas en un contexto de tanto potencial.

[11] Su primera instalación se expuso en el Salón Independiente 1970, Museo UNAM, Mexico D.F.
[12] Berta Jottar y la genta que forma el colectivo feminista Las Comadres son algunas de las muchas artistas feministas de suma importancia quienes estuvieron trabajando activamente en la región en ese entonces.

A Strange World

In both English and Spanish the word strange (*extraño*) derives from the notion of foreign.[14] In a bilingual border city the idea of foreignness has a complicated resonance. Tijuana is by legal designation foreign to the U.S. Furthermore, Tijuana is foreign to the rest of Mexico. As Valenzuela describes in his essay, artists in Tijuana confront the reality of both geographic distance and cultural distinction from art centers in Mexico City and Los Angeles. As a response, most artists in this exhibition readily attest to the fact that they do not self-identify as Mexican, and certainly not as *pocho*—a derogatory term Mexicans use to denigrate Mexican-Americans. Instead, they celebrate their self-appointed choice to adopt the label of *Tijuanense*.

To North Americans and Mexicans alike, Tijuana is also strange in the more common sense of the term: it is unusual. Tijuana is its own world, or as the title to this exhibition suggests, *a strange new world*. One goal of this exhibition is to introduce "foreigners," that is anyone who is not *Tijuanense,* to the city's strangeness and the local vernacular that inspires its artists.

This catalogue is designed to take all foreigners, this writer included, on a journey through Tijuana. It is important, therefore, that most of our guides—the essayists as well as the catalogue designer and the photographers who generously provided their images for this book—are *Tijuanense*.[15] It is also for this reason that even though there is a large and international *oeuvre* of art about Tijuana, this exhibition is limited to work made by *Tijuanenses*, by birth or by choice.

Our journey begins on the catalogue's cover, peering out through the windshield of a *calafia* onto the city's landscape. *Calafias,* or small maneuverable buses, are the city's unique form of cheap public transportation specifically developed to access the uneven terrain of the hillside squatter towns where many *maquiladora* workers live. The *calafia* is a symbol of the ingenuity and inventiveness inspired by the difficult conditions, and often staggering economic disparities, that inform so much of the work in this exhibition.

Photographs of the city are interspersed throughout the catalogue. Tijuana's geography, its relation to the border, and its landmarks—both celebratory and nefarious—are all central to understanding the city. Images of Tijuana are paired with sociological statistics gathered by essayist Norma Iglesias, and in the section titled "Tijuana Makes Me Happy," are juxtaposed to lyrics by Pepe Mogt, one of the founders of the Nortec Collective. Of course, personal experience of Tijuana is the best way to learn about the city. Therefore, a downloadable map is available on the website affiliated with this exhibition and catalogue (www.mcasd.org). An audio landscape curated by ejival is also accessible through the website and the listening station designed by generica.

In addition to the sites and sounds of Tijuana, other strange aspects of the city appear repeatedly throughout this catalogue and exhibition. Perched between the permissiveness of California culture and the constraints of Mexican custom, while remaining distant from both, Tijuana has developed its own simultaneously hybrid and insular traditions. The city's cultural mélange is further complicated by the reality of the border. The border station straddling San Diego (at San Ysidro) and Tijuana (at Puerta México) is the busiest and most traversed port of entry in the world, with nearly 60 million documented crossings annually, and many more that are undocumented. No documents are required for entry into Mexico, but access to the U.S. requires extensive paperwork for Mexicans and presentation of a driver's license for U.S. citizens. Since 2001, the crossing process has become more regulated and the wait to cross often exceeds two hours. For the 251,000 people who cross daily, the wait at *la línea* has become a symbol of life in Tijuana.[16]

[14] In both English and Spanish the word strange (*extraño*) derives from the Latin *extraneus* for "foreign, external," and *extra* for "outside of."
[15] Teddy Cruz resides in San Diego, but he has been studying and writing about border issues for more than two decades.
[16] These statistics are from the information Norma Iglesias prepared for the "Tijuana Makes Me Happy" section of this catalogue.

Un mundo extraño

Tanto en inglés como en español, la palabra extraño (*strange*) tiene sus raíces en el concepto de lo extranjero.[13] En una ciudad fronteriza bilingüe la idea de lo extranjero tiene una resonancia complicada. Por designación legal, Tijuana es extranjera en los EE.UU. Además, Tijuana se considera extranjera en el resto de México. Como lo describe Valenzuela en su ensayo, los artistas en Tijuana confrontan la realidad de la distancia geográfica tanto como la distinción cultural de los centros de arte en la Ciudad de México y Los Ángeles. Como respuesta, la mayoría de los artistas de esta exposición libremente afirman el hecho de que no se autodefinen como mexicanos, y mucho menos como pochos —un término despectivo usado por los mexicanos con respecto a los estadounidenses de origen mexicano. Al contrario, celebran su elección del rótulo "tijuanense".

Tanto para los norteamericanos como para los mexicanos, Tijuana es extraña en el sentido más común de la palabra: es poco usual, rara. Tijuana es un mundo propio, o como lo sugiere el título de esta exposición, *un extraño nuevo mundo*. Uno de los objetivos de esta exposición es presentar a los "extranjeros", o sea cualquiera que no sea tijuanense, lo extraño de la ciudad y al lenguaje vernáculo que inspira a sus artistas.

Este catálogo tiene como próposito llevar a todos los extranjeros, incluyendo a esta escritora, a un viaje por Tijuana. Por lo tanto, importa mucho que la mayoría de nuestros guías —los ensayistas tanto como la diseñadora del catálogo y los fotógrafos que generosamente han contribuído las imágenes de este libro— sean tijuanenses.[14] Es también por esta razón que, aunque existen muchas obras acerca de Tijuana, esta exposición se limita a obras creadas por tijuanenses, ya sea por nacimiento o por elección.

Nuestro viaje comienza en la portada del catálogo, donde nos asomamos al paisaje de la ciudad por el parabrisas de una calafia. Las calafias, los pequeños y ágiles autobuses que proveen el excepcional transporte público barato de la ciudad, un sistema de transporte específicamente diseñado para poder llegar a los desiguales niveles de los empinados pueblos de paracaidistas donde viven muchos obreros de las maquiladoras. La calafia es un símbolo del ingenio e inventiva que surge como respuesta a las difíciles condiciones y las frecuentemente enormes desigualdades económicas que informan tantas obras de esta exposición.

Hay fotografías de la ciudad intercaladas por todo el catálogo. La geografía de Tijuana, su relación con la frontera y sus puntos de mayor interés —tanto los celebradores como los nefastos— son esenciales para entender a la ciudad. Las imágenes de Tijuana se acoplan con estadísticas sociológicas recopiladas por la ensayista Norma Iglesias, y en la sección titulada "Tijuana Makes Me Happy", se yuxtaponen con la letra de Pepe Mogt, uno de los miembros fundadores del Colectivo Nortec. Desde luego, la experiencia personal es la mejor manera de aprender sobre la ciudad. Por lo tanto, hay un mapa que se puede bajar en el sitio web asociado con este catálogo y exposición (www.mcasd.org). En el mismo sitio web y la estación de escucha designada por generica se puede también escuchar un paisaje auditivo curado por ejival.

Además de los sitios y los sonidos de Tijuana, otros aspectos extraños de la ciudad aparecen una y otra vez en este católogo y en la exposición. Suspendida entre la libertad cultural de California y las restrcciones de las costumbres mexicanas, aun mientras mantiene su distancia de ambas, Tijuana ha formado sus propias tradiciones, simultáneamente híbridas e insulares. La mescolanza cultural de la ciudad se complica aún más con la realidad de la frontera. La estación fronteriza, a horcajadas entre San Diego (en San Ysidro) y Tijuana (en Puerta México), es el puerto de entrada más cruzado del mundo, con casi 60 millones de cruces documentados anualmente, y muchos más no documentados. No se necesitan documentos para entrar a México, pero el acceso a los EE.UU. requiere gran número de documentos para los mexicanos y la presentación de una licencia de manejar para los ciudadanos de los EE.UU. Desde 2001, el proceso se ha vuelto aun más regimentado y la espera para cruzar frecuentemente lleva más de dos horas. Para las 251,000 personas que cruzan diariamente, la espera en la línea se ha convertido en un símbolo de la vida en Tijuana.[15]

[13] Tanto en inglés como en español, la palabra extraño (*strange*) proviene del Latín *extraneus*, que quiere decir "extranjero" o "externo" y también del Latín *extra*, "fuera de".
[14] Teddy Cruz reside en San Diego, pero ha estado estudiando y escribiendo acerca de las cuestiones fronterizas por más de dos décadas.
[15] Estas estadísticas provienen de la información preparada por Norma Iglesias para la sección "Tijuana Makes Me Happy" de este catálogo.

The constant crossing manifests itself in many forms of hybridity unique to Tijuana. One of the most interesting is the city's bilingual intertextuality. In both public and private space there is an elegant fluidity between Spanish and English. Languages are accessed simultaneously, according to which best suits a given situation. Linguists suggest that "even for the most monolingual of Latinos, the 'other' language looms constantly as a potential resource, and the option to vary according to different speech contexts is used far more often than not."[17] Artists like Ana Machado, who is also a musician, find mellifluous ways to play on this very specific form of intertextuality.

No symbol more directly or succinctly represents the city's independent spirit and unique urban flavor than the zonkey. The zebra-donkey makes appearances in many of the artworks in this exhibition and is featured prominently in the work of Oficina 3, Charles Glaubitz, and Giancarlo Ruiz, to name a few. Since the 1920s Tijuana's enterprising street vendors have painted their donkeys with black and white stripes as an enticement for tourists to pay for exotic photo souvenirs. At first, the stripes lent a graphic quality to their black and white photographs, but the tradition endured because of its strangeness. The zonkey quickly became a symbol of the city's foreignness. Artists of the Nortec generation have reclaimed the zonkey as their mascot, for its unique and absurd creativity born of economic necessity and enshrined as tradition.

Tijuana's political geography has led to the proliferation of maquiladoras and yonkes—two elements artists manipulate as symbols of the city's strangeness. The term maquiladora comes from the Spanish word maquila, which in colonial Mexico was the charge that millers collected for processing grain. Today, a maquiladora is a factory where goods are produced via the temporary importation of raw materials and equipment for transformation in Mexico, with subsequent export to foreign markets including the United States. The explosive proliferation of maquiladoras has incited the recent massive increase in migration and the consequent growth of the city. Maquilas, as they are often called, have had a huge monetary impact on the city, but as Sergio de la Torre makes clear through his photographic and film projects, financial gains have come at an extreme cost to the welfare of the city's poorest inhabitants.

The yonke, a Tijuanense term that plays on the Spanish word for junk (yonque), is a byproduct of both the maquiladora industry's waste and U.S. consumer culture. Filled largely with demolished cars from the U.S., Yonkes are automotive junkyards that find a particularly lively trade in Tijuana. Yonkes occupy a privileged place in many artists' construction of the city's symbolic life. As the architects in Oficina 3 demonstrate, many Tijuanenses proudly assert that their city is built from North American waste. Rather than intending to denigrate the city or its citizens this is an affirmation of thrift and ingenuity. Alternately, in the hands of artists like Jaime Ruiz Otis, the transformation of recycled materials becomes a poetic metaphor for the city itself. As the artists in the collective YonkeArt explain:

> For us, to think about Tijuana is to think about a social yonke where the disintegration of all kinds of daily necessities that affect the rest of Mexico converges in one spot, and to submit that to a process of urban recycling and in this way provide refuge for a wide range of communities around the country: migrants, campesinos without land, workers without jobs, employees who have been laid off, constant travelers; all of these together enrich the particular lifestyle and way of living that prevail in the city.[18]

It is exactly this process of social recycling that fuels Tijuana's dynamic arts scene. The artists' process of invention is predicated upon reinvention and it is this process, albeit one that is rooted in a specific place, that is becoming a global phenomenon.

Tijuana is indeed a unique and strange place. Despite its apparent foreignness to anyone who is not Tijuanense, the city can be seen as emblematic of life in an increasingly globalized world. The city itself is delineated by the border, a nineteenth century political construct, but its clash of social, economic, and cultural boundaries is a product of the twenty-first century. The artwork in Strange New World embraces Tijuana as a paradigm of a new postmodern form of urbanization shaped by the pressures of economic and cultural transnationalism. In its own specific context Tijuana is emblematic of what is happening in other rapidly expanding Third World cities—that is, it is the epitome of the condition of glocalization, in which local forces are constantly serving to ground the impact of global processes. Richard Rodríguez eloquently describes the city's position at the nexus of local specificities and global trends:

17 Juan Flores and George Yúdice, "Living Borders/Buscando América: Languages of Latino Self-formation," Social Text 8, no. 2 (1990): 75.
18 "Para nosotros, pensar en Tijuana es pensar en un yonke social donde converge el deshecho de las necesidades que afectan al resto de Mexico para someterlo a un proceso de reciclaje urbano y dar refugio, así, a diversas comunidades de todo el país: migrantes, campesinos sin tierras, obreros sin oficio, empleados despedidos, viajeros constantes; todos en conjunto enriquecen el particular estilo y forma de vida que prevalece en la ciudad." Manifesto available at www.yonkeart.org.

El constante cruce aparece en muchas formas del hibridismo típico de Tijuana. Una de las más interesantes es la intertextualidad bilingüe de la ciudad. Tanto en el espacio público como en el privado, existe una elegante fluidez entre el español y el inglés. La gente recurre a ambos idiomas simultáneamente, dependiendo de cuál es el más apropiado para cada situación. Los lingüistas sugieren que "aun para los latinos más monolingües, el 'otro' idioma aparece constantemente como un recurso potencial, y la opción de alternar de acuerdo a distintos contextos verbales se usa mucho más a menudo que la contraria."[16] Algunos artistas como Ana Machado, que es también música, encuentran maneras melifluas para jugar con esta forma tan específica de intertextualidad.

No hay símbolo que represente el espíritu independiente y el típico sabor urbano de la ciudad en forma más directa o concisa que el *zonkey*. El *zonkey* (zebra-burro) aparece en muchas de las obras de arte de esta exposición y tiene un lugar prominente en la obra de Oficina 3, Charles Glaubitz y Giancarlo Ruiz, para nombrar solamente a algunos. Desde los años veinte, los vendedores ambulantes emprendedores han pintado sus burros con rayas blancas y negras para tentar a los turistas que paguen por exóticos recuerdos fotográficos. Al principio las rayas proporcionaban un carácter gráfico a sus fotografías en blanco y negro, pero la tradición perduró gracias a lo raro de ella. El *zonkey* rápidamente se convirtió en un símbolo de la extranjeridad de la ciudad. Los artistas de la generación Nortec han reclamado al *zonkey* como su mascota, por su original y absurda creatividad nacida de la necesidad económica y consagrada como tradición.

La geografía política de Tijuana ha resultado en la proliferación de maqiladoras y yonkes —dos aspectos urbanos manipulados por los artistas como símbolos de lo extraño de la ciudad. El término "maquiladora" proviene de la palabra española "maquila", que en México colonial se refería a la porción que los molineros cobraban por procesar los granos. Hoy en día una maquiladora es una operación por medio de la cual se producen mercancía a través de la importación transitoria de materiales en bruto y equipos para su transformación en México, luego siendo exportada a mercados extranjeros, incluyendo el de los EE.UU. La extraordinaria proliferación de maquiladoras ha instigado el reciente aumento masivo de la migración, y por consecuencia el crecimiento de la ciudad. Las maquilas, como se suele llamarlas, han tenido un enorme impacto económico sobre la ciudad, pero como lo aclara Sergio de la Torre a través de sus proyectos de fotografía y cine, las ganancias económicas vienen acompañadas por costos inmensos en términos del bienestar de los residents más pobres de la ciudad.

El yonke, un término tijuanense que juega con la palabra "yonque", es un producto secundario tanto de los desperdicios de la industria maquiladora como de la cultura de consumo de los EE.UU. En su mayoría llenos de coches desmantelados de los EE.UU., los yonkes gozan de un comercio especialmente vivo en Tijuana. Para muchos artistas los yonkes ocupan un sitio privilegiado en su concepción de la vida simbólica de la ciudad. Como lo demuestran los arquitectos de Oficina 3, muchos tijuanenses orgullosamente afirman que su ciudad está construida con desechos norteamericanos. Lejos de tener la intención de despreciar a la ciudad o sus ciudadanos, esta declaración es una afirmación de frugalidad e ingenio. Por otro lado, en manos de artistas como Jaime Ruiz Otis, la transformación de los materiales reciclados se convierte en una metáfora poética de la ciudad misma. Como lo explican los artistas del Colectivo YonkeArt:

> Para nosotros, pensar en Tijuana es pensar en un yonke social donde converge el deshecho de las necesidades que afectan al resto de México para someterlo a un proceso de reciclaje urbano y dar refugio, así, a diversas comunidades de todo el país: migrantes, campesinos sin tierras, obreros sin oficio, empleados despedidos, viajeros constantes; todos en conjunto enriquecen el particular estilo y forma de vida que prevalece en la ciudad.[17]

Es precisamente este proceso de reciclaje social que le impulsa la dinámica comunidad artística de Tijuana. Los procesos de invención de los artistas se basan en la reinvención, y es precisamente este proceso, aun con raíces en un lugar específico, que se está convirtiendo en un fenómeno global.

16 Juan Flores y George Yúdice, "Living Borders/Buscando América: Languages of Lationo Self-formation", *Social Text* 8, no. 2 (1990): 75.
17 Se puede encontrar el manifiesto en www.yonkeart.org.

Tijuana is an industrial park on the outskirts of Minneapolis. Tijuana is a colony of Tokyo. Tijuana is a Taiwanese sweatshop. Tijuana is a smudge beyond the linden trees of Hamburg... Taken together as one, Tijuana and San Diego form the most fascinating new city in the world, a city of world-class irony... Tijuana is here. It has arrived. Silent as a Trojan horse, inevitable as a flotilla of boat people, more confounding in its innocence, in its power of proclamation, than Spielberg's most pious vision of a flying saucer.[19]

The city's artists struggle to make sense of new urban realities that are changing the way people live in cities geographically very distant from Tijuana.

Strange New World is a collaborative portrait created by architects, artists, designers, essayists, filmmakers, and musicians. It is a portrait of a specific place and simultaneously of many places around the world. The art in this exhibition, like the city that inspired it, is a vision of a common future, and aspires to be a new model for living in a globalized world. Thus, as the allusion to Aldous Huxley's *Brave New World* in its title signals, this exhibition is part science fiction, part political commentary, part cultural critique, and a whole-hearted call for artistic revolution.

Efectivamente, Tijuana es un lugar único y extraño. A pesar de su aparente extranjeridad para cualquiera que no sea tijuanense, se puede considerar la ciudad como un emblema de la vida en un mundo crecientemente globalizado. La ciudad misma se delínea por la frontera, una construcción política del siglo diecinueve, pero su colisión de límites sociales, económicos y culturales es un producto del siglo veintiuno. Las obras de arte en *Extraño Nuevo Mundo* abrazan a Tijuana como paradigma de una nueva forma posmoderna de la urbanización, marcada por las presiones del transnacionalismo económico y cultural. En su contexto específico, Tijuana es emblemática de lo que está ocurriendo en otras ciudades del Tercer Mundo que están teniendo una expansión rápida —es decir, es el epítome de la condición que se llama *glocalización*, en la cual las fuerzas locales tienen la consistente función de proveer una fundación para el impacto de los procesos globales. Richard Rodríguez describe elocuentemente la posición de la ciudad como nexo entre las particularidades locales y las tendencias globales:

Tijuana es un parque industrial en las afueras de Minneapolis. Tijuana es una colonia de Tokyo. Tijuana es un *sweatshop* Taiwanés. Tijuana es un borrón más allá de los tilos de Hamburgo... Tijuana y San Diego, consideradas juntas como una sola entidad, forman la nueva ciudad más fascinante del mundo, una ciudad de ironía de talla mundial... Tijuana está aquí. Ha llegado. Silenciosa como un Caballo de Troya, inevitable como una flotilla de gente de barco, más aturdiente en su inocencia, en su poder de proclamación, que la más piadosa visión de Spielberg de un plato volador.[18]

Los artistas de la ciudad luchan para entender el significado de las nuevas realidades urbanas que están cambiando el modo de vivir de la gente en ciudades geográficamente muy lejos de Tijuana.

Extraño Nuevo Mundo es un retrato colaborativo creado por arquitectos, artistas plásticos, diseñadores, ensayistas, cineastas y músicos. Es un retrato de un lugar específico y simultáneamente de muchos lugares por todo el mundo. El arte de esta exposición, como la ciudad que lo inspira, es una visión de un futuro común y una expresión del anhelo de ser un nuevo modelo del vivir en un mundo globalizado. Así, como lo señala en su título la alusión a la novela de Aldous Huxley, esta exposición es en parte ciencia ficción, en parte comentario político, en parte crítica cultural y una llamada incondicional a la revolución artística.

(Traducido del inglés por Jen Hofer.)

[19] Richard Rodríguez, "In Athens Once," *Days of Obligation: An Argument with My Mexican Father*. (New York: Viking Penguin, 1992), 99.

[18] Richard Rodríguez, "In Athens Once," *Days of Obligation: An Argument with My Mexican Father*. (New York: Viking Penguin, 1992), 99.

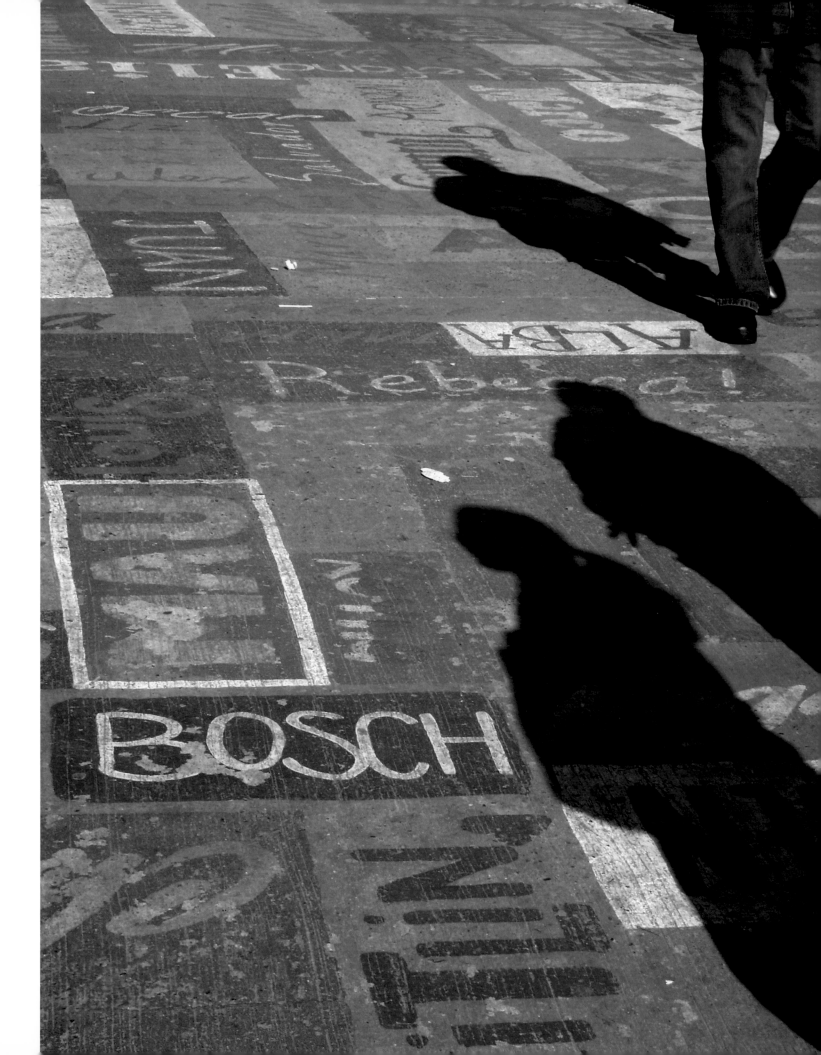

TIJUANA PORTRAITS/ RETRATOS DE TIJUANA, 2005

On the occasion of *Strange New World,* MCASD commissioned Yvonne Venegas to create portraits of the artists in this exhibition. Each artist selected the site in Tijuana where she took their photograph. Together, these images create a portrait of this dynamic city and offer insight into why artists find Tijuana such a compelling place to live and work.

Con ocasión de *Extraño Nuevo Mundo,* MCASD comisionó a Yvonne Venegas para que tomara retratos de los artistas que participan en la exposición. Cada uno de los artistas eligió el lugar de Tijuana donde Vengas tomó la fotografía. En conjunto, estas imágenes crean un retrato de esta ciudad dinámica y nos permiten atisbar por qué los artistas consideran Tijuana un espacio tan atractivo para vivir y trabajar.

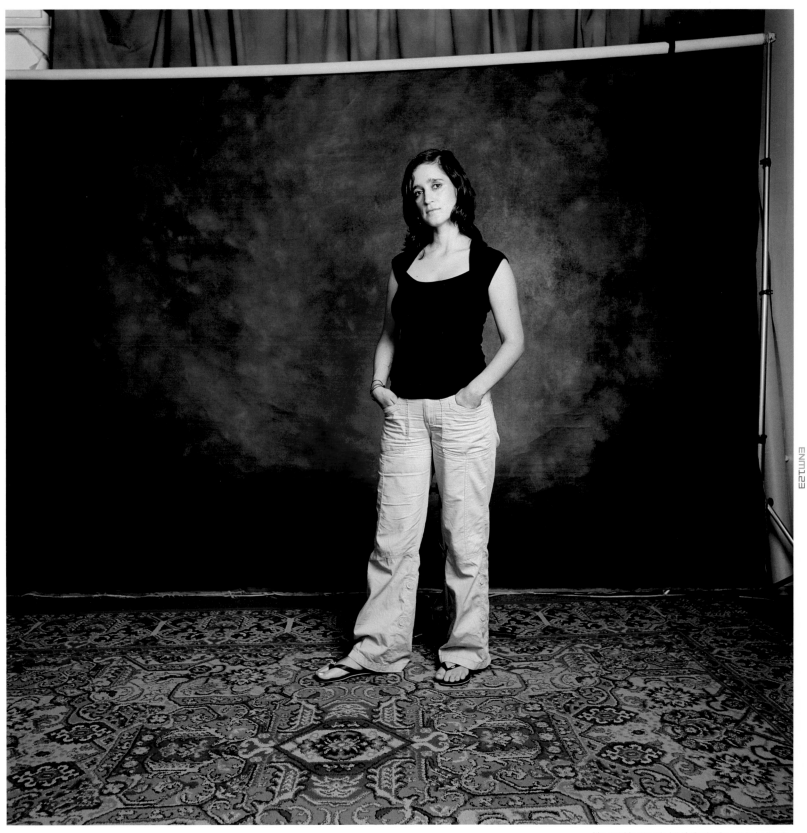

Yvonne Venegas in her father's photography studio.
Yvonne Venegas en el estudio de fotografía de su padre.

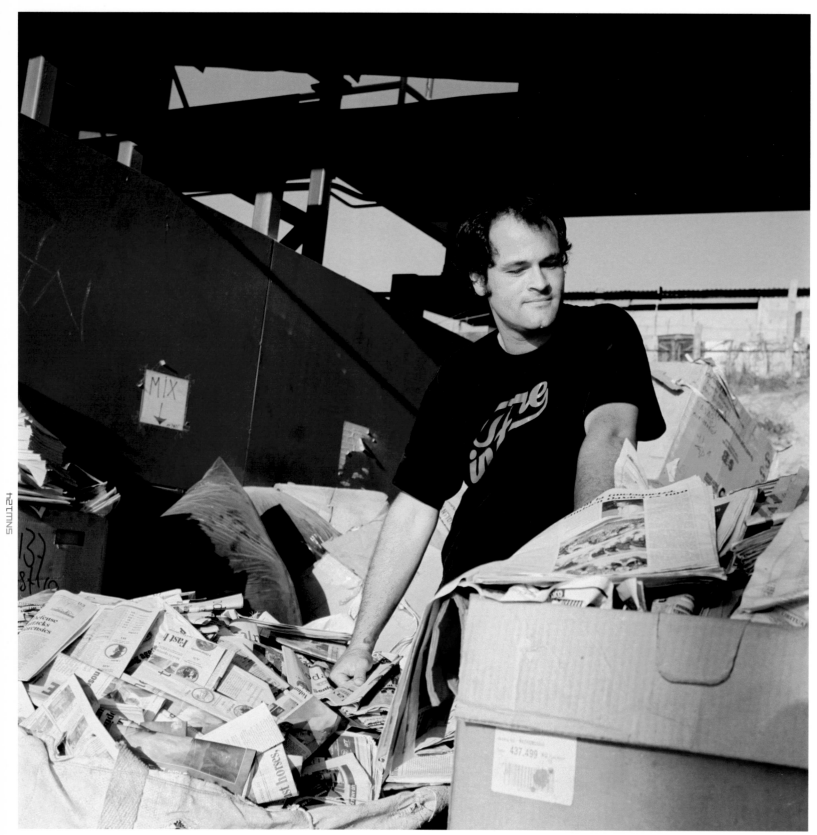

Jaime Ruiz Otis in a recycling dump.
Jaime Ruiz Otis en un basurero de reciclaje.

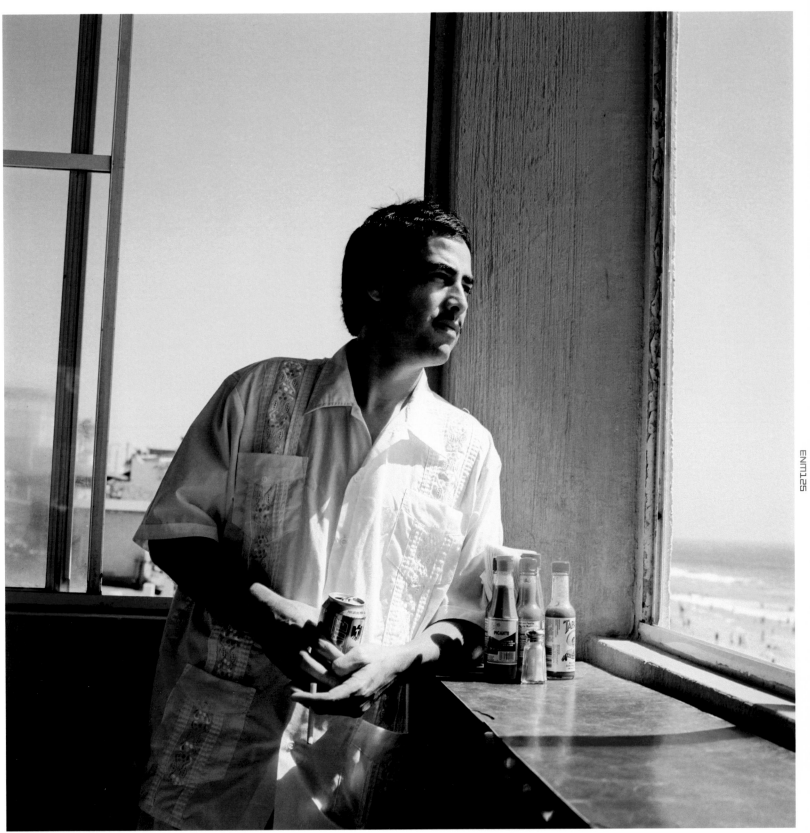

Giancarlo Ruiz at Mariscos Vallarta in Playas de Tijuana while on a break from filming.
Giancarlo Ruiz en Mariscos Vallarta en Playas de Tijuana, durante un descanso en el rodaje.

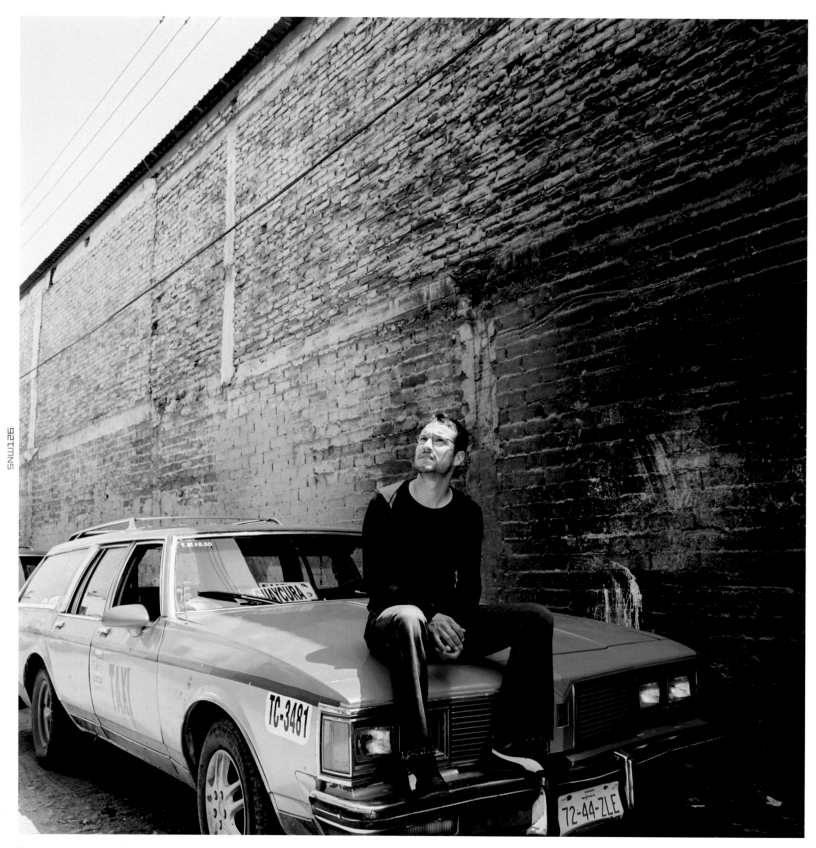

Sergio de la Torre on Callejón Amado Nervo, the street where he grew up, in the El Centro neighborhood.
Sergio de la Torre en el Callejón Amado Nervo, la calle del barrio de El Centro donde creció.

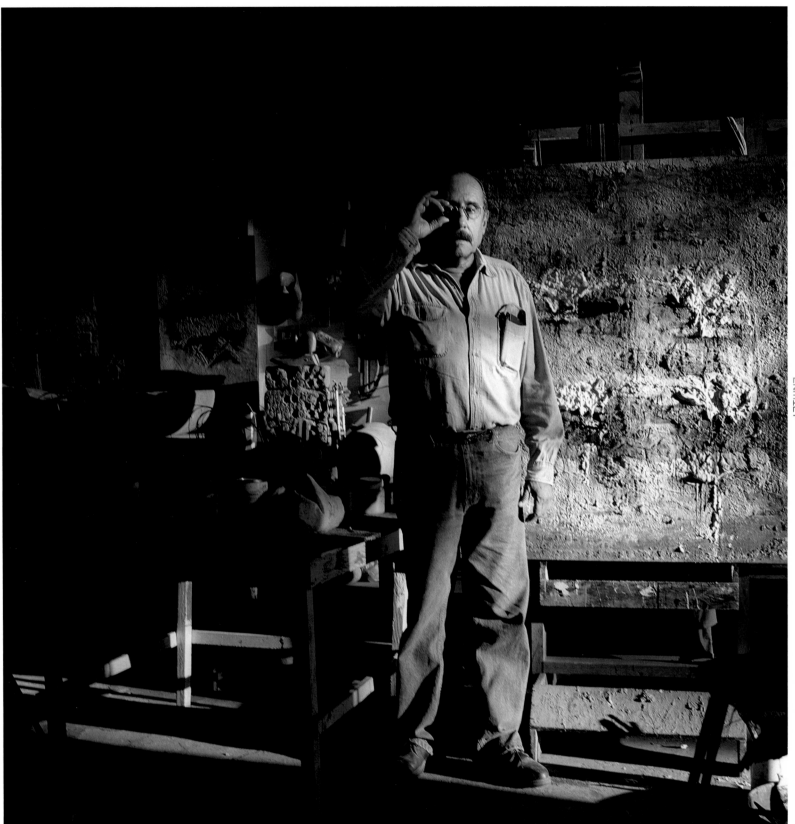

Álvaro Blancarte in his studio in Tecate.
Álvaro Blancarte en su estudio de Tecate.

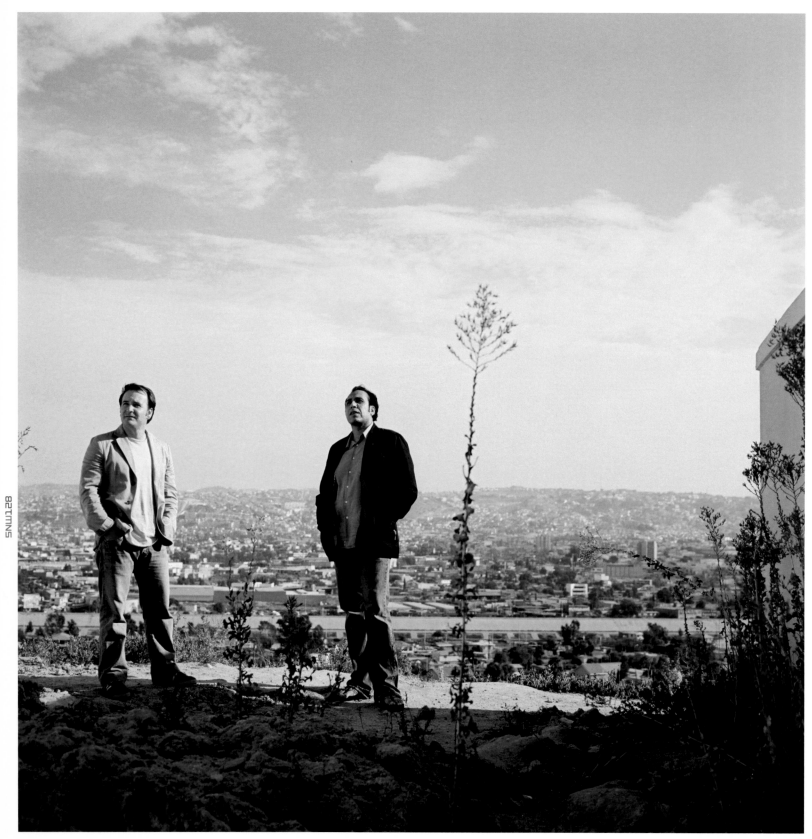

Daniel Carrillo and Omar Bernal outside *Casa non grata* in the Misiones del Pedregal development.
Daniel Carrillo y Omar Bernal frente a la *Casa non grata,* en el fraccionamiento Misiones del Pedregal.

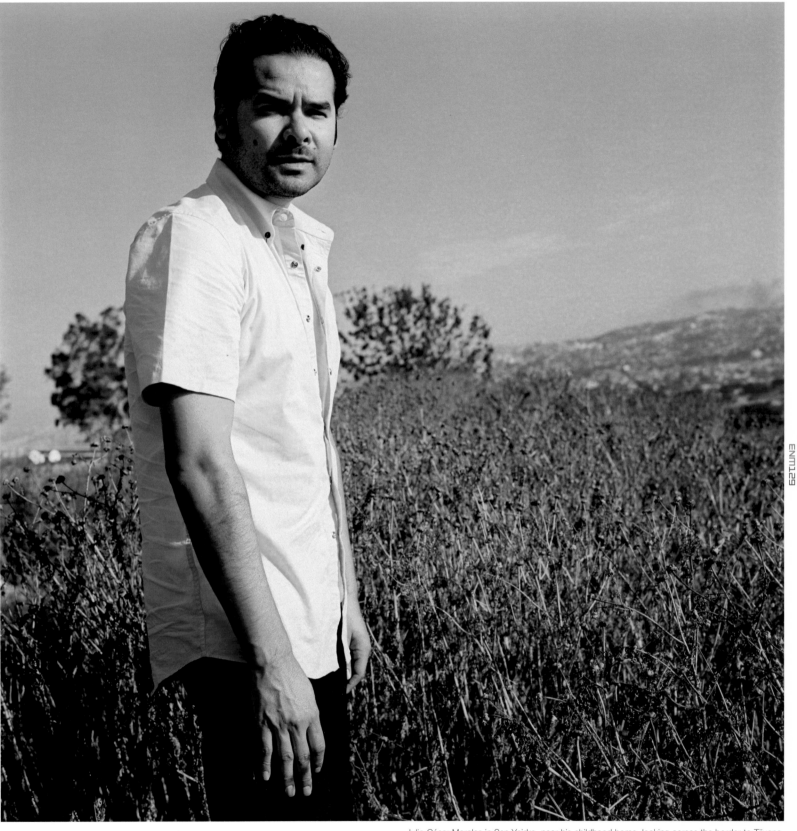

Julio César Morales in San Ysidro, near his childhood home, looking across the border to Tijuana.
Julio César Morales en San Ysidro, cerca de la casa en donde vivió de niño, viendo hacia la frontera a Tijuana.

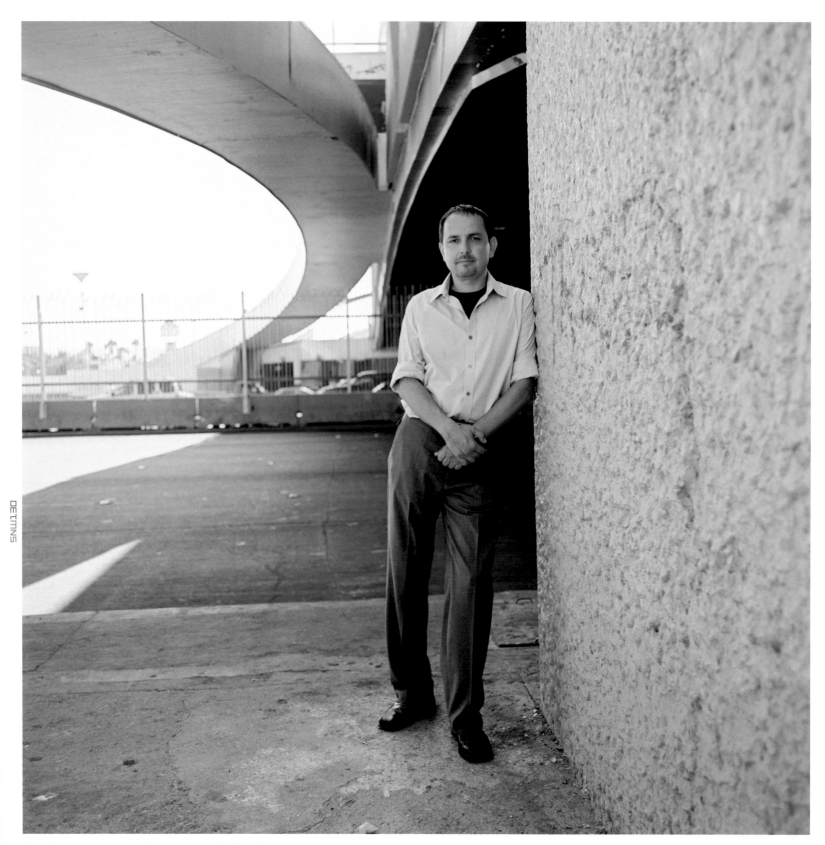

Teddy Cruz beneath the pedestrian bridge at the San Ysidro border crossing.
Teddy Cruz bajo el puente peatonal del cruce fronterizo de San Ysidro.

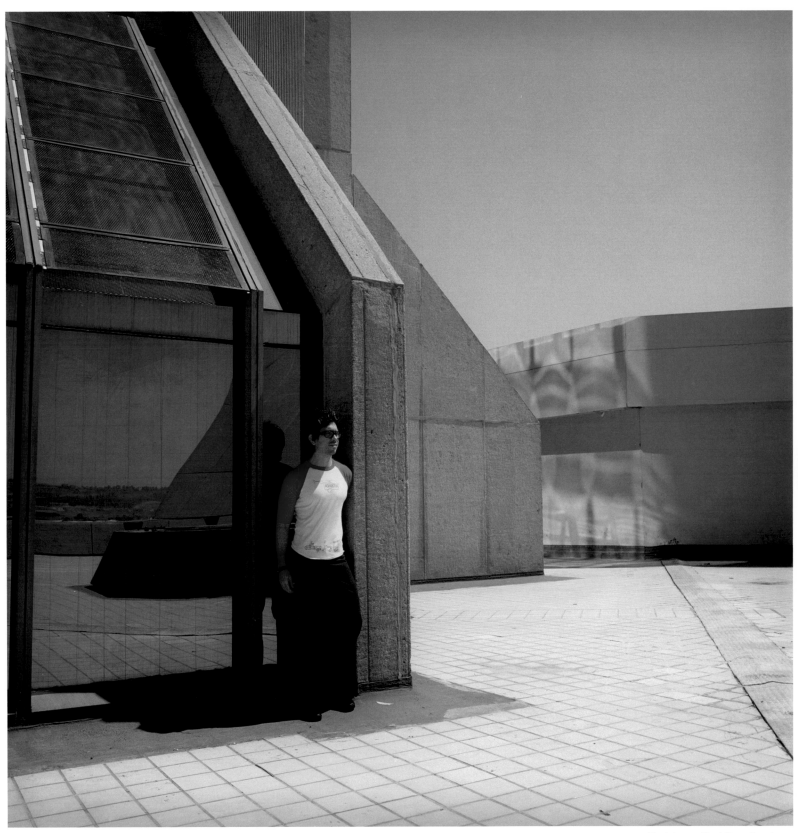
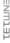

Torolab atop Hotel Fiesta Americana.
Torolab en el Hotel Fiesta Americana.

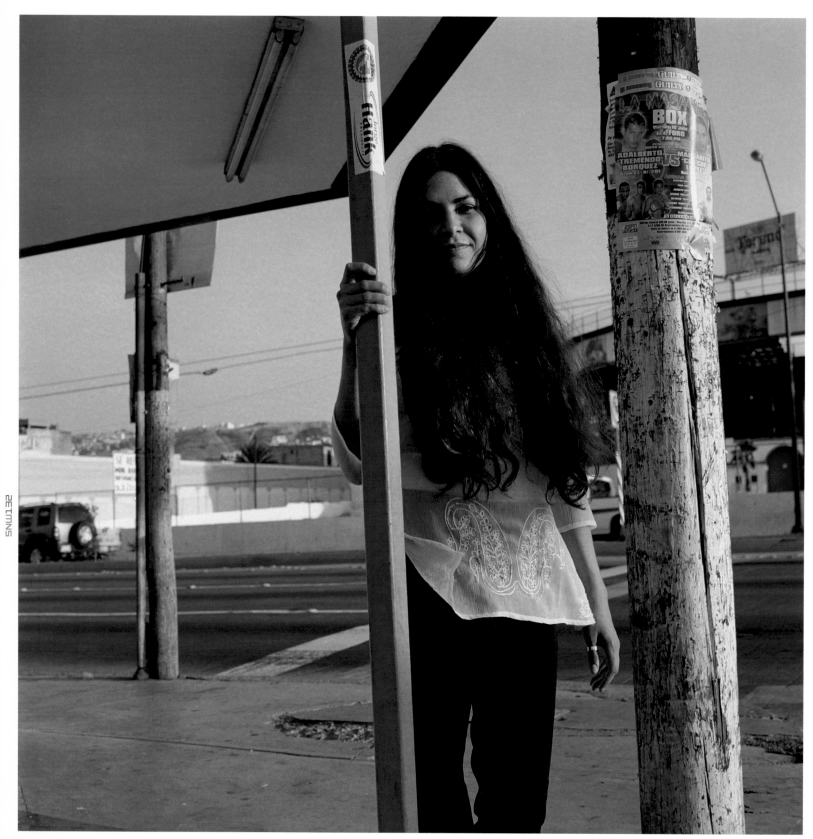

Ángeles Moreno in front of the bullring on Boulevard Aguacaliente.
Ángeles Moreno frente al Toreo en el Boulevard Aguacaliente.

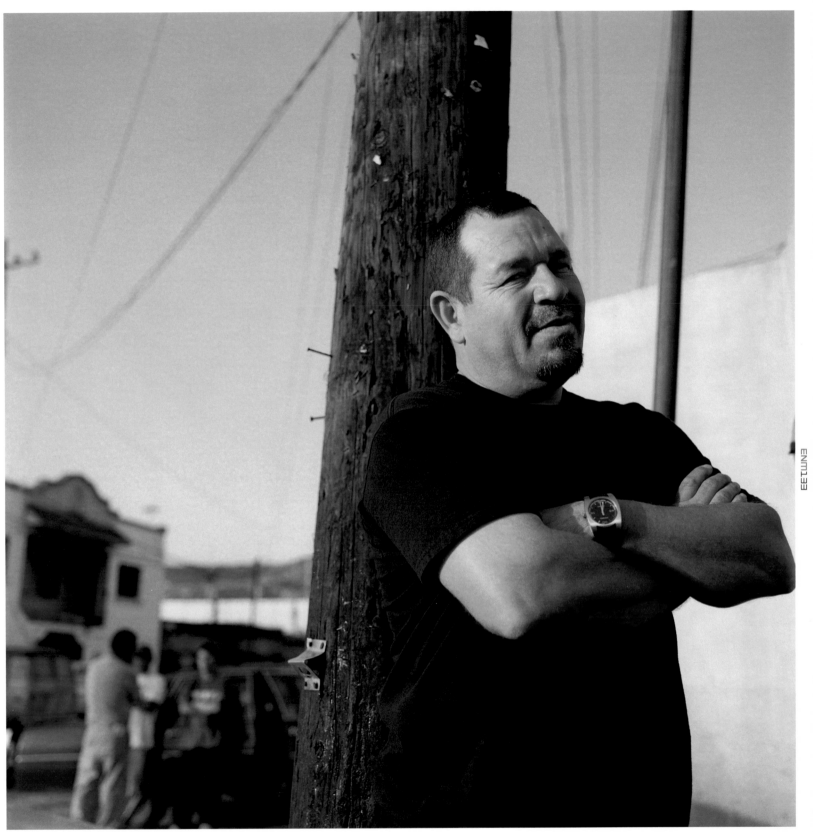

Marcos Ramírez ERRE at the border turnstile gates outside his studio.
Marcos Ramírez ERRE en la puerta-barrera ubicada frente a su estudio.

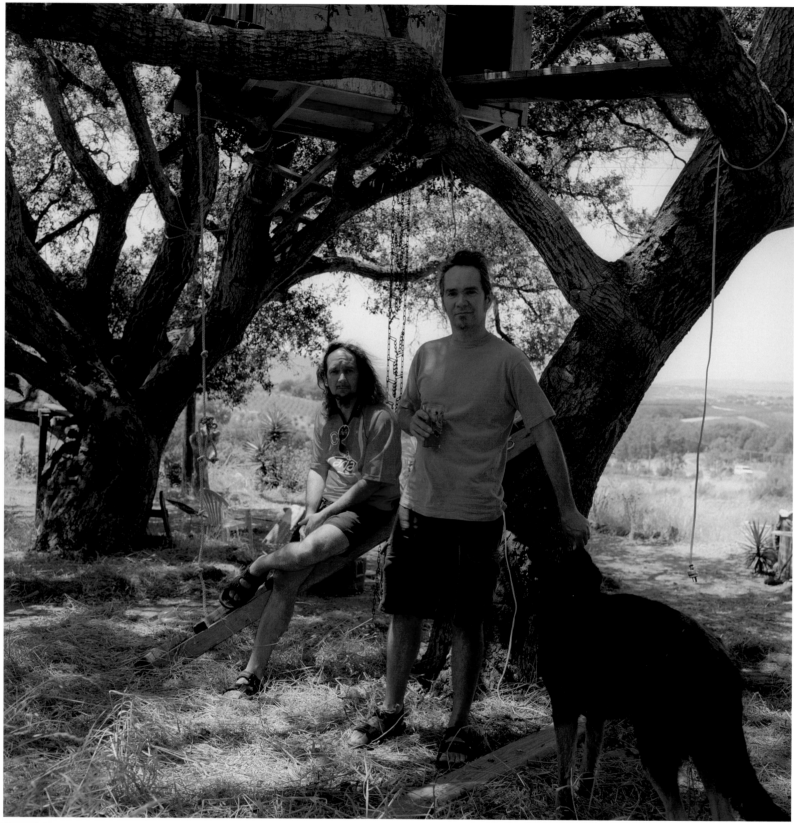

Einar and Jamex de la Torre at their ranch and studio in Ensenada.
Einar y Jamex de la Torre en su rancho y estudio de Ensenada.

Carmela Castrejón Diego in Colonia Chilpalcingo, south of Otay.
Carmela Castrejón Diego en la Colonia Chilpalcingo, al sur de Otay.

Gerardo Yépiz launched the first Mexican mail art website in 1995. His downloadable stencils revolutionized how a generation of young artists, from Mexico City to Tijuana, used street installation and graffiti as a critical forum. Known as Acamonchi, a slang term for piggyback riding in northern Mexico, Yépiz adopted the strategies of street art as the starting point for his fine art while also distinguishing himself as a graphic designer working with clients on both sides of the border including the Nortec Collective, MTV, Reebok, and Obey Giant. Like his moniker, which, he explains "doesn't really mean anything, it's just a dumb, silly sounding word," he uses humor to create graphic works of art that probe serious political and cultural issues. As he describes it, "poster illustrations or stickers are common resources of visual communication; in the hands of Acamonchi, and in combination with graffiti tactics, they become veritable terrorist instruments, and the activity becomes a kind of cultural sabotage."

Acamonchi began his career in the mid-1980s as part of a cross-cultural underground scene in southern California and northern Mexico that was heavily influenced by fanzines and the skateboard-punk countercultures. Music developed his political awareness, and the history of Fluxus inspired his passion for mail art. His early work focused on images of the famous Mexican television host Raúl Velasco and assassinated presidential candidate Luis Donaldo Colosio. According to Acamonchi, Velasco represents the mindless entertainment provided by the Mexican media. He describes Colosio—shot on live television in 1994, during a campaign rally in Tijuana—as the Mexican equivalent to John F. Kennedy. Colosio's face is a poignant reminder of political corruption and Tijuana's notorious outlaw reputation. Acamonchi makes his point, however, with ridiculous images of Colosio in a cosmonaut helmet, Colosio crossed with Colonel Sanders, and a "Blaxploitation" Colosio, to name just a few.

Recently, Acamonchi has focused his attention on painting. His densely layered panels and murals integrate his signature street graphics—posters, stencils, and graffiti—into abstract fields of color. In this new work, Acamonchi experiments with painterly techniques using aerosol paint, ink pens, and more traditional pigments. Although his explorations are clearly inspired by street art, his distinctive visual statements are something new. "Post-graffiti art," as this kind of art was called when graffiti artists first began to show in galleries in the 1980s, does not encompass Acamonchi's strong affiliation with street art radicalism, and "urban art," an equally nondescript term, does not articulate his serious painterly intent. Once again, Acamonchi is inspiring his colleagues as he explores new forms of expression.

Gerardo Yépiz lanzó la primera página web de arte postal de México en 1995. Sus esténciles descargables revolucionaron la manera en la que una generación de artistas mexicanos, desde el D.F. a Tijuana, utilizó la instalación callejera y el graffiti como foro crítico. Conocido como Acamonchi, un término de argot que en el norte de México designa el juego del "caballito", Yépiz adoptó las estrategias del arte callejero como punto de partida de su producción artística al mismo tiempo que se distinguía en su profesión como diseñador gráfico, trabajando con clientes a ambos lados de la frontera que incluyeron al Colectivo Nortec, MTV, Reebok y Obey Giant. Al igual que su apodo que, según explica el artista, "realmente no significa nada, no es más que una palabra boba de sonoridad tonta", Yépiz utiliza el humor para crear obras de arte gráfico que investigan serias temáticas políticas y sociales. Según su propia descripción, "las ilustraciones de afiches o calcomanías son recursos comunes de comunicación visual; en manos de Acamonchi y combinadas con las tácticas del graffiti se convierten en auténticos instrumentos terroristas y la actividad se convierte en una especie de sabotaje cultural".

Acamonchi empezó su carrera a mediados de la década de 1980 como parte de una escena *underground* del sur de California y el norte de México que estaba muy influida por los *fanzines* y las contraculturas del *punk* y las patinetas. Desarrolló su conciencia política a través de la música y la historia de Fluxus inspiró su pasión por el arte postal. Su obra temprana se centra en la imagen de Raúl Velasco, presentador de televisión mexicano y de Luís Donaldo Colosio, el candidato presidencial asesinado en Tijuana en 1994. Según Acamonchi, Velasco representa el entretenimiento estúpido que ofrecen los medios mexicanos. El artista describe a Colosio —cuyo asesinato en 1994 durante una visita a Tijuana se transmitió en directo por televisión— como el equivalente mexicano a John F. Kennedy. El rostro de Colosio es un recordatorio agudo de la corrupción política y la notoria condición de Tijuana. Sin embargo, Acamonchi presenta este concepto ofreciendo imágenes ridículas de Colosio: Colosio con un casco de cosmonauta, un cruce de Colosio con el Coronel Sanders de Kentucky Fried Chicken, Colosio como personaje de film de *Blaxploitation*, con un peinado tipo afro, para mencionar sólo algunos.

Últimamente Acamonchi se ha concentrado en la pintura. Las capas densas de sus paneles y murales integran la gráfica callejera que lo caracteriza —afiches, esténciles y graffiti— en campos abstractos de color. En sus nuevas obras Acamonchi experimenta con técnicas pictóricas utilizando latas de aerosol, plumas y otros pigmentos más tradicionales. Aunque sus exploraciones pictóricas muestran la influencia clara del arte callejero, las proclamas visuales que lo caracterizan son algo nuevo. El término arte "post-graffiti", como se denominó al que apareció en las galerías a principio de la década de 1980 cuando los artistas del graffiti empezaron a exponer, no abarca la fuerte relación de Acamonchi con el radicalismo del arte callejero, mientras que "arte urbano", un término igualmente anodino, tampoco sirve para articular la seriedad de su intención pictórica. Una vez más, Acamonchi está forjando un nuevo espacio e inspirando a sus colegas a medida que genera nuevas formas de expresión.

RT/FF-M

ACAMONCHI / GERARDO YÉPIZ
Born 1970, Ensenada, Baja California
Nacido en 1970, Ensenada, Baja California

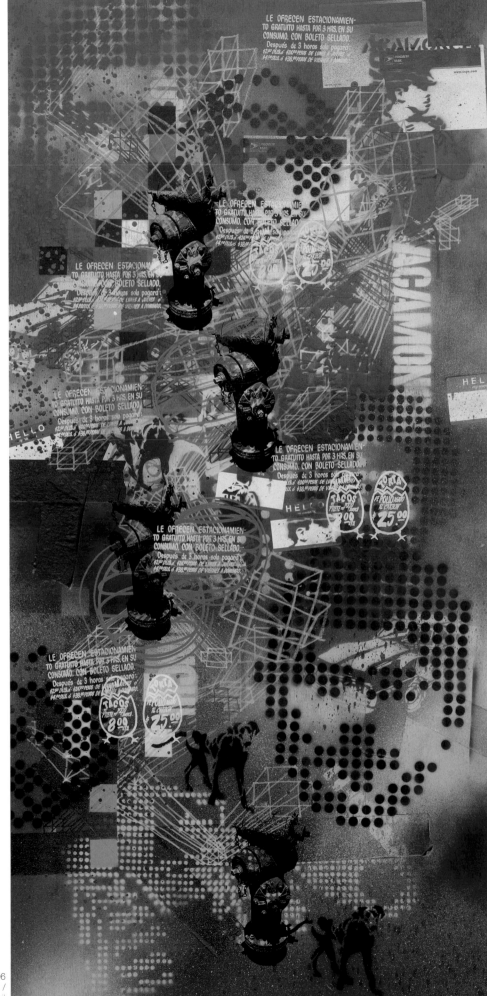

Untitled / Sin título, 2006
Detail of installation with printed posters, stickers, and stenciled graffiti /
detalle de instalación, carteles impresos, calcomanías, graffiti con stencil

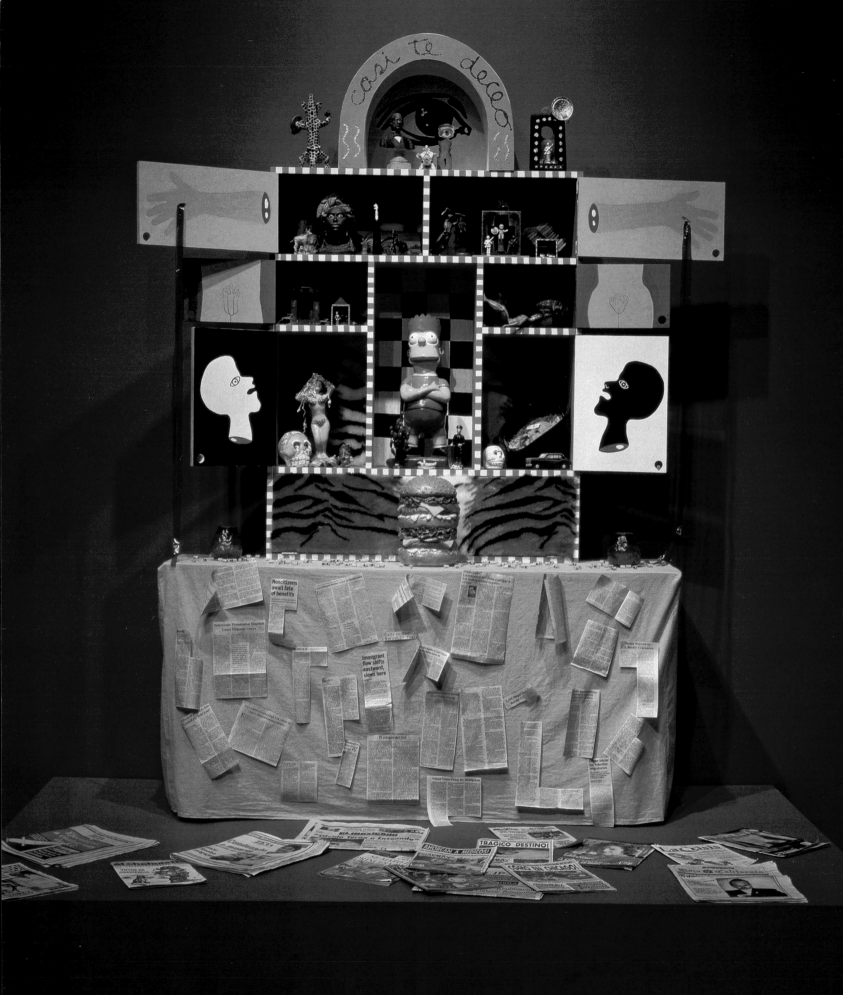

FELIPE ALMADA

1944 – 1993, Tijuana, Baja California

The late Felipe Almada's *The Altar of Live News* is a testament to the sacred and the profane images which make up the visual culture of Tijuana. The sculpture is part altar and part cabinet of border curiosities. A typical aspect of Mexican culture, altars provide a space for remembrance and often consist of a rich collection of religious and secular objects. The niches are cluttered with images and trinkets, such as Bart Simpson figurines, that are mass-produced as souvenirs of the border. For Almada, this is an altar of contemporary *Tijuanense* culture and life. Newspaper clippings skirt the base of the sculpture, engaging the viewer with a sense of the daily realities of the border region. Almada pays homage to the densely packed stalls that line the multi-lane border crossing into the United States, an intrinsic part of the border experience that entices waiting motorists with cheaply made knockoffs of American pop culture images.

Almada was born and raised in Tijuana, and his connection to the cultural and political dynamics of the area was a life-long engagement. An assemblagist and painter, Almada studied abroad and showed regularly in Mexico City, but played an important role in Tijuana by providing studio and gallery space, as well as mentorship and support, for emerging artists. One of his legacies is El Lugar del Nopal, an art café that served as a gathering spot for the local cultural community. His interests and artistic activities spanned the border into San Diego, where he was involved with the Border Art Workshop/Taller de Arte Fronterizo and with the artist-run space Centro Cultural de la Raza.

The Altar of Live News (El altar de las noticias en vivo) del fallecido Felipe Almada, es un testamento a las imágenes sagradas y profanas que conforman la cultura visual de Tijuana. La escultura es parte altar y parte gabinete de curiosidades fronterizas. Los altares, parte intrínseca de la cultura mexicana, ofrecen un espacio para el recuerdo y suelen estar constituidos de ricas colecciones de objetos seculares y religiosos. Sus nichos rebosan de imágenes y baratijas, como figuritas de Bart Simpson, producidas masivamente como recuerdos de la frontera. Para Almada, este es el altar de la vida y la cultura contemporánea de Tijuana. Un faldón de recortes de periódico en la base de la escultura da al espectador una noción de las realidades diarias de la región fronteriza. Almada rinde homenaje a los abarrotados puestos ambulantes alineados a los lados de los carriles múltiples del cruce de la frontera a Estados Unidos y que son una parte intrínseca de la experiencia fronteriza que tienta a los motoristas en el cruce, ofreciendo copias baratas de imágenes de la cultura popular estadounidense.

Almada nació y creció en Tijuana y su relación con las dinámicas culturales y políticas de la región fue un compromiso de por vida. Aunque se educó como artista del ensamblaje y pintor en el extranjero y a pesar de que exponía con frecuencia en el D.F., Almada jugó un papel importante en Tijuana, ofreciendo a los artistas emergentes de la región espacios de taller y exposición, además de apoyo y formación. Uno de sus legados es El Lugar del Nopal, un café de artistas que servía de punto de reunión a la comunidad cultural local. Sus intereses y actividades artísticas se extendían hasta San Diego, al otro lado de la frontera, donde estuvo involucrado en el Border Art Workshop/Taller de Arte Fronterizo y en el Centro Cultural de la Raza, espacio gestionado por artistas.

SH/*FF-M*

The Altar of Live News / El altar de las noticias en vivo, 1992
Mixed media installation / instalación en medios mixtos

MÓNICA ARREOLA

Born 1976, Tijuana, Baja California
Nacida en 1976, Tijuana, Baja California

The opposition between the familiar and the unfamiliar is central to Monica Arreola's photographic series Cartas geográficas (Map Charts), 2003. While, at first glance, these images appear to be abstract compositions—formal arrangements of red or blue lines with additional scribbles and words over a white and yellow background—further looking exposes each as a fragment of a sheet of paper from an ordinary notepad or composition book. Titles such as, *Office Depot* or *Composition Book I,* seem to confirm their function as photographic documents, yet the images contain a variety of meanings and interpretations beyond their purpose as snapshots of a common object. It is precisely that ambiguity that attracts Arreola to particular subjects. "I am interested," she has said, "in showing the diversity (of meanings) we can find in a single object (the sheet of paper) and changing it to other readings. In Cartas geográficas, the sheets of paper are in their 'natural' state. No alteration exists."

Arreola insists on the independence of the object's reproduction from her authorial agency. Produced by scanning an object—a process she calls, with a touch of humor, *escanografía* (scanography)—the works resist habitual understanding of the camera as an instrument for photographic reproduction. By emphasizing the controlling viewpoint of the photographer through the camera lens, scanning brings into question the status of the analog photograph as a record of a particular moment. Other than placing the object face down on the scanner bed, scanning does not require an observer to frame the shot. To scan involves the mechanical, sequential analysis of an object, or image, to digitally encode it and digitize it for storage in a computer. Yet, this transformation of the object into digital bits does not so much leave the subject "unaltered," as Arreola maintains; rather, it creates a different sort of approximation, open to manipulation using the flexible tools of graphics programs.

Arreola's trust in the digital "fact" over the analogical record suggests a generational familiarity with digital technology's representational methods, which position the digital image as a direct capture of reality but also, paradoxically, as a flexible translation that can be affected to push the boundaries of the possible. Carefully composed, color corrected and balanced, Arreola's digital fragments of lined paper deliberately encode formal and symbolic oppositions dependent on the appearance of objective distance. Cartas geográficas signify, without representing, Tijuana's iconic urban marker: e*l bordo* (the border), *la cerca* (the wall), *la línea* (the line)—all names given to the political boundary between the United States and Mexico. Betraying her training as an architect, Arreola diagrammatically references a specific place to approximate—as a digital image or map—the arbitrary nature of a definite marker, a limit, a thin, blue line beyond which other rules apply.

Office Depot de la serie Cartas geográficas / *Office Depot*, from the Map Charts series, 2003
Scanned image printed on photographic paper and mounted on foam board / imagen escaneada impresa en papel fotográfico, montada en tabla de espuma

La oposición entre lo familiar y lo desconocido es central en la serie fotográfica de Mónica Arreola Cartas geográficas, 2003. Mientras a primera vista estas imágenes aparecen como composiciones abstractas —arreglos formales de líneas rojas o azules con garabatos adicionales, o palabras sobre un fondo blanco y amarillo— una mirada más atenta deja al descubierto a cada una como un fragmento de hoja de papel de un cuaderno de notas o de composición. Títulos como *Office Depot* o *Composition Book I* (*Cuaderno I*) parecen confirmar su función como documentos fotográficos, aunque las imágenes contienen una variedad de significados y de interpretaciones que van más allá de su propósito de ser la fotografía de un objeto común. Es precisamente esa ambigüedad la que atrae a Arreola a ciertos temas particulares. "Me interesa", ha dicho, "mostrar la diversidad que podemos encontrar en un mismo objeto (la hoja de papel) y tornarlo a otras lecturas. En Cartas geográficas las hojas de papel están en su estado 'natural'. No existe alteración alguna".

Arreola insiste en la independencia de la reproducción del objeto con respecto a su poder como autor. Producidas por medio del escaneo de un objeto —un proceso que ella llama, con un toque de humor, la "escanografía"— las obras resisten la idea habitual de la cámara como instrumento de reproducción fotográfica. Al darle énfasis al punto de vista controlado por el fotógrafo a través de la lente de la cámara, el escaneo pone en duda el estatus de la fotografía análoga como registro de un momento particular. Además de ubicar el objeto boca abajo sobre el escáner, el proceso no requiere la existencia de un observador para enmarcar la foto. Escanear implica un análisis mecánico y en secuencia de

un objeto o de una imagen para codificarlo digitalmente y digitalizarlo para ser almacenado en una computadora. Sin embargo esta transformación del objeto en unidades de información digital no deja realmente al sujeto "inalterado", como sostiene Arreola, sino que crea una especie diferente de aproximación abierta a la manipulación a través del uso de los instrumentos flexibles que facilitan los programas gráficos para computadora.

La confianza que Arreola tiene en el "hecho" digital por sobre el registro analógico sugiere una familiaridad generacional con los métodos de representación de la tecnología digital, que posicionan la imagen digital como una captación directa de la realidad pero también, paradójicamente, como una traducción flexible que puede ser afectada a fin de extender los límites de lo posible. Cuidadosamente compuestos, los colores corregidos y balanceados, los fragmentos digitales de papel rayado creados por Arreola codifican deliberadamente las oposiciones formales y simbólicas que dependen de la apariencia de la distancia objetiva. Cartas geográficas significa, sin representarlo, el marcador urbano icónico de Tijuana: el bordo, la cerca, la línea, todos los nombres dados al límite político entre los Estados Unidos y México. Delatando su entrenamiento como arquitecta, Arreola diagramáticamente hace referencia a un lugar específico para aproximar —como una imágen digital o como un mapa— a la naturaleza arbitraria de un marcador definitivo, un límite, una delgada línea azul, más allá de la cual se aplican otras reglas.

LS/JF

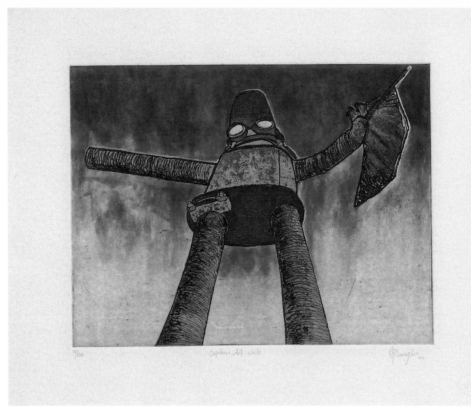

Capitán del cielo de la serie Los guerreros / *Sky Captain*, from The Warriors series, 2003
Etching and aquatint / técnica aguafuerte y aguatinta

In 2002, Mely Barragán undertook a yearlong study of the roadside sculptures commonly called *monos mofle* (muffler men). Constructed with muffler and tailpipe parts, the sculptures are placed outside muffler shops to advertise the mechanics' welding skills and to attract business in a competitive strip of automobile repair shops in downtown Tijuana.

Barragán's four aquatint engravings from the series Los guerreros (The Warriors) portray individual *monos mofle* sculptures identified during her investigation. The engravings, paintings, and installation are the end result of Barragán's adoption of sociological methodologies and relational art practices. Applying these approaches, she collected a broad archive of photographic documentation, interviews, and contextual material, as well as developed sometimes-significant personal relationships to the mechanic/sculptors of the *monos mofle*.

Richly layered and painstakingly etched, the aquatints' decorative, anti-academic style self-consciously copies the shallow spatial depth and naïve figurative styles of street-sign painters or *rotuleros*. The style simultaneously recalls the formal adaptation of popular traditions and the primitive figurative approach of Mexican Modernist painter Maria Izquierdo (1902–1955), who employed vernacular forms to identify an authentic Mexican character, in opposition to the Europeanized practices of her contemporaries. Barragán adopts a similar strategy of identification: her research of the sculptural typology of the *monos mofle* aims to reposition these works as a legitimate folk art equal to any in Mexico's respected artisanal tradition and as a local craft representative of regional identity, as much as the clay and porcelain ceramics of Tonalá are in Jalisco or the wooden *alebrijes* of Oaxaca.[1]

Crafts and popular arts hold a key position in the definition of Mexican national identity. In the period of cultural reconstruction following the Mexican Revolution, during the 1920s and 1930s, a government-supported program of cataloguing autochthonous decorative arts was initiated with the ostensible purpose of preserving the new nation's material culture.[2] What ensued was the classification primarily of craft forms that were found to link directly to an original pre-Columbian past and the subsequent association of these vernacular arts to a reconstructed, authentic national character uncorrupted by European colonialist values. Located on the distant northwest border with the United States, Tijuana is also on the outside edge of Mexico's nationalist narrative and is frequently viewed as intrinsically inauthentic—a place whose hybrid individuality results from the negative effects of dangerous proximity to the United States.

By identifying the *monos mofle* as legitimate regional crafts, Barragán provocatively rejects the characterization of Tijuana as a cultural void without local traditions. She argues instead for an ahistorical craft form to symbolize this young city. The car, specifically, is central to Tijuana's urban experience. This is due largely to the almost complete absence of a public transportation system and the ubiquity of used cars from the U.S., often imported to be sold for parts at one of the many junkyards throughout the city but still, incredibly, in working condition. Automobile repair shops and junkyards are, consequently, important economic contributors to the city. As a result, if only because of the constant recycling of automobile parts, local systems of barter and trade have emerged that are representative, in turn, of coexisting informal economies in the region. Reflective of local needs and conditions, Barragán's *monos mofle* therefore encapsulate a whole social milieu of recycling, of the make-do, and the jerrybuilt symbolic of Tijuana.

[1] *Alebrijes* are small, hand-carved, and painted wooden figures of monsters and animal hybrids inspired by dreams and folklore. The small cities of Tonalá and Tlaquepaque, East of Guadalajara, have long been centers of important pottery production.
[2] Gerardo Murrillo, *Las artes populares en México*. (México: Museo Nacional de Artes e Industrias Populares, Serie Artes y Tradiciones Populares, 1921; reprint 1980).

En 2002 Mely Barragán emprendió una investigación de un año de las esculturas que se encuentran a lo largo de la calle, comúnmente llamadas *Monos mofle*. Construidas con partes de mofles y tubos de escape, las esculturas están ubicadas frente a las tiendas de mofles con el objeto de anunciar que son expertos en soldaduras y diferenciarse, así, del resto de los mecánicos, para atraer clientes en un área muy competitiva de talleres de reparación de automóviles que se encuentra en el centro de Tijuana.

Los cuatro grabados aguatintas de Barragán de la serie *Los guerreros* representan esculturas monos mofle individuales identificadas durante su investigación. Los grabados, las pinturas y la instalación de la serie son el resultado final de la adaptación hecha por Barragán de las metodologías sociológicas y de la práctica del arte relacional. Aplicando estos enfoques, reunió un amplio archivo de documentación fotográfica, entrevistas y material contextual, al mismo tiempo que desarrollaba relaciones personales, a veces significativas, con los mecánicos/escultores de monos mofle.

Ricamente estratificadas y esmeradamente grabadas al aguafuerte, las aguatintas, en su estilo decorativo y antiacadémico, copian a consciencia la falta de profundidad espacial y el estilo figurativo ingenuo de los pintores de carteles callejeros, o rotuleros. El estilo trae a la memoria simultáneamente la adaptación formal de tradiciones populares y el enfoque figurativo primitivo de la pintora mexicana modernista María Izquierdo (1902 – 1955), que utilizó formas vernáculas para identificar un carácter mexicano auténtico, en oposición a las prácticas con tendencias europeizantes de sus contemporáneos. Barragán adopta una estrategia de identificación similar: su investigación de la tipología escultural del monos mofle intenta reubicar estos trabajos como una forma de arte folclórico tan legítimo como cualquier otra forma en la respetada tradición artesanal de México, y como una artesanía local representativa de la identidad regional, tanto como las cerámicas de barro y porcelana de Tonalá lo son en Jalisco o los alebrijes de madera lo son en Oaxaca.[1]

La artesanías y las artes populares tienen una posición clave en la definición de la identidad nacional mexicana. En el periodo de reconstrucción cultural posterior a la revolución mexicana durante los veintes y las treintas, un programa con apoyo financiero del gobierno para identificar las artes decorativas autóctonas fue creado con el aparente propósito de preservar la cultura material de la nueva nación.[2] Lo que derivó de esto, en realidad, fue la clasificación principalmente de formas artesanales de las que se encontró una vinculación directa con un original pasado precolombino, y la subsecuente asociación de este arte vernáculo a un auténtico reconstruido carácter nacional no corrompido por los valores europeos colonialistas. Situada en la lejana frontera noroeste que da con los Estados Unidos, Tijuana está también situada en las orillas del discurso nacionalista de México y, con frecuencia, es vista como intrínsecamente inauténtica: un lugar cuya híbrida individualidad resulta de los efectos negativos de una peligrosa proximidad a los Estados Unidos.

Al identificar los monos mofle como legítimas artesanías regionales Barragán rechaza de manera provocadora la caracterización de Tijuana como un área de vacío cultural sin tradiciones locales, y argumenta a favor de que estas esculturas sean consideradas una forma artesanal ahistórica que simbolizan esta joven ciudad. El carro, específicamente, es fundamental en la experiencia urbana de Tijuana. Esto es debido, en gran medida, a la casi completa ausencia de un sistema de transporte público y a la presencia constante de carros usados llevados desde los EE.UU., a menudo importados para ser vendidos por partes en uno de los muchos depósitos de chatarra que abundan en toda la ciudad pero ya, aunque parezca increíble, en condiciones de ser utilizados. Los talleres de reparación de automóviles y los depósitos de chatarra son, por consiguiente, importantes contribuyentes a la economía de a la ciudad. Como consecuencia de esto, tan sólo debido al constante reciclaje de partes de automóviles, han surgido sistemas locales de trueque y de permuta que son representativos, a la vez, de las economías informales que coexisten en la región. Reflejo de las necesidades y de las condiciones locales, los monos mofle de Barragán, por lo tanto, representan todo el medio social del reciclado, de lo improvisado y de lo precariamente construido, que es simbólico de Tijuana.

LS/*JF*

MELY BARRAGÁN
Born 1975, Tijuana, Baja California
Nacida en 1975, Tijuana, Baja California

ENM145

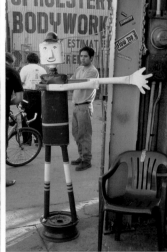

Examples of *monos mofle* sculptures outside muffler shops in Tijuana / Ejemplos de monos mofle de las tiendas de mofles en Tijuana

[1] Los alebrijes son pequeñas figuras de madera, esculpidas y pintadas a mano, de monstruos y animales híbridos inspirados por sueños y por el folklore. Las pequeñas ciudades de Tonalá y Tlaquepaque, al este de Guadalajara, han sido por largo tiempo importantes centros de la producción de alfarería.
[2] Gerardo Murrillo, *Las artes populares en México*. (México: Museo Nacional de Artes e Industrias Populares, Serie Artes y Tradiciones Populares, 1921; segunda edición, 1980).

ÁLVARO BLANCARTE

Born 1934, Culiacán, Sinaloa; has lived in Tijuana since 1988
Nacido en 1934, Culiacán, Sinaloa; ha vivido en Tijuana desde 1988

Christmas is coming, and Mrs. Blancarte has purchased small bars of modeling clay, so that her boy, little Álvaro, can finish making the characters of the nativity scene, as he does every year. As he finishes them, he carefully stores them, one by one, in the refrigerator, so that they do not melt in the infernal heat of Culiacán, Sinaloa. The nativity scene follows the Mexican tradition of symbolizing in the home the birth of Jesus, and a few weeks before Christmas it is placed at the base of the tree. Álvaro has a very special ability to shape with his hands whatever figure may occur to him: trees, animals, people, objects. His nativity scene is a faithful reproduction of the little town of Bethlehem, esteemed by his relatives and neighbors, who show up each year to admire his work. The perfection of the figures, the proportions and dimensions, are viewed with favor by a public that lines up to see them. The curious thing is that the boy has not taken classes, nor has anyone instructed him, not even informally. He has what might be called innate skills.

Nativity scenes made as a child were just one of the many origins of Álvaro Blancarte's art. Later, Blancarte's taste for the cinema became his first cultural education—he watched European films to the point of exhaustion. He was particularly drawn to classic Italian cinema, the films *Saco and Vanzetti, The Leopard, 8½, The Four Hundred Blows,* and *La Dolce Vita*. So, he then made new clay displays with the indelible images that he saw on the screen—faces, landscapes, and scenes. Yet, with typical straightforwardness, Blancarte always remembered that his education was life in the street, friends, get-togethers, what is known as an "artistic circle" or the "bohemian life." This ambience included cinema and extended to literature, in which he discovered two essential books of world literature—Herman Hesse's *Steppenwolf* and Franz Kafka's *The Metamorphosis*.

Moreover, Blancarte came of age in an environment where one could encounter the arts through a box of matches. In fact, during the 1950s, the brand of matches Deluxe Classics, made by the Central Match Company, reproduced on its matchbox covers classic works of world painting—works from the Renaissance, the Impressionists, Spanish, Dutch, French, and Mexican painting. Blancarte cut out the images and saved them. He kept collecting them, admired them, could not get enough of them.

When Blancarte found his first real job, he found one that was simply marvelous. It was a job as a cotton classifier, one of the best-paid skills in his city of origin. He quickly became an expert. He knew his profession by touch, since cotton has no end of variables relating to quality and its applications. And even though he liked the work, he could not control the little larva that had been taking shape since childhood in the depths of his soul. It was a restlessness that increasingly overpowered him.

But more than larva or restlessness, Blancarte's angst had something to do with a little alligator egg, an alligator that would very soon break through its shell. Suddenly, the alligator devoured the cotton classifier and the man, too. Blancarte showed up at the cotton packing company and quit his job. He informed his family. He had decided, he told them, to give sculpture classes at the university, to follow in the footsteps of the Mexican master, Erasto Cortez Juárez. His family was startled. "How are we going to live?" they asked him. Excessively confident in the destiny of the alligator, Blancarte replied, "We will live from what I like to do. From the arts." The rest is history. The alligator and Blancarte have cohabitated for quite some time. Is it from the alligator that Blancarte gets the creased and wrinkled texture of his works?

Sure enough, Blancarte began to give classes in Sinaloa. He traveled to Mexico City, where he continued his teaching and painted some murals. He had his first exhibition in the Zona Rosa (a chic neighborhood of the capital) and began to have his first clients in the eastern United States—Chicago, New York, Miami, Boston, Washington—even in Spain, all while being unknown in California at the time.

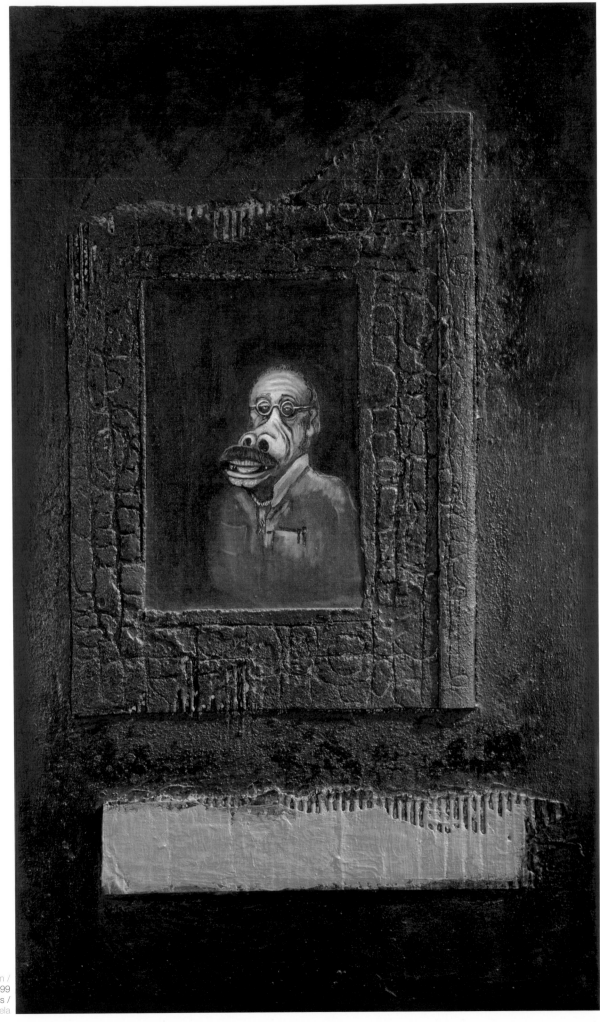

Autorretrato de la serie El paseo del Caimán /
Self Portrait, from series The Alligator's Walk, 1999
Acrylic colors and texture on canvas /
textura y colores de acrílico sobre tela

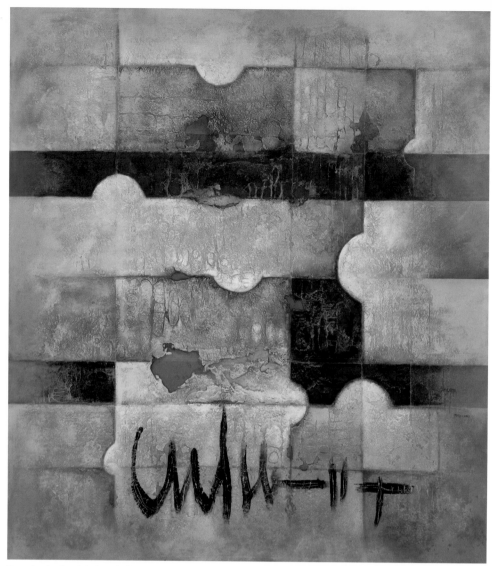

Reventando el azul de la serie Barroco profundo / *Blowing Up the Blue*, from the series Deep Baroque, 2002
Pigment and found materials on canvas / pigmento y materiales encontrados sobre tela

The magnificent mural, *Orígenes (Origins)*, at Tijuana's Cultural Center (CECUT), which it was my fortune to commission, recounts the interpretation of the origin of mankind according to the *kumeyaay*. Actually, what Blancarte proposed was the fulfillment of one of the old dreams of the master Rubén Vizcaíno, one of the pioneers of "California-ness" or the Californian identity in the arts. Vizcaíno argued that, just as in the center of Mexico one celebrates and commemorates the encounter of the eagle and the serpent on a cactus (the national symbol of Mexico portrayed on its flag), Baja California should consider the cultural value of cave paintings, as our primordial cultural antecedent. Both thematically and visually, Blancarte's work responds to that idea. The first sensation that one has of Blancarte's textures is that they derive from an easel-mounted cave painting, modernized and enriched. In that sense, one can say that, from his themes to his materials, Blancarte's art is homage to the most ancient visual art of the region. "I have sought to pay tribute to the desert," Blancarte has said; and I believe he has achieved it.

Blancarte's series *Carteles* (Posters), *Una perra llamada la vaca* (A Bitch Called The Cow), *Las siete colas del perro* (The Seven Tails of the Dog), *Orígenes y más* (Origins and More), *Barroco profundo* (Deep Baroque), *Kaimansutra* (Alligator Kamasutra), and *Ropajes* (Vestments) each show their own characteristics and are different from one another—a particular personality distinguishes each of them. There is something new in all of them; yet, in each, one experiences the same Blancarte. I cannot fail to mention that there is in Blancarte's work, and in the titles of his works, a humor not often apparent in museums. Unexpectedly, due to the title of some piece or some element incorporated, one can find oneself surprised to be laughing in front of his paintings.

What fascinates Blancarte? In the first place, origin. For him, the universe always has a beginning; one can assess this in the series mentioned above. By this, I mean to say that they contain a logical and iconographic discourse, with beginning and development. Evolutions, metamorphosis, and movement appear in his works.

I have no doubt that, in his *Autorretrato (Self-Portrait)*, it is not only clear that the alligator and Blancarte have fused, but that the elements they synthesize are apparent—natural materials, the search for origin, the transformation of time, and humor.

Blancarte: the recognition of origin. Blancarte: painting with its own atmosphere. Blancarte: modern cave painting. Blancarte: the contemporary baroque. Blancarte: life dedicated to the teaching of art and art lived as a daily experience.

Se acerca la navidad y la señora Blancarte ha completado la compra de barritas de plastilina para que el niño Alvarito termine de hacer los personajes del nacimiento, como cada año. Una vez que los termina, los va guardando en el refrigerador, uno por uno, cuidadosamente, para que no se derritan con el calor infernal de Culiacán, Sinaloa. El Nacimiento, es la tradición mexicana de representar en casa el natalicio de Jesús y se coloca unas semanas previas en la base del árbol navideño. El niño Álvaro tiene una especialísima habilidad de modelar con sus manos cualquier figura que se le ocurra, árboles, animales, personas, objetos. El Nacimiento de Alvarito es una reproducción fiel del pueblecito de Belén que es admirado por sus familiares y vecinos, que cada año acuden a admirar su trabajo. Lo curioso es que el niño Álvaro no ha tomado clases ni nadie lo ha instruido ni siquiera informalmente, tiene lo que podría decirse destrezas innatas, la perfección de las figuras, las proporciones y dimensiones, son admiradas por un público que hace línea para verlo.

Más tarde el gusto por el cine se convirtió en su primera formación cultural, sobre todo en el cine europeo que ve hasta el cansancio; particularmente le atrae el cine clásico italiano, a través de las películas *Saco y Vanzetti, Gato Pardo, Ocho y Media,* los *Cuatrocientos Golpes y la Dolce* Vita. Por lo cual, ahora realiza nuevas representaciones de plastilina con las imágenes imborrables que ve en la pantalla, rostros, paisajes y escenas. Pero Blancarte, con esa sencillez de siempre, considera que en realidad su formación es la calle, los amigos, las reuniones sociales, lo que se conoce como tertulia o bohemia. Este ambiente incluye el cine y la literatura, en la cual encuentra dos libros fundamentales de la literatura universal, el *Lobo Estepario* de Herman Hess y *La Metamorfosis* de Franz Kafka.

Es en ese ambiente donde se encuentra con las artes a través de las cajas de cerillos. De hecho la marca de cerillos Clásicos de Lujo de la Cerillera la Central, reproducía en sus portadillas, en los cincuentas, las obras clásicas de la pintura universal. Obras del renacimiento, la pintura española, holandesa, francesa, los impresionistas y la pintura mexicana. Blancarte, recorta las imágenes y las guarda, las va coleccionando, las admira, no se cansa de verlas.

Encuentra su primer empleo formal, que es simplemente excepcional, se trata de un trabajo como clasificador de algodón, una práctica de las mejores pagadas en su ciudad de origen. Muy pronto es un experto, lo reconoce al tacto, porque el algodón tiene un sinnúmero de variables, que tienen que ver con la calidad y sus aplicaciones. Y aunque el trabajo le gusta a Blancarte, no puede dominar la pequeña *larva* que se le ha venido formando desde niño en lo más profundo del alma. Es una inquietud, que por momentos, le domina.

Pero más que larva o inquietud, se trata de un huevecillo de caimán que muy pronto romperá el cascarón. De pronto el caimán devora al clasificador de algodón y también a Blancarte. Entonces se presenta en la empacadora de algodón y renuncia. Le avisa a su familia: he decidido, les dice, dar clases de escultura en la Universidad para seguir los pasos del Maestro Erasto Cortez Juárez. La familia se sorprende, de qué vamos a vivir le preguntan; él, confiado, les responde, en el destino del caimán, de lo que me gusta hacer, de las artes. Lo demás es historia. El caimán y Blancarte han podido cohabitar un buen tiempo. ¿De allí toma Blancarte la textura rugosa de sus obras?

En efecto, se inicia dando clases en Sinaloa. Viaja a México donde continúa su vocación docente y pinta algunos murales. Tiene su primera exposición en la Zona Rosa y empieza a tener sus primero clientes en el este de los Estados Unidos como Chicago, New York, Miami, Boston, Washington, incluso en España, sin ser conocido en California en esa época.

En el caso del mural del Centro Cultural Tijuana, *Orígenes*, que a mi me tocó en suerte invitarlo para este magnífico proyecto, refiere la interpretación del origen del hombre según los *kumiai*. En realidad lo que Blancarte me ofrecía era cumplir uno de los viejos sueños del Maestro Rubén Vizcaíno, uno de los promotores de la *californidad* o la identidad de California con las artes. Vizcaíno proponía que así como en el centro de México se celebra y conmemora el encuentro del águila y la serpiente en un nopal, los bajacalifornianos deberías dimensionar el valor cultural de las pinturas rupestres, como nuestro primer antecedente cultural. Y Blancarte temáticamente y plásticamente responde a esa idea. La primera sensación que se tiene de las texturas de Blancarte es que se trata de un rupestre de caballete, modernizado y enriquecido. En ese sentido, se puede decir, que es un homenaje a la plástica más antigua de la región. Desde el tema hasta los materiales empleados. "Le he querido rendir un homenaje al desierto", ha dicho Blancarte y creo que lo ha logrado.

Las series blancartianas Carteles, Una perra llamada la vaca, Las siete colas del perro, Orígenes y mas, Barroco profundo, Kaimansutra, y Ropajes, registran características propias y son diferentes unas de otras, les distingue una personalidad. En todas hay algo nuevo y se encuentra al mismo Blancarte. Casi omito que hay en la obra de Blancarte y en los títulos de sus obras un humor no muy socorrido en los Museos. De repente uno se puede sorprender riéndose ante un Blancarte por el título de alguna pieza o por algún elemento incorporado.

¿Qué le obsesiona a Blancarte? En primer lugar, el origen. Para Blancarte, el universo siempre tiene un principio, se puede apreciar en las series mencionadas arriba, con esto quiero decir que contienen un discurso lógico e iconográfico, con principio y desarrollo, allí aparecen las evoluciones, las metamorfosis y el movimiento.

No me queda duda que en el *Autorretrato* que presenta Blancarte en esta exposición, no sólo da cuenta que el Caimán y Blancarte se fusionaron, si no que aparecen los elementos que lo sintetizan, los materiales naturales, la búsqueda del origen, el devenir del tiempo y el humor.

Blancarte o el reconocimiento del origen, Blancarte o la pintura con atmósfera propia, Blancarte o del rupestre moderno, Blancarte o del barroco contemporáneo, Blancarte o la vida dedicada a la enseñanza del arte y el arte vivido como una experiencia diaria.

PO/JF

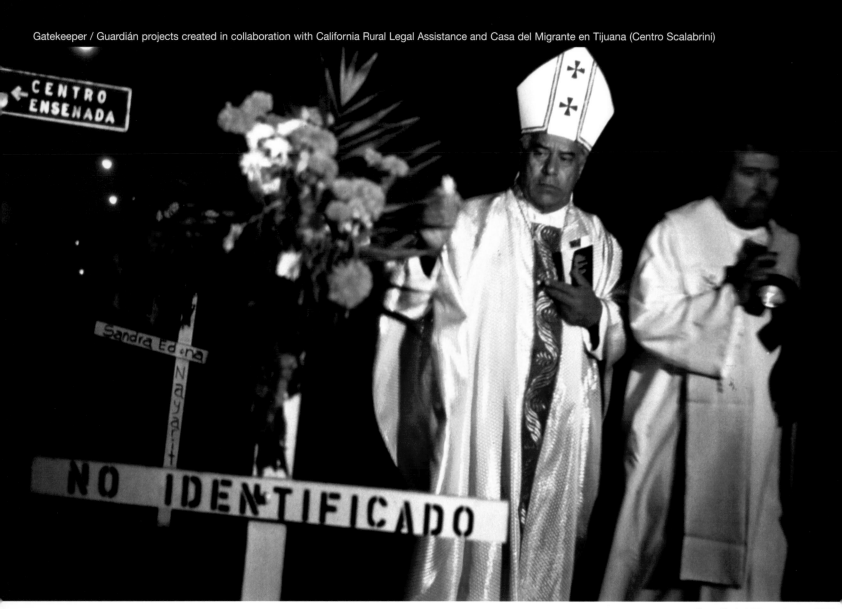

Gatekeeper / Guardián projects created in collaboration with California Rural Legal Assistance and Casa del Migrante en Tijuana (Centro Scalabrini)

Cross Project / Proyecto cruz, 2000
Site-specific performance and installation in Otay Mesa /
performance e instalación *in situ* en Otay Mesa

BORDER ART WORKSHOP /
TALLER DE ARTE FRONTERIZO

Founded 1984, San Diego, California
Fundado en 1984, San Diego, California

The Border Art Workshop/Taller de Arte Fronterizo (BAW/TAF) has revolutionized art making and political activism in Tijuana and San Diego since it formed in 1984. Composed of Mexican, North American, and Chicano artists, the group examines the border as a political boundary, a social phenomenon, and a state of consciousness. As founding member David Avalos describes, the group set out to "reconceptualize social relations through the application of extraordinary art practices."

The group uses images, texts, media analysis, and performance to reveal the negative aspects of ethnocentrism and the new dynamics of border and cultural identity. Their work includes installations, theater, videos, murals, painting, sculpture, photography, dance, song, and organizing exhibitions. Between 1985 and 1988, the group worked on *Border Realities*, an important series of annual installations *cum* art exhibitions. At the same time they staged and filmed happenings—from acts of political protest to more artfully inspired interventions—directly on the border, affirming the space as a site of creativity rather than a war zone. Media outlets from the *San Diego Union Tribune* to Fox News reported on the group's activities, accomplishing BAW/TAF's goal to raise awareness of the plight of the migrant. Although the group has lost members, it has also created new partnerships and continues to pursue its mission to focus international attention on their current target, Operation Gatekeeper, a federal effort launched in 1994 that has tripled the number of armed U.S. Border Patrol agents and plans on extending the border barricade.

Desde su fundación en 1984, el Border Art Workshop/Taller de Arte Fronterizo (BAW/TAF) ha revolucionado la creación artística y el activismo en Tijuana y en San Diego. Compuesto por artistas mexicanos, estadounidenses, y chicanos, el grupo explora la frontera como demarcación geográfica, fenómeno social y forma de conciencia. Según describe David Avalos, uno de los miembros fundadores, el grupo quería "reconceptualizar las relaciones sociales mediante la puesta en práctica de prácticas artísticas extraordinarias".

El grupo utiliza imágenes, textos, análisis mediáticos, y *performance* para desvelar los aspectos negativos del etnocentrismo y las nuevas dinámicas de la identidad fronteriza y cultural. Sus obras incluyen instalaciones, teatro, videos, murales, pintura, escultura, fotografía, danza, canto y la organización de exposiciones. Entre 1985 y 1988 el grupo creó *Border Realities (Realidades de la frontera)*, una serie importante de instalaciones y exposiciones de arte. Simultáneamente escenificaban y filmaban *happenings* en la misma frontera, desde actos de protesta política a intervenciones de inspiración más artística, afirmando así ese espacio como *locus* de creatividad, en vez de zona de guerra. Los medios de comunicación, desde el diario *San Diego Union Tribune* al canal de noticias Fox informaron sobre las actividades del grupo, logrando así el objetivo de BAW/TAF de captar atención sobre las difíciles condiciones de los inmigrantes. Aunque el grupo ha perdido a muchos de sus miembros, también ha creado nuevas asociaciones y sigue persiguiendo su misión de atraer atención internacional sobre su objetivo actual, la Operación Guardián, un esfuerzo del gobierno federal estadounidense lanzado en 1994 que ha triplicado el número de agentes armados de la patrulla fronteriza y tiene intención de extender la barricada que se alza en la frontera.

RT/*FF-M*

BULBO

Founded in 2002, Tijuana, Baja California
Fundado en 2002, Tijuana, Baja California

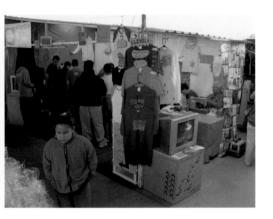

La tienda de ropa / *The clothes shop*, 2005
Roving installation / *instalación ambulante*

Bulbo offers a simple explanation for a complex process of social activism instigated by a passionate group of young artists. They forthrightly state on their website, "bulbo is a public art project that utilizes communications media." That is to say bulbo is an artists' collective, film production company, marketing firm, record label, radio and television broadcasters, and online art gallery. All of their projects aspire to motivate young people to creatively engage one another and their city.

They originally conceived of the ongoing project, *La tienda de ropa (The Clothes Store),* as a pretext to inspire interaction between people from different social and economic backgrounds. Clothing is something that everyone has in common and the project began with a series of interviews asking a diverse sample of the population what they needed, and what they wanted, from their clothing. They then sent each of the project's novice designers out into the city asking them to take photographs of colors, textures, and objects that inspired them. Using an extensive collaborative process—each phase of which was documented and broadcast, often live, at www.bulbo.tv—the group produced a series of graphic designs intended to be used to alter clothing. The project culminated in a series of ad hoc clothing stores convened in San Diego and Tijuana where anyone could come and work with bulbo's seamstresses and artists to design and alter new or used clothing on the spot. Bulbo will push their process further when the store is reconvened and refashioned for *Strange New World.*

In each incarnation, *La tienda de ropa* became a lively site of commercial and cultural exchange. As bulbo often discovers, the collective process produced results that far exceeded their individual expectations—more clothing was made and more people participated than bulbo had ever anticipated. But, the group deems the project a success because people, young and old, took the time to sit down and talk while making their clothes. Like their logo—the lightbulb of inspiration—bulbo is fantastically adept at conceiving of simple scenarios that produce a profound social impact.

Bulbo esgrime una explicación muy sencilla para un proyecto de activismo social inspirado por un grupo apasionado de artistas jóvenes. En su página de la red sus miembros declaran que "bulbo es un proyecto de arte público que utiliza medios de comunicación". Es decir, bulbo es un colectivo de artistas, una compañía de producción cinematográfica, una empresa de marketing, una disquera, una difusora de radio y televisión y una galería de arte en la red. Todos sus proyectos tienen la esperanza de motivar a la gente joven a que establezcan compromisos mutuos y con su ciudad.

Al principio concibieron el proyecto *La tienda de ropa* como un pretexto para alentar la interacción entre gente de diferentes ambientes sociales y económicos. La ropa es algo que todo el mundo tiene en común, y el proyecto empezó con una serie de entrevistas que preguntaban a la gente acerca de qué necesitaba y qué quería en cuestión de ropa. A continuación mandaron a la ciudad a cada uno de los diseñadores novatos del proyecto para que tomaran fotos de colores, texturas y objetos que les inspiraban. Utilizando un amplio proceso de colaboración —cada una de cuyas fases se documentaba y transmitía, a menudo en vivo, por www.bulbo.tv— el grupo produjo una serie de diseños gráficos con la intención de utilizarlos después para alterar prendas de vestir. El proyecto culminó en una serie de tiendas de vestir creadas en espacios informales de San Diego y Tijuana donde cualquiera podía trabajar con los modistas y artistas de bulbo diseñando o alterando ahí mismo ropa usada o nueva. Bulbo extenderá aún más su proceso cuando la tienda ocupe un lugar en *Extraño Nuevo Mundo.*

En cada una de sus encarnaciones, *La tienda de ropa* se convertía en un animado espacio de intercambio cultural y comercial. Como descubren frecuentemente los miembros de bulbo, el proceso colectivo produce resultados que van siempre mucho más allá de sus expectativas individuales —se hizo más ropa y participó mucha más gente de la que bulbo esperaba. Pero el motivo por el que el grupo considera un éxito el proyecto es que la gente, joven y vieja, se tomara el tiempo para sentarse y charlar mientras se hacían la ropa. Como indica su logotipo —la bombilla de la inspiración— bulbo es increíblemente dado a concebir situaciones sencillas que tienen un profundo impacto social.

TANIA CANDIANI

Born 1974, Mexico City; has lived in Tijuana since 1995
Nacida en 1974, México, D.F.; ha vivido en Tijuana desde 1995

*The family is the natural and fundamental group unit of society
and is entitled to protection by society and the State.*[1]

*La familia es la unidad grupal natural y fundamental
de la sociedad y tiene derecho a estar protegida
por la sociedad y por el Estado.*[1]

For the last two years, Tania Candiani has been working on a series of installation pieces, photographs, and assisted readymades under the title *Protección familiar: La familia mexicana (Family Protection: the Mexican Family).* Utilizing as primary materials objects associated with the domestic sphere, Candiani aims to deconstruct the social institution of the family by exposing expectations and stereotypes operating within the family unit. Although approached from the cultural subjectivity of Mexican social codes, her ironic, sometimes painful, observations extend beyond national identity, as the family—"the natural and fundamental group unit of society"—functions cross-culturally, according to sociology and anthropology, to shape individuals to best reproduce normative social behavior, in order to comply with cultural and state ideology. Given the efficacy of the family in enforcing prescribed social roles, a personal sense of self seems to emerge equally from resistance and surrender to those roles. If, as the playful title of another of Candiani's pieces states, *Mi casa no es tu casa (My Home Is Not Your Home),* then the series *Protección familiar* may take as its uncertain motto: my family is not your family, and it may not be my own.

Dynamics of belonging and affiliation centered on real or metaphoric blood bonds differentiate families from others and offer the protection of the home as refuge from the outside world. But, as Candiani's *Lanzadas (Lance Formation),* 2003, makes clear, the home also leaves one vulnerable to attacks often too ephemeral to be in official declarations. Recreated as a site-specific installation for *Strange New World, Lanzadas* utilizes seven brooms attached to corner walls. Their spear sharp wooden handles point towards the viewer on two sides. For this installation Candiani uses objects already embedded within a history of gendered division of household labor. "There are things that correspond to you by inheritance," she says, "and that carry with them an already prescribed relationship into which you enter."[2]

By converting common brooms, womanly weapons of cleanliness and order, into defensive armament, she re-inscribes them as feminine devices for protection and attack and, by association, re-inscribes the home as a disputed site of visible and invisible battles for territory and emotional dominance. Yet, Candiani is careful not to characterize women within the home and society as victims. Installed on the gallery's walls as an offensive lance formation the brooms appear ready to assault and poised to strike, but also to repel, to ward off, to seek protection in an action that reveals the ambiguity of roles, and slippery power hierarchies, within the home.

Durante los dos últimos años Tania Candiani ha estado trabajando en una serie de piezas de instalación, fotografías, y confecciones bajo el título *Protección familiar: La familia mexicana.* Utilizando como materia prima objetos asociados con la esfera doméstica, Candiani intenta deconstruir la institución social de la familia revelando, así, las expectativas y los estereotipos que operan dentro del grupo familiar. Aunque están abordadas desde la subjetividad cultural de los códigos de conducta mexicanos, sus irónicas y a veces dolorosas observaciones tienen un alcance que va más allá de la identidad nacional como la familia —"la unidad grupal natural y fundamental de la sociedad"— ya que funciona, de acuerdo a la sociología y a la antropología, de manera transcultural, para formar a los individuos de tal modo que reproduzcan lo mejor posible la conducta social normativa a fin de que cumplan con la ideología cultural y estatal. Dada la eficacia de la familia para hacer cumplir los roles sociales prescritos, un sentido personal y propio parece emerger tanto de la resistencia como del sometimiento a esos roles. Sí, como dice el irónico título de otra de las piezas de Candiani: *Mi casa no es tu casa,* la serie *Protección familiar* podría tomar como lema: mi familia no es tu familia, y puede no ser tampoco la mía.

Las dinámicas de pertenencia y de afiliación centradas en lazos de sangre reales o metafóricos diferencian a las familias de los demás y ofrecen la protección del hogar como refugio frente al mundo exterior. Pero, como la instalación de Candiani *Lanzadas* deja claro, el hogar también lo hace a uno vulnerable a ataques, muchas veces demasiado efímeros como para que figuren en declaraciones oficiales. Recreada como una instalación de sitio-específico para *Extraño nuevo mundo, Lanzadas* utiliza siete escobas sujetas por su parte inferior, ahora sin una función, a un rincón formado por paredes. Sus

[1] Article 16 of the Universal Declaration of Human Rights.

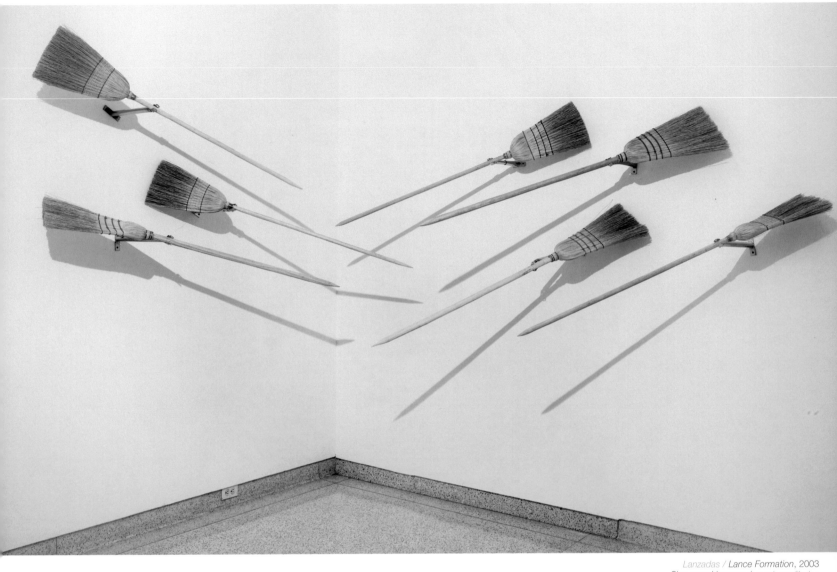

Lanzadas / *Lance Formation*, 2003
Sharpened brooms / escobas afiladas

mangos de madera afilados como lanzas apuntan hacia el espectador desde dos lados. Para esta instalación Candiani usa objetos ya incrustados en la historia del trabajo doméstico dividido en base al género. "Hay cosas que te corresponden por herencia", ella dice, "y que acarrean una relación ya inscrita a la que entras".

Al convertir una escoba común, arma femenina de la limpieza y del orden, en armamento de defensa, la reinscribe como artefacto femenino para la protección y el ataque y, por asociación, reinscribe el hogar como el lugar de batallas, visibles e invisibles, por el territorio y la dominación emocional. Sin embargo Candiani es cuidadosa en no caracterizar a las mujeres, dentro del hogar y la sociedad, como víctimas. Instaladas sobre las paredes de la galería como una ofensiva formación de lanzas, las escobas parecen listas para el asalto y para apuñalar, pero también para repeler, rechazar, buscar protección por medio de una acción que revela la ambigüedad de los roles domésticos y las resbaladizas jerarquías de poder dentro del hogar.

LS/JF

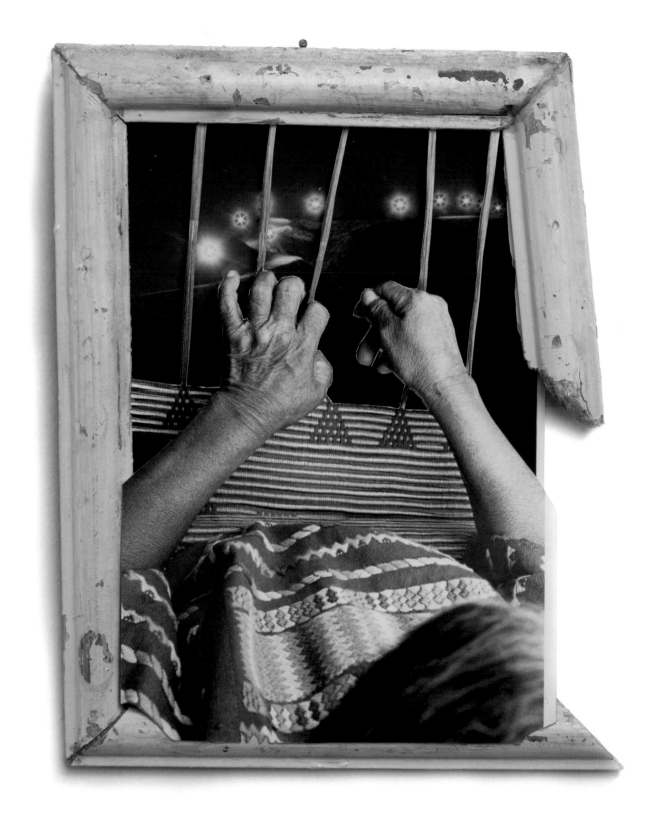

De la serie Reconstruxiones / from the Reconstructions series
Teje maneje / Manipulation, 1996 – 97
Photo-construction / fotoconstrucción

As an artist and a militant social activist, Carmela Castrejón Diego is devoted to creating art that deliberately addresses political issues. Her photography and installation art engage issues of sexuality, identity, and resistance. That she pointedly cites "the border" as her place of birth is emblematic of Castrejón's refusal to acknowledge preconceived notions of identity and her effort to merge life and art into a seamless and poignant political act.

Castrejón began her career as an artist in Tijuana in the late 1980s by participating in several artist collectives. She was a founding member of Grupo Factor X and La Casa de la Mujer, two groups that fought to support the women's rights movement in Mexico by focusing on issues of abortion rights and the fair treatment of female laborers. From 1990 to 1995 she participated in the Border Art Workshop/Taller de Arte Fronterizo representing the feminist and Mexican perspectives in this bi-national group of artists. When, as she describes, she could no longer tolerate the patriarchical structure of BAW/TAF, she helped organize a feminist border collective called Las Comadres. All the while Castrejón continued making her own art and staging more personal interventions on the border.

The *Reconstruxiones (Reconstructions)* series of photocollages demonstrates Castrejón's personal and decidedly feminist approach to making art. She created each of the small-scale works using her own documentary photographs and found frames that reference the process of discovery, of searching the city's streets, that informs her photography. By literally weaving images together Castrejón makes objects that embody a form of "women's work" and with it, a feminist point of view.

CARMELA CASTREJÓN DIEGO

Born 1956, on the border
Nacida en 1956, en la frontera

Como artista y como activista militante socialista, Carmela Castrejón Diego se dedica a crear arte que trata deliberadamente cuestiones políticas. Sus fotografías y su arte de instalación abordan cuestiones de sexualidad, identidad y resistencia. El que indique "la frontera" como lugar de nacimiento es emblemático de su resistencia a reconocer nociones preconcebidas de la identidad y de sus esfuerzos por fundir vida y arte en un mordaz acto político.

Castrejón inició su carrera artística en Tijuana a finales de la década de 1980, participando en varios colectivos artísticos. Fue miembro fundador del Grupo Factor X y La Casa de la Mujer, dos organismos que lucharon en favor del movimiento de los derechos de la mujer en México enfocándose en temas como el derecho al aborto y el igual trato de las trabajadoras. Entre 1990 y 1995 participó en el Border Art Workshop/Taller de Arte Fronterizo representando posiciones mexicanas y feministas en ese grupo binacional de artistas. Cuando, como ella misma describe, ya no pudo tolerar la estructura patriarcal del BAW/TAF, fundó un colectivo fronterizo feminista llamado Las Comadres. Durante todo ese tiempo Castrejón siguió trabajando en su propio arte y ofreciendo más intervenciones personales sobre la frontera.

La serie de fotomontajes *Reconstruxiones* demuestra el giro personal y claramente feminista que Castrejón da a la creación artística. Crea cada una de las pequeñas maquetas utilizando su propia documentación fotográfica y marcos encontrados, referencias al proceso de descubrimiento, de búsqueda por las calles de la ciudad, que nutre su fotografía. Al tejer literalmente las imágenes, los objetos de Castrejón encarnan literalmente una "labor femenina" y con ello, una perspectiva feminista.

RT/*FF-M*

Housekeeper Series: Irene, Adela, Margarita, Vicenta, Jema, Toña, Angela /
La serie amas de casa: Irene, Adela, Margarita, Vicenta, Jema, Toña, Angela, 1999
oil on canvas / *óleo sobre tela*

Alida Cervantes' work raises issues of class and gender in Mexican society. Cervantes focuses her attention on the women of her own social class and those who provide the daily infrastructure to support it. Her colorful depictions of groups of upper class women, in which Cervantes often inserts her own self-portrait, are reminiscent of Alex Katz's portraits of coolly detached individuals in her use of simplified forms, close-up vantage point, and radically cropped compositions. The sunny palette and attention to the details of accessories, coifed hair, and printed fabrics, suggest a location far from the gritty urban streets of Tijuana. Yet, Cervantes has also used this cheerful style of representation to depict the constellations of store signage that dominate the city's landscape. Set against backgrounds of

La obra de Alida Cervantes suscita problemáticas de clase y género en la sociedad Mexicana. Cervantes fija su atención en las mujeres de su propia clase social y quienes proporcionan la infraestructura diaria que la apoya. Sus representaciones coloridas de grupos de mujeres de clase alta, en donde Cervantes inserta frecuentemente su propio auto-retrato, nos recuerdan los retratos de individuos fríamente alejados de Alex Katz con su uso de formas simplificadas, su punto de vista cercano y composiciones interrumpidas. Su paleta alegre y atención a los detalles como accesorios, peinados y telas estampadas sugieren un lugar lejos de las calles urbanas duras de Tijuana. Sin embargo, Cervantes también a usado dicho estilo alegre de representación para mostrar las constelaciones de señalización comercial que dominan el paisaje de la ciudad.

ENM1159

ALIDA CERVANTES

Born 1972, San Diego, California; lives on both sides of the border
Nacida en 1972, San Diego, California; vive a ambos lados de la frontera

brilliant sky blue, with an occasional power line or palm tree intruding, Cervantes' signs dominate the canvas. By turning the gaze of the viewer upwards, she effectively eliminates the true context of the street for the signage, emphasizing instead, their unique formal characteristics and odd combinations of texts, shapes, and colors.

Cervantes' *Housekeeper Series (La serie amas de casa)*, 1999, documents a different set of women who have played an important role in the life of the artist and her family. Each of the seven women portrayed have been housekeepers for various members of the Cervantes family, some of whom have been with the family for decades. Set against neutral backgrounds and cropped into a traditional portrait bust that is reminiscent of driver's license and passport photographs, each woman is depicted with an accuracy and realism that is both purely descriptive and genuinely affectionate. In contrast to the smooth, soft portraits of her friends, Cervantes' housekeepers reveal the economic and class stratifications at work in Mexico. Youth and social ease differ from indigenous ethnicity and faces that show the traces of age and work. Yet, through the directness and monumentality of her presentation of each woman, Cervantes acknowledges the importance of them as individuals, caregivers, and matriarchs in their own right.

Colocadas sobre fondos de un cielo azul brillante, con un cable de luz o palmera ocasional interpuesta, los letreros de Cervantes dominan el *canvas*. Al llevar la mirada del espectador hacia arriba, ella elimina efectivamente el contexto real de la calle por la señalización, enfatizando en cambio sus características formales únicas y rara combinación de textos, formas y colores.

En *La serie amas de casa (Housekeeper Series)*, 2003, Cervantes documenta un grupo diferente de mujeres quienes han jugado un papel importante en la vida de la artista y su familia. Cada una de las siete mujeres representadas ha sido trabajadora doméstica de varios miembros de la familia Cervantes, algunas han estado con la familia por décadas. Situadas sobre fondos neutros y recortadas en formato tradicional de retrato que nos recuerda fotografías, de licencia de manejar y pasaporte, cada mujer esta representada con una precisión y realismo puramente descriptivo y genuinamente afectuoso. En contraste con los retratos lisos y suaves de sus amigas, las amas de casa de Cervantes revelan los estratos económicos y sociales que operan en México. La juventud y la habilidad social difiere de la etnicidad indígena y rostros que muestran la edad y el trabajo. Sin embargo, Cervantes reconoce su importancia de ellas como individuos, guardianes y matriarcas en sí mismas a través de su presentación directa y monumental de cada mujer.

SH/CG

Enrique Ciapara aborda el lienzo como si fuera una página en blanco destinada a la escritura de un texto poético. En sus pinturas, capas de color, dibujo esquemático y escritura crean narrativas flojamente enhebradas que utilizan la alusión y la dislocación. Figuras sugerentes, palabras y garabatos abstractos, todos ellos desplazados de los escenarios reconocibles, están pintados o dibujados sobre grandes áreas de color aplicado ligeramente. Los resultados son debidos al denso espacio pictórico y a la expresividad gestual del pintor español del *Art Informel* Antonio Saura (1930–1998), vía Luis Moret, el pintor y profesor español que tuvo un salón informal de artistas tijuanenses por un tiempo breve durante los últimos años de la década de los ochentas. De maneras diferentes, tanto Saura como Moret se apropiaron de las técnicas surrealistas de dibujo y escritura automáticos e integraron estas prácticas a sus pinturas expresionistas. Ciapara cubre estas influencias consciente de las transgresiones realizadas con graffiti por Cy Twombly. Ciapara, que desconfía de su propia gran capacidad para el dibujo, fue alentado por Moret a comprometerse directamente con el lenguaje abstracto de la pintura. Lo que resulta son trabajos que

manifiestan una tensión palpable entre las composiciones representacionales y la disolución de la figuración en las marcas y las formas de color de completa abstracción. Él llena la distancia entre estos elementos opuestos a través de la elaboración de un vocabulario íntimo, incluso erótico, que asegura, sobre todo, el placer visual.

La serie de dibujos expuestos de manera colectiva como *Detritus* tiene la calidad de notas *post-it* para uno mismo. La mano de Ciapara se posa sólo brevemente en cada pieza de papel para apuntar un pensamiento pasajero o para dibujar una sensación fugaz. El papel está rasguñado con marcas rápidas hechas por un plumín de madera mojado en tinta acrílica o en tinta china. Así, tan rápidamente, una pincelada define un área que él inmediatamente suprime, ya sea de manera literal, tachándola, o pintando encima con otra *gouache*, a veces pigmentada. Por momentos, las marcas se resuelven con el diagrama de una cama, tal vez como la silueta de una cadera o de un seno, o como una línea horizontal que denota un espacio interior. Estas imágenes pueden hacer referencia a los objetos reales que se encuentran en el estudio o en la casa de Ciapara pero, también, en muchas oportunidades no representan nada. Son el registro de ademanes repetidos sobre la página y, como tales, reflejan un suerte de búsqueda indirecta de una afirmación de carácter permanente de algo que él podría aún no conocer.

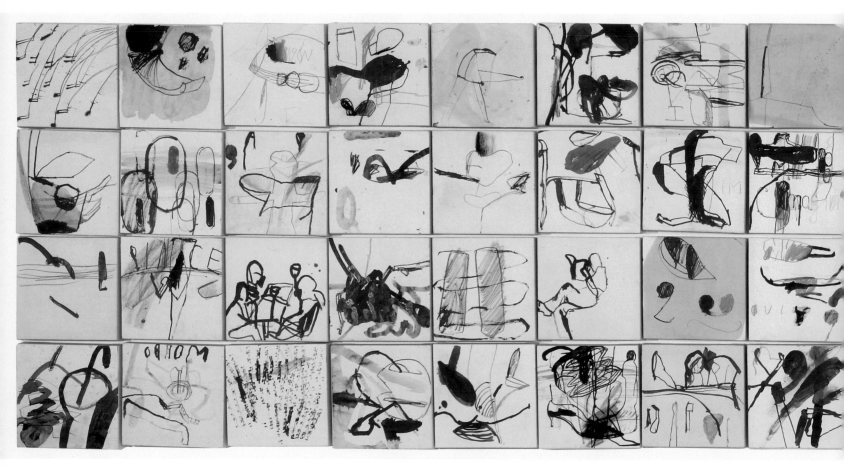

Detritus, 2001 – 2005
Ink, graphite, and chalk on paper glued to canvas /
tinta, grafito y tiza sobre papel pegado a tela

En la pintura de medios combinados de Ciapara, *Quince,* 2001, objetos en una naturaleza muerta bosquejados a manera de líneas y formas diagramáticas, parecen emerger de o sumergirse en un campo de color sólido. Los objetos, si es eso lo que en realidad son, andan a la deriva por este espacio como recuerdos incorpóreos de algo que podría o podría no haber ocurrido. La línea, aúnque lírica y rítmica, también es agresiva. Causa una ruptura sobre la superficie suave y manchada de tinta con garabatos infantiles que recuerdan la vulnerabilidad de la niñez, no con inocencia, sino con un sentido de presagio, ya que parece no existir una línea narrativa, en la historia, una historia que debe permanecer no resuelta.

Enrique Ciapara approaches the canvas as if it were a blank page for a poetic text. In his paintings, layers of color, schematic drawing, and script create loosely threaded narratives that employ allusion and dislocation. Suggestive figures, words, and abstract scribbles, all displaced from recognizable settings, are painted or drawn over large fields of thinly applied color. The results are indebted to the dense pictorial space and gestural expressivity of Spanish *Art Informel* painter Antonio Saura (1930–1998), by way of Luis Moret, the Spanish painter and teacher who held an informal salon of Tijuana artists for a brief time during the late 1980s. In different ways, both Saura and Moret appropriated Surrealist techniques of automatic drawing and writing and integrating these practices into their expressionist painting. Ciapara overlays these influences with an awareness of Cy Twombly's graffiti transgressions. Ciapara, who distrusts his own significant drawing abilities, was encouraged by Moret to engage directly with the abstract language of painting. The result is works that demonstrate a palpable tension between representational compositions and the dissolution of figuration into the marks and color shapes of complete abstraction. He bridges the distance between these oppositions by the elaboration of an intimate, even erotic, personal vocabulary that affirms, above all visual pleasure.

ENRIQUE CIAPARA

Born 1972, Tijuana, Baja California
Nacido en 1972, Tijuana, Baja California

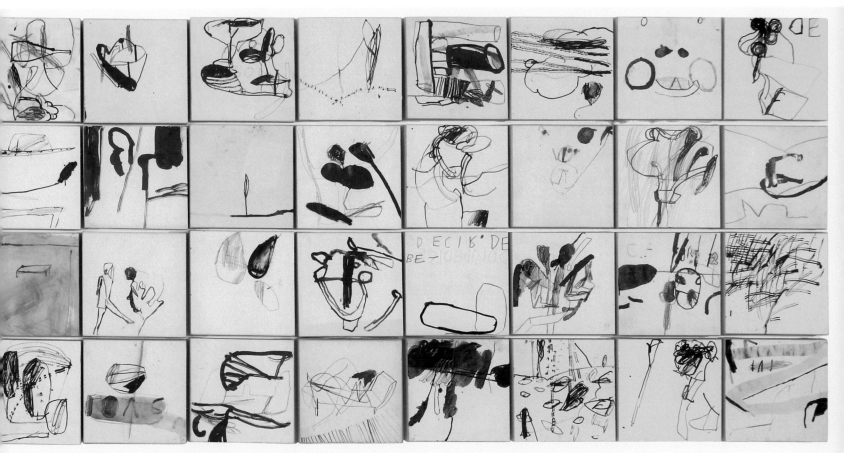

The series of drawings exhibited collectively as *Detritus,* have the quality of post-it notes to one's self. Ciapara's hand pauses only briefly in each piece of paper to jot down a passing thought or draw a fleeting sensation. The paper is scratched with quick markings made by a wooden nib dipped in acrylic or India ink. Just as quickly, a brushstroke defines an area that he immediately cancels out, either literally by crossing it or by painting over it with another gouache, sometimes pigmented with color. The marks at times resolve into the diagram of a bed, perhaps the silhouette of a hip or breast, or a horizontal line that denotes interior space. These images may refer to the actual objects in Ciapara's studio environment or home, but they often also represent nothing. They are the record of gestures repeated over the page, and as such reflect a kind of roundabout search for a permanent statement of something he may not yet know.

In Ciapara's mixed media painting *Quince (Fifteen)*, 2001, still-life objects sketched in by diagrammatic lines and shapes, appear to emerge from or submerge into a solid color field. The objects, if that is in fact what they are, drift about this space like disembodied recollections of something that may or may not have occurred. The line, although lyrical and rhythmic, is also aggressive. It ruptures the soft, inky surface with infantile scribbles that recall the vulnerability of childhood, not with innocence, but with a sense of foreboding, as there appears to be no narrative arc to this story, a story that must remain unresolved.

LS/JF

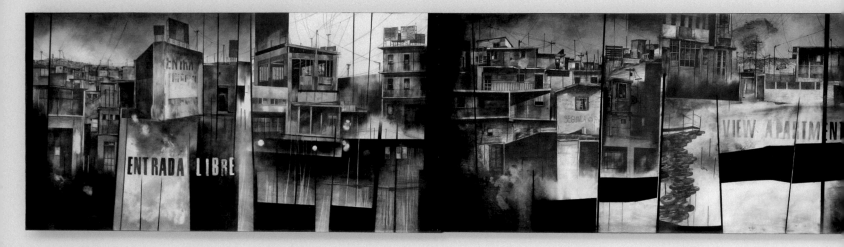

Línea: Escaparates de Tijuana 1 – 4 / The Border: Tijuana Cityscapes 1 – 4, 2003
Pencil and charcoal on wood panels / lápiz y carboncillo en páneles de madera

Usando el grafito y carboncillos en páneles, Hugo Crosthwaite crea dibujos a gran escala mostrando figuras heróicas y musculares de hombres y mujeres en posturas clásicas refiriendo las pinturas religiosas de los viejos maestros así como imágenes urbanas compuestas de bloques de departamentos, paisajes de la ciudad y cables de luz. Sus dibujos juegan con el contraste de la representación figurativa clásica y la improvisación y caos que envuelve la ciudad de Tijuana donde él nació. Crosthwaite esta interesado en representar el sufrimiento humano y la violencia a través de su trabajo que en sí mismo no es violento, busca en cambio la expresión de la belleza dentro del caos. Mientras que la escala de su obra y contenido narrativo se deben en parte a los grandes muralistas mexicanos, Crosthwaite identifica su práctica de arte con las emociones turbulentas incorporadas en la obra de pintores del Simbolismo y Romanticismo del siglo XIX. Combinando imágenes con elementos abstractos, él considera que su trabajo "es una visión mía en la que chocan la historia, mitología y abstracción".

La ausencia de color en la obra de Crosthwaite sirve para mantener la distancia entre el espectador, el drama y la fragmentación de su sujeto. Se le presenta al espectador un universo que esta casi literalmente siendo arrancado de cada articulación —en donde, nada encaja verdaderamente ni en composición ni emocionalmente. En momentos los bocetos de Crosthwaite dejan de incluir la figura humana y sólo representan paisajes de la ciudad vacíos, sugiriendo la vida en una ciudad y su gente dentro de las casas y edificios. *Línea: Escaparates de Tijuana 1 – 4,* 2003, es una visión panorámica de la ciudad, no presenta lugares reales de Tijuana sino que muestra una interpretación personal en donde el observador se enfrenta con el sentir y apariencia de la ciudad. Pequeñas viñetas caricaturizadas puntualizan la precisión y detalle de la interpretación de Crosthwaite, agregando humor y evocando la espontaneidad del graffiti. Los edificios de concreto inidentificables crean una impresión general de una ciudad improvisada, en donde las ventanas, puertas, edificios sólo se han puesto por necesidad. Los planos complejos multifacéticos y textos flotantes de su composición representan la arquitectura desordenada y falta de planeación urbana característica de esta ciudad fronteriza, en donde la construcción parece formar capas que aparentan un tipo de sedimento urbano abstracto.

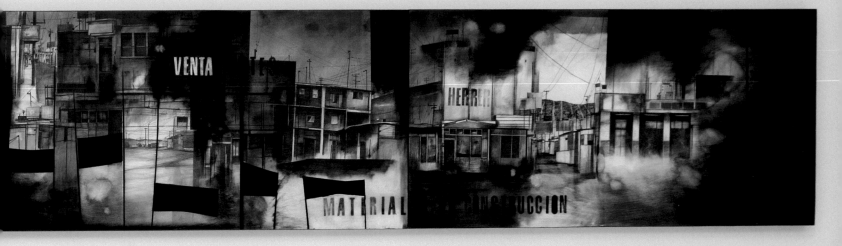

HUGO CROSTHWAITE

Born 1971, Tijuana, Baja California
Nacido 1971, en Tijuana, Baja California

Using graphite and charcoal on panel, Hugo Crosthwaite creates large scale drawings depicting heroic and muscular figures of men and women in classical poses referring to old master religious paintings as well as urban images consisting of apartment blocks, city skylines, and power lines. His drawings play with the contrast of figurative classical representation and the surrounding chaos and improvisation that defines the city of Tijuana where he was born. Crosthwaite is interested in depicting human suffering and the representation of violence through work that is not itself violent, but rather, looks for the expression of beauty within chaos. While the scale of his works and narrative content are indebted in part to the great Mexican muralists, Crosthwaite identifies his art practice with the turbulent emotions embodied in the work of the Symbolist and Romantic painters of the nineteenth century. Combining classical imagery with abstract elements, he considers his work "to be a vision of mine in which history, mythology and abstraction collide."

The absence of color in Crosthwaite's work serves to keep a distance between the spectator and the drama and fragmentation of his subject matter. The spectator is presented with a universe that is being, almost literally, torn joint from joint—where, compositionally as well as emotionally, nothing quite fits together. Crosthwaite's drawings at times depart from including the human figure and depict only empty cityscapes, suggesting the life of the city and its people inside the houses and buildings. *Línea: Escaparates de Tijuana 1 – 4 (The Border: Tijuana Cityscapes 1 – 4)*, 2003, a panoramic view of the city, does not depict actual locations in Tijuana but presents a personal interpretation where the viewer is confronted with the feeling and look of the city. Small cartoonish vignettes punctuate the precision and detail of Crosthwaite's rendering, adding humor and evoking the spontaneity of graffiti. The unidentifiable cement buildings create a general impression of an improvised city, where windows, doors, buildings have just been put up out of necessity. The complex multifaceted planes and floating texts of his composition represent the haphazard architecture and lack of urban planning that is characteristic of this border city, where the construction seems to form layers that resemble a kind of abstract urban sediment.

SH/CG

El arquitecto y urbanista Teddy Cruz ve la región de la frontera entre México y Estados Unidos como un campo de pruebas para el desarrollo de estrategias urbanas radicales. Trabajando a ambos lados de la frontera, Cruz aboga por la complejidad, la hibridez y la simultaneidad urbana como contraposición al terreno suburbano homogéneo y estéril que amenaza con apoderarse del paisaje. La visión de Cruz queda condensada en sus vertiginosas *Hybrid Postcards (Postales híbridas)* que el artista describe como "paisajes ficticios, campos de observación e infraestructura hilvanadas a partir de espacios desocupados". Reflejando el potencial urbanístico de los espacios libres, las *Hybrid Postcards* presentan un espacio dinámico, "listo para ser ocupado y activado por otras narrativas y acontecimientos".

Cruz propone un plan utópico que, a partir de los patrones de uso actuales, desarrolle soluciones urbanas que transformarán las políticas de planeamiento y leyes de zonificación obsoletas. Sus fotoconstrucciones muestran que los fragmentos, vacíos y espacios urbanos abandonados creados por la infraestructura para la zonificación y el transporte pueden transformarse y dar cabida a diseños de

múltiples niveles, desde unidades residenciales flexibles y asequibles a espacios de menudeo, comerciales y verdes. El masivo crecimiento poblacional en la zona, unido a la coexistencia de una riqueza fastuosa con la pobreza extrema hace de la región de la frontera un laboratorio ideal para el desarrollo de las ideas de Cruz. Las *Hybrid Postcards* del artista son un compendio psicodélico de elementos urbanos deconstruidos y recontextualizados en nuevas y vibrantes imágenes urbanas, ejemplos de su preocupación por incorporar densidad y flexibilidad a los parámetros del paisaje metropolitano existente.

Manufactured Site (Espacio construido) es el intento de Cruz por materializar la teoría que inspiró sus *Hybrid Postcards*. Trabajando con varios colaboradores, desarrolló el concepto de una urbanización habitacional y mercantil que pudiera producirse en masa siguiendo las estrategias y tácticas que ya se utilizan en Tijuana. Como explica Cruz, "este marco prefabricado, concebido como un gesto mínimo que quiere tener un efecto máximo, funciona como un mecanismo de bisagra para mediar con la multiplicidad de materiales reciclados y sistemas que se traen de San Diego para ser reensamblados en Tijuana". Los elementos del marco son infinitamente flexibles, y podrían sostener una variedad de materiales de construcción que va desde el metal chapado a llantas recicladas o planchas usadas. El sistema de Cruz, abierto a una amplia gama de recursos y objetivos, aspira a ser más que mera construcción, tiene la intención de construir comunidades.

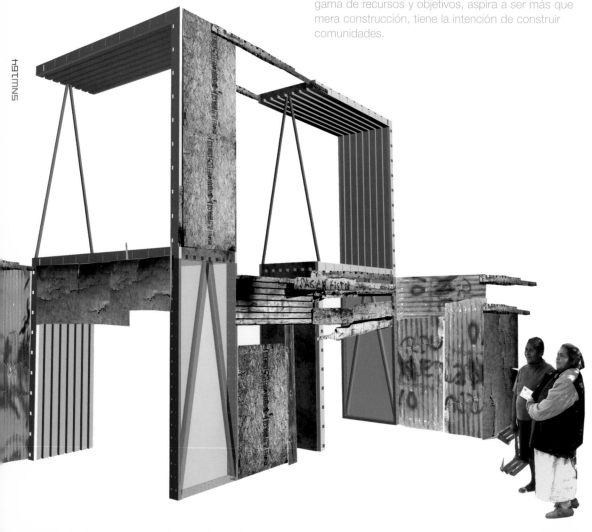

Manufactured Site / Espacio construido, 2005
estudio teddy cruz design and research team / equipo de diseño e investigación: Teddy Cruz, Jimmy Brunner, Giacomo Castagnola, Jota Samper Escobar, Jess Field, Jakob Larson, Mariana Leguia, Scott Maas, Alan Rosenblum, Brian Washborn

TEDDY CRUZ

Born 1962, Guatemala; has lived in San
Diego, California since 1982
Nacido en 1962, Guatemala; ha vivido en
San Diego, California desde 1982

Architect and urban planner Teddy Cruz views the
U.S.-Mexican border zone as a testing ground for
radical urban strategies. Working on both sides of the
border, Cruz advocates urban complexity, hybridity,
and simultaneity in opposition to the homogenous,
sterile suburban sprawl that is threatening to
dominate the landscape. Cruz's visions are
encapsulated in his dizzying *Hybrid Postcards,* which
he describes as "fictional landscapes, fields of
observation, and infrastructure photographically
stitched out of the vacant spaces." Mirroring the
urban potential of vacant places, the *Hybrid
Postcards* represent a dynamic space "ready to be
occupied and activated by other narratives and
events."

Cruz proposes a utopian agenda: to take existing
patterns of use as a point of departure and develop
urban solutions that will transform obsolete planning
policies and zoning regulations. His collages show
that fragments, voids, and leftover urban spaces
created by zoning and transportation infrastructure
can be transformed to support multi-layered designs
of flexible, affordable residential units, retail,
commercial, and green spaces. The massive growth
of population in the region, coupled with the
coexistence of vast wealth and extreme poverty,
allows the border area to be an ideal laboratory for
Cruz's design ideas. A psychedelic compendium of
deconstructed urban elements recontextualized into
new and vibrant urban images, Cruz's *Hybrid
Postcards* illustrate his interest in creating density and
flexibility within the parameters of the existing
metropolitan landscape.

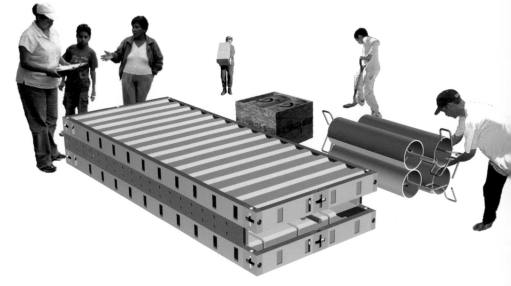

Manufactured Site is Cruz's attempt to realize the
theory behind his *Hybrid Postcards*. Working with
several collaborators, he developed the idea of a
housing and mercantile development that could be
mass-produced according to the tactics and
strategies that are already informally used throughout
Tijuana. As Cruz explains, "Conceived as a minimum
gesture for maximum effect, this pre-fabricated frame
acts as a hinge mechanism to mediate across the
multiplicity of recycled materials and systems brought
from San Diego and re-assembled in Tijuana." The
frame elements are infinitely flexible and could
support a range of construction materials from
corrugated metal to recycled tires and used palettes.
Open to any number of means and ends, Cruz's
system aspires to more than mere construction—it
hopes to build community.

SH/FF-M

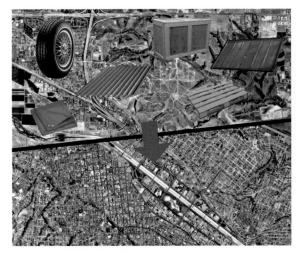

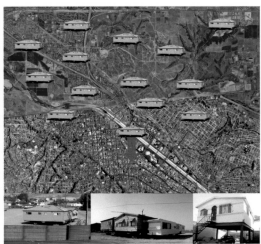

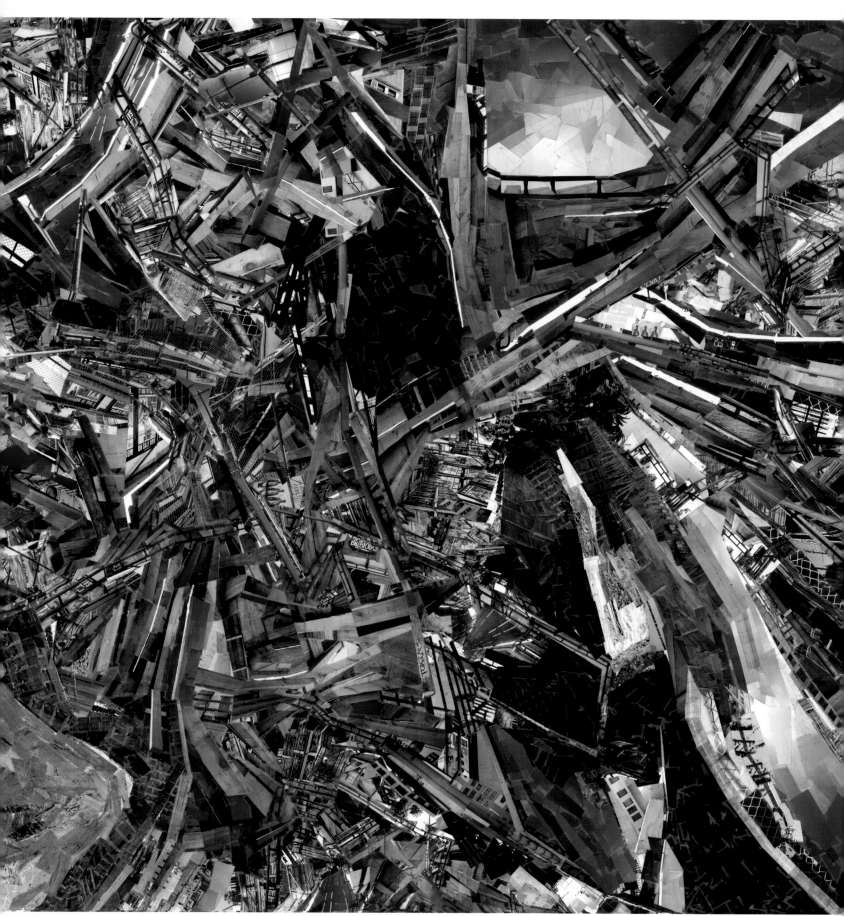

Hybrid Postcard: LA/SD/TJ 2, from Tijuana Workshop with Linda Chavez /
Postales híbridas: LA/SD/TJ 2 del Tijuana Workshop con Linda Chavez, 2000
Photocollage of US-Mexico border region / fotoconstrucción de la región fronteriza EE.UU.-México

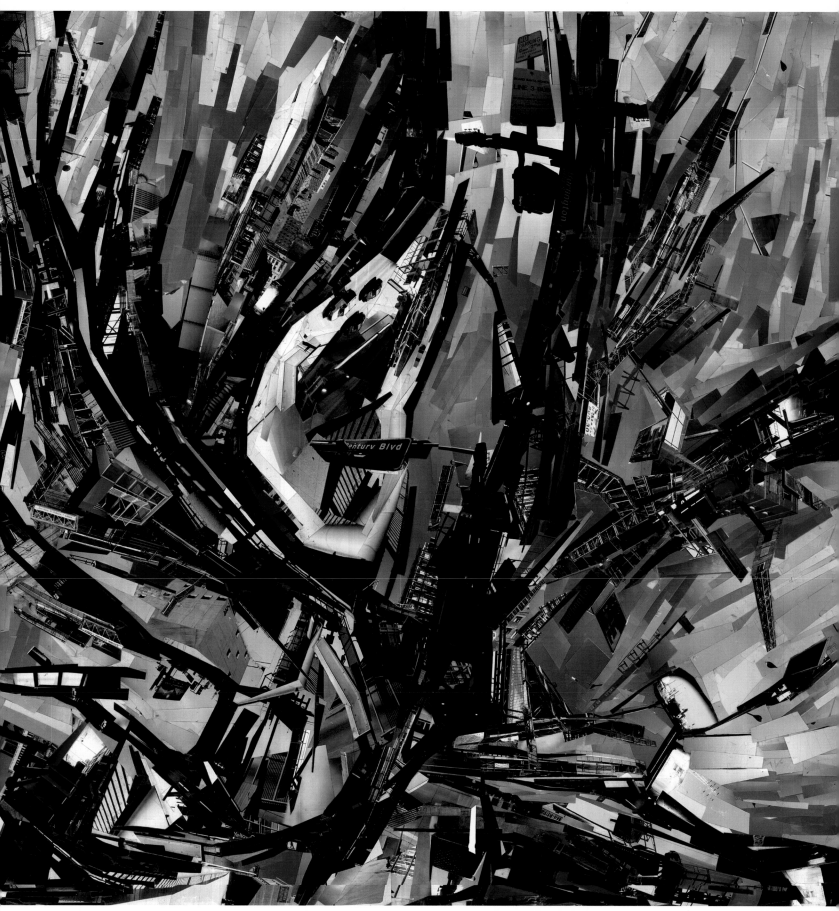

Hybrid Postcard Century-Revolución LA/SD/TJ, from Tijuana Workshop with Edgar Horacio Reyes /
Postales híbridas: Century-Revolución LA/SD/TJ del Tijuana Workshop con Edgar Horacio Reyes, 2000
Photocollage of US-Mexico border region / fotoconstrucción de la región fronteriza EE.UU.-México

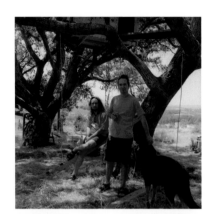

EINAR & JAMEX DE LA TORRE

Einar born 1963 and Jamex in 1960, Guadalajara, Jalisco; have lived on both sides of the border since 1972
Einar nacido en 1963 y Jamex nacido en 1960, Guadalajara, Jalisco; viven a ambos lados de la frontera desde 1972

Yes is not the typical response to an either/or question, but Einar and Jamex de la Torre prefer not to exclude possibilities if they can help it. Inclusion, especially with all of its messiness and contradictions, is by far their more natural mode—and a more pertinent prism through which to consider their work: Is it glass art, installation, painting, or sculpture? *Yes*. Are Einar and Jamex Mexican or American? *Yes*. Are they social critics, historians, pop artists, or conceptualists? *Yes*. Is their work sensationalistic or is it wise? *Yes*.

The de la Torres' work pulses with contradiction and irreverence. It careens between different cultural references, veers among different time periods, jerks from humor to condemnation to lament. It defies allegiance to any single medium or subject or timeframe. It resists the conquest inherent in definition.

Conquest is the operative term here—conquest as the paradigm that plays itself out all too often when unlike entities meet, whether cultures, races, or sexes. One defines and dominates the other, devouring it, dehumanizing the victims and strutting away with a victor's self-satisfaction. White skins subjugating brown and black skins; Catholicism subsuming the faiths of the Mayans, the Toltecs, the Aztecs; men dominating women in classic patriarchal fashion—in the de la Torres' work, conquest is conquest, wherever it occurs on the continuum. Insidious, less visible forms of subjugation like stereotyping and ethnic self-hate feed the larger beast too, and whatever poetry the intersecting cultures could have written together dissolves instead into a tragedy told in terms of contamination, distortion, and desacralization.

From a map of Mexico formed of blown glass intestines, *El Fix*, to the seven-foot-tall *Tula* boys (Toltec guardian figures reimagined as contemporary warriors, their traditional breastplates morphed into television sets), the de la Torres' work churns with the promises and curses of vexed unions. Its extravaganza of forms and textures invites a response in kind—baroque, lavish, intense, multilayered, and irreducible. Laughter is usually what comes first, and easiest, because some of the work is truly funny.

But laughter can also signal unease, masking fear, confusion, perhaps also the exhaustion induced by such visual excess. It feels hard, at times, to get traction on the work. And in spite of, or perhaps because of its merciless sensuality, the de la Torres' work can also feel threatening. It insists on destabilizing comfortable categories of knowledge and established hierarchies. It disregards taboos (American, more than Mexican) keeping sex, death, and religion from touching on the plate.

The space where they do touch, and overlap, their juices mixing in an intriguing, piquant puddle, is where Einar and Jamex de la Torre settle in and do their work. On that very fault zone, where Mexico meets the U.S., craft meets art, pop culture meets high concept, past meets present, the beautiful meets the grotesque, the sacred faces off against the profane. Their work is not just bicultural, like them, but polycultural, a luscious braid of multiple constituent strands.

Their accretive process of image-building is common to assemblage practice, but also to the making of shrines and altars studded with offerings. Each image has found its way into the mix by virtue of being a symbol or attribute of power—religious, commercial, political, or personal. From the feathered serpent Quetzlcoatl to the Nike logo, every element bears a measure of value, assigned by its originating culture according to its capacity to sustain a specific aspect of life. By unabashedly leveling the playing field, so that ancient gods fuse with corporate logos, and objects of worship consort with objects of superficial pleasure, the de la Torres make you stop, laugh, and wonder: Is nothing sacred? Or is everything sacred? *Yes, absolutely, yes.*

(This essay is excerpted and adapted from the brochure accompanying a 2001 exhibition at Grand Arts in Kansas City.)

Tula Frontera Norte / Tula Northern Border, 2001
Blown glass, video, monitor, mixed media /
vidrio soplado, video, pantalla, medios mixtos

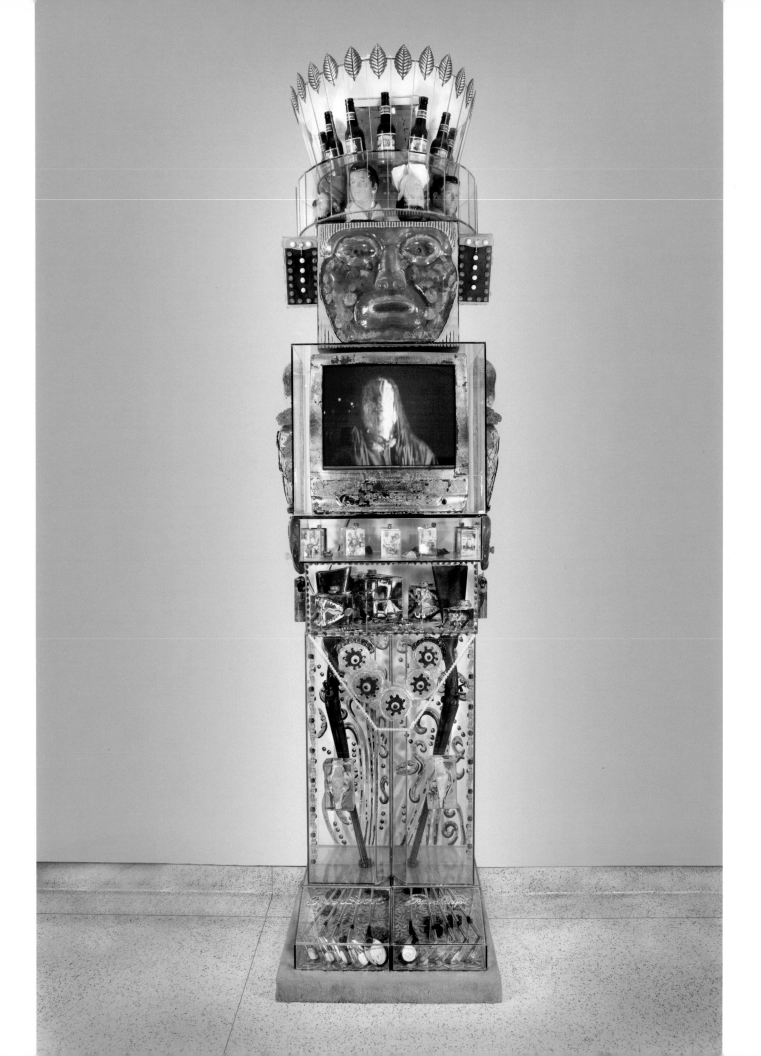

Sí no es la respuesta típica a una pregunta que pida elegir una de dos opciones, pero Einar y Jamex de la Torre prefieren, si tienen oportunidad, no excluir posibilidades. La inclusión, especialmente con todas sus complejidades y contradicciones, es el modo más natural —y un prisma más adecuado a través del que observar su obra? ¿Se trata de arte en vidrio, instalación, pintura o escultura? *Sí.* ¿Einar y Jamex son mexicanos o estadounidenses? *Sí.* ¿Son críticos sociales, historiadores, artistas pop, o conceptualistas? *Sí.* ¿Es su obra sensacionalista o rebosante de sabiduría? *Sí.*

La obra de los de la Torre vibra con contradicciones e irreverencia. Se precipita entre una variedad de referencias culturales, juega entre diversos periodos temporales, salta del humor a la condena, al lamento, Desafía la lealtad a cualquier medio o tema u horario. Se resiste a la conquista que acompaña inevitablemente a la definición.

Conquista es aquí el término operativo —conquista es el paradigma que se desenvuelve a menudo cuando dos entidades dispares se encuentran, ya sean culturas, razas o géneros. Uno define y domina al otro, devorándolo, deshumanizando a la víctima y alejándose con la autosatisfacción del vencedor. Las pieles blancas subyugan a las pieles negras y marrones, el catolicismo sometió a las religiones de los mayas, los toltecas, los aztecas, los hombres dominan a las mujeres en actitudes típicas del patriarcado. En la obra de los de la Torre, conquistar es conquistar, no importa en que punto se dé. Formas menos visibles, más insidiosas de sometimiento, como el estereotipo o la auto-desestima, también nutren a un animal mucho más feroz y, cualquiera que sea la poesía que las dos culturas que se encuentran pudieran haber creado juntas, se disuelve en una tragedia narrada en términos de contaminación, distorsión y desacralización.

Desde un mapa de México formado por intestinos de vidrio en *El Fix*, a los muchachos de siete pies de estatura de *Tula* (figuras de guardianes toltecas reimaginadas como guerreros contemporáneos, con sus petos tradicionales transformados en aparatos de televisión), la obra de los de la Torre palpita con las promesas y las maldiciones de uniones vejadas. Esta extravagancia de formas y texturas invita a una respuesta pareja —barroca, copiosa, intensa, multifacética e irreducible. La risa suele ser el primer impulso, y el más simple, porque muchas de las piezas son realmente divertidas.

Pero la risa también podría marcar una inquietud, enmascarar miedo, confusión, tal vez también el agotamiento que inducen estos excesos visuales. Parece difícil, a veces, ahondar en las obras. Y a pesar de, o tal vez debido a su sensualidad sin piedad, el trabajo de los de la Torre también puede parecer amenazador. Insiste en desestabilizar categorías placenteras de conocimiento y de jerarquías establecidas. Ignora los tabúes (los estadounidenses más que los mexicanos), permitiendo que el sexo, la muerte y la religión se junten, pero no se revuelvan.

Los espacios donde sí se revuelven, o se mezclan, y sus jugos se combinan en charcos intrigantes y sabrosos, son el lugar donde Einar y Jamex de la Torre se sientan a trabajar. En ese espacio sísmico donde México se encuentra con los EE.UU., la artesanía y el arte se encuentran, la cultural popular se da con conceptos de sofisticación, el pasado se encuentra con el presente, lo hermoso choca con lo grotesco, lo sagrado se enfrenta con lo profano. Su obra no es sólo bicultural, como ellos, sino policultural, una trenza suculenta constituida de múltiples ristras.

Su proceso acumulativo de construcción de imágenes es común en la práctica del ensamblaje, pero también en la creación de altares claveteados con ofrendas. Cada imagen ha encontrado el espacio que pertenece en virtud de ser un símbolo o atributo del poder—religioso, comercial, político o personal. De Quetzalcoatl, la serpiente emplumada, al logotipo de Nike, cada elemento contiene un elemento de valor, asignado por su cultura originaria según su capacidad para contribuir a un aspecto específico de la vida. Al aplanar el terreno de juego de modo desvergonzado para que los antiguos dioses se fusionen con los logotipos corporativos y que los objetos de culto alternen con objetos de placer carnal, los de la Torre nos hacen detenernos, reír y preguntarnos: ¿No hay nada sagrado? ¿O es que todo es sagrado? *Sí. Sin lugar a dudas, sí.*

LO/FF-M

(Este ensayo ha sido tomado y adaptado de un folleto que en 2001 acompañó a una exposición en Grand Arts en Kansas City.)

Tula Frontera Sur / Tula Southern Border, 2001
Blown glass, video, monitor, mixed media /
vidrio soplado, video, pantalla, medios mixtos

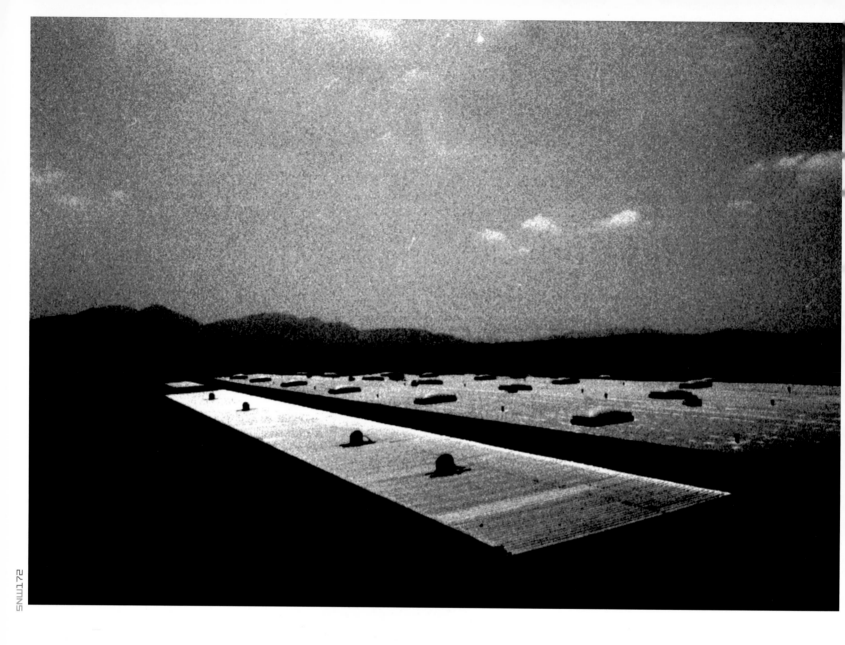

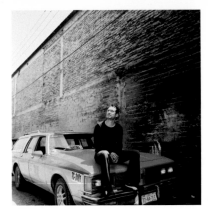

SERGIO DE LA TORRE

Born 1967, National City, California
Nacido en 1967, National City, California

Sergio de la Torre's conceptual photographs from the *Paisajes (Landscapes)* series, 2000 – 2005, make evident the implicit exclusion of human-scale in the construction and urban planning of industrial parks that house *maquiladoras* around Tijuana. Each of the *Paisajes* in the series is a stark black and white photograph of a *maquiladora*. Some of the photographs are distant views taken from a hill across, or above, a factory; in others, the silhouette of a warehouse seems incidental, an excuse to frame a wide expanse of sky. Yet, all of the images share the same formal traits. De la Torre uses a highly contrasted tonal range that dramatizes his clever reductions of industrial spaces—that are often inhabited and usually chaotic—into eerily still scenes with a stringent architectural formalism. But this formal abstraction does not take place only with the use of contrast and careful compositional framing. He manipulates his digital images with the aid of a computer to literally erase all signs of human life—windows, doors, and fences on factories, cars and trucks from roads, and the housing units that have settled, formally and informally, in the areas immediately surrounding industrial parks.

His literal acts of erasure mimic the constant erasure of the needs of the people that now live in the vicinity of industrial parks. As de la Torre writes, "due to the fast growth of the city—Tijuana grows 1.6 acres a day—industrial parks are now also residential zones. Nevertheless, the mechanisms that are used for the construction of industrial parks deny the human presence in these areas. Bulldozers, caterpillars and other types of heavy machinery are a permanent presence in the *colonias* (neighborhoods) constantly shaping hills and valleys." When the first industrial parks were planned during the 1960s, architects, industrialists, and city officials promoted them as signs of modernization and progress. These new developments, they argued, would be the hygienic antidote to Tijuana's endemic underdevelopment, and a model to follow for the future urban plan of the city. In their formal extremism, de la Torre's *Paisajes* exaggerate the final conclusion of those futuristic dreams. At present the effects of *maquiladora* production are felt everywhere in Tijuana's stressed physical and social environment. In *Paisajes* the denial of all industrial ill effects, and of human wear and tear, is entirely successful. Erasure and denial renovate a place—Tijuana—into no-place: the perfect architectural utopia.

ENM173

Las fotografías conceptuales de *Paisajes,* 2000 – 2005, de Sergio de la Torre hacen evidente la exclusión implícita de la escala humana en la construcción y planeación urbana de los parques industriales que contienen las maquiladoras alrededor de Tijuana. Cada uno de los *Paisajes* en la serie es una fotografía cruda a blanco y negro de una maquiladora. Algunas de las fotografías son vistas distantes tomadas del cerro de enfrente, o de arriba de la fábrica; en otras, la silueta del almacén parece incidental, una excusa para enmarcar una extensión de espacio de cielo. Pero, todas las imágenes comparten los mismos rasgos formales. De la Torre utiliza un rango de tonos altamente contrastante que dramatiza sus reducciones ingeniosas de espacios industriales —que generalmente son inhabitadas y usualmente caóticas— a escenas inquietantemente tranquilas con un formalismo arquitectónico estricto. Pero esta abstracción formal no solo tiene lugar en el uso de contraste y enmarcado composicional cuidadoso. Él manipula sus imágenes digitales con la ayuda de una computadora para literalmente borrar toda muestra de vida humana —ventanas, puertas y rejas de las fábricas, carros y camiones de las carreteras y unidades habitacionales que se han establecido formal e informalmente, en las inmediaciones de los parques industriales.

Landscapes series, 2000 – 2005
Photograph printed on Luster paper /
fotografía impresa en papel Luster

Sus actos literales de borrado imitan el constante borrar de las necesidades de la gente que ahora vive alrededor de los parques industriales. Como escribe de la Torre "debido al crecimiento rápido de la ciudad —Tijuana crece 1.6 acres (0.647 hectáreas) por día— los parques industriales ahora también son zonas habitacionales. Sin embargo, los mecanismos que se usan para la construcción de parques industriales niegan la presencia humana en estas áreas. Las excavadoras, *caterpillars* y otros tipos de maquinaria pesada tienen una presencia permanente en las colonias moldeando los cerros y valles constantemente". Cuando se planearon los primeros parques industriales durante los años sesenta, los arquitectos, industriales y funcionarios públicos los promovieron como signos de modernización y progreso. Argumentaron que estos nuevos desarrollos, serían el antídoto higiénico para el subdesarrollo endémico de Tijuana, y un modelo a seguir para la planeación urbana del futuro de la ciudad. En su extremismo formal, los *Paisajes* de De la Torre exageran la conclusión final de esos sueños futuristas. Actualmente los efectos de la producción en maquiladora se sienten en todo lugar del ambiente físico y social estresado Tijuana. En *Paisajes* la negación de todos los efectos industriales negativos y el desgaste humano, es completamente exitosa. El borrado y la negación renuevan un lugar —Tijuana— a un no-lugar: la utopía arquitectónica perfecta.

LS/CG

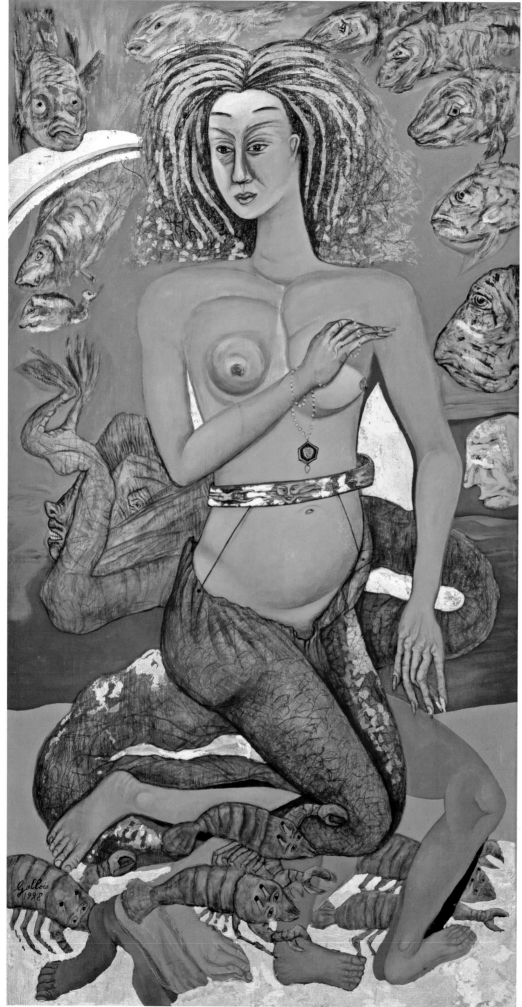

La marcha de las langostas /
The March of the Lobsters, 1998
Oil on canvas / óleo sobre tela

DANIELA GALLOIS

Born 1942, France; has lived in Tijuana since 1965
Nacida en 1942, Francia; ha vivido en Tijuana desde 1965

One day, a beautiful French youth named Daniela Gallois, a native of southern France, migrated to Paris to complete her art education. She never imagined she would end up living in a city as foreign and dazzling as Tijuana, nor did she ever ponder the power of the hidden energy that kept her here.

Paris was vibrant in the 1960s, and Daniela was attracted to the good manners of a handsome *Tijuanense* artist named Benjamín Serrano. She stopped resisting him the moment he showed her a self-portrait. Amazed, Benjamín's artistic talent persuaded her. They arrived in Tijuana in the mid-1960s and married. Shortly thereafter, without having had children, the marriage ended.

They insist that a biography of Serrano would not be complete without including the biography of Daniela, and that their art never diverged from that of the other. It is as if an awareness of each other's personality had been set in the days when they shared their joy, and that they had forgotten the sorrow of their separation.

In his sculptures, Serrano repeats the image of a blonde woman whose features and profile are reminiscent of Daniela's own. In return, Daniela insists on creating masculine characters with Pinocchio-like noses, an allusion to the nickname Benjamín earned because of his long, sharp nose and the fibs he liked to tell in jest.

Daniela's painting, always figurative, focuses on *mise-en-scenes*, or portraits of characters who emerge from dreams and evoke, through their fine detail, enlarged Bizantine or Persian miniatures. As a whole, her *oeuvre* is a never-ending, congruent, and organized parade of characters. Her common themes are carnivalesque, semi-nude women wearing long, evening-like skirts and dresses; veils, lace, and windows are ever-present. Fairies, or sacred elements afford her works a treasure-like quality. Oaxaca is everywhere: its flora, fauna, folklore, gastronomy, and customs. In recent paintings, Daniela has continued to paint her memories of the trips she and Serrano made to that region to visit their friend the maestro Tamayo, or to learn how to extract vegetable inks, carve wood, and work with new materials and techniques. On January 29, 1974, they attended the opening of the splendid pre-Columbian art museum Museo de Arte Prehispánico Rufino Tamayo. On his mother's side, Serrano is a descendent of the Banuets, a French family that settled in Oaxaca more than a century earlier. Oaxaca was not alien to Serrano, or to Daniela.

Writer J.M. Cotzee has remarked on the relationship between artists and women. I am not sure if these apply equally when the artist is a woman. He thinks the spirit of the artist is at once flame and fever. The female tries to bring the artist into the realm of the everyman, extinguishing the flame, alleviating the fever. But, it is the fever that makes the artist, and it should not be reduced. That is why artists cannot live in the world; one of their eyes must always be looking inwards. And women, while they are to be loved, should also be resisted. They should not be allowed too close to the flame in order to extinguish it.

Daniela's work is extensive; she has never stopped painting, and her fertility bears a mark of originality, an adjective that applies to the work of very few artists. We can be sure that, at this time, Daniela Gallois is laying down her memory on any surface that won't reject it, on any location that allows her to do so, whether in Ensenada, Rosarito, or Tijuana, Baja California, Mexico.

Un día, la hermosa joven francesa de nombre Daniela Gallois, emigró del sur de Francia a París para continuar con sus estudios de arte. Nunca imaginó que terminaría viviendo en una ciudad tan extranjera y chisporroteante como Tijuana ni midió la potencia de la energía furtiva que la atrapó aquí.

En los años sesenta París vibra y Daniela se siente atraída por los buenos modales de un apuesto joven tijuanense de nombre Benjamín Serrano. Ella dejó de oponerle resistencia en el instante en que le mostró un autorretrato al óleo. Sorprendida, el talento artístico de Benjamín la persuadió. A mediados de los años sesenta, arribaron a Tijuana y contrajeron matrimonio. Al tiempo y, sin haber procreado, desmantelaron su vida conyugal.

Aseguran que una biografía de Serrano estaría incompleta sin la biografía de Daniela, y que en el arte de ellos nunca hubo separación, como si en cada uno la conciencia de su personalidad hubiera quedado fija en los días cuando se dieron felicidad y, el recuerdo de los días de desamor, olvidado.

En sus esculturas, Serrano repite la figura de una mujer con cabellera rubia y rostro y perfil por demás alusivos a los rasgos de Daniela. Y Daniela corresponde e insiste en que sus personajes masculinos tengan nariz alargada como la de Pinocho, como el apodo que Benjamín se ganó por su nariz larga y afilada y por las mentiras que gustaba gastar en broma.

Siempre figurativa, la pintura de Daniela plantea tomas de puestas en escena o retratos de seres que bajan de sus sueños, y estos evocan, por sus finos detalles, ampliadas miniaturas bizantinas o persas. En conjunto, su obra es un interminable, congruente, y ordenado desfile de personajes. Están los temas carnavalescos, las mujeres semidesnudas con vestidos y faldas largas como de fiesta; siempre hay velos, encaje y ventanales, y no falta el toque de hadas o de lo sagrado que dan el plata y el oro. Abunda Oaxaca: su flora, fauna y folclore, la gastronomía y costumbres. En pinturas recientes, Daniela sigue pintando la memoria de los viajes que con Serrano hizo a esta región, para: visitar al amigo el maestro Tamayo; para aprender la extracción de tintas vegetales, tallar madera y trabajar con materiales y técnicas nuevas, ó, el 29 de enero de 1974, asistir a la inauguración del riquísimo Museo de Arte Prehispánico de México Rufino Tamayo. Por el lado materno, Serrano desciende de los Banuet, familia francesa afincada en Oaxaca desde hace más de cien años. Oaxaca no era extraña a Serrano ni a Daniela.

El escritor J.M. Cotzee propone unas reflexiones sobre la relación entre el artista y la mujer. Ignoro si aplican por igual cuando, en una relación, la artista es una mujer. Él piensa que el espíritu del artista es a un tiempo flama y fiebre. La mujer del artista busca bajarlo al terreno de los hombres comunes, apagándole la flama, aliviándole la fiebre. Pero al artista lo hace su fiebre, y la fiebre y no debe aliviarse. Por eso los artistas no pueden estar por completo en el mundo, un ojo siempre debe estar viendo hacia adentro. Y a las mujeres, al mismo tiempo que se les ama, se les debe oponer resistencia. No puede permitirse que se acerquen demasiado a la flama para morderla.

La obra de Daniela es muy numerosa, ella nunca ha dejado de pintar, y toda su fertilidad exhibe la marca de un estilo original, adjetivo, éste, al que pocos artistas tienen acceso. Podemos estar seguros que, en este momento, Daniela Gallois está pintando su memoria, sobre cualquier superficie que no la rechace, en cualquier local que le sea permitido: ya sea en Ensenada, en Rosarito o en Tijuana, Baja California, México.

JA/FF-M

Charles Glaubitz's paintings narrate the on-going mythology of *El niño burro*, a Spanish colloquialism for the classroom dunce, which literally translates into English as the child donkey. With his zebra coat, *El niño burro* references the donkeys, painted with black and white stripes, that line Tijuana's Avenida Revolución. Since the 1920s enterprising street vendors have painted their donkeys to entice tourists to pay for exotic photo souvenirs. *El niño burro* is, as Glaubitz explains, "an example of poverty and the need to survive, combined with an absurd creativity that generates a new way to see the world." The donkey boy is also a reflection of Glaubitz's own cross-cultural heritage and childhood growing up on both sides of the border.

Trained as an illustrator and driven by a punk rock ideology, Glaubitz creates paintings that rely on a narrative sensibility inspired by sources as diverse as Hiyao Miyazaki's animated stories and the Clayton Brothers' collaborative paintings. He wants his paintings to cumulatively envision the strange and new world that is Tijuana. It is also important to him that *El niño burro* clearly articulates his creator's political stance. In *Welcome Carnal,* for example, *El niño burro* fights a fire-breathing border guard and in another, he convulses at the site of a pollution-belching *maquiladora*. Glaubitz prefers to work on plywood stolen from construction sites, which gives his paintings a weathered patina. He then delicately treats his found surfaces with multiple layers of glazing. The result is a crossbreed of *lucha libre* iconography and the visual appeal of devotional *milagros*.

CHARLES GLAUBITZ

Born 1973, Tijuana, Baja California
Nacido en 1973, Tijuana, Baja California

Las pinturas de Charles Glaubitz narran la mitología continua de El niño burro, coloquialmente entendido como el niño tonto del salón. Con su abrigo de cebra, El niño burro hace referencia a los burros, pintados con rayas a blanco y negro, que alinean la Avenida Revolución en Tijuana. Desde los años viente los vendedores ambulantes emprendedores han pintado sus burros para atraer a los turistas, para que paguen por las fotos de souvenir exóticas. El niño burro es, como lo explica Glaubitz "un ejemplo de la pobreza y la necesidad de sobre vivencia, combinado con una creatividad absurda que genera una nueva manera de ver el mundo". El niño burro también es el reflejo de la propia herencia transcultural de Glaubitz y su niñez siendo criado en ambos lados de la frontera.

Entrenado como ilustrador e impulsado por una ideología punk rock, Glaubitz crea pinturas con una sensibilidad a la narrativa inspirada por fuentes diversas como los cuentos animados de Hiyao Miyazaki y las pinturas colaborativas de los Clayton Brothers. El busca que sus pinturas vislumbren cumulativamente el mundo extraño y nuevo que es Tijuana. También es importante para él que El niño burro articula claramente la postura política del creador. En *Welcome Carnal*, por ejemplo, El niño burro, lucha con un guardia fronterizo que escupe fuego y en otra, se convulsiona al ver una maquiladora que expele contaminación. Glaubitz prefiere trabajar en madera prensada robada de sitios de construcción, que da a sus pinturas una patina desgastada. Luego trata delicadamente a sus superficies encontradas con múltiples capas de glaseado. El resultado es una mezcla de la iconografía de la lucha libre y el atractivo visual de los milagros devocionales.

RT/*CG*

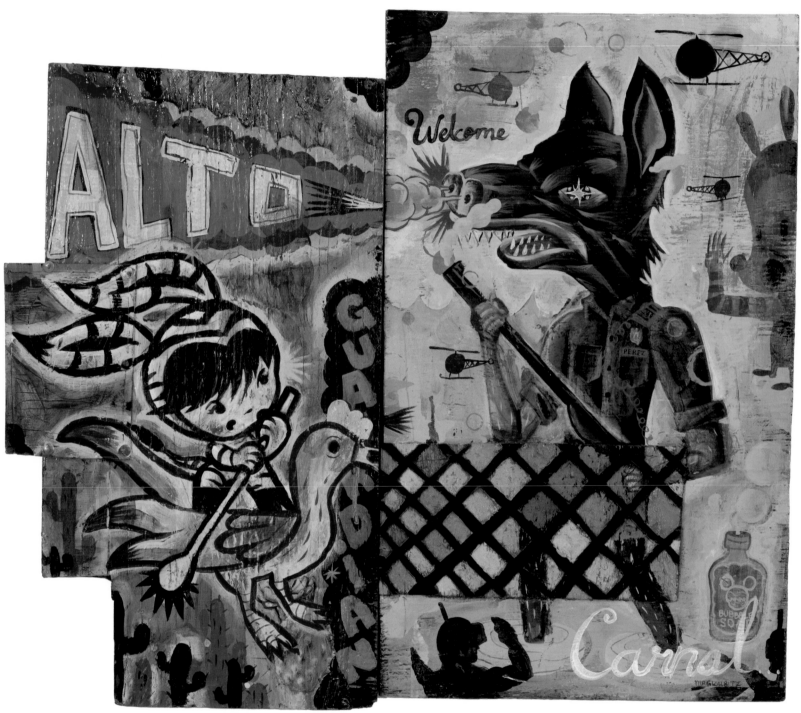

Welcome Carnal, 2001
Diptych, oil on found wood / díptico, óleo sobre madera encontrada

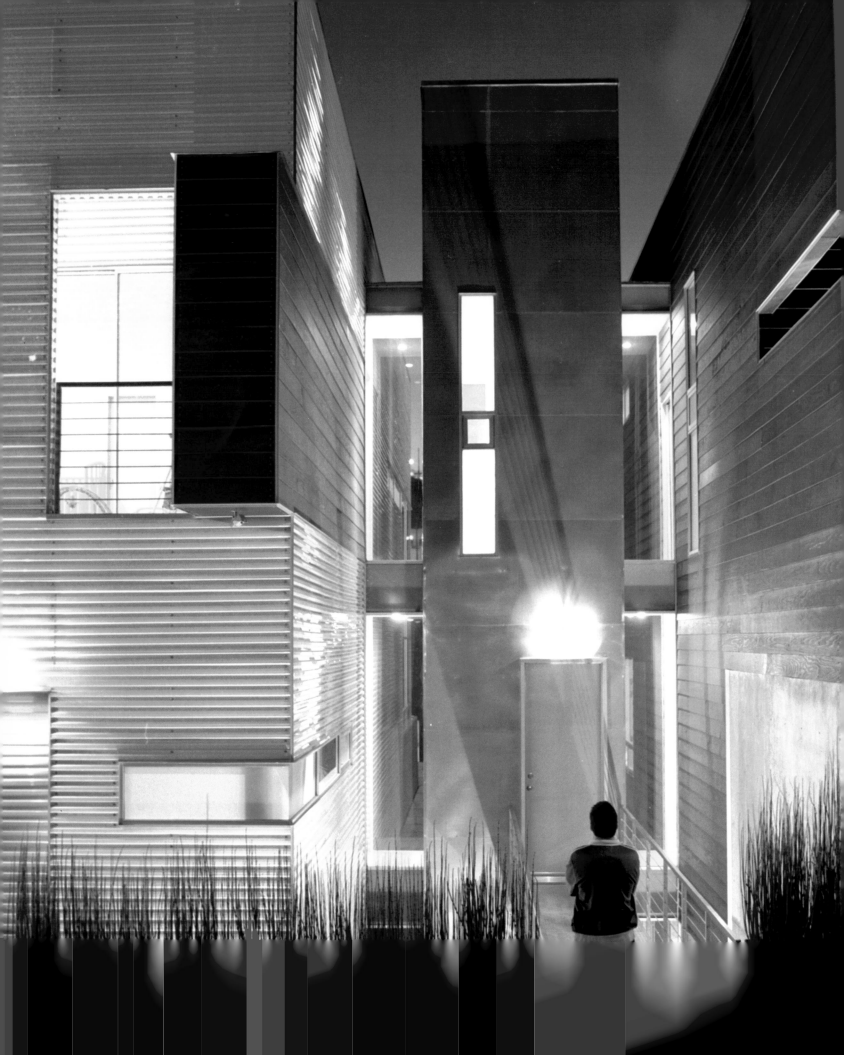

JORGE GRACIA

Born 1973, Tijuana, Baja California; Gracia Studio founded in 1997
Nacido en 1973, Tijuana, Baja California; Gracia Studio fundado en 1997

Jorge Gracia busca establecer una cultura del diseño y desafiar las costumbres de la arquitectura residencial en Tijuana. "La ciudad carece de una cultura de diseño autóctona o estilo regional", explica. "Soy un arquitecto en una ciudad sin arquitectura".

Al enfocarse en el uso de viviendas prefabricadas su estudio fomenta la demanda por una arquitectura económica y estilizada. Cada detalle de cada proyecto, desde los terminados de paredes hasta las dimensiones de los gabinetes, está establecido antes de iniciar la obra. Además, se aprovecha de lo que otros podrían percibir como retos endémicos a la construcción en Tijuana. Gracia aprovecha la mano de obra barata, trabajando con albañiles que viven *in situ* durante la construcción, aunque también se vea obligado a supervisar personalmente toda la obra. Por otro lado, consigue materiales de Estados Unidos que serían muy costosos en México, como es el caso del policarbonato. El modo sistemático en que enfoca el diseño y la construcción le permite construir hogares elegantes a un costo sorprendentemente bajo, especialmente en comparación con el alza desorbitante que se ha dado en el precio de la propiedad a unas pocas millas, en San Diego.

Gracia refinó su estética personal del diseño, que responde a la ciudad, durante su trabajo con Sebastián Mariscal, de MS-3, una compañía de desarrollo arquitectónico de San Diego. Para su propio hogar, *Casa GA*, "Quería hacer una declaración y cambiar el impulso de esta ciudad creativa e inexplorada —una ciudad de transición, una ciudad de crecimiento descontrolado, de donde, de las dos, está surgiendo una cultura nueva", explica. Gracia adoptó esta mezcla construyendo su casa en dos estructuras separadas unidas por cuatro puentes de cristal. Mientras que la casa representa físicamente la psicogeografía de la región, también se abre a si misma a la ciudad. Al mismo tiempo que está orientada hacia hermosas vistas urbanas, bloquea el acceso visual y peatonal de la calle. Se siente a la par segura y sorprendentemente abierta. *Casa GA* refleja la realidad peligrosa y vigorizante de la vida cotidiana en Tijuana.

Jorge Gracia wants to establish a culture of design and challenge the conventions of residential architecture in Tijuana. "The city lacks a design culture and has no vernacular or regional style," he explains. "I'm an architect in a city with no architecture."

His studio is fostering a demand for inexpensive and stylish architecture by focusing on pre-fabrication. Every detail of each project, from wall finishes to cabinetry dimensions, is worked out before breaking ground. And, he exploits as benefits, what others might perceive as the challenges endemic to building in Tijuana. He takes advantage of cheap labor costs by working with crews that live on-site during construction, even though he must oversee all the work personally. At the same time he avails himself to materials from the U.S., polycarbonate, for example, that would be very expensive if purchased in Mexico. His systematic approach to design and construction allows him to build elegant homes for a surprisingly low cost, especially in comparison to the soaring real estate prices found just a few miles away in San Diego.

Gracia's personal design aesthetic, honed while working with Sebastian Mariscal of MS-31, an architectural and development company in San Diego, responds to the city. For his own home, *Casa GA,* Gracia explains, "I wanted to make a statement and turn the engine of this unexplored, creative city—a city of transition, an uncontrolled growing city where a new culture is emerging from the two." Gracia embraced this mixture by building his house as two separate structures joined by four glass bridges. While the house physically represents the psycho–geography of the region, it also opens itself up to the city. It is oriented to beautiful urban views as it blocks both visual and pedestrian access from the street. It feels secure yet remarkably open. *Casa GA* reflects the reality, dangerous and invigorating, of everyday life in Tijuana.

RT/*CG*

Casa GA / GA Home, 2004
Private residence and architecture studio in the Agua Caliente development in Tijuana, Mexico /
Residencia privada y estudio de arquitectura en el fraccionamiento Agua Caliente en Tijuana, México

Marcela Guadiana strives to integrate design and functionality in everything she makes, from t-shirts to this exhibition catalogue. She defines her visual style as the application of assertive graphics to understated presentations. Trained as an architect, Guadiana is a former member of Torolab and was the driving force behind ToroVestimienta before establishing her own studio. In addition to the clothing lines she developed for Torolab and more recently for Proyecto ACCESO, she has designed magazines, books, and Tijuana's newest cultural periodical, *Radiante*.

"Tijuana makes me happy" is a phrase that originated as the title to a magazine article and it evolved into a song that expresses the state of mind that inspired Guadiana's design for this catalogue. In his article, "Tijuana Makes Me Happy," from 2004, Rafa Saavedra explained "*I love TJ, entre mil razones.*"[1] His thousands of reasons for loving Tijuana focus on the invigorating idea that the city is in an endless state of becoming and its citizens must constantly adapt. In short, Tijuana is a perpetual work in progress. Pepe Mogt, in his song that shares Saavedra's title, distills Saavedra's love poem to the city into pithy lyrics. Guadiana's t-shirt design gives visual form to this vibrant sense of mutation and exchange. Inspired by the logos on Mogt's mixers and synthesizers, she translated the phrase into bold typography set in solid planes of vivid color. The arrows are reminiscent of the audio in and out cables and they imbue the logo with energy and dynamism— the very qualities that make so many artists love TJ.

MARCELA GUADIANA
Born 1970, Mexicali, Baja California
Nacida en 1970, Mexicali, Baja California

Marcela Guadiana se afana por integrar diseño y funcionalidad en todo lo que crea, desde camisetas a catálogos de exposición. La artista define su estilo visual como la aplicación de gráficos enérgicos a presentaciones simples. Guadiana, que ha recibido educación en arquitectura, es ex-miembro de Torolab, y fue el motor que impulsó ToroVestimenta antes de establecer su propio estudio. Además de las líneas de moda que desarrolló para Torolab y, más recientemente, para Proyecto ACCESO, ha diseñado revistas, libros y la última revista cultural de Tijuana, *Radiante*.

"Tijuana makes me happy" es la frase que en un principio surgió como título de un artículo de revista y que evolucionó hasta convertirse en una canción que expresa el estado que inspiró a Guadiana el diseño de este catálogo. En su artículo de 2004 *"Tijuana Makes Me Happy"*, Rafa Saavedra expresaba: "Me encanta TJ, entre mil razones".[1] Los miles de motivos para amar la ciudad se centran en la poderosa noción de que la ciudad está en un constante estado de reinvención y sus habitantes deben adaptarse constantemente. En resumen, Tijuana es una obra en constante desarrollo. Pepe Mogt, en una canción que comparte el título de Saavedra, destila el poema de amor que Saavedra escribe a la ciudad en unas letras inteligentes. El diseño de las camisetas de Guadiana son expresiones visuales de este vibrante sentimiento de mutación e intercambio. Inspirada por los logotipos que aparecen en las mezcladoras y los sintetizadores de Mogt, Guadiana tradujo la frase en una tipografía atrevida colocada sobre paneles sólidos de vivos colores. Las flechas nos recuerdan a los cables de entrada y salida de audio, y dan al logotipo energía y dinamismo, las mismas cualidades por las que tantos artistas aman de Tijuana.

RT/JJ-F

Tijuana makes me happy, 2005
T-shirt design / diseño de camiseta

[1] Rafa Saavedra, "Tijuana Makes Me Happy," *Nexos.* (Noviembre 2004) 61-68.

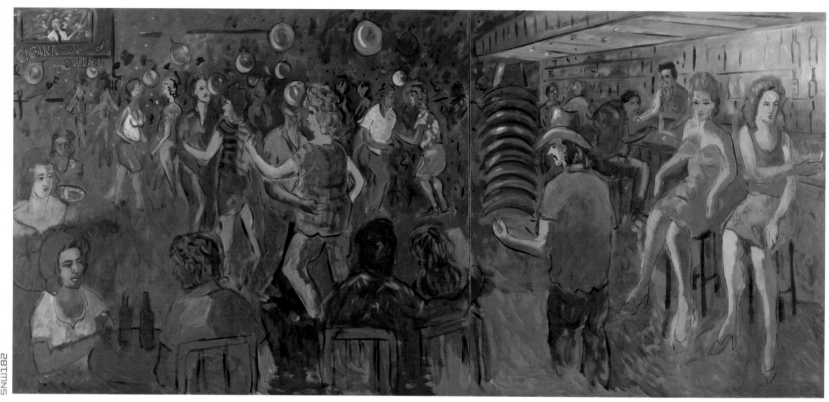

Club Guadalajara de noche de la serie Aspectos de la vida nocturna en Tijuana, B.C. /
Club Guadalajara by Night, from the series Aspects of Nightlife in Tijuana, B.C., 1989
Oil on linen / óleo sobre tela

RAÚL GUERRERO

Born 1945, Brawley, California
Nacido en 1945, Brawley, California

Raúl Guerrero uses painting as a means of investigating society and place, often turning his attention to creating visual interpretations of the people and culture of Latin America. Although his style ranges from early conceptually based abstraction to recent narrative realism, Guerrero's self-described "search for the poetry of life" is a constant in all of his work. The extended series, Aspectos de la vida nocturna de Tijuana, B.C. (Aspects of the Nightlife of Tijuana, Baja California), begun in 1989, best represents the documentary strain in Guerrero's work. Aware that Tijuana's La Coahuila red-light district would likely change dramatically as the city grew more prosperous, the artist set out to depict whet he calls "the unique history, textures, and colors" of its bars and dance halls. Like a modern-day Toulouse-Lautrec, Guerrero roamed La Coahuila capturing the drinkers, dancers, johns, and prostitutes in quick sketches that he later transformed into paintings celebrating the district's lurid excitement.

Tijuana's reputation as a place for illicit activities, underage drinking, and prostitution is epitomized in its nightclub scene. Guerrero captures the mood and energy of this environment in *Club Guadalajara de noche (Club Guadalajara by Night)*, infusing his figures with both garish and shadowy colors to create a tinge of uneasiness and forbidden possibilities. Much like Degas' portraits of the popular Parisian music halls of the late-nineteenth century, Guerrero captures the gritty ambience through unnatural color, loose paint handling, and a swirling composition made up of various individual vignettes.

Raúl Guerrero usa la pintura como medio para investigar sociedad y lugar, y a menudo se enfoca en crear representaciones visuales de las gentes y culturas de América Latina. Aunque su estilo varía desde la abstracción conceptual de sus inicios hasta, más recientemente, un realismo narrativo, el mismo Guerrero afirma que la "búsqueda de la poesía de la vida" es una constante de toda su obra. La tendencia documental de la práctica artística de Guerrero está perfectamente representadoa por su extensa serie Aspectos de la vida nocturna de Tijuana, B.C., que inició en 1989. Consciente de que la zona roja de Tijuana en La Coahuila cambiaría dramáticamente a medida que la ciudad prosperaba, el artista se embarcó en la representación de lo que llama "la historia, textura y colores únicos" de sus cantinas y salones de baile. Como un Toulouse-Lautrec de la era moderna, Guerrero recorrió La Coahuila representando a sus bebedores, bailarinas, clientes y prostitutas en bocetos rápidos que luego transformaba en pinturas que celebran la exaltación escabrosa de la zona.

La reputación de Tijuana como espacio de actividades ilícitas, venta de alcohol a menores y prostitución, se personifica en su vida nocturna. Guerrero capta el ambiente y energía de este mundo en *Club Guadalajara de noche*, donde infunde a sus figuras colores chillones y sombríos que dan a la pieza un toque de nerviosismo y creación de posibilidades ilícitas. Al igual que los retratos que Degas hacía en populares salones de música del París de fines del XIX, Guerrero capta la dureza del ambiente mediante colores artificiales, el uso suelto de la pintura y una composición en espiral compuesta de varias viñetas individuales.

SH/CG

César Hayashi has always been fascinated by his family's exotic past. In the 1940s his grandfather moved his family from Japan to Sinaloa. He grew up in a Japanese enclave of San Miguel Zapotitlán studying Japanese ideograms, the art of haiku, and Zen calligraphy. Through his studies he discovered an aesthetic of making that continues to influence his painting. For example, he has always worked out his designs in meticulous notebooks organized much like a calligraphy practice book. This respect for practice inspired a love of the brushed line and the subtleties of a paper's surface. For years he worked only on paper, sometimes mounting his large sheets onto canvas. Once Hayashi moved to Tijuana he began to study with Luis Moret, a Spanish painter who trained several artists while he lived in Tijuana in the late 1980s. Under Moret's influence Hayashi learned to appreciate the expressive capacity of paint and started to explore how his affinity for drawing could be translated into paint.

Long, inky brushstokes define the composition of *Vislumbre en ocres (Visualization in Ochres)*, 2000, one of Hayashi's first attempts to paint directly on canvas. The black lines, set atop a mix of ochre pigments, denote an assured hand. Although resolutely abstract, the composition of lines readily suggests the smokestacks and palm trees that punctuate Tijuana's skyline. The lines' pictographic qualities accord well with the painting's difficult to translate title. Derived from the verb *vislumbrar*, the noun form refers to glimmers and inklings—the idea of visualizing something without being entirely sure it actually appeared. Hayashi's earlier paintings on paper—such as *Estáticos y dinámicos,* 1993, which is also in this exhibition—read clearly as landscapes and often depict Baja California's natural landscape with its beautiful sunsets. But, as Hayashi's painting has matured it has become more abstract. *Vislumbre en ocres* unites his two passions, it is as much a landscape as an abstract color study.

CÉSAR HAYASHI

Born 1959, San Miguel Zapotitlán, Sinaloa;
has lived in Tijuana since 1986
Nacido en 1959, San Miguel Zapotitlán,
Sinaloa; ha vivido en Tijuana desde 1986

A César Hayashi siempre le fascinó el pasado exótico de su familia. En la década de los cuarenta su abuelo trasladó a la familia a Sinaloa desde el Japón. Se crió en un enclave japonés de San Miguel Zapotitlán, estudiando ideogramas japoneses, el arte del haikú y caligrafía zen. Por medio de sus estudios descubrió una estética de construcción que sigue influyendo su pintura. Por ejemplo, siempre ha esbozado sus diseños en cuadernos meticulosamente ordenados como un libro de práctica caligráfica. Este respeto por la práctica inspiró un apego a la pincelada y a las sutilidades de la superficie del papel. Durante años trabajó sólo en papel, montando a veces sus hojas más grandes sobre lienzo. Una vez establecido en Tijuana, empezó a estudiar con Luis Moret, un pintor español que preparó a varios artistas cuando residió en la ciudad a finales de la década de 1980. Influido por Moret, Hayashi aprendió a apreciar la capacidad expresiva de la pintura y a explorar la manera en la que su inclinación por el dibujo se pudiera trasladar a la pintura.

Unas pinceladas largas y renegridas definen la composición de *Vislumbre en ocres*, 2000, uno de los primeros intentos de Hayashi por pintar directamente sobre lienzo. Las líneas negras sobre un campo de ocres demuestra la seguridad del pulso. Aunque resueltamente abstracta, la composición de las líneas sugiere sin esfuerzo las chimeneas y palmeras que caracterizan el horizonte de Tijuana. La cualidad pictográfica de las líneas armoniza con el título de la pieza, de difícil traducción. Derivado del verbo vislumbrar, el nominativo se refiere a los a los destellos y la vaguedad —la noción de visualizar algo sin estar seguro si realmente apareció. Los primeros cuadros de Hayashi, como *Estáticos y dinámicos*, 1993, que también forma parte de esta exposición, se pueden identificar claramente como paisajes y muestran a menudo el paisaje natural de Baja California y sus hermosas puestas de sol. A medida que Hayashi ha ido madurando, su pintora se ha hecho más abstracta. *Vislumbre en ocres* aúna sus dos pasiones, es tanto un paisaje como un estudio abstracto de color.

RT/*FF-M*

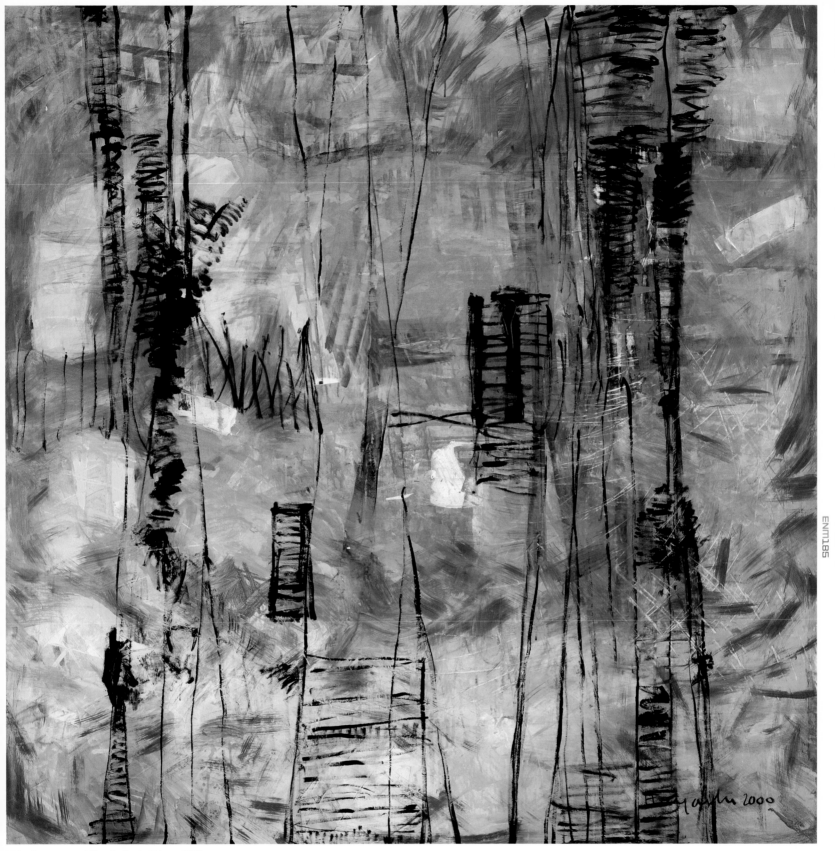

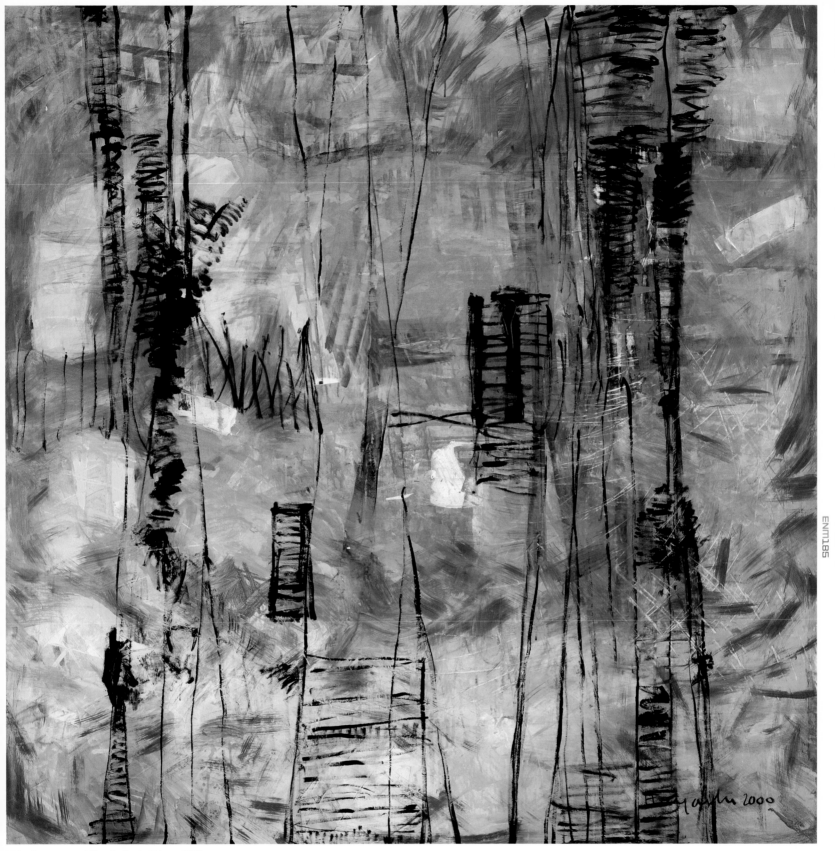

Vislumbre en ocres / Visualization in Ochres, 2000
Acrylic on canvas / acrílico sobre tela

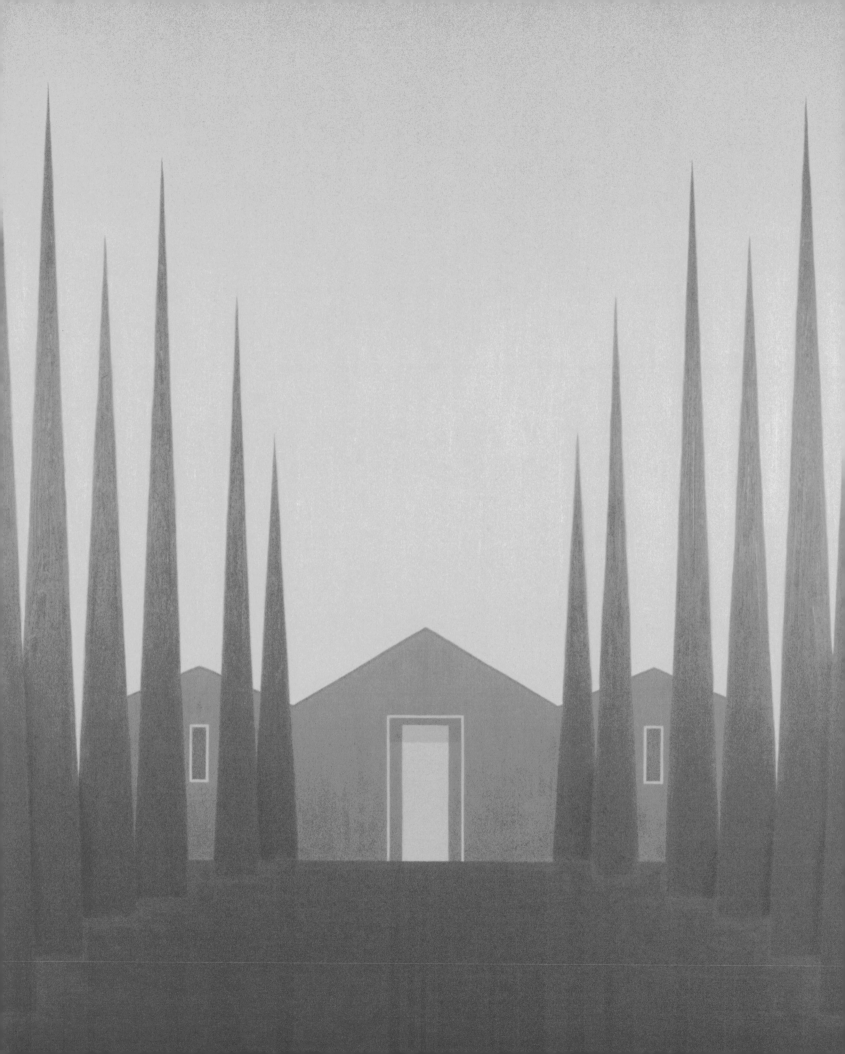

SALOMÓN HUERTA

Born 1965, Tijuana, Baja California
Nacido en 1965, Tijuana, Baja California

Salomón Huerta paints strangely laconic and psychologically ambiguous paintings that are never as straightforward as they appear to be. They are meticulously rendered portraits that simultaneously read as thoughtfully composed abstractions.

Huerta began to paint houses in 1999 as a follow-up to a series of anonymous portraits. While driving through low income neighborhoods in South Central Los Angeles he realized that the portrait's issues of racial, social, and cultural identity are similarly invested in notions of house and home. In a typically self-deprecating gesture, he also admits that perhaps he was "fascinated by the idea of a home because I didn't grow up in a house."[1]

Based on Huerta's "drive-by" snapshots, the first paintings in the series picture distinct and identifiable homes. It is important to him to connect his houses to real places and structures, specifically the tract homes built in the 1960s that once defined middle class suburbia in Southern California and are now typical of the inner-city ghetto. Despite this connection to real structures, Huerta presents his homes in the most neutral terms possible. He emphasizes the houses's generic qualities with flat color, uninflected brushstrokes, and the absence of detail. He wants his paintings to be icons of what he describes as the city's effort to create a "fake sense of community," instead of actually working to engage the community. Born in Tijuana and raised in public housing projects in East Los Angeles, Huerta is sensitive to the dual processes of the "Tijuanification" of housing in Southern California and the "Californization" of real estate development in Tijuana as described by other architects and artists in this exhibition.

As Huerta continued to work with the houses, his paintings became abstractions. His lurid colors—orange, pink, and purple—signal that these are not traditional landscape paintings. The colors are disquieting and upset his otherwise straightforward and intentionally childlike compositions. Huerta jokes that he first looked at color as a means to avoid the pain-staking labor of making a photorealistic painting. In the end, however, it took him just as long to select and modulate his use of color. Orange trees against a pink sky, in works such as *Untitled,* 2003, push the painting away from the constraints of representation and establish it as a penetrating and emotional color study.

This tension between representation and abstraction runs throughout Huerta's work. It has always been important to him to create images that are accessible to a broad audience. Despite his abiding interest in abstraction, he paints heads and houses because he wants to play to viewers need to assign meaning to form. He wants a Latino audience, he prefers to paint images that have strong Latino associations, but he also wants to be liberated from attempts to ghettoize his art as Latino or Chicano. His participation in the 2000 Biennial Exhibition at the Whitney Museum of American Art—with fellow native *Tijuanense* Marcos Ramírez ERRE—was an important landmark for him and his community's effort to be recognized, simply, as contemporary artists.

Salomón Huerta realiza pinturas extrañamente lacónicas y psicológicamente ambiguas que nunca son tan francas como lo pretenden ser. Son retratos realistas representados meticulosamente que se leen simultáneamente como abstracciones premeditadas.

Huerta empezó a pintar casas en 1999 como continuación a una serie de retratos anónimos. Mientras conducía por colonias de bajos ingresos en South Central Los Angeles se percató de que las cuestiones de identidad racial, social y cultural se entremeten similarmente en las nociones de casa y hogar. En un gesto típico de auto-desprecio, él también admite que tal vez estaba "fascinado con el concepto del hogar porque yo no crecí en una casa".[1]

Basadas en las fotografías "de pasada" de Huerta, las primeras pinturas de la serie muestran hogares distintivos e identificables. Para él es importante conectar sus casas con lugares y estructuras reales, específicamente, las casas en serie construidas en los años 60 que alguna vez definieron el suburbio de la clase media en el sur de California y ahora son típicas del ghetto dentro de la ciudad. A pesar de esta conexión con estructuras reales, Huerta presenta sus hogares en los términos más neutrales posibles. Enfatiza las cualidades genéricas de las casas con color plano, trazos sin gesto y la ausencia de detalle. Quiere que sus pinturas sean iconos de lo que describe como el esfuerzo de la ciudad por crear un "sentido de comunidad falso", en vez de trabajar realmente por involucrar a la comunidad. Nacido en Tijuana y criado en edificios de interés público en el este de Los Ángeles, Huerta es sensible a los procesos duales de la "Tijuanificación" de las habitaciones en el sur de California y la "Californización" del desarrollo de bienes raíces en Tijuana como es descrito por otros arquitectos y artistas en esta exhibición.

A manera que Huerta continuó su obra con las casas, sus pinturas se convirtieron en abstracciones. Sus colores chillones —naranja, rosa y púrpura— indican que éstas no son pinturas de paisajes tradicionales. Los colores son desconcertantes y trastornan sus composiciones por lo demás sencillas e intencionalmente infantiles. Huerta bromea de que primero veía al color como un medio para evitar la labor minuciosa de realizar una pintura fotorealista. Al final sin embargo, le tomó el mismo tiempo para seleccionar y modular su uso del color. Los árboles anaranjados sobre un cielo rosa, en obras tales como *Untitled (Sin título),* 2003, expulsan al retrato fuera de las constricciones de la representación y lo establecen como un estudio de color penetrante y emocional.

Esta tensión entre representación y abstracción corre a lo largo de la obra de Huerta. Siempre ha sido importante para él crear imágenes que sean accesibles a un público amplio. A pesar de su interés permanente por la abstracción, pinta cabezas y casas porque desea jugar con la necesidad de los espectadores de asignar significado a la forma. Busca una audiencia latina, él prefiere pintar imágenes que tienen asociaciones latinas fuertes, pero también quiere liberarse de los intentos de hacer de su arte un ghetto latino o chicano. Su participación en la 2000 Biennial Exhibition en el Whitney Museum of American Art —con su compañero tijuanense Marcos Ramírez ERRE— fue un logro importante para él y el esfuerzo de su comunidad por ser reconocidos, sencillamente, como artistas contemporáneos.

RT/CG

ENM187

Untitled House / Casa sin título, 2003
Oil on canvas / óleo sobre tela

[1] http://www.kcet.org/explore-ca/california-stories/shelter/huerta/ KCET online project "Explore California," "Salomon Huerta: House Painter."

"Right after I was born, the doctor asked my mother, *'Señora Machado*, can I bring you something to make you feel better?' My mother replied, 'Yes please, *quiero un vaso con Coca-Cola.'"* This bilingual statement is the opening voiceover to Ana Machado's experimental documentary, *Coca-Cola en las venas*. Like the multilingual life in Tijuana that it represents, the video alternates between Spanish and English. Machado uses Coca-Cola to symbolize this fluidity between cultures. She describes her Mexican family as so American it is as if they were born with Coca-Cola in their blood. A purposefully eloquent bilingualism—as opposed to the garish Spanglish that is also used on both sides of the border—sets the tone for Machado's filmmaking and music that are poetic attempts to be simultaneously culturally specific and a mellifluous mixture of languages, traditions, and images.

ANA MACHADO

Born 1969, Tijuana, Baja California
Nacida en 1969, Tijuana, Baja California

Using family photo albums, found footage, and images Machado made while in art school, the film tells the story of a family that crossed the border "religiously" every Sunday to go to a laundromat, eat at a McDonald's, and carry out all the other mundane activities of normal suburban life. Her collage of audio and image brings together the Radio Latina border report—alerting crossers to the lanes with the shortest lines—with images of Tijuana's famous zebra donkeys. Images of her open mouth and scratching her ear repeat thoughout the film, emphasizing the convoluted role of language in a film that, like a music video, relies on music to express its anxious tone. Machado's synthetic approach to film is held together by a raucous soundtrack.

Music is a central aspect of Machado's artistic output. Together with her husband José Márquez, she founded the band Pepito. They released their debut album in 2002 with a mix of global influences and references to Café Tacuba who provided the soundtrack for *Coca-Cola en las venas*. For Pepito, ambient soundscaping, skittery techno rhythms, roaring post-punk guitar fuzz, and bedroom pop intimacy all have a place together, often in the same song. Similarly, the duo mixes lyrical subjects both personal and political, even languages (employing mostly Spanish, but also some English and French), with apparent disregard for the notion that everything has a proper place.

Fotograma de *Coca-Cola en las venas* /
stills from *Coca-Cola in Your Veins*, 2000
Experimental documentary video, 7 min. /
video documental experimental, 7 min.

"Right after I was born, the doctor asked my mother, 'Señora Machado, can I bring you something to make you feel better?' My mother replied, 'Yes please, quiero un vaso con Coca-Cola'". Esta afirmación bilingüe es la voz de fondo que abre el documental experimental *Coca-Cola en las venas*, de Ana Machado. Como la vida bilingüe de Tijuana que representa, el video alterna el español y el inglés. Machado utiliza la Coca-Cola para simbolizar este fluir entre culturas. Su familia mexicana es tan estadounidense que es como si hubieran nacido con Coca-Cola en las venas. Un bilingüismo decididamente elocuente, en contraste con el *spanglish* pedestre que se utiliza también a ambos lados de la frontera, marca el ritmo fílmico y musical de Machado, intentos poéticos de ofrecer al mismo tiempo especificidad cultural y una mezcla meliflua de idiomas, tradiciones e imágenes.

Utilizando álbumes de fotos de familia, metraje encontrado e imágenes que Machado filmó cuando era estudiante de arte, el filme cuenta la historia de una familia que cruza la frontera "religiosamente" cada domingo para ir a la lavandería, comer en McDonald's y llevar a cabo todas las actividades mundanas de una familia suburbana. Su collage de audio e imágenes de video reúne las advertencias fronterizas de Radio

Latiná —que alertan a las personas que van a cruzar la frontera cuáles son las colas más cortas— con imágenes de los famosos *zonkey* (zebra-burro) de Tijuana. A lo largo del filme se repiten la escenas de la artista boquiabierta, o rascándose la oreja, enfatizando el papel retorcido del lenguaje en una película que tiene mucho de video musical, pues se apoya en la música para expresar su tono de ansiedad. Lo sintético del enfoque fílmico de Machado está unificado por una áspera banda sonora.

La música es un elemento central de la producción artística de Machado. Junto a su esposo, José Márquez, fundó el grupo Pepito, que lanzó su primer álbum en 2002, una mezcla de influencias globales y referencias a Café Tacuba, quienes aportaron la banda sonora de *Coca-Cola en las venas*. Pepito reúne, a menudo en la misma canción, la ambientación sonora, ritmos tecno alborotados, el *feedback* post-punk de las guitarras, y la intimidad de alcoba del pop. Igualmente, el dúo combina temas líricos tanto personales como políticos, e incluso idiomas (usando principalmente el español, pero también algo de inglés y francés), con un desdén aparente por el concepto de que cada cosa tiene su lugar.

RT/*FF-M*

JULIO CÉSAR MORALES Born 1966, Tijuana, Mexico
Nacido en 1966, Tijuana, México

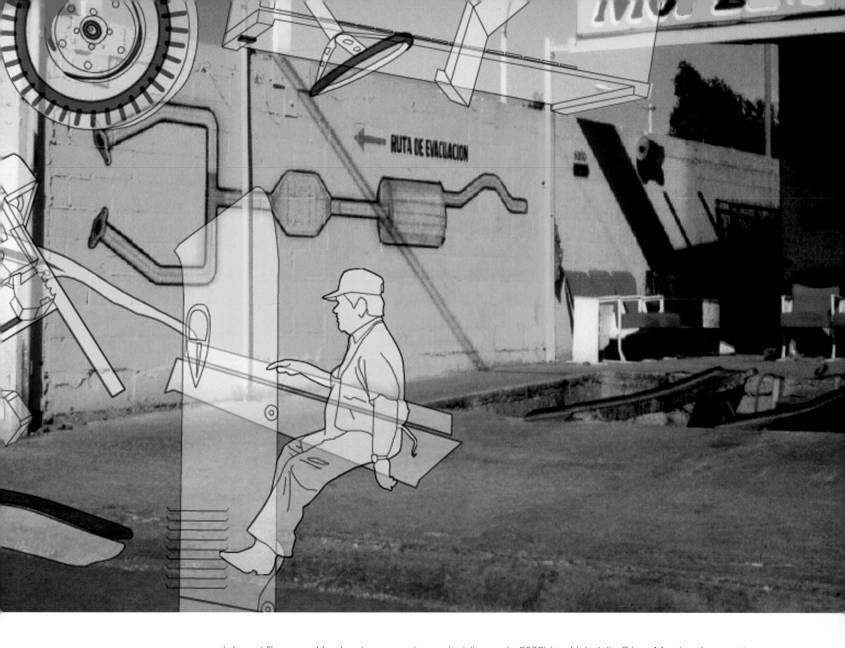

Informal Economy Vendors is an ongoing project (begun in 2002) in which Julio César Morales documents street vendors' customization of their pushcarts on the busy streets of downtown Tijuana, Los Angeles, and San Francisco. In Tijuana everything from vegetables and fruits to prepared foods, such as burritos and tamales, are available for sale from a pushcart. Each cart is painstakingly pieced together from found car parts and recycled materials. Telling details, such as a velvet seat or a gleaming metal steering wheel scavenged from a Hot Rod car, belie the pride the owner/operator/maker invests in his unique creation. Morales sees the pushcart as a type of folk art—mobile collages made from reassembled samples (axles, tires, handles, motors, cabinets) of industrial culture.

Just as the pushcart vendors create their carts from a hybrid mix of recycled materials, Morales' artwork adapts multiple processes with which to explore this cultural phenomenon. *Informal Economy Vendors* began with a series of analog photographs that the artist retouched using an airbrushing technique popular in traditional Mexican portrait photography. He then scanned the images into his computer in order to use architectural rendering techniques to delineate the innovative structural features of the pushcarts. He reconstructed these illustrations in extreme scale as large wall drawings that literally explode the carts into their component parts. In a digital projection titled *Tactics of Reassembly*, Morales uses mathematical algorithms to digitally project how the carts might be reassembled.

In *Informal Economy Vendors* Morales analyzes the influence of Latin American economic strategies that appear in California as a result of adaptation to new market conditions. The artist contends that the informal commercial activity of the pushcart has begun to "contaminate" the urban landscape of California cities. Street vending is one of the ways in which Mexican Americans develop a new social space in the city as they move from Baja to Alta California. The carts reflect a gift for improvisation as well as a spirit of independence and ingenuity that Morales defines as typically *Tijuanense*.

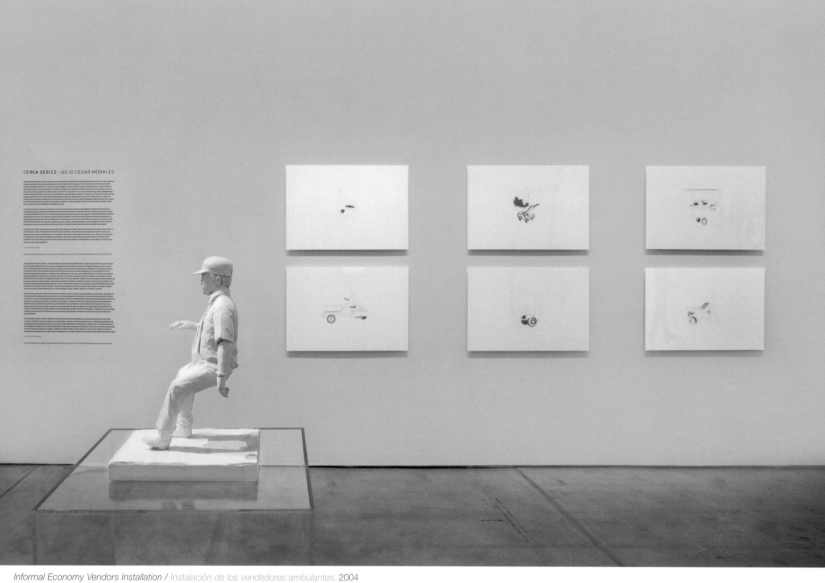

Informal Economy Vendors Installation / Instalación de los vendedores ambulantes, 2004
Video projection, clay, wood, vinyl, paint, etc. /
proyección de video, cerámica, madera, vinil, pintura, etc.

Vendedores ambulantes es un proyecto continuo (iniciado en el 2002) en el que Julio César Morales documenta la personalización de las carretas de los vendedores ambulantes en las calles ajetreadas del centro de Tijuana, Los Ángeles y San Francisco. En Tijuana todo desde verduras y frutas hasta comida preparada como burritos y tamales se puede conseguir de las carretas. Cada puesto esta armado cuidadosamente con partes encontradas de carro y materiales reciclados. Detalles reveladores, como un asiento de terciopelo o un manubrio de metal brillante pepenado de un carro modificado, desmienten el orgullo que el dueño/operador/creador invierte en su creación única. Morales ve el puesto como un tipo de arte popular —colages móviles hechos del reensamblaje de muestras (ejes, llantas, manubrios, motores, gabinetes) de la cultura industrial.

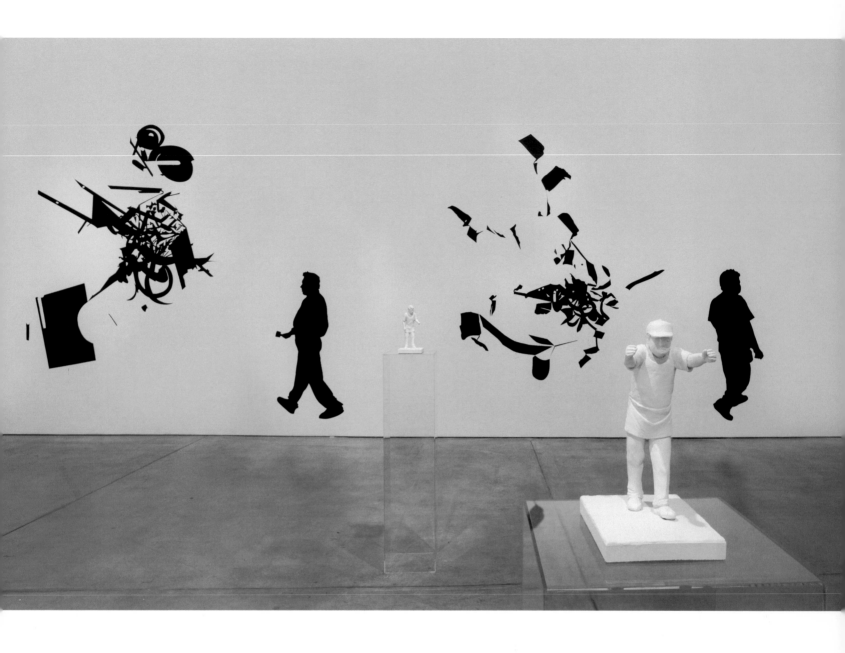

Así como los vendedores ambulantes crean sus carretas de una mezcla híbrida de materiales reciclados, la obra artística de Morales adapta múltiples procesos con los que podemos explorar este fenómeno cultural. *Vendedores ambulantes* se inició con una serie de fotografías análogas que el artista retocó usando una técnica de aerosol popular en la fotografía tradicional mexicana de retratos. Posteriormente escaneó las imágenes a su computadora para poder utilizar técnicas de renderizado arquitectónica para delinear las características estructurales innovadoras de las carretas. Reconstruyó estas ilustraciones a escala extrema, del tamaño de dibujos de muro que literalmente explotan las carretas en sus elementos integrantes. En una proyección digital titulada *Tácticas de reensamblaje*, Morales usa algoritmos matemáticos para proyectar digitalmente cómo podrían reensamblarse las carretas.

En *Informal Economy Vendors* (*Vendedores ambulantes*) Morales analiza la influencia de las estrategias económicas latinoamericanas que aparecen en California como resultado de la integración de nuevas condiciones de mercado. El artista propone que la actividad comercial informal de las carretas ha empezado a "contaminar" el paisaje urbano de las ciudades Californianas. La venta callejera es una de las formas en que los latinoamericanos desarrollan un nuevo espacio social en la ciudad a manera que se mueven de la Baja a la Alta California. Las carretas reflejan el regalo de la improvisación, así como el espíritu de independencia e ingenuidad que Morales define como algo típicamente tijuanense.

RT/JF

ÁNGELES MORENO

Born 1973, Mexico City; lived in Tijuana, Baja California from 1998 – 2001
Nacida en 1973, México D.F.; vivio en Tijuana, Baja California de 1998 – 2001

Odyssea, 2000 – 2001
Still from music video, 4 min. / fotograma de video musical, 4 min.

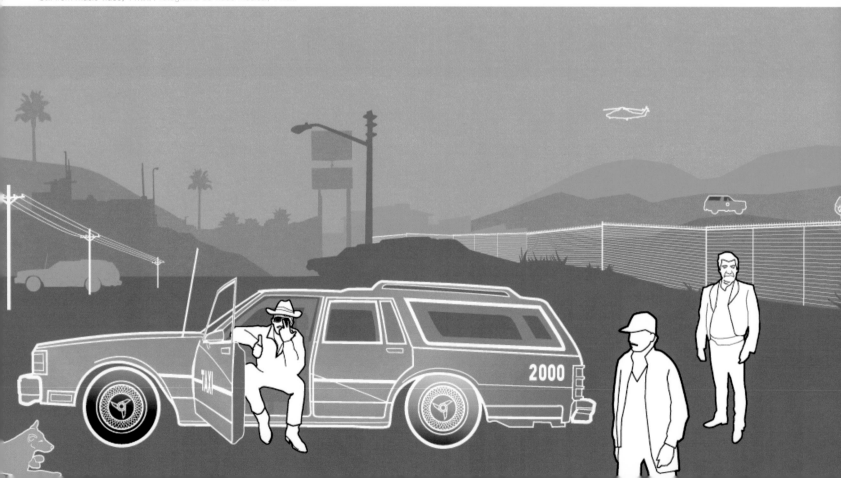

Ángeles Moreno moved to Tijuana from Mexico City in 1998 at the moment of the formation of the Nortec Collective. An issue of *Matiz* dedicated to design from Tijuana—a graphic design magazine published in Mexico City—piqued her interest in the city. As soon as she arrived she made contact with Fritz Torres and Jorge Verdín the designers who were profiled in *Matiz* and who are founding members of the Nortec Collective. She designed flyers for ad hoc musical events taking place in Tijuana and on the beach in Rosarito, and as the Nortec movement gained momentum, for large scale events like the art and music *sabrosonic* event that took place in Tijuana's historic Jai Alai building.

Pepe Mogt invited her to design the cover for *Odyssea*, the band Fussible's first single to be released on British label Sonic 360, which gained support from DJs in the U.K. Moreno's sleek cover, and what she calls "motion design" for the video attracted as much attention as the music. She based her design on a pamphlet she first created to announce a concert—an image of a busload of passengers arriving at a border with steel bars in the background. Mogt suggested swapping the bus for *un taxi de ruta*, one of Tijuana's gypsy cabs that operate on set routes. He liked the reference to "Tijuana Taxi" the song first immortalized by Herb Alpert and his band the Tijuana Brass. Soon the crowds at 2001 MTV Ibiza grooved to Moreno's hypnotic and innovative animations.

Ángeles Moreno llegó a Tijuana de la Ciudad de México en 1998, justo cuando se formó el Colectivo Nortec. Un número de *Matiz* dedicado al diseño en Tijuana –una publicación de diseño gráfico publicada en el D.F.— le hizo sentir curiosidad por la ciudad. Nada más llegar se puso en contacto con Fritz Torres y Jorge Verdín, los diseñadores que fueron los sujetos del artículo de *Matiz* y que habían sido miembros fundadores del Colectivo Nortec. Diseñó folletos para acontecimientos musicales improvisados que tenían lugar en Tijuana y en la playa de Rosarito y a medida que el movimiento Nortec ganaba momento, para acontecimientos de gran envergadura como el *sabrosonic* que se dio en el histórico edificio Jai Alai de Tijuana.

Pepe Mogt la invitó a diseñar la portada de *Odyssea*, el primer sencillo del grupo Fussible que lanzó la disquera británica Sonic 360, que se ganó el apoyo de los DJs del Reino Unido. La exquisita portada de Moreno, y lo que ella llama el "diseño del movimiento" del video atrajo tanta atención como la música misma. Basó el diseño en un panfleto que había creado en principio para anunciar un concierto —la imagen de un grupo de pasajeros de un autobús que llega a una frontera con barras de acero en el fondo. Mogt sugirió cambiar el autobús por un taxi *de ruta*, uno de los taxis de Tijuana que operan siguiendo un camino establecido. Le gustó la referencia a "Tijuana Taxi", la canción que inmortalizó originalmente Herb Alpert y su grupo The Tijuana Brass. Poco después, las multitudes que se reunieron en 2001 MTV Ibiza bailaban al son de las innovadoras e hipnóticas animaciones de Moreno.

RT/FF-M

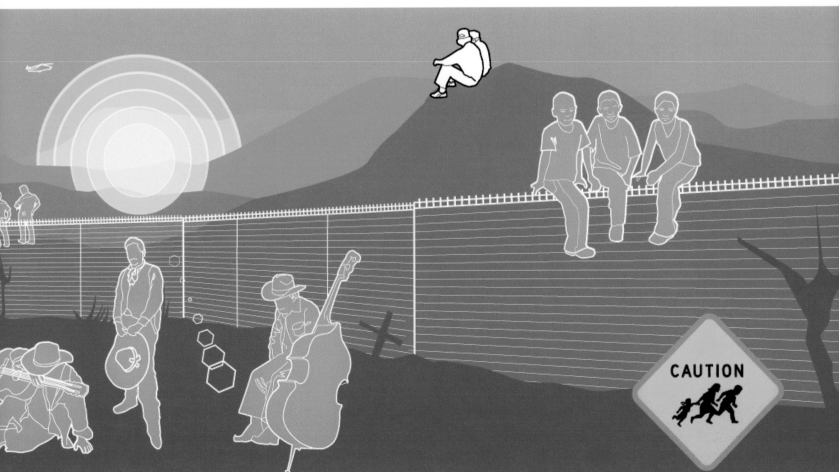

Oficina 3 shies away from traditional architectural practice and approaches design as a collaborative process, reconceiving architecture as a series of methodical actions in partnership with various academic and cultural institutions. Inspired by Tijuana's diversity and necessitated by the city's complex social, economic, and political structure, the firm's practice is constantly changing, even within individual projects, always in response to current cultural conditions.

For Oficina 3, design is secondary to the processes of re-use and re-configuration that define life in Tijuana. As Daniel Carrillo explains, "we built *Casa non grata* with a scavenger's mentality," and found materials dictated the design. The house was built with 40% recycled materials. As Carrillio and Bernal located individual building components in industrial recycling plants, abandoned *maquiladoras*, and *yonkes*—the city's numerous automotive recycling centers—they integrated them into a design for the house that evolved over time. The central staircase, for example, used to be the backbone of a conveyor belt that moved an assembly line up to the second floor of a factory. And the decorative grillwork used throughout the house is the detritus, the negative space that remains from mechanical cuts made in large sheets of steel. The project proceeded in fits and starts as architectural elements were identified and funding was secured.

Casa non grata is the physical embodiment of the firm's interest in liminality, a concept of ambiguity and ambivalence explored by anthropologist Victor Turner. As Carrillo explains it, liminality "is an indication of the transition from one state or space to another, an on-going search for answers, and a condition in which the end result many not need to be defined."

OFICINA 3
DANIEL CARRILO AND OMAR BERNAL

Carrillo born 1975, Tijuana, Baja California; Bernal born 1973, Tijuana, Baja California; Oficina 3 founded in 1998
Carillo nacido en 1975, Tijuana, Baja California; Bernal nacido en 1973, Tijuana, Baja California; Oficina 3 fundada en 1998

Oficina 3, huye de la práctica de la arquitectura tradicional y aborda el diseño como un proceso de colaboración, redefiniendo la arquitectura como una serie de acciones metódicas en sociedad con varias instituciones académicas y culturales. Inspirados por la diversidad de Tijuana y necesitados por la compleja estructura social, económica y política de la ciudad, la actividad del despacho cambia constantemente, hasta dentro de proyectos individuales, siempre en respuesta a las condiciones culturales de actualidad.

Para Oficina 3 el diseño es secundario a los procesos de re-uso y re-configuración que definen la vida en Tijuana. Como explica Daniel Carrillo "construimos *Casa non grata* con mentalidad de pepenador" y los materiales encontrados dictaron el diseño. La casa fue construida con un 40% de materiales reciclados. Carillo y Bernal localizaban componentes individuales de construcción en plantas de reciclaje industrial, maquiladoras abandonadas y yonkes –los numerosos centros de reciclaje automotriz de la ciudad, integrándolos al diseño para una casa que evolucionó a través del tiempo. La escalera central, por ejemplo, era la columna vertebral de una banda transportadora que movía una línea de ensamble hacia el segundo piso de una maquiladora y el enrejado usado en toda la casa es detrito, el espacio negativo sobrante de cortes metálicos hechos en láminas grandes de acero. El proyecto siguió en ajustes y comienzos a manera que se fueron identificando los elementos arquitectónicos y se aseguraron las finanzas.

Casa non grata es la representación física del interés del despacho por la liminalidad, un concepto de ambigüedad y ambivalencia explorado por el antropólogo Victor Turner. Como explica Carrillo, liminalidad "es la indicación de la transición de un estado o espacio hacia otro, una búsqueda continua de respuestas, y una condición en donde el resultado final no tiene que ser definido".

RT/CG

Casa non grata, 2004 – 2005
Private residence in the Misiones del Pedregal development in Tijuana, Mexico /
Residencia privada en el fraccionamiento Misiones del Pedregal en Tijuana, México

La pizca de la muerte (The Bit of Death), 2003, begins with the appropriation of representations of two characters cut out of an issue of the weekly pulp fiction comic serial magazine *Frontera violenta (Violent Border),* a typical border comic that combines written narrative with explicit illustrations. The comics' narratives usually involve suggestive or violent story lines that offer a moral lesson. The genre derives its popularity from the representation of stereotypical male and female characters involved in dangerous personal transitions, a theme that the large target audience of border denizens can identify as their own. For men, this identification is usually rooted in experiences of the illegal passage into the United States; for women, it is the sexually vulnerable change from adolescence to adulthood.

Orozco borrows the conventions of the genre and re-applies them to found paintings as a means to draw attention to the media's construction of border identity— a construction that exploits the public's obsession with sex and violence. He identifies the key stock characters of the border comics, which follow similar lines as those of border video and film: the blond American cowboy is good; the dark Mexican cowboy is bad; the Native Indian is neutral, though ethically ambiguous; sexually alluring women are either pure and unavailable virgins, or prostitutes; unattractive women are hags. Racial prejudices are played out in predictable storylines that exoticize the lives of drug dealers and *coyotes* or *polleros*—the human traffickers who cross illegal migrants into the United States from Mexico.

The wall mounted portion of *La pizca de la muerte* uses a visual and metaphoric grafting technique that highlights the genre's grotesque images and storylines. In this mixed media work, cutout figures and body parts are reconstructed into new personages that are then collaged unto the surface of a lurid, Bob Ross-type, thrift-shop landscape. The piece is a storyboard with sound for Orozco's own recycled narrative of the struggle between good and evil cowboys, condemned eternally to engage each other in battle. Like tiny Frankenstein figures made of paper fragments, each also has superhero powers to fly in the air and mutate as they hack each other to pieces again and again. The futility of their struggle is made clear by the looped sound track, which appropriates a scene from the border video to which the work owes its title. Orozco's overarching preoccupation with border film and video is addressed by the inclusion of this sampled soundtrack of a conversation between the two main characters of the original video. He loops the dialogue back on itself in an absurd replay of disjointed threats and offenses.

The floor-based component of *La pizca de la muerte* functions as film diorama, virtual stage set, and marquee display of the actual video for which Orozco's painting is the storyboard. The empty shell of a television set is transformed into a personal theater that includes architectural motifs modeled after the beautiful art deco details of the now abandoned and destroyed movie theaters in Tijuana. The television set alludes to the border film industry, which produces the majority of its products for direct-to-video release, and also ironically references the hundreds of thousands of televisions made annually in Tijuana's assembly plants. Against the backdrop of a 3-D, freeze-frame battle scene, the video cardboard box slowly rotates, confirming the disappointing material reality upon which the fantasy is based. Sex. Lust. Carnality. We see a predictable, low-budget video. Our predisposition for fantastic projection and our delight in the base and lurid are thus made explicit, exposed, and naked.

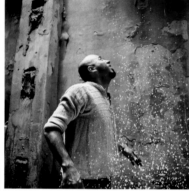

JULIO OROZCO
Born 1967, Tijuana, Baja California
Nacido en 1967, Tijuana, Baja California

La pizca de muerte, 2003, comienza con la apropiación de las representaciones de dos personajes recortados de un número de la revista semanal de historietas amarillista *Frontera violenta,* una típica historieta de frontera que combina narración con ilustraciones explícitas. La narración, en general, contiene temas violentos o sexualmente sugerentes que dan una lección moral. El género obtiene popularidad por representar personajes masculinos y femeninos estereotípicos involucrados en peligrosos procesos personales, un tema que el gran público que es el blanco de la publicación, el habitante de la frontera con los Estados Unidos, puede identificar como propio. Para los hombres esta identificación está, en general, relacionada con experiencias del paso ilegal a los Estados Unidos; para las mujeres, es la vulnerabilidad sexual durante el cambio de la adolescencia a la adultez.

Orozco apropia las convenciones del género y las aplica, fundando, así, una pintura que dispone como forma de llamar la atención sobre la manera en que los medios de comunicación construyen la identidad de frontera, que explota la obsesión del público con el sexo y la violencia. Identifica a los personajes clave usuales de las historietas de frontera, que siguen las mismas líneas de videos y cine del área: el vaquero rubio estadounidense es bueno; el vaquero moreno mexicano es malo; el indígena nativo es neutral, aunque éticamente ambiguo; las mujeres sexualmente atractivas son vírgenes puras e inalcanzables o prostitutas; las mujeres poco atractivas son viejas feas. Los prejuicios raciales están desarrollados en argumentos previsibles que muestran como exóticas las vidas de narco-traficantes y de coyotes o polleros —los que lucran con los seres humanos, cruzando a los inmigrantes ilegales de México a los Estados Unidos.

La porción de *La pizca de muerte* montada sobre la pared utiliza una técnica de injerto visual y metafórico que destaca las imágenes y los argumentos grotescos del género. En este trabajo de medios combinados, figuras y partes de cuerpos recortados son reconstruidas para crear nuevos personajes que posteriormente son puestos en forma de *collage* sobre la superficie de un paisaje barato y de mal gusto, al estilo Bob Ross. La obra es un guión gráfico con sonido para una reciclada narración hecha por Orozco sobre la lucha entre vaqueros buenos y malos, condenados eternamente a pelear unos contra otros. Como pequeñas figuras al tipo de Frankenstein, hechas de fragmentos de papel, cada una tiene también los poderes del superhéroe de volar y de mutar mientras se hacen pedazos a hachazos uno a otro una y otra vez. La futilidad de su lucha queda puesta en claro por la banda sonora doblada que incluye una escena del video de frontera del que la obra toma el título. La preocupación predominante de Orozco por el

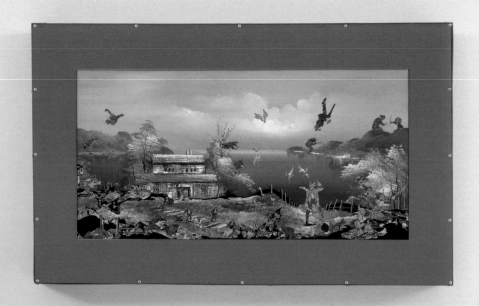

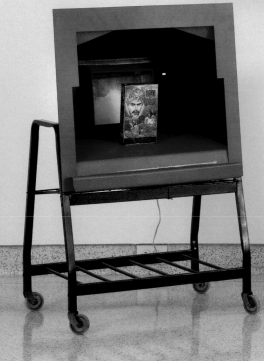

cine y el video de frontera queda demostrada por la inclusión de esta muestra de banda sonora que ejemplifica una conversación entre los dos protagonistas del video original. Él reproduce el diálogo infinitamente en una repetición absurda de amenazas y ofensas inconexas.

El componente de *La pizca de muerte* instalado sobre el piso funciona como un diorama fílmico, un escenario virtual y una marquesina del video verdadero para el cual la pintura de Orozco es el guión gráfico. El marco vacío de un televisor es transformado en un teatro personal que incluye motivos arquitectónicos inspirados en los hermosos detalles del estilo *art deco* de los cines tijuanenses, ahora abandonados y destruidos. El televisor alude a

la industria de cine de frontera, que realiza la mayoría de sus productos para el lanzamiento directo en video, y también hace una referencia irónica a los cientos de miles de televisores hechos anualmente en las maquiladoras de Tijuana. Contra el telón de fondo de una escena de batalla congelada y tridimensional, la caja de cartón de video gira lentamente, confirmando la decepcionante realidad material en la que se basa la fantasía. Sexo. Lujuria. Deseos carnales. Vemos un previsible video de baja calidad y de bajo presupuesto. Nuestra predisposición por la proyección hacia lo fantástico y nuestro deleite en los bajos instintos y lo sensacionalista son, así, hechos explícitos, puestos al descubierto y al desnudo.

LS/JF

La pizca de muerte / The Bit of Death, 2003
On the wall / en la pared: printed paper and oil painting on canvas, metal frame, speakers, and audio CD / papel impreso y pintura al óleo sobre tela, marco de metal, vocinas y un disco de audio
On the floor / en el piso: empty television, video cassette box, motor, light, Fresnel lens, and comicbook / caja de televisión, caja de cinta VHS, motor, luz, lente Fresnel, y cómic

MARTA PALAU

Born 1934, Albesa, Spain; has lived in Tijuana and Mexico City since 1958
Nacida en 1934, Albesa, España; ha vivido en Tijuana y México D.F. desde 1958

Marta Palau is one of the most important artists in Tijuana and all of Mexico. She has distinguished herself as one of the nation's first conceptual artists, as well as the first artist to exhibit installation art in Mexico. She is an internationally acclaimed curator, in addition to being the only artist from Tijuana to have presented a one-person exhibition at the Museo de Arte Moderno in Mexico City. And, she was the first serious artist to choose to make Tijuana her home. Since her arrival Palau has championed the art of her fellow *Tijuanenses*. One of her most significant contributions to the community has been her creation of the *Salón de estandartes*, a traveling exhibition she describes "as a way of introducing Baja California artists to international art circuits." She considers the participating artists as "representative of a vigorous cultural movement developing along the border over the past ten years."[1]

While working as a curator, Palau continued to create art. A profound interest in transgressing disciplines inspired her to transform her work from fiber art to mixed media painting, allowing both to evolve into sculpture and later into installation art. Throughout these changes in form, a constant fascination with ritual, magic, and substance has sustained her practice. Her art is informed by the relationship of Latin-American culture to mystical tradition and the indigenous mythological world. Mexican pre-Columbian mythology, in particular the prehistoric cave paintings in Baja California, influenced both the form and content of her work. "The very first artists, through their ritualistic mural cave-paintings, captured the essential spirits of the animals, which they intended to hunt. It is that kind of action, that kind of imagination, which I call magical, even though it has nothing to do with casting spells or making magic. But, it has a great deal to do with creating art."[2]

Front-era, a mixed-media installation from 2003, is emblematic of Palau's many interests. The individual twig ladders, delicately woven together with jute and straw, recall her early tapestries and her longtime use of natural materials. Their arrangement into a triangle, with thirteen ladders to a side, evokes her interest in cabalistic ritual, sorcery, and a feminine mystical power. The hyphenated title is a double interpretation of the Spanish word for border, a word that can arbitrarily delimit any space or object. *Front-era* speaks to a time of the border and the aspiration, as well as the danger, ladders on the border imply. The little ladders, like some kind of mystical fetish or prayer object, evoke the longing to cross, and together they form a magical symbol of the powerful desire to transgress borders and boundaries of all kinds.

Marta Palau es una de las artistas más importantes de Tijuana y de todo México. Se ha distinguido como una de las primeras artistas conceptuales del país, además de ser la primera en exponer arte de instalación en México. Ha adquirido renombre internacional como curadora, además de ser la única artista de Tijuana que ha presentado una exposición individual en el Museo de Arte Moderno de México D.F. y una de las primeras artistas reconocidas que se radicó en Tijuana. Desde que llegó a Tijuana, Palau ha volcado su apoyo hacia otros artistas. Una de sus contribuciones más importantes a la comunidad ha sido su creación del *Salón de estandartes,* una exposición itinerante que describe como "una manera de presentar a artistas de Baja California al circuito de arte internacional". Considera que los artistas que participan como "representantes de un vigoroso movimiento cultural que se ha estado desarrollando en la frontera en los últimos diez años".[1]

Mientras trabaja como curadora, Palau sigue produciendo arte. Su profundo interés en transgredir disciplinas la inspiró para transformar su obra, pasando de las fibras a la pintura con medios mixtos, lo que le permitió seguir evolucionando hacia la escultura y, más tarde, hacia el arte de instalación. Durante estos cambios formales, su práctica artística sigue influida por su fascinación con el ritual, la magia y la sustancia. Su arte se nutre de la relación entre la cultura latinoamericana y la tradición mística del mundo mítico indígena. La mitología mexicana precolombina, especialmente las pinturas prehistóricas de las cuevas de Baja California, influyen tanto la forma como el contenido de su obra. "A través de las pinturas rituales que pintaban en las cuevas, los primeros artistas captaban el espíritu esencial de los animales que querían cazar. Es una especia de acción, una especie de imaginación que yo llamo mágica, aunque no tiene nada que ver con hechizos o con hacer magia. Pero tiene mucho que ver con la crear arte".[2]

Front-era, una instalación de técnica mixta fechada en 2003, es representativa de los muchos intereses de Palau. Las escaleras de ramas, tejidas cuidadosamente con yute y paja, recuerdan a los primeros tapices y al tiempo que la artista lleva utilizando materiales naturales. Su organización en un triángulo de trece escalas por lado evoca su interés en los rituales cabalísticos, la hechicería y el poder místico femenino. El guión del título es una interpretación del concepto de la frontera, palabra que en su acepción en español puede delimitar cualquier espacio u objeto de modo arbitrario. *Front-era* está dirigido a un momento temporal de la frontera y habla de las aspiraciones tanto como del peligro que implican las escaleras en la frontera. Las pequeñas escaleras, como una especie de fetiche místico o de objeto de culto, evocan el anhelo de cruzar y en conjunto, conforman un símbolo mágico del poderoso deseo de transgredir todo tipo de fronteras y límites.

RT/*FF-M*

Front-era, 2003
Installation of 41 ladders made of small branches / instalación de 41 escaleras hechas de ramas pequeña

1 Marta Palau, *ES2002 TIJUANA, II International Standard Biennial and Memoir of Previous Shows (ES2002 TIJUANA, II Bienal Internacional de Estandartes y Memorias).* (Mexico: Consejo Nacional para la Cultura y las Artes/ Centro Cultural Tijuana, 2002), 48.
2 Marta Palau. *Naualli-Guardianas.* exhibition brochure, November 6 – December 14, 1991 (Los Angeles: USC Fisher Gallery, 1991).

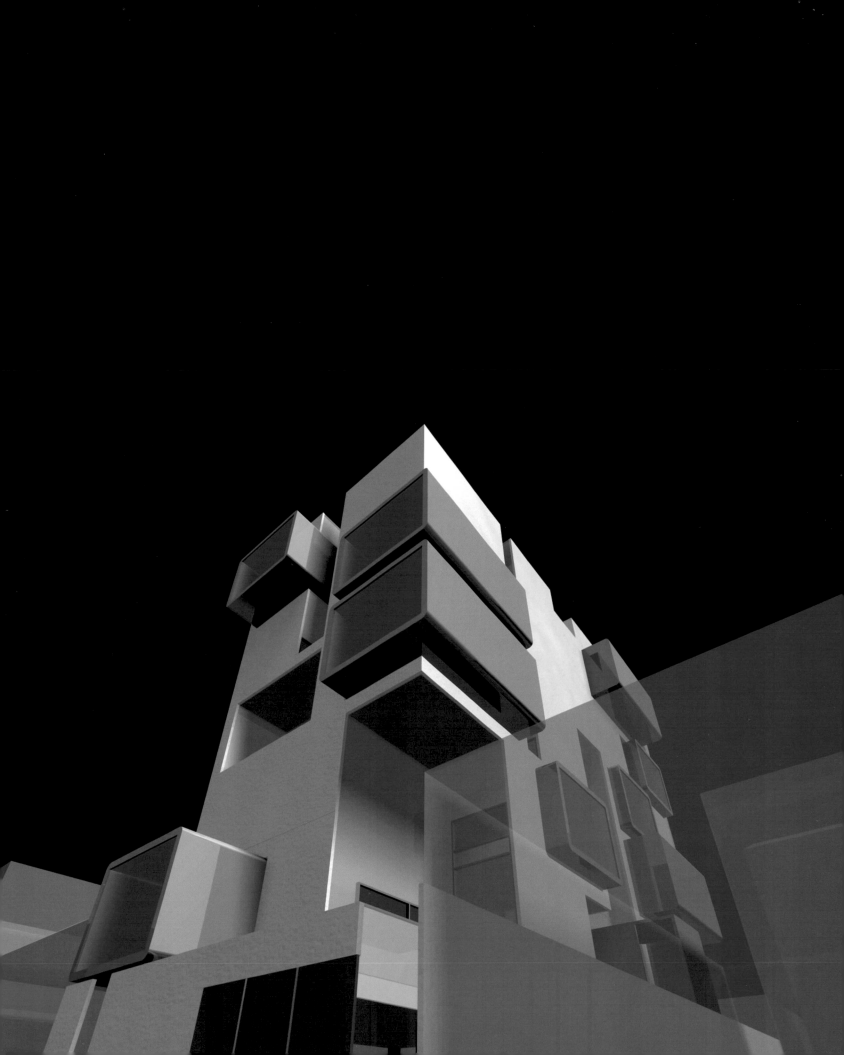

René Peralta disagrees with the popular notion of a Tijuana-San Diego region. While Californians continue to ignore their proximity to Mexico, and increasingly militarize the border, Peralta sees the transborder model of an urban center as untenable. Without denying the cities' symbiotic nature, he prefers to focus on Tijuana, in its own specific context and as symptomatic of what is happening in other rapidly expanding Third World cities, that is, as the epitome of the condition of *glocalization*, in which local forces are constantly serving to ground the impact of global processes.

As a fourth-generation native *Tijuanense*, Peralta is uniquely qualified to expound on the city's position and history. He pursues his ongoing examination of the city as a theoretician, teacher, blogger, author, publisher, designer, and most importantly, as an architect. He founded his firm, generica, in response to architect Rem Koolhaas' "generic city," a new type of urbanism distorted beyond any traditional notion of the city. Koolhaas defines this general class of places found throughout Asia and South America as liberated from any form of center, from identity, from history, and existing as nothing more than a reflection of present need and present ability.[1] Peralta sees Tijuana as one such generic city. The firm, however, aspires to be more than generic. They generate new approaches and responses, and want to be liberated from fixating on a final outcome.

Trained at the Architectural Association School of Architecture in London, Peralta returned home and founded generica on the premise that he would apply to his city the latest architectural theory and experimentation. Yet he quickly realized that First World instruments of criticality, from academia to computers, were unavailable to him. Over time Peralta came to create what he calls an "alternative practice," more responsive to the realities of Tijuana, while also attuned to current theoretical discourse. "We pursue a form of interdisciplinary organization dealing concretely with contextual issues and conditions that maintains a conceptual framework for all projects."

In the *Mandelbrot Building*, generica fuses the firm's ideology with the pragmatic necessities of a project that meets the demand for rapidly assembled housing units. In order to create ten dwellings spread across five levels, generica exploited the advantages of two distinct construction systems. A traditional and labor intensive steel frame structure taps into the ready supply of cheap labor that is the primary instrument of production in Tijuana. Inserted into this structure, in a gesture reminiscent of archigram's plug-in schemes, are ten steel units prefabricated off-site using a manufacturing process common to the *maquiladora*. Conceived on solid conceptual grounding and with a practical approach to logistics, the next phase of generica's "alternative" development will be to realize their work.

RENÉ PERALTA

Born 1968, Tijuana, Mexico; generica founded in 2000
Nacido en 1968, Tijuana, México; generica fundado en 2000

René Peralta no está de acuerdo con la popular noción de de una región Tijuana-San Diego. Mientras que los californianos siguen ignorando su proximidad con México y aumentando la militarización de la frontera, Peralta considera insostenible la aplicación del modelo transfronterizo a un centro urbano. Sin negar la naturaleza simbiótica de las ciudades, él prefiere enfocarse en Tijuana, en su contexto específico como algo sintomático de lo que está sucediendo en otras ciudades de desarrollo acelerado del Tercer Mundo, es decir, como epítome de la *glocalización*, la condición en la que las fuerzas locales son utilizadas constantemente para amortiguar el impacto de los procesos globales.

Como tijuanense de cuarta generación, Peralta está especialmente calificado para explicar la posición e historia de la ciudad. Aborda su constante exploración de la ciudad desde su condición de teórico, maestro, blogger, autor, editor, diseñador y, lo que es más importante, de arquitecto. Fundó su despacho generica en respuesta al concepto de "ciudad genérica" del arquitecto Rem Koolhaas, un nuevo tipo de urbanismo distorsionado más allá de cualquier noción tradicional de la ciudad. Koolhaas define este tipo general de lugares, que se dan en Asia y Sudamérica, como liberados de cualquier tipo de centro, de identidad, de historia, y que existen sólo como reflejo de las necesidades y las capacidades actuales.[1] Peralta considera Tijuana como una de esas ciudades genéricas. No obstante, el despacho aspira a ser algo más que genérico. También genera nuevos enfoques y respuestas y quieren liberarse del sentimiento de estar atados a un resultado final.

Capacitado en la Architectural Association School of Architecture de Londres, Peralta regresó y fundó generica con la premisa de aplicar a su ciudad lo último en teoría y experimentación arquitectónica. Sin embargo, pronto descubrió que no disponía de los instrumentos de trascendencia disponibles en el Primer Mundo, desde la academia hasta las computadoras. Con el tiempo, Peralta creó lo que llama una "práctica alternativa", más receptiva a las realidades de Tijuana pero también acorde con el discurso teórico actual. "Perseguimos una forma de organización interdisciplinaria que atiende concretamente a los asuntos y condiciones contextuales que mantienen un marco conceptual para todos los proyectos".

En el *Edificio Mandelbrot*, generica funde la ideología del despacho con las necesidades pragmáticas de un proyecto que exige unidades habitacionales ensambladas con rapidez. Para crear diez unidades distribuidas en cinco niveles, generica aprovechó las ventajas de dos sistemas de construcción muy distintos. Una elaborada estructura tradicional de acero se aprovecha de la mano de obra barata que es la principal herramienta de producción en Tijuana. Diez estructuras de acero prefabricadas fuera del sitio utilizando un proceso que se utiliza comúnmente en las maquiladoras, son insertadas en esta estructura, en un gesto que nos recuerda los esquemas *plug-in* de Archigram. Basado en fundamentos conceptuales sólidos y con un enfoque logístico práctico, la siguiente fase de esta edificación "alternativa" de generica será su construcción.

RT/CG

[1] Koolhaas, Rem y Bruce Mau, *S.M.L.XL.* (New York: Montacelli Press, 1995).

contain(mex)3=contiene(mex)3, 2005
with generica collaborators / con colaboradores de generica: Leonardo Buendia, Mariel Facio, Karlo De Soto, Miguel Franco, Abraham Cabrera, Rogelio Nuñez, Marcel Sanchez, Sirak Peralta, Paulina Graciano y Daniel Carrillo
Special project commissioned by MCASD for *Strange New World* / Proyecto especial comisionado por el MCASD para *Extraño Nuevo Mundo*

Mandelbrot Building / Edificio Mandelbrot, 2001
with generica collaborators / con colaboradores de generica: Leonardo Buendia, Mariel Facio, Karlo De Soto, Miguel Franco, Abraham Cabrera, Rogelio Nuñez, Marcel Sanchez, Sirak Peralta, Paulina Graciano y Daniel Carrillo
Multi-unit housing designed with conventional steel frame and prefabricated units using *maquiladora* process in Tijuana, Mexico / Unidad multi-habitacional diseñada con marco de acero convencional y unidades prefabricadas usando el proceso de maquiladora en Tijuana, México

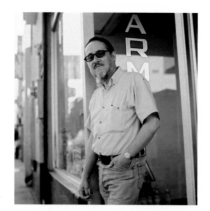

VIDAL PINTO ESTRADA

Born 1939, Tijuana, Baja California
Nacido en 1939, Tijuana, Baja California

A stray stem, a crumpled bolt of fabric, an empty beer—in Vidal Pinto's portraits small details belie an intimacy fostered by the photographer's generosity of spirit and his long-standing friendships. For more than fifty years Pinto has been photographing the people and buildings in his native Tijuana, specifically the El Centro neighborhood that has been his home since he was born on 8th Street. As the twenty-year span in the dates of his photographs attest, Pinto understands his photography as the outcome of an ongoing and personal engagement with place.

Pinto began his artistic career as a landscape photographer focusing on the beauty of the Rumorosa and other natural sites in Baja California. In 1979, with the onset of Tijuana's massive population growth, Pinto realized how quickly his city was changing. Inspired by the street photography of Manuel Álvarez Bravo he began to photograph the traditional architecture, street signs, handmade sidewalks, and lampposts that were rapidly disappearing from the city's streets. His portraits of proud shopkeepers, all with business on the same block as Pinto's childhood home, similarly document a way of life that is vanishing.

Un tallo perdido, una pieza de tela arrugada, una cerveza vacía —en los retratos de Vidal Pinto los pequeños detalles son los que ocultan una intimidad fomentada por la generosidad del espíritu del fotógrafo y sus amistades duraderas. Por más de cincuenta años, Pinto ha fotografiado a la gente y edificios de su nativa Tijuana, específicamente la zona de el Centro que ha sido su hogar desde que nació en la Calle 8ª. Como atestiguan los veinte años transcurridos en las fechas de sus fotografías, Pinto entiende que su fotografía es el resultado de su compromiso continuo y personal con el lugar.

Pinto empezó su carrera artística como fotógrafo paisajista, enfocándose en la belleza natural de la Rumorosa y otros sitios de la Baja California. En 1979, con la llegada del crecimiento poblacional masivo a Tijuana, Pinto se percató de que tan rápido cambiaba la ciudad. Inspirado en la fotografía callejera de Manuel Álvarez Bravo, empezó a fotografiar la arquitectura, señalamientos, banquetas hechas a mano y faros de luz tradicionales que desaparecían rápidamente de las calles de la ciudad. Sus retratos de comerciantes orgullosos, todos con negocios en la misma manzana de la casa de Pinto en su infancia, documentan de igual manera una forma de vivir que esta desapareciendo.

RT/CG

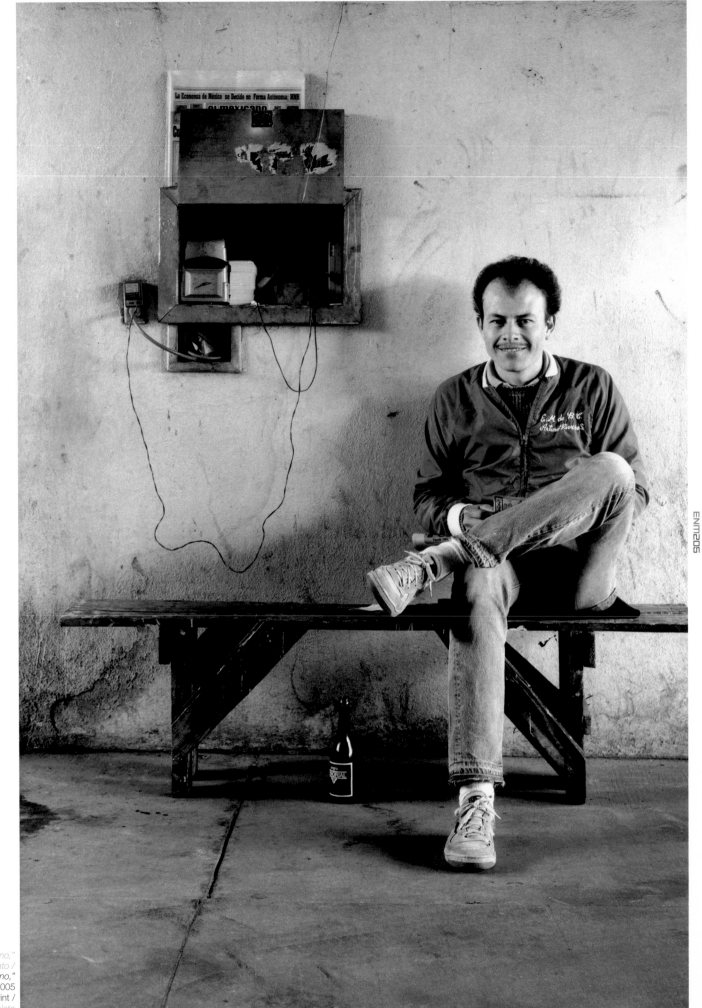

*Sr. Arturo Rivera, a.k.a. "El Felino,"
encargado de estacionamiento /
Sr. Arturo Rivera, a.k.a. "El Felino,"
parking lot attendant, 1985 – 2005*
Silver gelatin print /
impresión en gelatina de plata

MARCOS RAMÍREZ ERRE

Born 1961, Tijuana, Baja California
Nacido en 1961, Tijuana, Baja California

All of my life I've felt as if I lived in the space between two worlds that overlap, that get on top of one another, touch, attract, and reject each other. Their mutual fascination can only be contained by the fear they instill in one another, and yet, here, like the two edges of a scar brought together by a common wound, these, my worlds, with their numb, rough, aching flesh, continue to endure one another, to seduce one another, to penetrate one another.

Marcos Ramírez, also known as "ERRE," from the Spanish pronunciation of the first letter in his surname, is the proud heir to border art's legacy of politically engaged conceptual art. At a time when younger artists are investigating issues of urbanism, Ramírez remains resolutely focused on the border, in fact, his studio sits no more than 100 feet from the San Ysidro crossing. The border is his muse and it inspires him to create some of the most promising art in Mexico.

Educated as a lawyer, experienced as a construction worker, and committed to a career as an artist, Ramírez makes what he calls "constructions that accommodate ideas." His work ranges from photography to large-scale installations, most of which explore aspects of the built environment. Ramírez is fascinated by construction systems that he interprets as the very building blocks of society. He often builds his art using everyday elements that specifically reference *Tijuanense* modes of construction.

As a young and relatively unknown artist, he created *Century 21,* one of the most celebrated projects of inSITE 94. The installation comprised a one-room shanty—built in the authentic manner of Tijuana's *cartolandias,* or cardboard neighborhoods—placed at the entrance to Tijuana's Centro Cultural. The project brazenly exposed the harsh contrast in Tijuana's living conditions as well as the "buried" history of the thousands of homes destroyed as part of the urban redevelopment of the Zona Río neighborhood where the Center is located. He returned to inSITE in 1997 with *Toy an Horse,* a huge Trojan horse erected upon the actual line of demarcation between the U.S. and Mexico at the busiest international crossing in the world. Menacing and mirthful, the *Toy an Horse* intimated an impending invasion, but as with all of Ramírez's work, it was impossible to discern who was invading whom. *Toy an Horse* so thoroughly insinuated itself into the popular imagination that many *Tijuanenses* reference the sculpture as a symbol of the city.

The Prejudice Project, 2006, continues Ramírez's engagement with border issues and his interest in signage. The project includes a scale model of a billboard installed with an accompanying text in the galleries, and a billboard on Interstate 5, the main thoroughfare between downtown San Diego and the border. The sign is an intentionally oblique reference to the Minutemen—the volunteer group that organizes armed patrols of the border. Mike Davis, Ramírez's collaborator and compatriot in this project, contributes a supplemental text and his "red-neck" for the billboard image. Davis explains that the Minutemen are to the American West "what the Ku Klux Klan was to the South: vicious and cowardly bigotry organized into a self-righteous mob." Ramírez prefers to be more open-ended on the billboard. His cryptic sentence could be read as an affirmation of the Minutemen's cause, or as a plea for them to back down. As in all his work, he hopes the billboard will engage the curious and incite dialogue.

Ramírez creates tangible objects that give form to complex political and social problems. In all his work he aspires to maintain complexity, introduce the notion of ambiguity, and cultivate opportunities for communal reflection. His mission is utopian, but grounded in concrete problems and materials. He aspires to nothing less than a search for truth, but as he eloquently explains, "the truth is a complicated dance partner."

Toda mi vida he sentido que vivo en el espacio en que dos mundos se traslapan, se enciman, se tocan, se atraen y se rechazan. La fascinación que se despiertan, solo puede ser contenida por el temor que se provocan, y sin embargo aquí, unidos por la herida, como bordes de una misma cicatriz, estos mis mundos de piel entumecida, callosa, dolorida, se siguen soportando, se siguen seduciendo, se siguen penetrando.

Marcos Ramírez, conocido como "ERRE", es orgulloso heredero del legado de arte conceptual comprometido que marca al arte de la frontera. En un momento en que los artistas más jóvenes investigan cuestiones de urbanismo, Ramírez sigue resueltamente centrado en la frontera, de hecho, su estudio está a poco más de treinta metros del cruce de San Ysidro. La frontera es su musa y le inspira a crear algunas de las obras más prometedoras del arte Mexicano.

Licenciado en derecho, experto albañil y comprometido con su carrera como artista, Ramírez crea lo que él llama "construcciones que acomodan ideas". Su obra va desde la fotografía a instalaciones a gran escala, en las que suele explorar elementos de espacios construidos. A Ramírez le fascinan los sistemas de construcción, o lo que él interpreta como las piezas que componen la sociedad misma. A menudo construye arte utilizando elementos cotidianos que reflejan métodos tijuanenses de construcción.

Cuando todavía era un artista relativamente desconocido, ERRE creó *Century 21*, uno de los proyectos más aplaudidos de inSITE 94. La instalación consistió en una chabola de una habitación —construida al modo de las que se alzan en las cartolandias, o asentamientos de viviendas de cartón, de Tijuana— colocada en la entrada del Centro Cultural de Tijuana (CECUT). El proyecto exponía de manera desafiante los duros contrastes que se dan en las condiciones de vida de la ciudad, así como la historia "enterrada" de los miles de hogares destruidos durante el reproyecto de revitalización de la Zona Río, donde está ubicado el CECUT. En 1997 volvió a participar en inSITE con *Toy an Horse*, un enorme caballo de Troya erigido sobre la propia línea de demarcación entre los Estados Unidos y México y en el cruce fronterizo más activo del mundo. Alegre y amenazante a la vez, *Toy an Horse* insinuaba una invasión inminente, pero, como sucede con todas las obras de Ramírez, no era posible atinar quién estaba invadiendo a quién. La obra tan hondo en la imaginación popular que muchos tijuanenses hablan de *Toy an Horse* como un símbolo de la ciudad.

The Prejudice Project (El proyecto del prejuicio), 2006, continúa el compromiso de Ramírez con la temática de la frontera y su interés por los rótulos de anuncios. El proyecto incluye un modelo a escala de una valla publicitaria y un texto que la acompaña en la galería, así como la instalación de una valla en la autopista *Insterstate 5*, la ruta de acceso principal a entre el centro de San Diego y la frontera. El rótulo es una referencia intencionalmente indirecta a los *Minutemen*, el grupo de voluntarios que organiza el patrullaje armado de la frontera. Mike Davis, compatriota y colaborador de Ramírez en este proyecto, ha contribuido a la imagen con el texto y su "cuello colorado" (el término despectivo con que se designa a los campesinos blancos del sur de Estados Unidos y que se usa como sinónimo de patanería). El texto de Davis explica que los *Minutemen* son en el oeste americano el equivalente "a lo que el Ku Klux Klan fue en el sur: una canalla de fanáticos sanguinarios y cobardes agrupados en un grupo autocomplaciente". Ramírez prefiere dejar sus significados más abiertos en su cartel. La enigmática frase se puede leer como una afirmación de la causa de los *Minutemen*, o como una petición para que renuncien a su empresa. Como sucede con todas sus obras, el artista espera que la valla atraiga la atención de los curiosos e incite al diálogo.

Ramírez crea objetos tangibles, que dan forma a complejos problemas políticos y sociales. En toda su obra aspira a mantener la complejidad, presenta una situación de ambigüedad cultiva oportunidades para la reflexión común. Su misión es utópica, pero se asienta en problemas concretos y materiales. No aspira a nada menos que a la búsqueda de la verdad, pero como él mismo explica con elocuencia, "la verdad es una pareja de baile bien complicada".

RT/*FF-M*

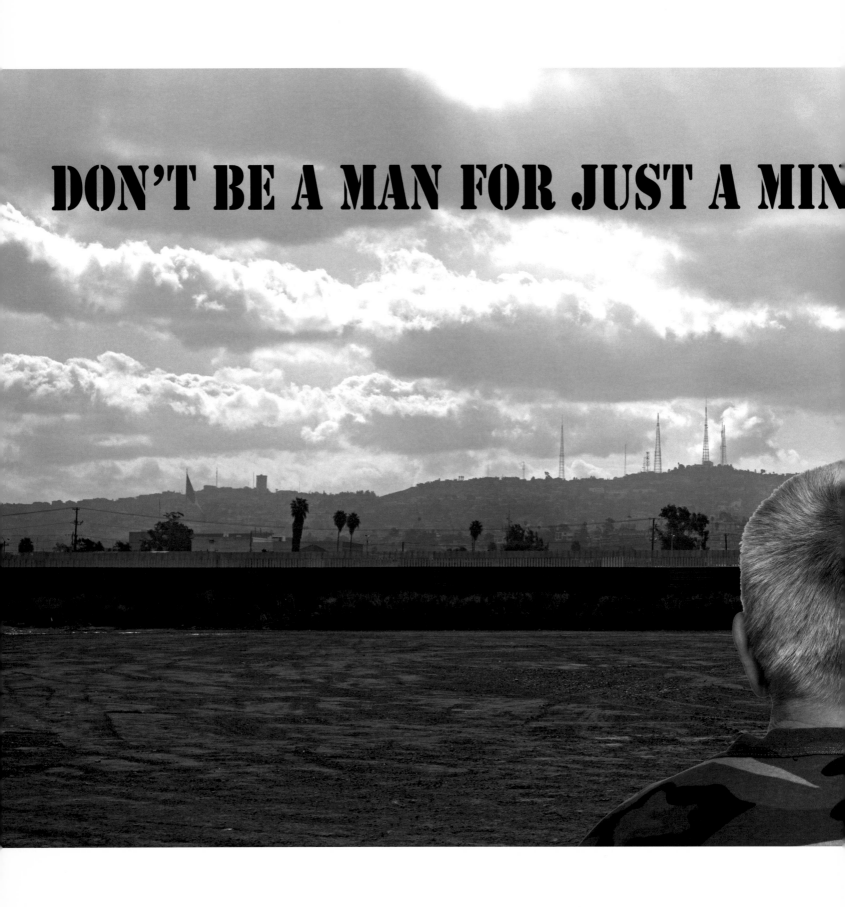

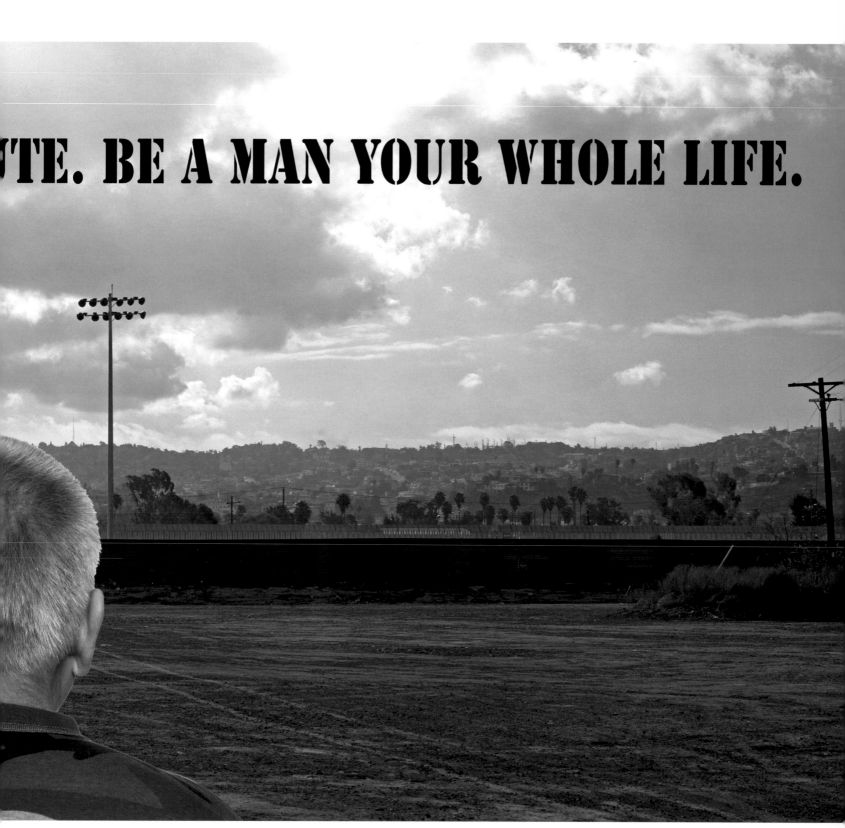

The Prejudice Project, with Mike Davis / *El proyecto del prejuicio,* con Mike Davis, 2006
Metal structure and base, aluminum platform, 2 incandescent lights, Lambda photographic
print mounted on foam core onto an aluminum sheet and wall text provided by Mike Davis /
estructura y base de metal, plataforma de aluminio, 2 lamparas incandecentes, fotografia
imprensa en sistema Lambda montada sobre tabla de espuma sobre una hoja de aluminio y
un texto de pared de Mike Davis

Still from *Olmec Lightpiece for XX Century Fin de Siecle* / fotograma de *Pieza de luz olmeca para el fin del siglo XX*, 1997
160 35mm Ektacolor slides transferred to DVD, projected onto painted oval floor / 160 diapositivas Ektacolor 35mm
transferidas a DVD y proyectadas sobre un suelo oval

ARMANDO RASCÓN

Born 1956, Calexico, California
Nacido en 1956, Calexico, California

Armando Rascón was born and raised in a border town when the U.S.-Mexico border was a very fluid place. From his childhood home, which was located a few hundred feet from the border, he witnessed firsthand the regular flow of goods, money, ideas, and culture across the border. "My idea of community is largely derived from memories formed while growing up Chicano in Calexico on the U.S. side of the border. Eighteen years spent living between two countries with a shared pan-ethnic environment created a basis for my conception of community as a place where new power differentials are always imminent and where old models can evolve with a renewed sense of purpose." Informed by the language and symbolism of the 1960s Chicano civil rights and cultural movements, Rascón creates installation art and collaborative works that divulge cross-cultural perspectives on the border.

The *Olmec Lightpiece for XX Century Fin de Siecle*, 1997, represents many of the themes and source materials that Rascón repeatedly utilizes in his work. As part of the larger project, *Postcolonial CALIFAS,* the piece draws from the artist's own work as a photographer and from four generations of his family's photo albums. The images range from contemporary portraits of Latina women—images that also appear in his *Latina Postcolonial Photobureau*—to shots of weddings and high school graduations. The resulting montage is a deeply personal portrait of the border and its denizens depicted over time and referencing the deep time of the Olmec civilization.

Armando Rascón nació y se crió en un pueblo de la frontera de México con Estados Unidos cuando ésta era todavía un espacio muy fluido. Desde la casa de su infancia, construida a metros de la frontera, fue testigo presencial del tráfico corriente de mercancías, dinero, ideas y cultura a ambos lados de la línea. "Mi concepto de comunidad se deriva de los recuerdos que se me formaron mientras me criaba como Chicano en Calexico, del lado estadounidense de la frontera. Pasar dieciocho años viviendo entre dos naciones, en un ambiente pan-étnico, sirvió como base para formar mi concepto de comunidad como un espacio donde hay constantes cambios inmediatos en las dinámicas de poder y los viejos modelos pueden evolucionar con un nuevo sentido". Nutriéndose del lenguaje y el simbolismo del movimiento Chicano de los derechos civiles y culturales que se dio en la década de 1960, Rascón crea instalaciones artísticas y obras en colaboración que presentan perspectivas transculturales en la frontera.

La *Olmec Lightpiece for XX Century Fin de Siecle* (*Pieza de luz olmeca para el fin del siglo XX*), 1997, representa muchos de los temas que Rascón utiliza una y otra vez en sus obras. Como parte de un proyecto más amplio, *Postcolonial CALIFAS (CALIFAS post-coloniales)*, la pieza se inspira en la obra del artista como fotógrafo y de cuatro generaciones de álbumes de fotos de la familia. Las imágenes van desde retratos contemporáneos de mujeres latinas —imágenes que también aparecen en su *Latina Postcolonial Photobureau*— a fotos de bodas y graduaciones del colegio. El montaje resultante es un retrato personal de la frontera y sus habitantes retratados a lo largo del tiempo y haciendo referencia a la era de la civilización olmeca.

RT/FF-M

SALVADOR V. RICALDE

Born 1975, Tijuana, Baja California
Nacido en 1975, Tijuana, Baja California

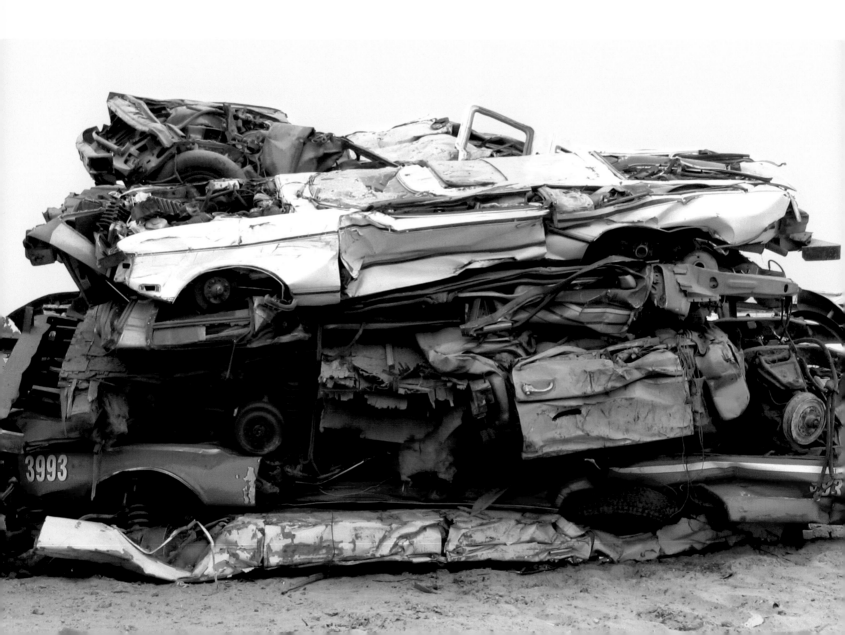

Salvador V. Ricalde is part of a new generation of Mexican video artists who have grown up with television, video, cable, and video games as part of their everyday visual diet, and as a result, choose to employ the techniques of re-editing, intervention, and *mise-en-scene*, instead of utilizing painting, photography, or experimental film, the favorites among artists of the pre-video generation in the 1970s and '80s. One impact has been the proliferation of the use of video as a media to comment on, critique, and parody the video images so prevalent in the culture. The spontaneity of the video camera and low production and reproduction costs allow a level of penetration that Ricalde employs to full advantage. Ricalde uses a collage of elements, assembling found recordings with animation, sound, and juxtaposing raw images and superimposed realities to create potent and penetrating pseudo-documentaries.

Working on the border between fiction and reality, Ricalde exploits the instantaneous character of video and the credibility of the electronic image after years of its use in news coverage, compelling viewers to look at his mini-documentaries credulously, albeit sardonically. In his video *Inductivo*, one segment from his interactive documentary, *Teclas & tarolas (Keyboards & Drums)* from 2002, Ricalde splices *norteño* music and dancing vignettes into a satirical new employee orientation video in which two Japanese business men give new employees instructions on how to be productive workers. Colorful and engaging animation and digital special effects are contrasted with the banality of the corporate talking heads. Ricalde's piece is, in part, a commentary on the impact of foreign-owned factories on the lives of poor Mexicans desperate for employment. At the same time, it celebrates the spirit of the *maquiladora* workers while it documents the cultural intersections and ad hoc sampling that inspired the Nortec sound.

The Demolition Derby project, of which *Plasta taxis (Flattened Taxis),* 2004, is one of many components, is a more recent documentary project that deploys Ricalde's typical tactics of assembly. Again, his documentary is put together from a wide variety of materials, from photography and video footage of a demolition derby he staged in Playas de Tijuana to statistical research about the city's car culture. Spliced between scenes in a junkyard, Ricalde reports, "On average, citizens of the Tijuana-San Diego border spend between four to six hours a day in their cars."

As more Mexicans continue to come north to work or cross the border, the more the city's reputation for chaos and cultural mixture grows. The border region has long been depicted in films as a no-man's land full of violence, gangsters, and drugs. Combining high technology with more low-tech media, Ricalde creates hybrids that depict the complexities of metropolitan life and emphasizes the unique identity of the region as a fertile zone of interaction.

Salvador V. Ricalde forma parte de una generación de artistas de video mexicanos criada con una dieta visual diaria de la televisión, cable y video juegos, lo que los ha llevado a preferir el uso de técnicas de reedición, intervención y escenificación por encima de la pintura, la fotografía o el cine experimental, favoritos de los artistas anteriores a la generación del video de las décadas de los años setenta y ochenta. Uno de los impactos de esta circunstancia ha sido la proliferación del uso del video como medio para comentar, criticar y parodiar las imágenes que dominan la cultura. La espontaneidad de la cámara de video y el bajo coste de producción y reproducción permiten un nivel de penetración del que Ricalde se aprovecha enteramente. El artista utiliza un *collage* de elementos, que combina grabaciones encontradas con animación y sonido y yuxtapone imágenes espontáneas y realidades superimpuestas para crear seudo-documentales lúcidos e intensos.

Trabajando entre la realidad y la ficción de la frontera, Ricalde explota el carácter instantáneo del video y la credibilidad que la imagen electrónica ha adquirido gracias a su utilización en la cobertura de noticias, para obligar a los espectadores a ver con credulidad, aunque sea sardónica, sus seudo-documentales. En su video *Inductivo*, un segmento del documental interactivo, *Teclas y tarolas*, de 2002, Ricalde empalma música norteña y viñetas danzantes para crear un nuevo video de orientación para empleados en el que dos ejecutivos japoneses dan instrucciones a los nuevos empleados sobre como ser trabajadores productivos. La animación colorida y cautivadora y los efectos especiales digitales contrastan con la banalidad de los bustos parlantes corporativos. La pieza de Ricalde es, en parte, una crítica sobre el impacto que las fábricas de capital extranjero tienen en la vida de los mexicanos pobres, desesperados por conseguir empleo. Sin embargo, también celebra el espíritu de los obreros de las maquiladoras al tiempo que documenta los intersticios culturales y el muestreo ad hoc que inspiraron el sonido Nortec.

El proyecto Demolition Derby, del que *Plasta taxis* es uno de muchos componentes, es un trabajo documental más reciente que despliega las tácticas de ensamblaje típicas de Ricalde. Una vez más, este documental está compuesto de una gran variedad de materiales que van de la fotografía y material de video de un derby de demolición que escenificó en Playas de Tijuana, a investigaciones estadísticas de la cultura automovilística de la ciudad. Empalmado entre escenas en un yonque, Ricalde informa que "en promedio, el ciudadano de la frontera Tijuana-San Diego vive alrededor de cuatro a seis horas diarias en su automóvil".

A medida que más mexicanos viajan al norte para trabajar del otro lado de la frontera crece la reputación de la ciudad como espacio de caos y mezcla cultural. Desde hace mucho tiempo, la región fronteriza ha sido representada en películas como una tierra de nadie, plagada de violencia, pandilleros y drogas. Combinando alta tecnología y otros medios menos sofisticados, Ricalde crea híbridos que presentan las complejidades de la vida metropolitana y enfatiza la original identidad de la región como una zona de interacción fértil.

SH/FF-M

Plasta taxis / Flattened Taxis, 2004
lightbox / caja de luz

MIGUEL ROBLES-DURÁN & GABRIELA RENDÓN

Miguel Robles-Durán born 1975, Mexico City and Gabriela Rendón born 1976, Monterrey, Nuevo Leon; lived in Tijuana, Baja California from 1985 – 2004; Rhizoma founded in 1999

Miguel Robles Durán nacido 1975 en México D.F. y Gabriela Rendón nacida 1976 en Monterrey, Nuevo León; vivieron en Tijuana, Baja California de 1985 – 2004; fundaron Rhizoma en 1999

Miguel Robles-Durán arrived in Tijuana in 1985. After finishing his studies in Monterrey, he and his wife, architect Gabriela Rendón, opened the architectural firm Rhizoma in 1999. In 2004, Miguel Robles-Durán and his family left for Rotterdam where he teaches architectural theory in two university programs.

Lucía Sanromán, Tijuana:
The project that has been selected for exhibition in *Strange New World* is the *Serial House I* that you designed and constructed in Tijuana. What is the context of the design?

Miguel Robles-Durán, Rotterdam:
My main interest was the possibility of intervening in the context of a middle class housing development in Tijuana: an endless continuity of sameness and social normalization achieved through the introduction of a borrowed, phantom lifestyle from American suburbia. I became seduced by the idea of a possible "illegal" intervention in that context. For the clients it was mostly a way to manifest the possibility of another type of architecture there, but at the same time it reflected a common desire in Mexican society to project individuality. In this sense, even when the clients were not fully aware of the totalizing forces of the imposed capitalist struggle, we were able to talk in a common language—that of inserting a tumor in the already infested, serialized body of houses.

LS, Tijuana:
It is hard to imagine *Serial House I* as an "illegal intervention" in relation to the illicit settlements in the region, and also because this house is very much a design statement. What rules are being transgressed by the design? Are these rules part of the tumor that you speak of above as the "infested, serialized body of houses"?

MR–D, Rotterdam:
 Urbi (the developer) does its homework.[1] They study American suburbia, and their complicated analysis tells them they should also impose the same rules as their neighbors have in their gated communities. One of these rules includes complying with the uniformity of the look of the houses—visual noise should not be generated. Our project broke most of Urbi's rules—visual, structural, setbacks, parking, fences…

LS, Tijuana:
How did this provocation play out in the architectural language of *Serial House I*?

MR–D, Rotterdam:
 The projection of the house is an element of negation, a refusal to dialogue in that context, and yet it represents the possibility of extending or continuing the groundscape from its interior to the nothingness of its surroundings. The formal composition was framed by those parameters.

[1] Urbi Desarrollos Urbanos is one of Mexico's leading housing developers selling in 2004 approximately 21,700 houses throughout the country.

Serial House I / Casa en serie I, 2003 – 2004
Private residence in the Privada del Rey development in Tijuana, Mexico /
Residencia privada en el fraccionamiento Privada del Rey en Tijuana, México

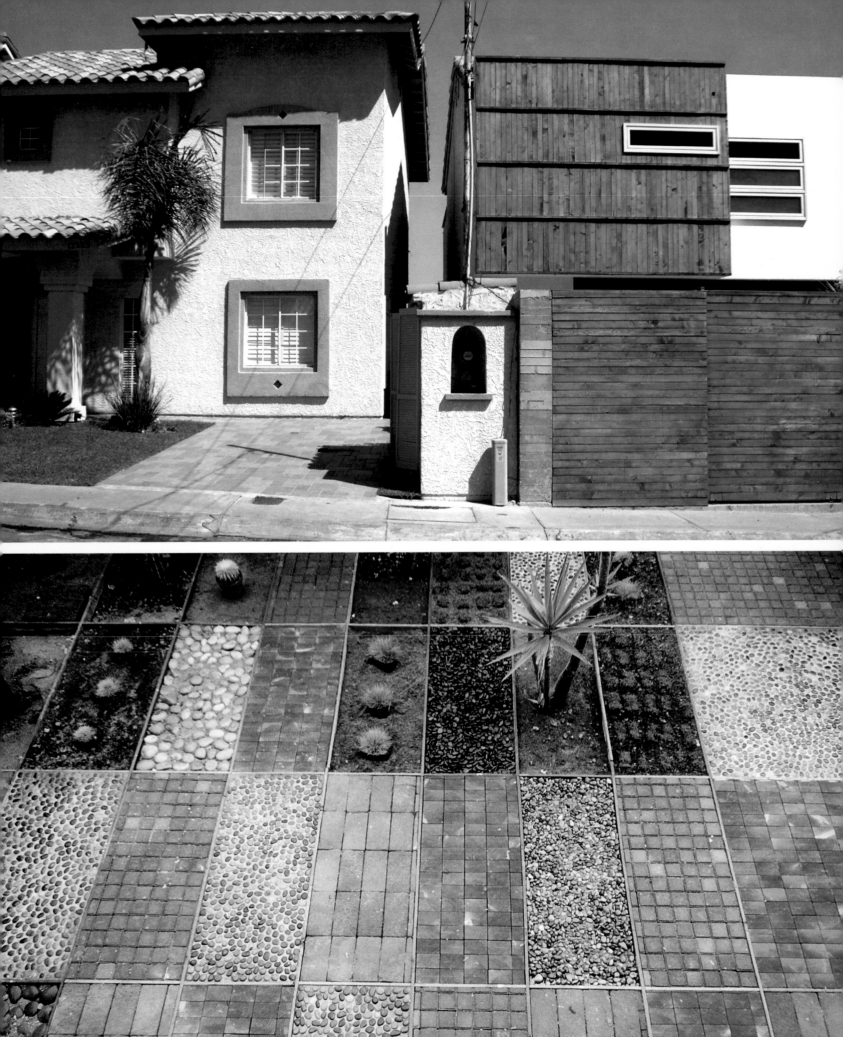

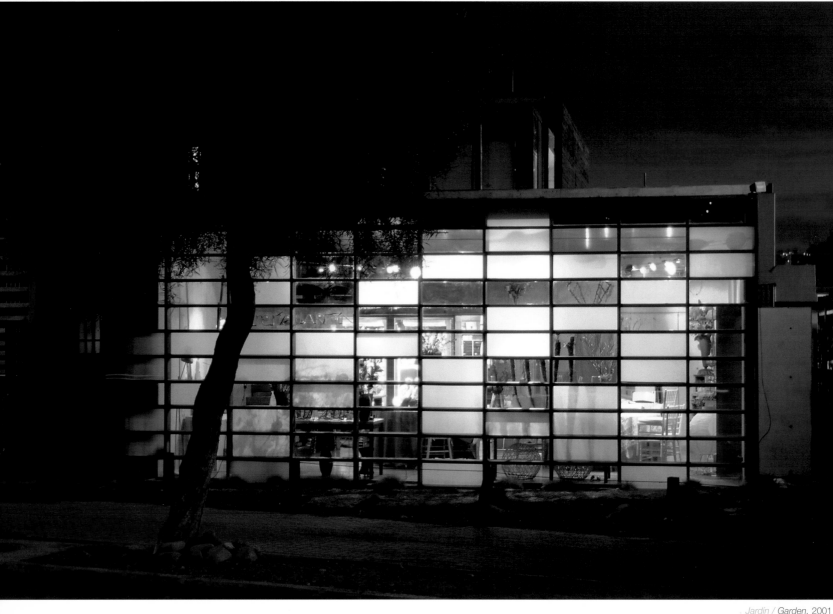

. *Jardín / Garden,* 2001
Garden, gallery, workshop, and office space in the Zona Río neighbothood in
Tijuana, Mexico (American Institute of Architects, Honor Award, San Diego, 2001) /
Jardín, galeria, taller y oficina en la Zona Río en Tijuana, México (Premio Honorífico
del Amreican Institute of Architects, San Diego, 2001)

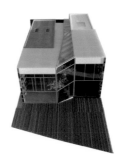 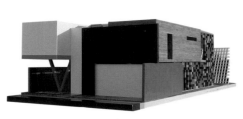

Miguel Robles-Durán llegó a Tijuana en 1985. Después de terminar sus estudios en Monterrey él y su esposa, la arquitecta Gabriela Rendón, fundaron, en 1999, el estudio de arquitectura Rhizoma. En 2004 Miguel Robles-Durán y su familia se mudaron a Rotterdam, donde él enseña teoría arquitectónica en los programas de dos universidades.

Lucía Sanromán, Tijuana:
El proyecto que ha sido elegido para la exhibición *Extraño Nuevo Mundo* es la *Casa serial I* que usted diseñó y construyó en Tijuana. ¿Cuál es el contexto del diseño?

Miquel Robles-Durán, Rotterdam:
Mi principal interés era el de tener la posibilidad de participar en el contexto de un fraccionamiento para la clase media en Tijuana: una interminable continuidad de monotonía y de normalización social a las que se llegó a través de la introducción de un estilo de vida fantasma prestado de los barrios periféricos de las ciudades estadounidenses. Quedé seducido por la idea de una posible participación "ilegal" en ese contexto. Para los clientes fue, sobre todo, una manera de hacer que se manifestara la posibilidad de otro tipo de arquitectura en el área pero, al mismo tiempo, reflejó un deseo común en la sociedad mexicana de proyectar la individualidad. En este sentido, aun cuando los clientes no eran totalmente conscientes de la fuerza impuesta por la lucha capitalista, nosotros pudimos hablar un idioma común: el que reflejaba la idea de introducir un tumor en el ya infestado cuerpo de casas construidas en serie.

LS, Tijuana:
Es difícil imaginar *Casa serial I* como una "participación ilegal" en relación a los asentamientos ilícitos en la región, además por el hecho de que esta casa es toda una declaración sobre el diseño. ¿Qué reglas han sido transgredidas por el diseño? ¿Estas reglas son parte del tumor que usted menciona como el "infestado cuerpo de casas construidas en serie"?

MR-D, Rotterdam:
Urbi (el promotor inmobiliario) hace su tarea.[1] Ellos estudian los barrios periféricos estadounidenses, y su complicado análisis les indica que deben imponer las mismas reglas que sus vecinos tienen en sus comunidades rodeadas de cercas. Una de estas reglas incluye cumplir con la uniformidad en el aspecto de las casas: no debe generarse ruido visual. Nuestro proyecto rompió con la mayoría de las reglas de Urbi: las visuales, las estructurales, las relacionadas con la distancia entre los límites del lote y la casa, el estacionamiento, las cercas….

LS, Tijuana:
¿Como se desarrolló esta provocación en el idioma arquitectónica de *Casa serial I*?

MR-D, Rotterdam:
La proyección de la casa es un elemento de negación, una negativa rotunda a dialogar en ese contexto y, sin embargo, representa la posibilidad de extender o continuar el espacio usable de la casa desde el interior hacia la nada de sus alrededores. La composición formal fue enmarcada por esos parámetros.

LS/*JF*

[1] Urbi Desarrollos Urbanos es una de las empresas de fraccionamiento más importantes de México, que ha vendido en 2004 aproximadamente 21.7000 casas en todo el país.

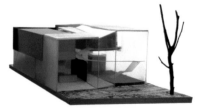

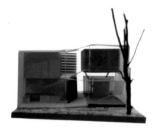

Non-Serial House I / Casa no en serie I, 2004
Private residence in Lomas de Aguacaliente development in Tijuana, Mexico /
Residencia privada en el fraccionamiento Lomas de Aguacaliente en Tijuana, México

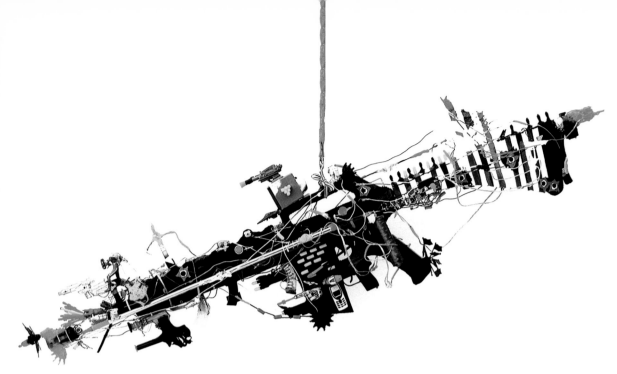

Daniel Ruanova, a self-taught artist, embraces Tijuana's eclectic mix of ideas, cultures, and tastes, creating in his work a multifaceted amalgam of popular imagery and artistic practice. Often drawing upon the war themes and animation style of video games, Ruanova's works comment on the growing insensibility generated by the over exposure to violence and guns in virtual games and other mass entertainment media. He uses fluorescent and primary colors, graphic simplicity, and repetition of imagery to create visually powerful, abstract compositions that suggest a global fascination with war games and destruction, provoking the viewer to reflect on a subject that has become part of a generation's psyche.

Ruanova works with a variety of materials, often transforming his canvases and found objects into unexpected forms. Despite his interest in drawing from popular culture, Ruanova is keenly aware of the formal concerns of painting and sculpture, and works to push the traditional boundaries of these media through his unconventional use of materials. In his *Despintura* paintings, for instance, he literally destroys the surface of the canvas, scraping off strips of built-up paint and refashioning these ribbons of pigment into sculptural pieces. Sometimes these sculptures take the form of abstracted guns, at other times Ruanova builds his three-dimensional works out of an assemblage of colorful plastic guns, tanks, and toy soldiers. He uses the fictitious worlds of children's toys, video games, and comic books to create an ironic take on the current realities of war and violence. Whether paying a tongue-in-cheek homage to the power and might of fictional American superheroes, as in his red, white, and blue themed *Bastón del Capitán América*, (*Captain America's Cane*), or producing intensely layered paintings whose abstract compositions are built from hyper-graphic images of targets, explosions, gun-shot holes, and camouflage, Ruanova presents a political commentary that is informed by the direct relationship of living on the border with the United States, but is global, rather than local in its scope.

Bastón del Capitán América / Captain America's Cane, 2003
Mixed media assemblage / ensamblaje en técnica mixta

Daniel Ruanova, artista autodidacta, adopta en su obra la mezcla ecléctica de ideas, culturas y gustos de Tijuana, creando una amalgama polifacética de imágenes populares y prácticas artísticas. Nutriéndose a menudo de las imágenes bélicas y el estilo de animación de los videojuegos, las obras de Ruanova comentan sobre la creciente insensibilidad que genera la exposición a la violencia y las armas en los juegos virtuales y otros medios masivos de entretenimiento. A través del uso de colores fluorescentes y primarios, la simplicidad gráfica y la repetición de imágenes, el artista crea enérgicas composiciones visuales abstractas que sugieren la fascinación global con los juegos de guerra y destrucción, llevando al espectador a reflexionar sobre un tema que se ha convertido en parte de la psique de toda una generación.

Ruanova trabaja con una amplia variedad de materiales, transformando objetos encontrados y sus propios lienzos en formas insospechadas. A pesar de su interés por inspirarse en la cultura popular, Ruanova está consciente de las inquietudes formales de la pintura y la escultura, y con su uso poco convencional de materiales se afana en ensanchar las fronteras tradicionales de estos medios. En sus cuadros de *Despintura,* por ejemplo, destruye literalmente la superficie del lienzo arrancando tiras de pintura acumulada y reorganizando las cintas resultantes en piezas escultóricas. En ocasiones, estas esculturas tienen formas abstraídas de pistolas, y otras veces el artista crea estas formas tridimensionales mediante el ensamblaje de pistolas, tanques o soldaditos de plástico de colores. Ruanova utiliza el mundo imaginario de los juguetes infantiles, los videojuegos y el cómic para dar un giro irónico a las realidades actuales de la guerra y la violencia. Ya sea con homenajes burlones al poder y la fuerza de los superhéroes ficticios estadounidenses, como es el caso de su *Bastón del Capitán América,* o creando cuadros de capas intensas en los que construye composiciones intensas a partir de imágenes hipergráficas de blancos de tiro, explosiones, agujeros de bala y camuflaje, Ruanova ofrece una forma de comentario político que se nutre directamente de su experiencia al vivir en la frontera con Estados Unidos, pero cuya trascendencia es más global que local.

DANIEL RUANOVA
Born 1976, Mexicali, Baja California
Nacido en 1976, Mexicali, Baja California

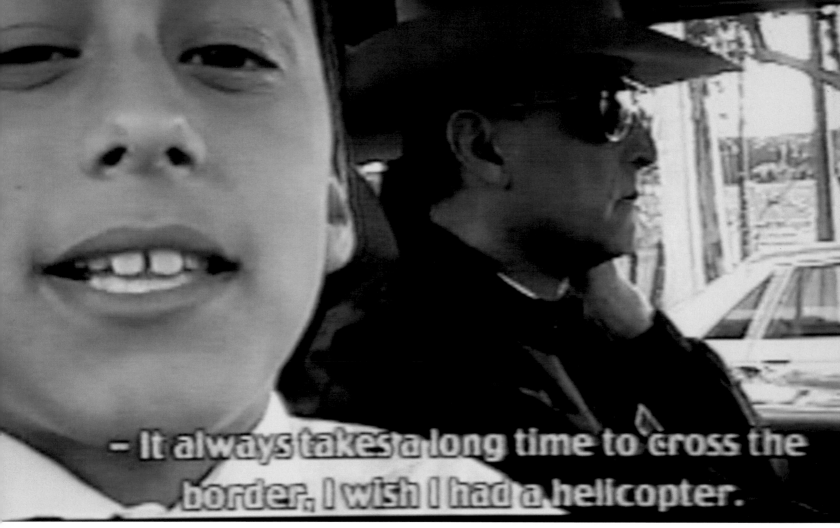

- It always takes a long time to cross the border, I wish I had a helicopter.

Disneylandia pa mi / Disneyland for me, 1999
Still from digital video, 14 min. / fotograma de video digital, 14 min.

Giancarlo Ruiz ha trabajado como actor desde 1991 y ha logrado papeles importantes en producciones a ambos lados de la frontera. Realizó su primer cortometraje, *Ungesetzlich*, en 1997 y ha continuado su carrera como cineasta. En esta exposición se presenta el estreno de su primer largometraje, *The Z's*. Tanto en sus producciones teatrales como en sus películas experimentales Ruiz enfrenta con humor estereotipos culturales, rompiendo a menudo con las convenciones de la corrección política.

Ungesetzlich es un cortometraje de estudiante, producido cuando Ruiz era alumno de Southwestern College. Por la mayor parte, *Ungesetzlich*, el término alemán que significa "ilegal", parece un video musical creado para un programa de ejercicios, y no incluye diálogo ni narrativa. Ruiz, el único personaje del filme, corre, se tira al suelo, hace flexiones y trepa paredes de piedra. De repente, en el último momento del filme, la música se detiene y la cámara llega a la valla de la frontera. El graffiti escrito en la pared, que dice "Este es el nuevo muro de Berlín", nos revela que las acciones de Ruiz eran preparativos para navegar los peligros de la frontera.

Disneylandia pa mi, de 1999, es una pieza más personal, pero una vez más enfrenta con un sutil sentido del humor el significado de vivir junto al cruce fronterizo más activo del mundo. En esta película, el hermano menor de Ruiz hace el papel protagonista, un niño mexicano cuyo padre le ha prometido un viaje a Disneylandia. La mayor parte de la película muestra la expectación del muchacho mientras atraviesa las abarrotadas calles de Tijuana en camino al cruce de San Ysidro. Es en los momentos finales del filme cuando tiene lugar, una vez más, el giro humorístico: el padre del muchacho lo deja en unos caballitos que funcionan con monedas en un pequeño centro comercial de Estados Unidos. Pero los caballitos son sólo una distracción; la preocupación central del filme es el viaje en sí, la dura labor de cruzar la frontera a diario y las múltiples maneras en las que este ritual ha llegado a filtrarse en todos los elementos de la vida de Tijuana.

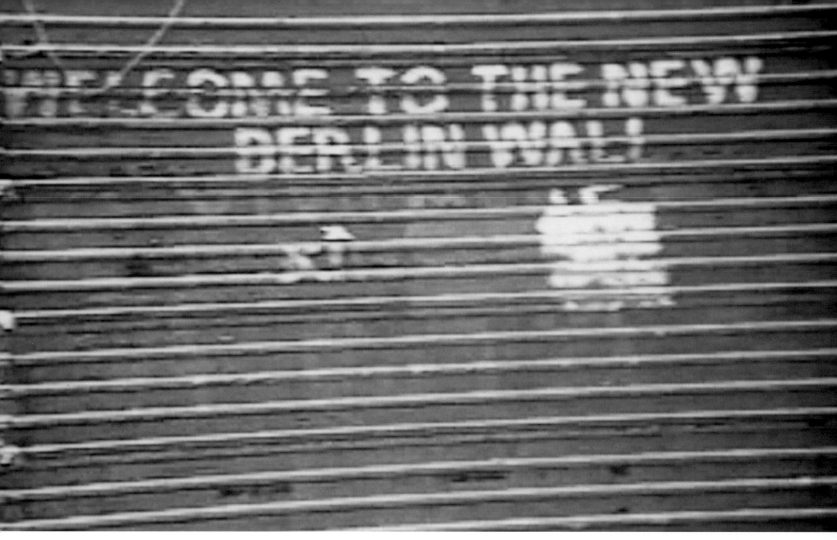

Ungesetzlich, 1997
Still from digital video, 4 min. / fotograma de video digital, 4 min.

Giancarlo Ruiz has worked as an actor since 1991, landing important roles in productions on both sides of the border. He made his first short film, *Ungesetzlich,* in 1997, and has continued to pursue filmmaking as a career. He will premiere his first feature length film, *The Z's,* in this exhibition. In both his theatrical productions and his experimental films Ruiz playfully engages cultural stereotypes, often upsetting politically correct expectations.

Ungesetzlich is a short student film, made while Ruiz studied at Southwestern College. Most of *Ungesetzlich,* the German term for illegal, looks like a music video of a strange workout regime—there is no dialogue or narration. Ruiz, as the only character in the film, runs, drops to the ground to do push-ups, and climbs up stone walls. Suddenly, in the last moments of the film, the music stops as the camera reaches the border fence. The graffiti scrawled on the wall, "This is the new Berlin wall," reveals Ruiz's actions to be preparations for the dangers of border crossing.

Disneylandia pa mi (Disneyland for Me), 1999, is a more personal and a subtly humorous take on what it means to live next to the busiest border crossing in the world. In this film Ruiz's younger brother plays the role of the main character—a young Mexican boy whose father has promised him a trip to Disneyland. Most of the movie depicts the boy's anticipation as he travels through Tijuana's busy streets making his way to the San Ysidro crossing. The comic twist comes, again, in the final moments of the film when the boy's father drops him off at a coin operated merry-go-round at a mini-mall in the U.S. The merry-go-round, however, is a red herring The film's central preoccupation is the journey itself, the daily grind of crossing the border, and the strange ways in which this ritual has insinuated itself into all aspects of life in Tijuana.

RT/FF-M

GIANCARLO RUIZ

Born 1972, Tijuana, Baja California
Nacido en 1972, Tijuana, Baja California

Jaime Ruiz Otis les da a los desechos industriales un nuevo significado como objetos estéticos, modificando, reutilizando y dando un nuevo nombre a los desperdicios de la producción en serie, y convirtiendo estos materiales descartados en temas de sus cuadros, esculturas y grabados. Su proceso es análogo a las estrategias neo-realistas de artistas como Jean Tinguely (1925 – 1991) y César Albertini (1921 – 1998) que, en los primeros años de la década de los sesentas, apuntaron adescribir la vida cotidiana de una sociedad urbana consumista sin idealizaciones y sin incurrir en la pérdida de la inmediatez representacional inherente a las imágenes pictóricas y fotográficas. Los neo-realistas respondieron a los excesos de la cultura capitalista globalizadora emergente apropiándose de los productos de desecho del ambiente que los rodeaba —desde plásticos hasta chatarra— utilizándolos como objetos confeccionados y como elementos en montajes con mayor elaboración.

Estas obras son signos y referentes de este ambiente. La construcción *Cráneo de mono* es uno de muchos *Fósiles* desenterrados por Ruiz Otis en sus acostumbradas búsquedas de materiales en los depósitos de residuos de las maquiladoras y en los recicladores industriales. Titulada y expuesta como si fuera un descubrimiento arqueológico, esta extraña botella de PVC, doblada, comprimida y oscurecida por medio del fuego, es tanto una advertencia de un futuro en lo que los materiales sintéticos serán los fósiles de nuestra era como un inventado artefacto histórico de un pasado ficticio en el que la naturaleza y la industria conformaron una especie híbrida. Es, tal vez, un ser mecanizado más eficiente, o un monstruo.

Los catorce grabados de la serie *Trademarks* funcionan como documentos de otro tipo de degeneración industrial. Las planchas de impresión son planchas de poliuretano, originalmente utilizadas como tablas de corte de tela, metal y plástico, cuyas superficies han sido repetidas veces

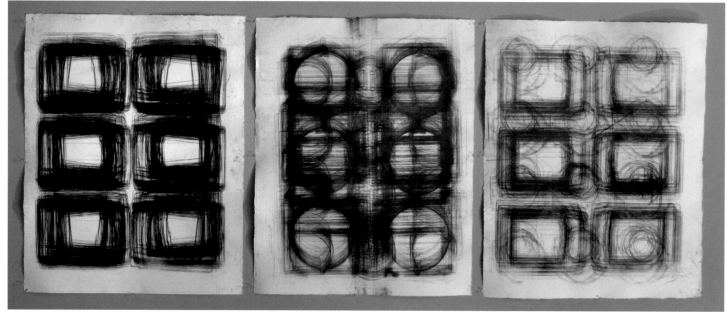

Trademarks / Registros de labor, 2004
Prints made from industrial cutting mats /
impresiones de planchas industriales
sobre papel

La realidad social y económica de la frontera es muy distinta de la de Francia en 1960. Sin embargo, Tijuana puede ser descrita como el perfecto resultado de la sociedad consumista que las obras de arte neo-realistas buscaron representar; es un espacio gobernado y reglamentado por el ensamblado y la distribución —y, más importante, por el desperdicio resultante— de productos hechos para un consumidor global cada vez más homogéneo. Desde los años sesenta la región de la frontera ha sido formada por y se ha adaptado a los establecimientos industriales de ensamblado, maquiladoras, de productos para importación y exportación, que han creado un paisaje físico y social desequilibrado, ubicado simultáneamente entre el supuesto aspecto moderno de la industria y sus tóxicos efectos secundarios.

Ruiz Otis acerca la estética neo-realista al contexto de la región fronteriza con los grabados *Trademarks* (*Registros de labor*), 2004, y los objetos construídos de la serie *Fósiles* de 1995 – 2005.

golpeadas, marcadas y excavadas a lo largo del tiempo. Juntos, estos materiales dañados son utilizados para crear una serie de siluetas múltiples talladas en las tablas. Ruiz Otis imita la acción de la máquina, presionando las planchas entintadas sobre papel. Condensa un sistema completo de producción masiva de artículos de consumo, desde la primera impresión que dejó el cortador sobre la tabla intacta, hasta la última situación en que se encontró; cubierta de muescas, desde la cual fue rescatada y refundida. Esta operación equivale a lo que el crítico de arte Pierre Restany, el teórico del neo-realismo, describe como un "reciclaje poético de la realidad urbana, industrial y publicitaria", una nueva mezcla artística que permanece asociada (a pesar de la distancia estética) a los a menudo brutales procesos de intercambio del capitalismo tardío.[1]

[1] Pierre Restany, *60/90: Trente ans de Nouveau Réalisme,* (Montréal, Canada: La Différence, 1990), 76.

JAIME RUIZ OTIS

Born 1976, Mexicali, Baja California
Nacido en 1976, Mexicali, Baja California

Jaime Ruiz Otis re-signifies industrial trash as an aesthetic object by altering, reusing, and renaming the refuse of mass production and turning these rejected materials into subjects for his paintings, sculptures, and prints. His process parallels the New Realist strategies of artists such as Jean Tinguely (1925 – 1991), and César Albertini (1921 – 1988), both of whom, in the early 1960s, aimed to describe the everyday life of an urban consumerist society without either idealization or incurring the loss of the representational immediacy inherent in pictorial and photographic images. New Realists responded to the excesses of emergent global capitalist culture by appropriating the waste products of their own immediate environment—from plastic consumer goods to scrap metal—and using them as readymade objects and as elements in more elaborate assemblages.

The social and economic reality of the Tijuana-San Diego border is very different from that of France in 1960. Yet, Tijuana can be described as the perfect outcome of the consumerist society that New Realist artworks sought to concretize; it is a place ruled and regulated by the assembly and distribution—and, importantly, the resulting waste—of products made for an increasingly homogenous global consumer. Since the 1960s, the border region at once has been shaped by and has adapted to industrial import-export assembly factories, or *maquiladoras*, that have created an imbalanced physical and social landscape simultaneously poised between the purported modernity of industry and its toxic side effects.

Ruiz Otis brings New Realist aesthetics into the context of the border region with the prints *Trademarks (Registros de labor)*, 2004, and the readymade objects of the *Fósiles (Fossils)* series, 1995 – 2005. These artworks are indexical referents to their environment. The readymade *Cráneo de mono (Monkey Skull)* is one of many *Fósiles* unearthed by Ruiz Otis in his customary searches for materials in *maquiladora* dumpsters and industrial recyclers. Named and displayed as if it were an archeological discovery, this strange PVC bottle, bent, compressed, and darkened by fire, is both a warning of a future where synthetic plastics will be the fossils of our era, as well as an invented historical artifact of a fictional past when nature and industry formed a hybrid species.

The fourteen *Trademarks* engravings function as documents of another type of industrial degradation. The printing plates are polyurethane mats, originally used as cutting boards for fabric, metal, and plastic, whose surfaces have been repeatedly stamped, marked, and gouged. Together these damaged materials are used to create a series of multiple silhouettes incised into the boards. Ruiz Otis mimics the machine's action by pressing the inked mats on paper. He condenses a whole system of automated mass production of consumer goods, from the first imprint of the cutter on the intact board, to the ultimate disposal of the scored mat from where it was salvaged and recast. This operation amounts to what art critic Pierre Restany, the theorist of New Realism, describes as a "poetic recycling of urban, industrial and advertising reality," an artistic re-mix that remains entangled (despite aesthetic distance) in the often brutal exchange processes of late capitalism.[1]

[1] Pierre Restany, *60/90: Trente ans de Nouveau Réalisme*, (Montréal, Canada: La Différence, 1990), 76.

LS/*JF*

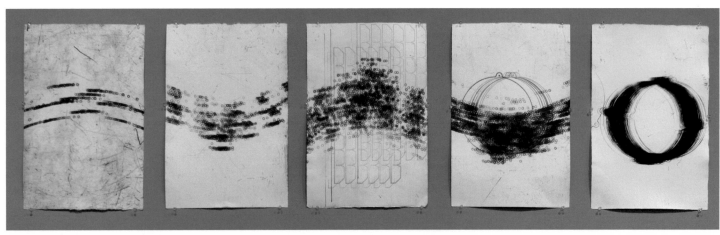

BENJAMÍN SERRANO

1939 – 1988, Tijuana, Mexico

The art and exhibitions of Benjamín Serrano support the claim that he was the most important artist of the international Tijuana-San Diego region.

Throughout the 1970s his works inspired favorable reviews from critics in Los Angeles, San Francisco, and Aspen. The exhibition *Serrano-Gallois*, presented at the M. H. de Young Museum of the San Francisco Museum of Fine Arts in the winter of 1973 – 1974, was the museum's first excursion into the world of contemporary art and it raised to new heights the recognition of Serrano's work. Albert Frankenstein, an art critic for the *San Francisco Chronicle*, stated upon encountering the force of Serrano's work: "The exhibition by Benjamín Serrano puts Mexican sculpture on the map for the first time since Cortez dethroned Montezuma." Frankenstein added that Mexico—with its Riveras, Orozcos, and Tamayos—had failed to produce sculptors recognized for their individuality, and predicted that Serrano would be the artist to change that. He argued that Serrano used folklore as a source, as Rivera, Orozco, and Tamayo had done, but in a surreal manner that added absurdist fantasy and a satirical sense lacking in the work of the other artists.

In 1959, when the group of Mexican artists known as *Generación de la Ruptura* (The Rupturist Generation) emerged, Serrano entered the Escuela Nacional de Artes Plásticas in Mexico City. Although art historians do not include him in that group (undoubtedly an oversight), he was their contemporary and shared common characteristics with its members. Like Toledo, Coen, Ehremberg, and Cuevas, Serrano traveled and lived in Europe and the United States, and was in contact with the avant-garde. Like Tamayo, Serrano used irony, comedic elements, and contradiction in his artwork.

In 1963, Serrano was admitted to the National School of Fine Arts in Paris, and joined the atelier Paul Cavigny. He showed his work in the Kart Flinker Gallery and L'Oeil de Boeuf, in Paris, the Krikard Gallery in Amsterdam, and The Red Fern in London.

When Serrano returned from Paris, he had developed a close friendship with Francisco Toledo, whom he would visit frequently in Oaxaca, and brought along a beautiful French painter, his future wife Daniela Gallois.

Jivan Tabibian, who taught at the University of Southern California, brought together the work of Serrano and Robert Rauschenberg at the 1973 International Design Conference in Aspen, Colorado and Serrano was in good company.

I close with a quote from Serrano: "My art includes three essential elements. It includes religion. It includes sexuality. It includes authority. Religion has given me a strong sense of our social power. It keeps our families together, and thus our society, to the point that sexuality becomes our freedom. Authority is there because the mixture of religion and sexuality generates an underdeveloped form of fascism known in Mexico as *machismo*. Everything I have ever smelled, eaten, seen, heard, and touched has been my greatest influence. Good, evil, the sacred and the damned have all been my teachers. My body is the tool that carries around my artistic mind. My mind belongs to everybody."

His clear mind is amongst us. Serrano will be with us for as long as we continue to talk and write about him.

La obra y las exposiciones de Benjamín Serrano lo avalan como el artista más importante de la región internacional Tijuana-San Diego.

Durante los años setenta, su arte inspiró los más favorables comentarios de la crítica de Los Ángeles, San Francisco y Aspen. En particular, la exhibición *Serrano-Gallois*, presentada en el invierno 1973 – 74 en el Museo M.H. de Young, parte del Museo de Bellas Artes de San Francisco, con la que el museo incursionó por vez primera en el arte contemporáneo, elevó a nuevas alturas el reconocimiento de Serrano. Albert Frankenstein, crítico de arte del *San Francisco Chronicle*, al enfrentarse con la fuerza de las piezas de Serrano expresó: "La exposición de Benjamín Serrano en el museo M.H de Young pone a la escultura mexicana en el mapa por primera vez desde que Cortez le quitó el trono a Moctezuma". Además, Frankenstein agregó que México —con sus riveras, orozcos y tamayos— no había producido escultores conocidos por su individualidad y predijo que Serrano estaba posicionado para cambiar todo esto. Argumentó que Serrano emplea el folklore como fuente, tal como lo hicieron Rivera, Orozco, y Tamayo, pero lo hace de una manera surrealista, con fantasía absurda y con un sentido de lo satírico del que estos artistas carecieron por completo.

Durante 1959, cuando surge la generación de artistas mexicanos conocida como "Generación de la Ruptura", Serrano es admitido en la Escuela Nacional de Artes Plásticas en México, D.F. Aun cuando Serrano no ha sido incluido por los historiadores de arte en esta Generación (sin duda una omisión), posee, las características comunes de estos contemporáneos. Al igual que Toledo, Coen, Ehremberg y Cuevas, Serrano viajó y vivió en Europa y los Estados Unidos y estuvo en contacto con las corrientes de vanguardia. Al igual que Tamayo, Serrano empleó también la ironía, lo cómico y la contradicción.

En 1963, Serrano fue admitido en la Escuela Nacional de Bellas Artes de París e ingresó en el Paul Cavigny Atelier. Expuso en las galerías parisinas Kart Flinker y L'Oeil de Boeuf, en la Krikard Gallery de Ámsterdam y en The Red Fern en Londres.

Serrano regresó de París con la cercana amistad de Francisco Toledo, a quien más tarde visitaría con frecuencia visitaría en Oaxaca, y con una hermosa y jóven pintora francesa, Danielle Gallois, su futura esposa.

El internacionalista Jivan Tabibian, profesor en la Universidad del Sur de California, como parte del programa de actividades de la Conferencia Internacional de Diseño en Aspen en el verano de 1973 reunió el arte de Serrano y Robert Rauschenberg y Serrano andaba en buena compañía.

Para terminar, cito a Serrano: "Mi arte posee tres cosas esenciales. Posee religión. Posee sexualidad. Y posee autoridad. La religión ha producido en mí una fuerte concepción de nuestra fuerza social. Es la que une a nuestras familias y, por lo tanto, a nuestra sociedad, hasta el punto en que la sexualidad se convierte en nuestra libertad. La autoridad se da porque la mezcla de religión y sexualidad produce un fascismo subdesarrollado que en México se conoce como machismo. Todo lo que he olido, comido, visto, oído y tocado, ha sido la influencia más grande que he tenido. El bien, el mal, lo maligno y lo sagrado han sido mis maestros. Mi cuerpo es la herramienta que transporta a una mente artística. Mi mente les pertenece a todos".

Su mente clara está entre nosotros. Serrano estará con nosotros mientras sigamos hablando y escribiendo de él.

JA/FF-M

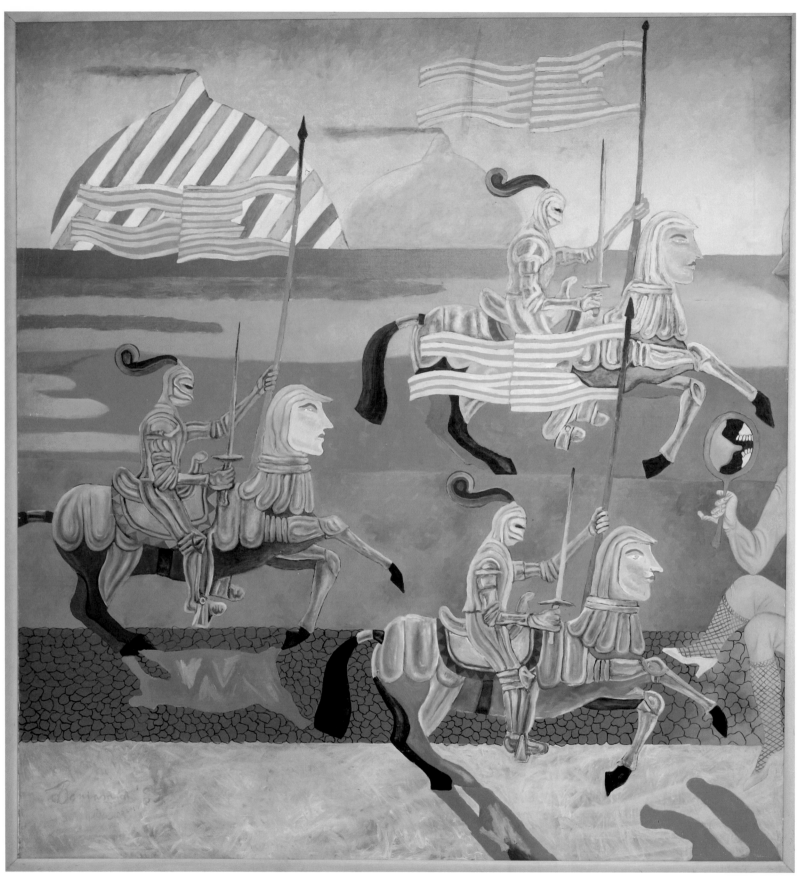

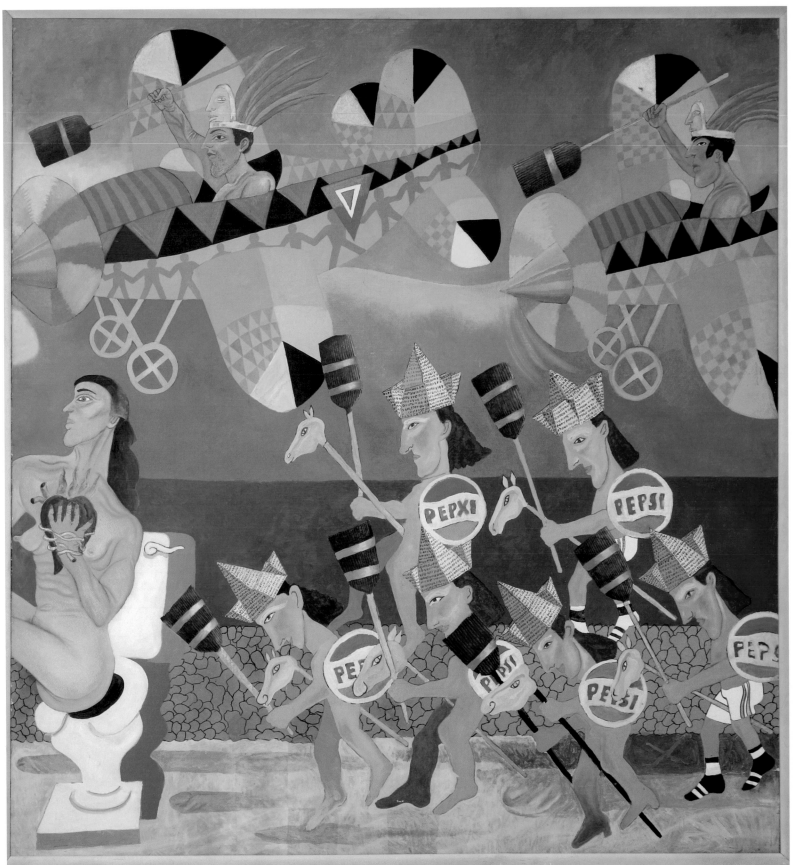

La Malinche, 1985
Oil on canvas / óleo sobre tela

AARON SOTO

Born 1972, Tijuana, Baja California
Nacido en 1972, Tijuana, Baja California

When Aaron Soto walks down Tijuana's Avenida Revolución he does not recognize it as the Tijuana he grew up in. "I don't see Tijuana like others see it," he says, "I don't understand it as a city of *narcos*, prostitutes, nightclubs, and *vaqueritos*." This stereotypical representation of the city is not one he identifies with, or even acknowledges. Instead, Soto embraces the idea that experiences and perceptions vary, and in his work aspires to transform reality into something less recognizable.

Soto's interest in film arises from this disjunction between reality and perception, and the intent of producing an obscure visual language that defies familiarity. Rather that treating film as a means by which to capture things that happen around him, Soto makes use of unexpected imagery, enhanced by the digital alteration of video and sound, to fabricate fictional worlds. Interested in incorporating different media into video, he often collaborates with other artists to produce an overall mood that challenges perceived reality. In *Omega Shell*, Soto's first short, he does this by turning the Tijuana landscape into an unwelcoming terrain in which to develop his post-apocalyptic narrative, and effectively displaces the viewer's recognition of the site as the city of Tijuana.

Growing up in the outskirts of Tijuana, Soto discovered early on that film was an inexpensive and easy way of expressing his thoughts and frustrations. Purchasing used video cameras, he began to capture images on film, and as film technology advanced, so did his perception of what he could create through digital alteration. The development of digital media opened up the possibility for further visual and audio manipulation, providing Soto with a greater range of options and expanding his ability to fabricate reality.

Cuando Aaron Soto pasea por la Avenida Revolución de Tijuana no reconoce el espacio como el de la ciudad donde creció. "No veo a Tijuana como la ven otros", dice. "No la entiendo como una ciudad de narcos, prostitutas, clubes nocturnos y vaqueritos". Esta representación estereotipada de la ciudad no es con la que se identifica, ni siquiera la reconoce. Soto prefiere la idea de que las percepciones y las experiencias cambian, y en sus obras aspira a convertir la realidad en algo más difícil de reconocer.

El interés de Soto por la cinematografía surge de la disyunción entre la realidad y la percepción y su intento por producir un lenguaje visual oscuro, que desafíe las nociones de lo familiar. En vez de tratar la imagen como un método para captar las cosas que suceden a su alrededor, Soto utiliza imágenes insospechadas, acentuadas mediante la alteración digital del video y el sonido, para fabricar mundos ficticios. Al artista le interesa incorporar al video una variedad de medios, colaborando a menudo con otros creadores para producir una atmósfera general que desafíe la realidad que percibimos. En *Omega Shell*, su primer cortometraje, Soto logra este objetivo mediante la transformación del paisaje de Tijuana en un terreno inhóspito donde desarrolla una narrativa post-apocalíptica, logrando que el observador no pueda reconocer ese espacio como el de la ciudad de Tijuana.

Criado en las afueras de la ciudad, Soto descubrió pronto que el cine era una manera fácil y económica de expresar sus ideas y sus frustraciones. Adquirió cámaras de video usadas y empezó a captar imágenes que, a medida que avanzaba la tecnología, fueron transformando su percepción de lo que podía crear utilizando alteraciones digitales. El desarrollo de medios digitales le abrió a Soto nuevas posibilidades para ampliar la manipulación visual y de sonido, ofreciéndole una variedad mucho más amplia de opciones para dar forma a las realidades imaginadas que tanto le fascinan.

RG/*FF-M*

Still from *Omega Shell* / fotograma de *Omega Shell*, 2001
Format DV, 16 min. / formato DV, 16 min.

Fotograma de *Hueso* con Cathy Alberich /
Still from *Bone*, with Cathy Alberich, 2005
Format DV, 14 min. / formato DV, 14 min.

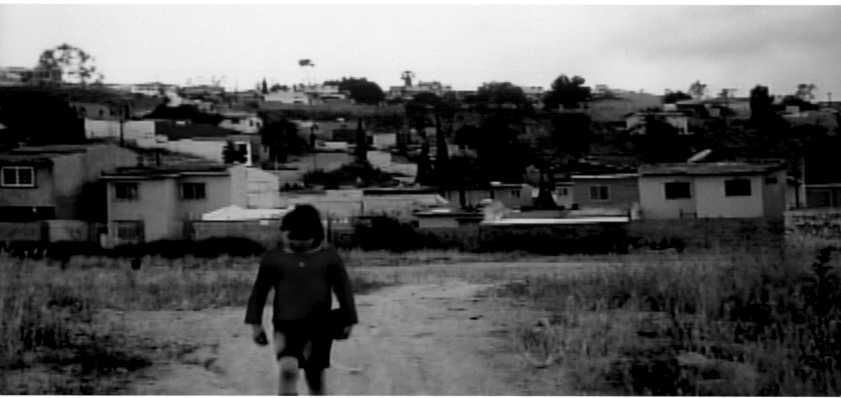

In 1995, at the same time that the experimental music scene in Tijuana began to flourish, a collective of young artists were questioning how to give visual form to the energy and dynamism they experienced on the city's streets. They asked, "How do you find new forms emerging out of new necessities?" Torolab, founded by Raúl Cárdenas as a polymorphic collective and laboratory, initiated a series of "contextual studies," or design strategies informed by architectural analysis, abstract art, and Latin American literary traditions. In their manifesto they pronounced: "Torolab is a laboratory of spatial investigations, plastic art, and contextual living phenomena. Our main interest lies in proposition and not in protest…. With our experiments we search for the sublime in everyday life. The DNA of comfort. What we want is to establish deep relationships with people, ideas, the equipment of life and the atmosphere of warm humanism: to obtain that way a better quality of life."

Torolab's first projects took the form of graphic design. They identified t-shirts—cheap, easy to maintain semantic objects—as the ideal medium for their work. Worn by friends and customers, t-shirts circulated Torolab's images beyond the traditional, and in Tijuana very limited, artistic venues. A chicken tethered to a UFO, for example, was an appealingly ridiculous image that served as a double reference to aliens and *pollo,* derogatory slang for illegal crossers that translates literally into English as chicken. By using sleek graphic design

 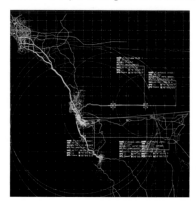 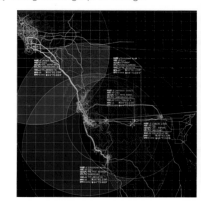

to broadcast incisive social commentary their shirts attracted an international clientele tuned into the city's music scene. The t-shirt as urban negotiation fulfilled Torolab's imperative to find what a Cárdenas calls "really simple outcomes to complicated ideas." The ToroVestimienta line of clothing quickly followed the shirts with its signature product, the *Transborder Trousers*. Made of durable fabric and equipped with hidden pockets, the pants accommodated the specific needs of the border crosser. Secret compartments fit a Mexican passport, a mobile phone, money, and the difficult to replace U.S. laser visa prized by regular crossers.

La region de los pantalones transfronterizos (The Region of the Transborder Trousers), 2004 – 2005, marks the culmination of the ToroVestimienta project that concluded in 2004 after six seasons of production. The project is also the fruition of Torolab's unique research methodology with which they transformed their use of clothing from billboard to a document of urban ethnography. To make the piece, Torolab integrated global positioning systems into clothing designed for five individual subjects. For five days, as the participants moved through the Tijuana-San Diego region, Torolab tracked their location, velocity, and fuel consumption. The resulting projection onto a topographic model of the region, synthesizes the collected data into elegant moving lines. The pulse, dimension, and speed of individual lines represent fluctuations in the data.

La region de los pantalones transfronterizos proposes a new form of cartography. The project recalls French philosopher Henri Lefebvre's schema for conceptualizing perceived, conceived, and lived spaces. The piece was inspired by the work of Mexican cyberspace theorist Jesús Galindo Cáceres and his desire for a map that images in real time where people are located, where they come from, and how they go about creating complicated social spaces. More than a dynamic form of mapping, *La region de los pantalones transfronterizos* is a poetic drawing that records the intermingled spaces and lives that populate the strange new world that is Tijuana.

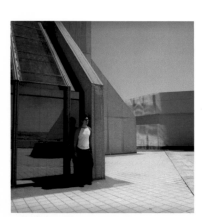

TOROLAB

Raúl Cárdenas-Osuna born 1969, Mazatlán, Sinaloa; has lived in Tijuana, Baja California since 1988; Torolab founded in 1995

Raúl Cárdenas-Osuna nacido en 1969, Mazatlán, Sinaloa; ha vivido en Tijuana, Baja California desde 1988; Torolab fundado en 1995

En 1995, al mismo tiempo que el movimiento de música experimental empezaba a florecer en Tijuana, un colectivo de artistas jóvenes se cuestionaba sobre como dar forma visual a la energía y dinamismo que sentían en las calles de la ciudad. Se preguntaron, "¿Cómo encontrar nuevas formas que emerjan de necesidades nuevas?" Torolab, fundada por Raúl Cárdenas como un colectivo polimórfico y laboratorio, inició una serie de "estudios contextuales", o estrategias de diseño informadas por análisis arquitectónico, arte abstracto y tradiciones de literatura latinoamericana. En su manifiesto declararon: "Torolab es un laboratorio de investigaciones espaciales, artes plásticas, y fenómenos de vivienda contextual. Nuestro interés principal radica en la proposición y no en la protesta....Con nuestros experimentos buscamos lo sublime en la vida diaria. El DNA del confort. Lo que queremos es establecer una relación profunda con la gente, ideas y equipo de la vida y la atmósfera de humanismo cálido: para de esa forma obtener una mejor calidad de vida".

Los primeros proyectos de Torolab tomaron forma de diseño gráfico. Identificaron a las camisetas —baratas, objetos semánticos fácil de mantener —como el medio ideal para su trabajo. Usadas por amigos y clientes, las camisetas circularon las imágenes de Torolab mas allá de los espacios artísticos tradicionales y muy limitados de Tijuana. Un pollo atado a un OVNI, por ejemplo, era una imagen ridícula atractiva que sirvió como doble referencia a los extraterrestres y los indocumentados. Usando diseño gráfico elegante para anunciar un comentario social incisivo, sus camisas atrajeron una clientela internacional sintonizada al movimiento musical de la ciudad. La camiseta como negociación urbana cumplió con el imperativo de Torolab de encontrar lo que Cárdenas llama "resultados muy sencillos a ideas complejas". La línea de ropa ToroVestimenta siguió rápidamente a las camisetas con su producto clave, los *Pantalones Transfronterizos*. Hechos de tela durable y equipados con bolsas ocultas, los pantalones se acomodaban a las necesidades específicas del habitante fronterizo. En los compartimentos secretos cabe un Pasaporte Mexicano, un teléfono celular, dinero y la difícil de reemplazar Visa Laser valorada por los que cruzan.

La región de los pantalones transfronterizos, 2004 – 2005, marca la culminación del proyecto ToroVestimenta que concluyó en el 2004 después de seis temporadas de producción. El proyecto también es fruto de la metodología de investigación única de Torolab, con la que transformaron su uso de prendas de vestir de carteleras a un documento de etnografía urbana. Para crear la pieza, Torolab integró GPS en la prenda diseñada para cinco sujetos individuales. Por cinco días, a manera que los participantes se movían dentro de la región Tijuana-San Diego, Torolab rastreo su ubicación, velocidad y consumo de combustible. La proyección resultante sobre un modelo topográfico de la región, sintetiza los datos recolectados en líneas móviles elegantes. El pulso, dimensión y velocidad de las líneas individuales representan fluctuaciones en la información.

La región de los pantalones transfronterizos propone una nueva forma de cartografía. El proyecto recuerda el esquema de conceptualización de espacios percibidos, concebidos y vividos del filósofo francés Henri Lefevbre. Fue inspirado por el trabajo del teórico mexicano de ciberespacio Jesús Galindo Cáceres y su deseo de crear un mapa que refleja en tiempo real en dónde esta ubicada la gente, de dónde viene y de qué manera van crear espacios sociales complejos. Más que una forma dinámica de cartografía, *La región de los pantalones transfronterizos* es un dibujo poético que registra los espacios y vidas entremezcladas que poblan el extraño nuevo mundo que es Tijuana.

RT/*CG*

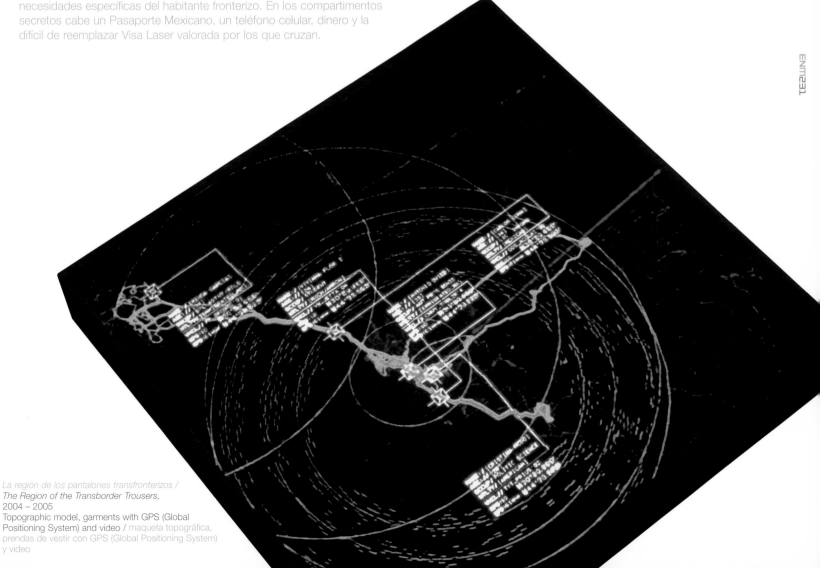

La región de los pantalones transfronterizos /
The Region of the Transborder Trousers,
2004 – 2005
Topographic model, garments with GPS (Global Positioning System) and video / maqueta topográfica, prendas de vestir con GPS (Global Positioning System) y video

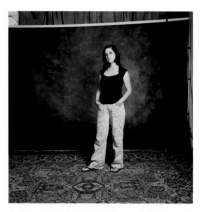

YVONNE VENEGAS

Born 1970, Long Beach, California; lives on both sides of the border
Nacida en 1970, Long Beach, California; vive a ambos lados de la frontera

The inspiration for Yvonne Venegas's project, The Most Beautiful Brides of Baja California, came from a phrase written over the entrance to her father's photography studio. As one of Tijuana's society wedding photographers, he promised his clients, "Por esta puerta pasan las novias más hermosas de Baja California," that only the most beautiful brides pass through his door. Venegas' work is a critical examination of the "picture-perfect" world her father creates in his images of Tijuana's wealthy families and their social events. Her photographs of weddings, showers, and birthday parties document the insularity and artificiality of the city's upper class.

Using the vehicle of her father's photography studio, Venegas examines how notions of gender and class are constructed in Tijuana's transnational culture. Her work is also an implicit critique of the stereotypical *maquiladora* workers and prostitutes that often represent the idea of "border women." Instead, Venegas offers an insider's view to the little-known world of Tijuana's wealthy elite. Her photographs focus on group dynamics and individual moments of equivocation, sometimes awkward and often profound; situations in which her subjects reveal unguarded feelings as they compose themselves in front of the camera.

Venegas's photography investigates sharpening social and economic contrasts in Mexico. The tension between the traditional political order and the need for social change manifests itself prominently in Mexico; and nowhere more than in border cities, where the First and Third Worlds exist in shocking proximity. In these candid images Venegas explores what it means to be a woman in a "macho society" perched between the permissiveness of California culture and the constraints of Mexican tradition.

La inspiración para el proyecto de Yvonne Venegas La novias más hermosas de Baja California fue consecuencia de una frase escrita a la entrada del estudio fotográfico de su padre. Como fotógrafo de bodas de la clase alta de Tijuana, él les prometía a sus clientes: "Por esta puerta pasan las novias más hermosas de Baja California". La obra de Venegas es una exploración crítica del mundo "perfecto como una fotografía" que su padre crea en sus imágenes de las familias pudientes de Tijuana y de sus acontecimientos sociales. Las fotos que ella toma de bodas, fiestas de obsequio y fiestas de cumpleaños documentan el aislamiento y el carácter artificial de la clase alta de la ciudad.

Usando como vehículo la práctica fotográfica de su padre, Venegas examina cómo las nociones de género y clase son construidas en la cultura transnacional de Tijuana. Su obra es también una crítica implícita a los estereotipos de obreras de las maquiladoras y de las prostitutas, que muchas veces representan la idea de "mujeres fronterizas". En lugar de eso, Venegas ofrece una visión interior del poco conocido mundo de las élites pudientes de Tijuana. Sus fotos se enfocan en dinámicas de grupo y en momentos individuales de equívocos, a veces inoportunos y muchas veces profundos; situaciones en las cuales los sujetos revelan sus sensaciones durante un momento de descuido mientras se recomponen frente a la cámara.

Las fotografías de Venegas investigan los contrastes sociales y económicos tan agudizados en México. La tensión entre el orden político tradicional y la necesidad de un cambio social se hace muy visible en México y en ningún otro lugar que en las ciudades que se encuentran a lo largo de la frontera, donde el primer mundo y el tercer mundo existen en proximidad realmente chocante. En estas francas imágenes Venegas explora lo que significa ser mujer en una "sociedad machista" en situación de hacer equilibrio entre la permisividad de la cultura californiana y las restricciones de la tradición mexicana.

RT/JF

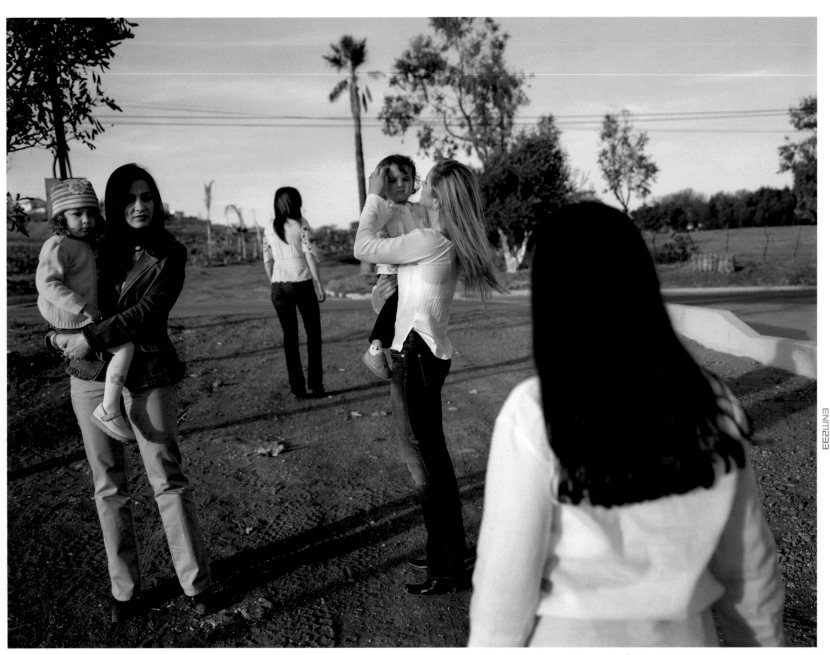

Érika y sus amigas / Erika and Her Friends, 2002
Chromogenic print / impresión cromógena

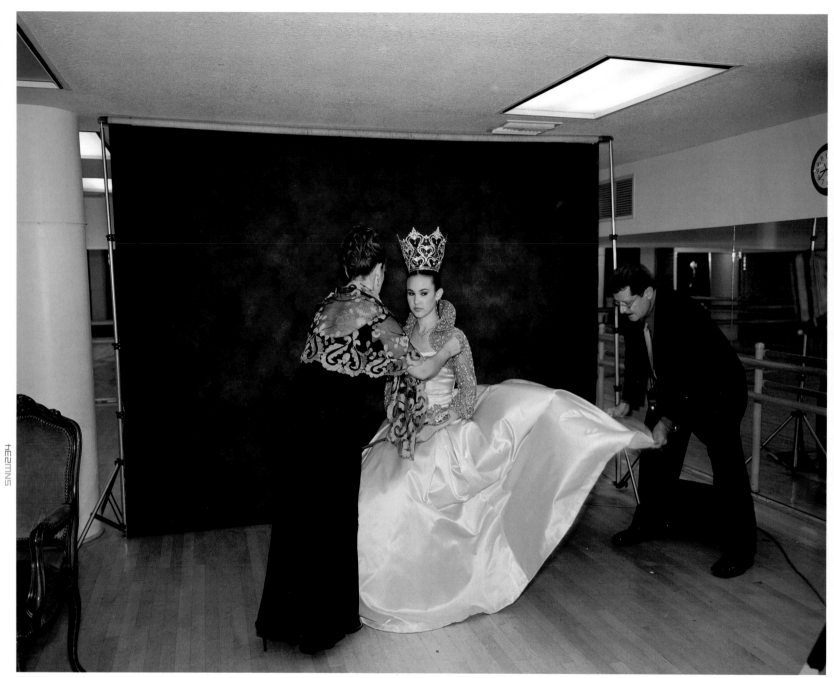

Debutantes / Debutants, 2003
Chromogenic print / impresión cromógena

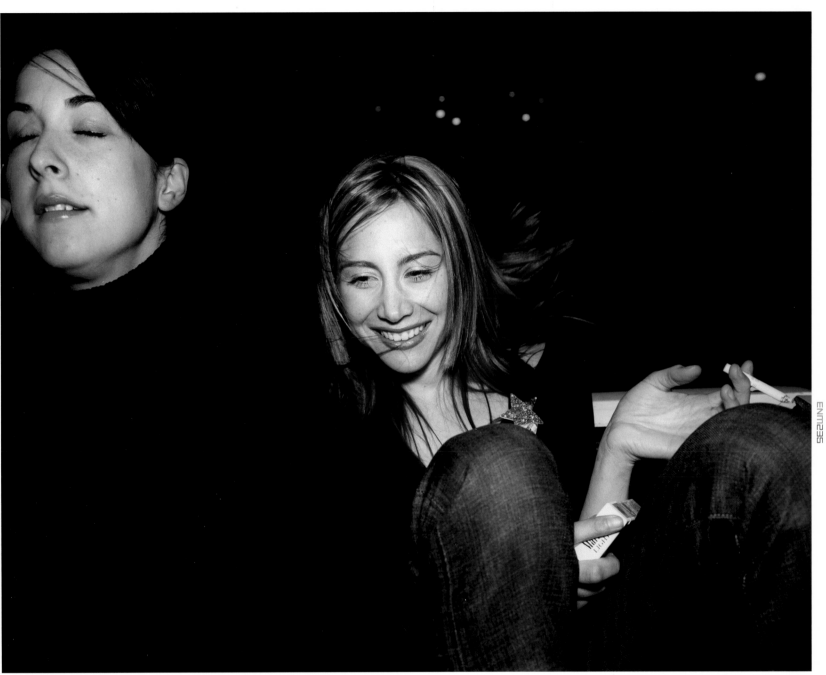

Claudia, 2004
Chromogenic print / impresión cromógena

NOTES ON THE CULTURAL DEVELOPMENT OF TIJUANA

Pedro Ochoa Palacio

To Rubén Vizcaíno

Unlike the major Mexican cities, Tijuana was not founded on a ceremonial center, a great pyramid, or a colonial cathedral. No, what will come to define Tijuana are, first, since 1848, the border between Mexico and the United States, later, the first structures, such as the customs house and a horse racetrack, which in terms of their impact on the collective unconscious cause indelible allusions. The closest cultural links are the Mission of San Diego de Alcalá to the north, that of Calafia to the south, and the prehistoric cave-paintings, so remote in time and space. Clearly, the fact of Tijuana's origins has disadvantages and advantages, one of the former being a delayed cultural development; but, in the case of the latter, the fact that Tijuana is born modern.

If one factors in the distance from the center of the republic, the city remained isolated for a long time. Powerful neighbors have bestowed upon it the site of a clandestine port, making Tijuana the "Modern Sodom," with all that is forbidden in North America. On the other hand, the massive migratory waves, though certainly beneficial, impeded timely and efficient urban planning. This combination of factors resulted in an uneven development of the city, which occurred in a piecemeal fashion. The historical stages are more or less identifiable: first, tourist development; later, commercial; and finally, industrial. In other words, we evolved from being a border crossing to a ranch to a village to a city to the archetypal border laboratory of globalization, in little more than a century. Always in a hurry, trying to achieve the unachievable, the changes in Tijuana have been spectacular.

Despite its lack of a minimal cultural infrastructure designed to satisfy the needs of the population, Tijuana was able to gestate, in a manner admittedly very gradual, a cultural movement all its own.

The conquest of cultural spaces in Tijuana has been, on occasion, almost an heroic story. At first, movie theaters, churches, borrowed schools, professional offices, hotels, and restaurants were used as cultural venues. The city's cultural life was the triumph of a handful of people who were not satisfied that the city should merely be a shop window, a clandestine port, or a human collective, with no face or recognizable spirit. It was not for nothing that Rubén Vizcaíno named the cultural supplement of the newspaper *El Mexicano* "Identity."

NOTAS SOBRE EL DESARROLLO CULTURAL DE TIJUANA

Pedro Ochoa Palacio

A Rubén Vizcaíno

Tijuana, a diferencia de las grandes ciudades mexicanas, no fue fundada por un centro ceremonial, ni por una gran pirámide ni por una catedral colonial. No, a Tijuana la definirán, primero la frontera entre México y Estados Unidos apenas en 1848, luego Las primeras construcciones como la aduana y más tarde un hipódromo, que para efectos del inconsciente colectivo operan referentes imborrables. Los vínculos culturales más cercanos son la Misión de San Diego de Alcalá hacia el norte, la de Calafia hacia el sur y las pinturas rupestres, tan remotas en el tiempo y en el espacio. El hecho tiene, evidentemente, desventajas y ventajas, una de las primeras es el desarrollo cultural tardío, pero en el caso de las segundas es que Tijuana, nace moderna.

Si a ello se le agrega la lejanía con respecto del centro de la República, se mantuvo aislada por un largo período. Los poderosos vecinos del norte le han conferido el sitio de puerto clandestino, hacer de Tijuana la "Sodoma Moderna," con todo aquello que está prohibido en Norteamérica. Por otro lado, las masivas oleadas migratorias, que si bien benéficas, impidieron una planeación urbana oportuna y eficiente. Muy a *grosso modo* la combinación de estos factores, dieron como resultado un desarrollo disparejo de la ciudad, que se fue haciendo como en tramos, parte por parte. Las etapas históricas son mas o menos identificables, primero el desarrollo turístico, luego el comercial y finalmente el industrial, pero dicho en otros términos, pasamos de ser punto *fronterizo-a-ranchería-a-pueblo-a-ciudad-al-arquetipo-fronterizo-a-laboratorio-de-la-globalización*, en poco más de un siglo. Así, siempre de prisa, intentando alcanzar lo inalcanzable, los cambios de Tijuana han sido espectaculares.

Pero a pesar de no contar en sus orígenes con una infraestructura cultural mínima orientada a satisfacer las necesidades de la población, pudo gestarse, de manera muy gradual hay que admitirlo, un movimiento cultural propio.

La conquista de los espacios culturales en Tijuana, ha sido en ocasiones, casi la historia de una proeza. Porque primero se emplearon las salas de cine, las iglesias, las escuelas prestadas, los despachos de profesionistas, los hoteles, los restaurantes. Pero fue la proeza de unos pocos, que no se conformaron con que la ciudad fuera vitrina, ni puerto clandestino, ni un colectivo humano, sin rostro ni espíritu reconocible. No por nada Rubén Vizcaíno le llamó "Identidad" al suplemento cultural del periódico *El Mexicano*.

The 1910s: With a Very Clear Calling

The first activities and public events had the clear intention of attracting visitors from California. At the beginning of the century, a circus arrived in town, offering an unusual spectacle: the face-to-face encounter of a bull and a bear. In 1915, taking advantage of the San Diego Panama California Exposition in Balboa Park, the entrepreneur Antonio Elozúa organizes in Tijuana the Typical Mexican Fair, which includes games of chance, bullfighting, boxing, cockfights, a casino, and a cabaret. In 1916, the boxing and horserace promoter Jim Coffroth opens the first Tijuana racetrack, a few meters from the international border, in the hills that we know today as the suburb of Colonia Libertad. These two actions very quickly discovered what was to be the main attraction of the city: tourism.

Los diez: con una vocación muy clara

Las primeras actividades o espectáculos públicos tienen la clara intención de atraer al visitante californiano, a principios del siglo llega a la ciudad un circo que ofrece un espectáculo circense insólito, el enfrentamiento de un toro y un oso. En 1915, aprovechando la realización de la *San Diego Panamá California Exposition*, en Balboa Park, el empresario Antonio Elozúa organiza en Tijuana la Feria Típica Mexicana, incluye juegos de azar, toros, box, peleas de gallos, casino y cabaret. En 1916, el promotor de box y carreras de caballos Jim Coffroth, inaugura el primer hipódromo de Tijuana a unos cuantos metros de la Línea Internacional en las colinas de lo que hoy conocemos como la Colonia Libertad. Estos dos hechos descubrieron muy pronto cual iban a ser la principal atractivo de la ciudad, el turismo.

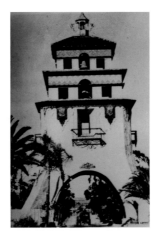

The 1920s: The Beginnings

It is recorded that, in the 1920s, incipient cultural exchanges began with the city of San Diego, through the public schools, via the presentation of dance groups and folk music inspired by the educational system.

But the most outstanding achievement of this decade is the 1921 founding of the Mutualist Center of Zaragoza—for the name of the city at that time. The Mutualist would play a fundamental role in the civic, cultural, and social development of the city. This act marks the beginning of a process of building citizenship in the cultural sphere. The Center will function indiscriminately as theater, cinema, library, and a hall for civic and social activities. Modest in its origins, the Mutualist is intended for local society, that is, not for tourism.

Los veinte: los inicios

Se tiene registro de que en los veintes, se iniciaron incipientes intercambios culturales con la ciudad de San Diego, a través de las escuelas públicas, mediante la presentación de grupos de danza y música folklórica, inspirados en el sistema de educativo.

Pero lo más sobresaliente de esta década es la fundación del Centro Mutualista de Zaragoza —por el nombre de la ciudad en esa época— en 1921. El Centro Mutualista de Zaragoza jugaría un papel fundamental en el desarrollo cívico, cultural y social de la ciudad. Funcionará indistintamente como teatro, cine, biblioteca, y un salón de actos cívicos y sociales. Modesto en sus orígenes el Mutualista está pensado para la sociedad local, es decir, no para el turismo.

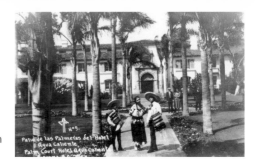

The 1930s: Between Books and Casinos

In the 1930s, the first bookstores appeared, among which are registered in the Chamber of Commerce—the Bookstore and Newspaper Agency of Enrique Mérida and the Bookstore in the Park of Professor Antonio Blanco. These call to mind the first readers of the city; and not necessarily readers of textbooks, because educational institutes were even later to arrive.

During the decade the theatre company of Hollywood actor Rodolfo Hayes mounted a spectacular production of the opera *Carmen* in the bullring. Under the baton of the conductor González Jimenez, the presentation includes an actual bullfight. Musicians, singers, actors, and, of course, bullfighters participate. The event coincides with the first concerts of classical and operatic music organized by citizens, also in tourist venues, such as the Chamber Opera Company that presents *La Traviata* in the lobby of the Hotel Caesar. The Feminine Recreation Society presents the opera *Lucía de Lammermoor* by Salvatore Cammarano in the same place, with singers Armadita Chirot, José Arratia, José Mercado, and Alenita Díaz. It becomes very clear that a series of cultural activities aimed at inhabitants of the city are beginning to be organized along Avenida Revolución. This is important to emphasize; for, in the casino, just as in the Foreign Club and the hotels and lounges of the time, shows starring Jimmy Durante, Buster Keaton, Dolores Costello, Laurel and Hardy, among many others, were dedicated to North American tourism.

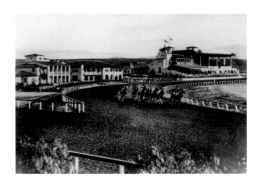

Los treinta: entre libros y casinos

En los treintas aparece las primeras librerías de las cuales se tengan registro en la Cámara de Comercio, la Librería y Agencia de Periódicos de Enrique Mérida y la Librería del Parque del profesor Antonio Blanco. Lo cual hace pensar en los primeros lectores de la ciudad. Lectores y no necesariamente de libros de texto porque los institutos educativos aún tardarían en llegar.

La Compañía del actor "hollywoodense" Rodolfo Hoyos hace una espectacular puesta en escena de la *Opera Carmen* en la Plaza de Toros, bajo la batuta del Maestro González Jiménez, la presentación incluye la lidia de toros en vivo. Participan músicos, cantantes, actores y, por supuesto, toreros. El hecho anterior coincide con las primeros conciertos clásicos y operísticos organizados también por ciudadanos en lugares turísticos, como la Compañía de Opera de Cámara que presenta la *Traviata* en el Salón de Recepciones del "Hotel Caesar's" y la Sociedad Femenil Recreativa presenta la *Opera Lucía de Lammermoor* de Salvatore Cammarano en el mismo sitio, con los cantantes Armandita Chirot, José Arratia, José Mercado y Elenita Díaz. Queda muy claro que se empiezan a organizar una serie de actividades culturales en la Avenida Revolución dirigidas a los habitantes de la ciudad. Es importante subrayarlo porque en el Casino, así como en el "Foreign Club" y los hoteles y salones de la época, los espectáculos estaban dedicados al turismo norteamericano, destacaban Jimmie Durante, Buster Keaton, Dolores Costelo, Laurel y Hardy, entre muchos otros.

The 1940s: Among Theatre, Radio, and Cabaret

In the 1940s, the first generation interested in literature appears—those who Patricio Bayardo identified as the *Generación Trashumante* (the Trans-human Generation). According to Luis Cortez Bargalló, it was comprised of journalists, teachers, politicians, students "…and citizens with a taste for letters and at the same time promoters of the few and unusual spaces that testified to their inclination." They founded the first reviews of cultural and literary criticism, *Actual* and *Letters of Baja California*, with a certain regional identity and cultural expression of Baja California. Julio Armando Ramírez, Fernando Sánchez Mayans, and Héctor Benjamín Trujillo are important cultural pioneers.

In 1945, Gumaro Martínez and Mike Cronick produce a feature-length film about Baja California, capturing the natural beauty of the area, the missionary past, and the countryside and villages, from the northern border to the extreme south of the peninsula, always identified as a single geographical and cultural unity. It is shown for several weeks at the Teatro Cinema.

As radio becomes a powerful agent of cultural diffusion, the genre of dramatized audio with professional scriptwriters and actors becomes popular. The first piece of radio theater was *Caso Baltares*, transmitted by XERB, on the program *Detective International*, in 1940.

But in this same decade, a unique business is established on Avenida Revolución, the Azteca Record Company. On the very first day, they record the owner Jesús Segovia (baritone), Francisco Camacho (piano), and Jorge Arce (violin). This event, as well as a concert organized by the Mexican Consulate in San Diego with the local pianist and composer Manuel Acuña and the soprano Amelita Rivera, made them ponder the existence of an enlightened sector interested in classical music. Many of the musicians cited were professors at the Agua Caliente Institute.

There is widespread promotion for the downtown evening performance in which Spanish and Mexican music dominated, for example, the Spanish Dance team of César and Nona, the dance group of Pepe Antín, as well as the famous Spanish singer Paquita de Ronda, accompanied by the starlet Victoria Cota, the tenor José Alcántar, and the Ávila Ruiz duo. Luis Rivas Cacho appeared as soloist. And Alejandro de Montenegro, who is presented "for elegance of voice, as the second Jorge Negrete." Meeting places for inhabitants of Tijuana are the El Castillo nightclub, the Midnight Follies Café, the Café California, the Concordia Theater, Club Havana, the Zaragoza Theater, and Lieutenant Guerrero Park. In 1945, the Café El Nopal achieves an unprecedented success by presenting the Pepe Alcantar Trio of singers, the dance team of Antonio and Anita, and the popular movie idol Pedro Infante, all on a single night.

Los cuarenta: entre el teatro, la radio y el cabaret

En los cuarentas, aparece la primer generación interesada en las letras, que Patricio Bayardo identifica como la *Generación Trashumante*, y que según Luis Cortez Bargalló, fue formada por periodistas, maestros, políticos, estudiantes "…y ciudadanos con gusto por las letras y a la vez promotores de los pocos e insólitos espacios que dan testimonio de su afición." Fundaron las primeras revistas de crítica cultural y literaria: *Actual* y *Letras de Baja California*, con cierta identidad regional y expresión cultural de Baja California. Son importantes como promotores culturales, Julio Armando Ramírez, Fernando Sánchez Mayans y Héctor Benjamín Trujillo.

En 1945, Gumaro Martínez y Mike Cronick, producen un largometraje sobre Baja California, captando la riqueza paisajística de la zona, el pasado misional, y los campos y poblados, desde la frontera norte al extremo sur de la Península, identificada siempre como una sola unidad geográfica y cultural. Se exhibe durante varias semanas en el Teatro Cinema.

Al convertirse la radio en un poderoso agente de divulgación se populariza el género audio dramatizado con guionistas y actores de cierta preparación. Siendo la primera pieza teatral radiofónica. *Caso Baltares*, transmitida por XERB, en el programa *Detective Internacional*, en 1940.

Pero también en esta década se establece también una empresa única, la *Compañía de Discos Azteca*, en la Avenida Revolución. Graban el mismo día de la inauguración, el propietario Jesús Segovia (barítono), Francisco Camacho (piano) y Jorge Arce (violín). Este hecho, así como algunos de los anteriores y el concierto

organizado por el Consulado de México en San Diego con el pianista y compositor local Manuel Acuña y la soprano Amelita Rivera, hacen pensar en la existencia de un sector ilustrado interesado en la música clásica. Muchos de los músicos citados eran profesores del Instituto de Agua Caliente.

Hay una promoción generalizada por el espectáculo de centro nocturno en el cual dominan la música española y mexicana, se presentan, por ejemplo, César y Nona, pareja de Bailes Españoles, el Grupo de danza de Pepe Antin, así como, "la famosa cantante española" Paquita de Ronda, acompañada por la "vedette" Victoria Cota, el tenor José Alcántar y el dueto Ávila Ruiz. Lupe Rivas Cacho se presenta como solista. Y Alejandro de Montenegro, quien es presentado, "por la galanura de voz como el segundo de Jorge Negrete". Los lugares de reunión de los tijuanenses son el Club Nocturno "El Castillo", El Midnight Follies Café, el Café California, el Teatro Concordia, Club Habana, el Teatro Zaragoza, y el Parque Teniente Guerrero. En el 45, el Café El Nopal, alcanza un éxito inusitado al presentar al Trio de Cantantes Pepe Alcántar, la pareja de baile Antonio y Anita y al popular Pedro Infante, en una misma noche.

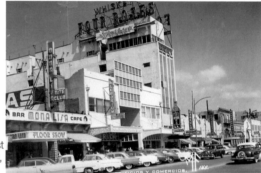

The 1950s: The First Brushstrokes, Rock, and Identity

At the beginning of this decade, with the opening of the Bujazán Cinema, the social role played by movie theaters was confirmed. They are theatrical forums, concert halls, spaces for performances, an ideal place for civic and academic ceremonies, in sum, all that which should be presented in an enclosed space will take place there.

The Circle of Art and Culture AC is founded, headed by Dr. Ricardo Zamora Tapia. Rubén Villagrana, Alex Duval, José Luis López, Ámber Inzunza, Enrique Munguía, and Joaquín Chiñas comprised the group. The Circle organizes the first recorded artistic competition, in 1957, won by Rubén Villagrana. This and others take place in the Fifth of May Building, on 2nd Street, facing City Hall. Immediately afterwards, other artists with different visual and plastic inclinations will appear, like Manuel Varrona, Juan Ángel Castillo and Joel González Navarro, Francisco Chávez Corrugedo and Benjamín Serrano, among others. Manuel Varrona opens what is very probably the first one-person exhibition, distancing himself from the conventional artistic efforts of the members of the Circle of Art and Culture, and even more so from the velvet painters of Avenida Revolución, who were dedicated to satisfying North American taste with nudes, likenesses of Elvis Presley, the Kennedys, and Abraham Lincoln. Varrona is presented a new plastic proposition: to appear for the first time in the lobby of the now demolished Novo Theater, founded and operated by its proprietor, Rubén González. In the Novo (later, the STIRT Theater), Luis G. Basurto stayed for a three-month season doing scenic work; Varrona also participated, making stage designs.

Two simultaneous events occurring in 1956 indicate the active cultural exchange that exists with San Diego. The Federal Education Inspectorate and the San Diego Librarians Association organize and carry out the first "Week of the Book" in Tijuana and San Diego. Of the "week," only one day is dedicated to Tijuana. It consists of a panel discussion with the theme the "book and the nation," in which the participants include Professor Margarita Ruiz Díaz, Pedro Zamora, Professor José de Jesús Solórzano, Federal Zone Inspector, and Arnulfo Trejo, on behalf of the Booksellers Association of San Diego. The same year, the Tijuana Photographic Group visits its San Diego counterpart in Balboa Park. They carry out a competition and project photos about Chinese culture. Participants from Tijuana include Gabriel Moreno Lozano, Héctor Martínez de Alba, Lourdes Moreno, Leopoldo Cortés Arvide, and Filiberto González, and from San Diego, Carey Carpenter, Ilene Carpenter, and Roberto Cárdenas.

In 1957, the young guitarist Javier Bátiz puts together his first rock band, Los TJs, in which he faithfully unites the musical influences of black music, blues, and rhythm and blues. The event will prove historic for the modern culture of Mexico. This is the moment that rock is introduced to the rest of the country by way of Tijuana—to be more exact, Avenida Revolución. Besides being the father of Mexican rock, Bátiz becomes the teacher of

Carlos Santana and Alex Lora, among very many others. After Los TJs, during the following decades, there appeared groups like the Rockin' Devils, the Duendes, the Dugs Dugs, the Baja Strings, the Bons, Five Fingers, the Momias, and the Tijuana Sombies. No one could explain it better than Octavio Hernández, in his *Rock Bible:* "Rock began early here when the borders were not so complicated as now and Revolution was the avenue of musical encounters and decibelic captivation. El Mike's, El Mike's Señorial, the Foreign Club, the Aloha, and the Blue Note." But, above all, Hernández summarizes brilliantly, "Tijuana is the northern capital of a style that is not confused with the south (of Mexico), that does not smack of Mexico City, nor Guadalajara, much less Monterrey." At that time, it is popular to say, "Tijuana is the Liverpool of Mexico." Later, a trend identified as romantic ballad is born, with groups like the Solitarios, the Freddies, and the Moonlights.

At the same time, Professor Rubén Vizcaíno appears on the cultural scene of the city, as director of "Identity," the cultural supplement of the newspaper *El Mexicano.* Vizcaíno will dominate the cultural atmosphere from this moment until his death in 2004. Vizcaíno proposes projects, criticizes vices, promotes young creators, supports all kinds of cultural projects, and is universally recognized as the central pillar of the cultural movement of the city. He was teacher, editor, writer of novels, stories, and plays, founder of institutions, journalist, and cultural pioneer. Vizcaíno's vision and talent consist of freeing creative forces, never limiting them. More than all the preceding gifts, what becomes fundamental to his work is that he sees the urgent need to forge a recognizable identity. That which is Californian will be his standard.

Legend has it that the Mexican-American musician Richie Valenz, previously Ricardo Valenzuela, finds in Tijuana the rhythm of La Bamba, which he would popularize in the United States and succeed in placing at the top of the Hit Parade, at a time when it was dominated exclusively by American music.

Los cincuenta: las primeras pinceladas, rock e Identidad

Al iniciar esta década, con la inauguración del Cine Bujazán, se confirma la función social que jugaron las salas de cine, son foros teatrales, salas de conciertos, espacios para espectáculos, lugar ideal para actos cívicos y académicos, en síntesis, todo lo que se deba de realizar en un espacio cerrado, allí tendrá lugar.

Se funda el Círculo de Arte y Cultura AC, presidida por el licenciado Ricardo Zamora Tapia. Lo integraban Rubén Villagrana, Alex Duval, José Luis López, Amber Inzunza, Enrique Munguía y Joaquín Chiñas. El Círculo organiza el primer concurso pictórico del cual se tenga registro, en 1957, resultando ganador Rubén Villagrana. Éste y otros más se llevan a cabo en el Edificio 5 de Mayo, en la calle Segunda frente al Palacio Municipal. Inmediatamente después aparecerán otros artistas con diferentes tendencias plásticas, como Manuel Varrona, Juan Ángel Castillo y Joel González Navarro, Francisco Chávez Corrugedo y Benjamín Serrano, entre otros. Manuel Varrona inaugura muy probablemente la primera exposición individual, alejándose del trabajo artístico convencional de los miembros del Círculo de Arte y Cultura y aún más de los "tercipelistas" de la Avenida Revolución, dedicado a complacer el gusto norteamericano con desnudos, rostros de Elvis Presley, Kennedys y Lincon. Varrona, ofrece una nueva propuesta plástica para presentarse por vez primera en el lobby del desaparecido "Teatro Novo", fundado y operado por su propietario, Rubén Gonzáles. En el Novo (después Teatro del STIRT), Luis G. Basurto permanece una temporada de tres meses realizando trabajo escénico, Varrona también participa haciendo escenografías.

Enseguida dos hechos ocurridos en 1956, dan señales del activo intercambio cultural que se tiene con San Diego. Organizada por la Inspección de Educación Federal y la Asociación de Bibliotecarios de San Diego, se lleva a cabo, la primera "Semana del Libro", en Tijuana y San Diego. De la "semana" sólo una fecha es dedicada a Tijuana, consiste en una Mesa Redonda con el tema El libro y el pueblo, en la que participan la Profesora Margarita Ruiz Díaz, Pedro Zamora, el Profesor José de Jesús Solórzano, Inspector de la Zona Federal y Arnulfo Trejo, por parte de la Asociación de libreros de San Diego. El mismo año, el Grupo Fotográfico de Tijuana visita a su similar de San Diego en Balboa Park. Se lleva a cabo un concurso y se proyectan fotografías sobre la cultura china. Participan por Tijuana, Gabriel Moreno Lozano, Héctor Martínez de Alba, Lourdes Moreno, Leopoldo Cortés Arvide y Filiberto González y por San Diego Carey Carpenter, Ilene Carpenter y Roberto Cárdenas.

En 1957 el joven guitarrista Javier Bátiz, funda su primer grupo de rock, los TJs, en el cual recogía fielmente las influencias musicales de la música negra, blues y R&B. El hecho será histórico para la cultura moderna de México. Es el momento en el cual se introduce el rock al resto del país a través de Tijuana, más concretamente de la Avenida Revolución. Bátiz, además de ser el padre del rock mexicano, es el maestro de Carlos Santana y de Alex Lora, entre muchísimos otros. Después de los TJ's, durante las siguientes décadas, aparecen grupos como los Rockin Devils, los Duendes, los Dugs Dugs, los Baja Strings, los Bons, Five Fingers, las Momias y los Tijuana Sombies. Nadie lo podría explicar mejor que Octavio Hernández, el Bibliorock: "El rock aquí comenzó temprano cuando las fronteras no eran tan complicadas como ahora y la Revolución era la avenida de los encuentros musicales y la 'prendidez' decibélica. El Mike's, El Mike's Señorial, el Foreign Club, El Aloha y The Blue Note. Pero, sobre todo," el Bibliorock lo sintetiza de manera genial, "Tijuana es la capital boreal de un estilo que no se confunde con el sur, que no sabe a DF, ni a Guadalajara y mucho menos a Monterrey." Es popular decir en ese entonces, que "Tijuana es la Liverpool de México". Más tarde nace una tendencia identificada como balada romántica, con grupos como los Solitarios, los Freddy's, y los Moonlights.

Por otro lado, aparece por primera vez en el escenario cultural de la ciudad, como director del Suplemento Cultural "Identidad" del periódico *El Mexicano,* el profesor Rubén Vizcaíno Valencia. Vizcaíno dominará la atmósfera cultural desde este momento hasta su fallecimiento en 2004. Vizcaíno propone proyectos, critica los vicios, impulsa a los jóvenes creadores, apoya toda clase de proyectos culturales, y es reconocido entre "tirios y troyanos", como la columna vertebral del movimiento cultural de la ciudad: fue maestro, editor, escritor de novela, cuento y teatro, sembrador de instituciones, periodista y promotor cultural. La visión y el talento de Vizcaíno consisten en liberar las fuerzas de la creación, nunca en limitar. Y más que todo lo anterior, que de suyo lo hace fundamental, ve la urgente necesidad de forjar una identidad reconocible, la californidad será su signo.

Cuenta la leyenda que el músico mexicoamericano Richie Valenz, antes Ricardo Valenzuela, encuentra en Tijuana el ritmo de la Bamba, que popularizaría en los Estados Unidos y logra meter en los primeros lugares del *Hit Parade,* cuando era dominado únicamente por música americana.

The 1960s: The First Institutions, Monsivaís in the Hotel Nelson

One can be certain that in the '60s the bases for the cultural development of the city are perceived. Not only are civic movements consolidated, not only do independent cultural impulses emerge, but the cultural task begins to be institutionalized. In the first years of the decade, the first truly public spaces for actual cultural dissemination are inaugurated, such as the Theater of the Mexican Institute of Social Security, the Board of Directors of Civic and Cultural Action of the City Hall, and the Department of University Extension of the Autonomous University of Baja California (UABC).

The reportorial function of the Seminar of Mexican Culture is founded, also led by Rubén Vizcaíno, as well as Guadalupe Kirarte, Elsa Romero, Carlos Cabezud, Jesús Cueva Pelayo, and Mrs Armendáriz; later, among many others, Patricio Bayardo, Mario Ortiz Villacorte, Salvador Michel, Eduardo Ávila Gil, Andrés Villar, Olga Castro, are also added. It is the first serious effort of cultural diffusion on the part of a civic organization.

On September 15, 1961, at the request of Maestro David Piñera, the Office of Cultural Diffusion of UABC was created, with the agreement of Rector Santos Silva Costa. Very soon it will initiate activities in Tijuana, coordinated by Professor Vizcaíno, for example, the First International Exhibition, with the participation of painters from Tijuana, Mexicali, Ensenada, and, for the very first time, from San Diego. Among the participants are Manuel Aguilar, Mario Gutiérrez, Rubén García Benavides, Esdras Corpus, Rubén Bedoya, Salvador Aguilar, Ruth Hernández, Jacques Bitterlin, Herlinda Sánchez Laurel, Rafael Tovar, Ámber Inzunza, Joel González Navarro, Lee Christensen, John Erickson, Ricardo Mafong; and they meet artists with a more international cachet, Benjamín Serrano and Daniela Gallois. The first national painting competitions were organized. Héctor Lutteroth's Villa Caliente gallery, across from the racetrack, organizes a collective show, with Ámber Inzunza, Rubén García Benavides, Alejandro Carranza, Carlos Ortega Coronado, Daniela Gallois, Joel González Navarro, Benjamin Serrano, Rafael Tovar, Rodolfo Fabián Torres, and Domingo Ulloa. But Lutteroth also presents artists of the stature of Leopoldo Méndez and Francisco Zúñiga, from whom there is still a magnificent piece in the lobby of the Country Club Hotel. Benjamín Serrano and Marta Palau, for their part, were the first who began to make a name for themselves in California galleries and museums. As for Ángel Valrá, he attains the cover of the prestigious magazine *Siempre!* in the 1969 anniversary issue with a wonderful Quixote.

In 1962, President Adolfo López Mateos and Benito Coquet formally open the facilities of the Mexican Institute of Social Security (IMSS), including the theater, with the staging of *Oedipus Rex,* starring Ignacio López Tarso. With the IMSS begin the first workshops of theater, plastic arts, and music. Strictly speaking, it also represents the first true public cultural facility.

At the invitation of Rubén Vizcaíno, Carlos Monsiváis visits Tijuana for the first time and holds an informal conversation with Vizcaíno's group in the Hotel Nelson. That same evening, Vizcaíno would invite Monsiváis to take part in the First Congress Against Vice, which the professor organizes right on Avenida Revolución, among brothels, saloons, and bars. From then on, Monsiváis will be a constant presence in Tijuana.

At that time, Professor Leo Blume sponsored a series of classical music concerts with the San Diego Symphony and groups of soloists also from the neighboring city; often with the participation of the Baja California tenor Antonion Bañuelos, these take place in the Zaragoza Theater or in the Bujazán Cinema.

Although the mariachi movement antedates this decade—there are images of mariachi groups from the 1920s and '30s—it is at this moment when they begin to congregate at the corner of Arguello and 1st Streets, which will later be transformed into Saint Cecilia Plaza.

The renowned North American trumpeter Herb Alpert is impressed with the rhythms that Tijuana offers, especially those generated at a bullfight, which leads him to form a group called the Tijuana Brass. Even though the music is not very accepted by inhabitants of Tijuana, who consider it snobbish or pretentious, Alpert and his Tijuana Brass tour the world with their tunes like "Tijuana Taxi," which pays tribute to the city.

The 1970s: Paz, Fuentes, and the House of Culture

The playwright Jorge Esma, carries out the world premier in Mexicali and Tijuana of the work *Tuerto es Rey (The One-Eyed Man is King)*, by Carlos Fuentes, with the presence of the self-same author. In Tijuana, in the Social Security Theater, the painter Ángel Valrá participates in realizing the set design.

Octavio Paz visits Tijuana for the first and only time, offering a lecture at the Medical Society. The Board of Directors of the Medical Society, knowing that the poet was giving a course at the University of California, San Diego, looked him up, talked with him, and invited him to Tijuana. The poet thought about it for a moment and responded. "Agreed," he told them. "This coming Tuesday at six, pick up Marie Jo and me at the door of the hotel." The doctors happily accepted. The author of *El Laberinto de la Soledad (The Labyrinth of Solitude)* spoke in Tijuana about modernity, tradition, and the dichotomy between the two, as well as Surrealism and André Breton, among other subjects. At the end of the lecture, the members of the Poetry Workshop, Ruth Vargas, Rubén Vizcaíno, and Raúl Rincón, gave him a copy of the first issue of the literary review *Amerindia*.

After the pressure exerted by a group of citizens, among which are included Guadalupe Kirarte, Héctor Lutteroth, and Cleofás Arreola, the House of Culture is founded, at the same time as the State Theater in Mexicali and the Cultural Center of Ensenada. One can say that, for the first time, there came to exist a definition and execution of a statewide cultural policy, with the creation of the Directorate of Cultural Diffusion of the State of Baja California. The Directorate provides programs of artistic education, preservation of cultural patrimony, and cultural diffusion. The architects of the project are Governor Milton Castellanos and the playwright Jorge Esma. In Tijuana, the House of Culture will operate in the old Álvaro Obregón School in the Altamira section of the city. It includes spaces for theater, art galleries, classrooms, a cafeteria. And even though the IMSS Theater played a fundamental role from its beginnings, with the House of Culture, the cultural supply of the city increases considerably. The promotion of culture will now have a permanent character; it will no longer be an eventuality. Culture gets to have, so to speak, a house of its own.

The art galleries of Ámber Inzunza in the Club BIC, of González Mariscal, and of the Mérida brothers open, this last one with exhibitions of works by Juan Badía, Zulema Ruiz, and Carlos Oviedo.

In the middle of the decade, the Center for Popular Culture emerges on downtown streets of the city, an independent space for the promotion of culture, with socialist leanings. Jorge Vélez Trejo, Ángel Valrá, Arturo Solís, Graciela Sotelo, Carlos Gutiérrez Sandoval, the priest Eduardo Ackerman, Jorge Conde, Imelda Chávez, Alfonso Hernández, among others, comprise the group. It includes painting workshops and cinema club discussions, its principal strength.

At the beginning of the decade, Professor Jesús Ruiz Barraza stimulates the Workshops for Aesthetic Activities of the Lázaro Cárdenas Federal Preparatory School: regional dance, choral poetry, *Rondalla*, and theatre. All founded at the beginning of the decade, they have an enormous impact on the community.

Rubén Vizcaíno, who remains at UABC, fulfilling a titanic labor, establishes the university workshops. Outstanding are the chamber music group, directed by the musician Alberto Ubach; the plastic arts group, led by Francisco Chávez Corrugedo; the theatre group, with Andrés Fernández; the poetry group, directed by Vizcaíno himself, with the participation of Mario Ortiz Villacorta, Ruth Vargas, and Víctor Soto Ferrel; the photography group, headed by Manuel Bojorquez; and the cinema club, chaired by the same Víctor Soto Ferrel.

There exists a generational taste for Latin American folk music, with hints of political protest. At least a dozen such groups are set up, their undisputed pioneers being the Ochoa Maldonado siblings, Luis Rey, Alejandro, Ana, and María Eugenia. The Workshop of Latin American Folk Music from the Lázaro Cárdenas Federal Preparatory School emerges, along with such groups as Kantuta, Raíz Viva, Inti-raime, Grupo Iñari, Alma Latina, Kiliwa, Pai Pai (UABC), Yapar (UABC), Grupo Sol, and Kumara.

Los sesenta: las primeras instituciones, Monsiváis en el Hotel Nelson

Puede afirmarse que en los sesentas se sientan las bases para el desarrollo cultural de la ciudad. No sólo se consolidan los movimientos ciudadanos y emergen nuevos impulsos independientes, si no que además empieza a institucionalizarse la tarea cultural. En los primeros años de la década se inauguran los primeros espacios públicos para difusión la cultural, propiamente dicha, como el Teatro del Instituto Mexicano del Seguro Social, la Dirección de Acción Cívica y Cultural del Ayuntamiento y el Departamento de Extensión Universitaria de la Universidad Autónoma de Baja California (UABC).

Se funda la corresponsalía del Seminario de Cultura Mexicana, comandado también por Rubén Vizcaíno, Guadalupe Kirarte, Elsa Romero, Carlos Cabezud, Jesús Cueva Pelayo, la señora Armendáriz, mas tarde se sumarían, Patricio Bayardo, Mario Ortiz Villacorta, Salvador Michel, Eduardo Ávila Gil, Andrés Villar, Olga Castro "Sor Abeja", entre muchos otros. Es el primer esfuerzo serio de divulgación cultural por parte de una organización ciudadana.

A instancias del maestro David Piñera, el 15 de septiembre de 1961, se crea la oficina de Difusión Cultural de la UABC, por acuerdo del Rector Santos Silva Cota. Que muy pronto iniciará actividades en Tijuana, coordinada por el profesor Vizcaíno, como la Primer Exposición Internacional con la participación de pintores de Tijuana, Mexicali, Ensenada y, por primerísima vez, de San Diego, como Manuel Aguilar, Mario Gutiérrez, Rubén García Benavides, Esdras Corpus, Rubén Bedoya, Salvador Aguilar, Ruth Hernández, Jaques Bitterlin, Herlinda Sánchez Laurel, Rafael Tovar, Ámber Inzunza, Joel González Navarro, Lee Christensen, John Erickson, Ricardo Mafong y se encuentran artistas con una factura mas internacional, Benjamín Serrano y Daniela Gallois. Se organizan también los primeros concursos estatales de pintura. La Galeria "Villa Caliente", frente al Hipódromo, de Héctor Lutteroth, organiza, una colectiva con Amber Inzunza, Rubén García Benavides, Alejandro Carranza, Carlos Ortega Coronado, Daniela Gallois, Joel González Navarro, Benjamín Serrano, Rafael Tovar, Rodolfo Fabián Torres y Domingo Ulloa. Pero Lutteroth representa también a artistas de la talla de Leopoldo Méndez y Francisco Zúniga de quien aún se encuentra una magnífica pieza en el lobby del Hotel Country Club. Benjamín Serrano y Marta Palau, por su parte, son los primeros que empiezan a darse a conocer en galerías y museos de California. Ángel Valrá, por su cuenta, logra la portada de la prestigiada revista *Siempre!* en el ejemplar de aniversario de 1969, con un magnífico Quijote.

En 1962, el presidente Adolfo López Mateos y Benito Coquet, inauguran las instalaciones del IMSS que incluyen el teatro, con la puesta en escena de *Edipo Rey* con Ignacio López Tarso. Con el Instituto Mexicano del Seguro Social empiezan los primeros talleres de teatro, artes plásticas y música. También se trata de la primer instalación pública cultural propiamente dicha.

Invitado por Rubén Vizcaíno, Carlos Monsiváis, visita por primera vez Tijuana y tiene una conversación informal con su grupo en el Hotel Nelson. Vizcaíno invitaría esa misma tarde a Monsiváis, a participar en el Primer Congreso Contra el Vicio que organiza el profesor en plena Avenida Revolución, entre prostíbulos, cantinas y bares. Desde entonces la presencia de Monsiváis en Tijuana, será una constante.

En esta época, el Profesor Leo Blume, patrocina series de conciertos de música clásica con la Sinfónica de San Diego y grupos de solistas también de la vecina ciudad y frecuentemente con la participación del tenor bajacaliforniano Antonio Bañuelos, se presentan en el Teatro Zaragoza o en el Cine Bujazán.

Aunque el movimiento mariachero es anterior a está década, hay imágenes de grupos de mariachis desde los veintes y treintas, pero es en este momento cuando se empiezan a agrupar en Calle Arguello y Calle Primera, para convertirla mas adelante en la Plaza Santa Cecilia.

El reconocido trompetista norteamericano Herp Albert, se impresiona con los ritmos que Tijuana le ofrece, especialmente los que se generan en una corrida de toros, que le llevan a formar un grupo con el nombre Tijuana Brass y aunque la música, no es muy aceptada por los tijuanenses por considerarla fresa o cursi, Albert y sus Tijuana Brass le dan la vuelta al mundo con melodías como "Tijuana Taxi," que le rinde tributo a la ciudad.

El dramaturgo Jorge Esma, lleva a cabo el estreno mundial en Mexicali y Tijuana, de la obra el *Tuerto es Rey* de Carlos Fuentes, con la presencia del propio autor. En Tijuana se lleva a cabo en el Teatro del Seguro Social, participa el pintor Ángel Valrá en la realización de la escenografía.

Octavio Paz visita Tijuana por primera y única ocasión, ofrece una conferencia en la Sociedad Médica. Sabiendo la Mesa Directiva de la Sociedad Médica, que el poeta se encontraba dando un curso en la Universidad de California en San Diego, lo buscaron, conversaron con él, lo invitaron a Tijuana. El poeta lo pensó un momento y les respondió, de acuerdo, les dijo, el próximo jueves a las seis, nos recogen a Marie Jo y a mí en la puerta del hotel, los médicos aceptaron felices. El autor de *El Laberinto de la Soledad*, habló en Tijuana, sobre la modernidad, la tradición y la ruptura, el surrealismo, André Breton, entre otros temas. Al concluir la conferencia, los integrantes del Taller de Poesía, Ruth Vargas, Rubén Vizcaíno y Raúl Rincón, le entregan el primer ejemplar de la revista literaria *Amerindia*.

Después de la presión ejercida por un grupo de ciudadanos, entre los que se encuentran, Guadalupe Kirarte, Héctor Lutteroth y Cleofás Arreola, se funda la Casa de la Cultura, simultáneamente al Teatro del Estado en Mexicali, y al Centro Cultural de Ensenada. Se puede afirmar que hay por vez primera, una definición y ejecución de una política cultural estatal al crearse la Dirección de Difusión Cultural del Estado de Baja California, con programas de educación artística, rescate del patrimonio y difusión cultural. Los artífices del proyecto son el gobernador Milton Castellanos y el dramaturgo Jorge Esma. En Tijuana, la Casa de la Cultura operará en la antigua escuela Álvaro Obregón en la Colonia Altaira. Se incluyen espacios para teatro, galerías, salones de ensayo, cafetería. Y aunque el Teatro del IMSS jugó un papel fundamental desde sus inicios, con la Casa de la Cultura crece la oferta cultural de la ciudad de manera considerable. La promoción cultural tendrá ahora carácter permanente, no será más una eventualidad y se logra que la cultura tenga, por decirlo de algún modo, una casa propia.

Se inauguran las galerías de Amber Inzunza en el Club BIC, la de González Mariscal y de los hermanos Mérida, está última con exposiciones de Juan Badía, Zulema Ruiz y Carlos Oviedo.

A mediados de la década, surge en céntricas calles de la ciudad, el Centro Cultural Popular, un espacio de promoción cultural independiente de inclinación socialista, lo integran Jorge Vélez Trejo, Ángel Valrá, Arturo Solís, Graciela Sotelo, Carlos Gutiérrez Sandoval, el sacerdote Eduardo Ackerman, Jorge Conde, Imelda Chávez, Alfonso Hernández, entre otros. Cuenta con talleres de pintura y de cineclub debate, siendo el primer esfuerzo en esta materia.

Fundados a principios de la década, el profesor Jesús Ruiz Barraza le da un impulso a los Talleres de Actividades Estéticas de la Preparatoria Federal Lázaro Cárdenas, de Danza Regional, Poesía Coral, Rondalla y Teatro, tienen en enorme impacto en la comunidad.

Rubén Vizcaíno, quien permanece en la UABC, realizando una labor titánica, funda los talleres universitarios, destacan la Camerata dirigida por el músico Alberto Ubach, el de artes plásticas por Francisco Chávez Corrugedo, el de Teatro, con Andrés Fernández, el de poesía, que dirige el mismo y participan Mario Ortiz Villacorta, Ruth Vargas y Víctor Soto Ferrel, el de fotografía por Manuel Bojorquez y el cineclub por el propio Víctor Soto Ferrel.

Hay un gusto generacional por la música folklórica latinoamericana, con toques de protesta, se fundan al menos una docena de grupos, siendo sus iniciadores indiscutidos, los hermanos Ochoa Maldonado, Luis Rey, Alejandro, Ana y María Eugenia. Surgen el Taller de Música Folclórica Latinoamericana de la Escuela Preparatoria Federal Lázaro Cárdenas, Kantuta, Raíz Viva, Inti-raime, Grupo Iñari, Alma Latina, Kiliwa, Pai Pai (UABC), Yapar (UABC), Grupo Sol y Kumara.

The 1980s: The Institutional and Civic Launching

The year 1980 would prove a good beginning for the most generous and most productive decade, culturally speaking, with the opening, on behalf of Mayor Xicoténcatl Leyva of the first Tijuana Book Fair, organized by nine bookstore owners of the city. On the second occasion of the fair, members of the UABC Poetry Workshop began to be included as presenters and commentators on books, people such as Carlos Cota, Víctor Soto Ferrel, Mario Ortiz Villacorta, and Ruth Vargas Leyva, among others.

The PRI candidate for the presidency of the republic, Miguel de la Madrid, decides to hold a national meeting about culture in Tijuana, in the Cortijo San José. In effect, the major decisions with respect to cultural policy of that six-year presidential term were originally made in Tijuana. The major players in the national cultural movement took part, people like Henrique González Casanova, Victor Sandoval, Guillermo Bonfil, Juan Bremer, Ignacio Durán, Gastón García Cantú, Guillermina Bravo, Jorge Ruiz Dueñas, Jaime Labastida, Diego Valadés, Tere Marqués de Silva, Juan Inés Abreu, Amalia Hernandez, José Luis Martínez, Arturo Azuela, Héctor Vasconcelos, Juan Rulfo, Fernando Gamboa, Edmundo O'Gorman, among many others. Some 100 intellectuals and artists attended. In short, never before had so many intellectuals and artists gathered in Tijuana.

On October 20, 1982, we inhabitants of Tijuana celebrated, more than festively, the opening of an exceptionally modern arquitectural center that had been under construction for almost three years, officially named FONAPAS and popularly called "The Ball," for the spherical structure given to the Cine Omnimax by the architects Manuel Rosen and Pedro Ramírez Vázquez. Financed by the federal government, at the urging of President José López Portillo and the all but personal stimulus of Mrs. Carmen Romano de López Portillo, and President Miguel de la Madrid and Mrs. Elena Victoria de la Madrid.

The Tijuana Cultural Center (CECUT) came to revolutionize the artistic and cultural advancement of the city and to change forever its milieu. The new installations—the museum (the first in the city), the temporary exhibition halls, the planetarium, and the performance hall, as well as the cafeteria, reading rooms, and bookstore, without equal in the history of the city—allowed the fulfillment of practically any artistic activity. This is one of the great merits of CECUT.

Rodolfo Pataky, the first formal director, succeeds, along with the museographer Constantino Lameiras, in modifying the center's interior spaces and converting them into temporary exhibition halls. Without this apparently irrelevant act, they would not have been able to develop one of the great merits of the city, the growth of the plastic arts. The center also offered the public artistic and cultural performances of national and international stature. CECUT succeeds in becoming an extension of the Cervantes Festival. And with the creation of the Cultural Program of the Borders, announced by the Minister of Public Education, Jesús Reyes Heroles, the diffusion of national culture in Tijuana begins to be a constant. Later, the first museum of the city opens: The Museum of the Californias.

After inaugurating CECUT, President López Portillo takes a symbolic tour, less than ten minutes, in effect, from the entrance to the exit. He passes through the second public library of the city, which happens to be named after him. At the change of presidential administrations, it would be named "Benito Juarez."

At the suggestion of the academic Jorge Bustamante, El Centro de Estudios de la Frontera Norte, later known as the Colegio de la Frontera Norte (the College of the Northern Border, COLEF) emerges. Its interest is in closely studying and scientifically analyzing relations with the United States, the Mexican population in that country, and diverse aspects of the Mexican border, such as demography, economy, and ecology. COLEF, as it is known today, has proven to be the most prominent forum for discussions and analysis of the complex relationship of the border.

The first cultural radio stations are also inaugurated. Initially, Radio Tecnológico, from the Regional Technological Institute; then, the Mexican Radio Institute. Their contribution has been fundamental in providing promotional support to culture and the arts.

Once again, Professor Vizcaíno undertakes a long campaign for the creation of the School of Humanities at UABC, offering careers in history, letters, and philosophy. For many, it is the greatest triumph of the maestro. His final battle, the creation of the Palace of Fine Arts of the Northwest, he will not be able to see completed.

Once René Treviño completes the new Municipal Palace, Federico Valdés takes to the task of including in the interior patios murals by local painters to give it a national appearance. Rosendo Méndez, Rosa María Ávila, Manuel Varrona, Juan Zúñiga, Manuel Cruces, Manuel Májera, among others, answer the call, not to mention the sectional murals of Ignacio Hábrika and Carlos Coronado. Towards the end of the 1970s, the muralist tradition had been explored by the Mexicali painter Carlos Coronado in the State Government Palace and in the CREA, together with the Chicano painter Malaquías Montoya, as part of the Festival de la Raza, and by Rosendo Méndez in the old Municipal Palace, towards the end of the 1970s. In 1982, the ballerina, choreographer, and professor Margarita Robles founds the Campobello School of Dance, recognized as one of the best Mexican companies of classical dance. In the repertory of the company are such works of classical ballet as *Giselle*, *La Sylphide*, *Coppélia*, *Don Quixote*, *Swan Lake*, *La Fille Mal Gardée*, *Carmen*, *Paquita*, *Bayadera*, and *Cascanueces*. It also contains contemporary works with national themes, such as *La Llorona*, *La Noche Triste*, *Popocatépetl and Ixtlacíhuatl*, or themes such as *Calafia* and *La Rumorosa*, inspired by Baja California.

Upon opening the Dimensiones Contínuas gallery in the nascent Zona Río neighborhood, Armando González becomes the initiator of the new generation of galleries. On weekends, to foster the taste of the public, he exhibits outdoors in a sort of garden of art, without the garden. Carmen Cuenca, with her eponoymous gallery, in Las Torres, Alfredo and Cecilia Deffis, with Disarte in Zapato Plaza, and Nina Moreno, across from Lieutenant Guerrero Park, will continue the tradition.

A new generation of independent cultural promoters emerges, led by Armando García Orso, owner of the Restaurant and Bar Río Rita, on Avenida Revolución, who decides to give the space a cultural dimension. Leobardo and Carlos Sarabia, Cosme Collignon, Romel Rosas, Manolo Escutia, Octavio Hernández answer the call. The ingenious idea is born with various projects, such as a publishing house and the literary review *Esquina Baja,* which lasted through sixteen issues. It also functions in the normal manner as a movie club, gallery, and a theater and performance company. Río Rita exists from 1987 to 1993; but even beyond this time, it is undoubtedly a determining factor in the promotion of contemporary culture. It has the attribute of realizing a program of activities that connects with the new generation of Tijuana inhabitants, of incorporating new trends in rock music and the use of new technologies applied to cultural media. The Obelisk prizes are established, intently focused on recognizing local talent in cultural and media matters; the prize ceremonies are a great success. The premier of the movie *Rompe el Alba* is held, with the participation of Isaac Artenstein, Oscar Chávez, and María Rojo. But one of the greatest successes, perhaps, is the premier of the film *The Last Temptation of Christ*, with more than 2,000 in attendance. No less significant are the successes registered with the concerts of the Fabulosos Cadillacs, Artefacto, Tijuana No!, Santa Sabina, and Maldita Vecindad. There are also noted visitors, such as Roger Batra, Víctor Flores Olea, Augusto Monterroso, Néstor García Canclini, Carlos Monsiváis, Edmundo Valadés, and Juan José Gurrola. Certainly, this last achieved an entertaining and successful montage with Tijuana actors in *Mickey Mouse Río Rita Blues.*

The promotion of independent theatre by Río Rita deserves special mention, with Grupo la Divina Fauna, who have a successful season with the work *Sirenas del Corazón.* Edward Coward, Graciela Matteí, Jacqueline Presa, Griselda Vilchis, and Raquel Presa participated, with Presa also responsible for production. Julieta Venegas is in charge of musical production and keyboards, this being one of her first appearances as a soloist. But perhaps one of the greatest contributions of Río Rita has been to demystify the idea of cultural advancement and give it a playful and modern direction.

The centenary of the founding of the city was commemorated in a popular way, with a sense of historical roots and the pleasure of belonging. For the first time, inhabitants of Tijuana feted themselves. It is a city with pride. "Enough already with the stereotypes and black legends," they seemed to say on the night of July 11, 1989, while they sang to the city "Las Mañanitas"—the traditional Mexican birthday song—from the bandstand of Lieutenant Guerrero Park.

The painter Felipe Almada opens his studio and converts it into a space for meeting and the promotion of culture, calling it El Nopal Centenario (The Century Cactus), in direct reference to the celebration that same year.

Los ochenta: el despegue institucional y ciudadano

1980, será un buen principio para la década mas productiva y generosa culturalmente hablando, con la inauguración, por parte del Alcalde Xicoténcatl Leyva de la primer Feria del Libro de Tijuana, organizada por nueve libreros de la ciudad. En la segunda edición de la Feria, se empieza a incluir a los miembros del Taller de Poesía de la UABC, como presentadores y comentaristas de libros, Carlos Cota, Víctor Soto Ferrel, Mario Ortiz Villacorta y Ruth Vargas Leyva, entre otros.

El candidato del PRI a la presidencia de la República, Miguel de la Madrid, decide realizar la reunión nacional de cultura en Tijuana, en el Cortijo San José. En efecto, las decisiones más sobresalientes en materia de política cultural de ese sexenio fueron tomadas originalmente en Tijuana. Participó la plana mayor del movimiento cultural nacional, gente como Henrique González Casanova, Víctor Sandoval, Guillermo Bonfil, Juan Bremer, Ignacio Durán, Gastón García Cantú, Guillermina Bravo, Jorge Ruiz Dueñas, Jaime Labastida, Diego Valadés, Tere Marqués de Silva, Juan Inés Abreu, Amalia Hernández, José Luis Martínez, Arturo Azuela, Héctor Vasconcelos, Juan Rulfo, Fernando Gamboa, Edmundo O'Gorman, entre muchos otros. Asistieron alrededor de cien intelectuales y artistas, en fin, nunca se habían visto tantos intelectuales y artistas reunidos en Tijuana.

El 20 de octubre de 1982, los tijuanenses celebramos, más escépticos que festivos, la inauguración de un modernísimo conjunto arquitectónico que había exigido casi tres años de construcción, llamado oficialmente FONAPAS, y "la bola" popularmente, por la estructura esférica que le dieron al Cine Omnimax, los arquitectos Manuel Rosen y Pedro Ramírez Vázquez. Financiado por el gobierno federal, con el impulso del presidente José López Portillo y casi personal de la Señora Carmen Romano de López Portillo, así como de Roberto de la Madrid, y de la Señora Elena Victoria de la Madrid.

El Centro Cultural Tijuana, vino a revolucionar la promoción artística y cultural de la ciudad y a modificar el entorno para siempre. Las nuevas instalaciones, el Museo (el primero de la ciudad), las Salas de Exposiciones temporales, Cine Planetario y Sala de Espectáculos, así como la cafetería, salas de lectura y librería, sin parangón en el pasado de la ciudad, permitirán la realización prácticamente de cualquier actividad artística, éste es uno de los grandes méritos del CECUT.

Rodolfo Pataky, el primer director formal, tiene como acierto, junto con el museógrafo Constantino Lameiras, modificar las jardineras interiores del Centro y convertirlas en salas de exposición temporal. Sin este hecho, aparentemente irrelevante, no se hubiera podido desarrollar uno de los grandes méritos de la ciudad, el desarrollo de las artes plásticas. También ofrece al público espectáculos artísticos y culturales de talla nacional e internacional. Logra hacer del CECUT extensión del Festival Cervantino. Y con la creación del Programa Cultural de las Fronteras, anunciado por el secretario de Educación Pública, Jesús Reyes Heroles, la difusión de la cultura nacional en Tijuana empieza a ser una constante. Más tarde se inaugura el museo de las Californias, siendo el primer museo de la ciudad.

Después de inaugurar el CECUT, el presidente López Portillo recorre simbólicamente, en menos de diez minutos, prácticamente de entrada por salida, la segunda Biblioteca Pública de la ciudad, que casualmente lleva su nombre. Al cambio del sexenio se llamaría "Benito Juárez".

Como propuesta del académico Jorge Bustamante surge El Centro de Estudios de la Frontera Norte, (más tarde Colegio de la Frontera Norte) con el interés de estudiar de cerca y analizar con bases científicas las relaciones con los Estados Unidos, la población mexicana en ese país y diversos aspectos de la frontera mexicana, como la demografía, la economía y la ecología. El COLEF, como se le conoce hoy en día, ha resultado la institución académica de mayor relieve en la región y representa un foro permanente de discusión y análisis de la compleja relación fronteriza.

Se inauguran también las primeras radiodifusoras culturales, primero Radio Tecnológico, del Instituto Tecnológico Regional y después el Instituto Mexicano de la Radio. Su contribución ha sido fundamental como apoyo promocional.

De nueva cuenta el profesor Vizcaino emprende una extenuante campaña para la creación de la Escuela de Humanidades de la UABC, con las carreras de historia, letras y filosofía. Para muchos es el mayor triunfo del maestro. Su última pelea, no la podrá ver coronada, la creación del Bellas Artes del noroeste.

Una vez que René Treviño concluye el nuevo Palacio Municipal, Federico Valdés, se da a la tarea de incluir en los patios interiores murales de pintores locales para darle una fisonomía nacionalista, acuden al llamado, Rosendo Méndez, Rosa María Ávila, Manuel Varrona, Juan Zúñiga, Manuel Cruces, Manuel Nájera, entre otros. Y los desmontables de Ignacio Hábrika y Carlos Coronado. La tradición muralista había sido explorada por el pintor mexicalense Carlos Coronado, en el Palacio del Gobierno del Estado y en el CREA, junto con el pintor chicano Malaquías Montoya, como parte del Festival de la Raza y por Rosendo Méndez en el antiguo Palacio Municipal, a fines de la década de los setentas.

La Escuela de Danza Campobello, es fundada en 1982 por la bailarina, coreógrafa y profesora Margarita Robles, y se reconoce como una de las mejores compañías mexicanas de danza clásica. En el repertorio de la compañía se incluyen obras de ballet clásico como, *Giselle, La Sylphide, Coppélia, Don Quijote, El Lago de los Cisnes, Fille Mal Gardée, Carmen, Paquita, Bayadera y Cascanueces.* También contiene obras contemporáneas con temas nacionales como, *La Llorona, La noche triste, Popocatépetl e Ixtlacíhuatl,* o temas como *Calafia* y la *Rumorosa,* inspirados en Baja California.

Es Armando González el iniciador de la nueva generación de galerías, al inaugurar la galería Dimensiones Continuas, en la naciente Zona Río. Expone los fines de semana en los exteriores para fomentar el gusto del público, en una suerte de Jardín del Arte, pero sin jardín. Continuarán Carmen Cuenca con la galería del mismo nombre, en las Torres, Alfredo y Cecilia Deffis, con Disarte en la Plaza del Zapato y Nina Moreno frente al Parque Teniente Guerrero.

Emerge una nueva generación de promotores culturales independientes, encabezada por Armando García Orso propietario del Restaurante Bar Rio Rita, de la Avenida Revolución, quien decide darle al espacio una dimensión cultural, responden al llamado Leobardo y Carlos Sarabia, Cosme Collignon, Romel Rosas, Manolo Escutia, Octavio Hernández. La ingeniosa idea nace con varios proyectos, como el editorial, la revista literaria *Esquina Baja* que logra dieciséis ediciones, y funciona de manera regular como cineclub, galería, compañía de teatro y espectáculos. Rio Rita tiene vigencia de 1987 a 1993, pero mas allá de este período, indudablemente, es un factor determinante en la promoción cultural contemporánea, tiene la cualidad de realizar un programa de actividades que conecta con las nuevas generaciones de tijuanenses, al incorporar las nuevas tendencias del rock y el uso de las nuevas tecnologías aplicadas a medíos culturales. Instauran los premios Obeliscos, muy enfocados a reconocer el talento local en materia cultural y mediática, las premiaciones son verdaderos sucesos. Realizan la premier de la película Rompe el Alba, con la presencia de Isaac Arnsestein, Oscar Chávez y María Rojo. Pero uno de los mayores

éxitos, es quizá el estreno de la cinta *La última tentación de Cristo*, con más de dos mil asistentes. Sin ser menores, se anotan éxitos con los conciertos de los Fabulosos Cadillacs, Artefacto, Tijuana No!, Santa Sabina y Maldita Vecindad. También tiene visitas notables como Roger Batra, Víctor Flores Olea, Augusto Monterroso, Néstor García Canclini, Carlos Monsiváis, Edmundo Valadés y Juan José Gurrola. Por cierto, éste último, realiza un divertido y exitoso montaje con actores tijuanenses: *Mickey Mouse Río Rita Blues*.

Mención especial merece la promoción del teatro independiente que lleva a cabo Río Rita, con el Grupo la Divina Fauna, quienes hacen una exitosa temporada con la obra *Sirenas del Corazón*, en la que participan de Edward Coward, Graciela Mattei, Jacqueline Presa, Griselda Vilchis y Raquel Presa, quien también es responsable de la producción. Julieta Venegas se encarga de la producción musical y de los teclados, siendo ésta una de sus primeras apariciones como solista. Pero quizá una de las mayores aportaciones del Río Rita ha sido desmitificar la idea de la promoción cultural y darle un sentido lúdico y de modernidad.

De manera popular se conmemora el Centenario de la fundación de la ciudad, se celebra el arraigo, el gusto de pertenecer, los tijuanenses se festejan por vez primera a sí mismos, es una ciudad con orgullo y "ya basta de señalamientos y leyendas negras" parecen decir la noche del 11 de julio de 1989, mientras le cantan "Las Mañanitas" a la ciudad en el kiosko del Parque Teniente Guerrero.

El pintor Felipe Almada, abre su estudio y lo convierte en espacio de reunión y promoción cultural, le llama El Nopal Centenario, en referencia directa a la celebración, ese mismo año.

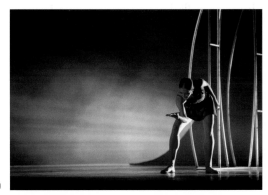

The 1990s: The Consolidation

Even with the disappearance of the Río Rita and of El Nopal Centenario, there continued to be a long list of alternative spaces that are often the cardinal points of cultural production and promotion in the city, such as El Lugar del Nopal, El Perro Azul, La Casa de la Trova, Galleria Nina Moreno, El Juglar, and later others, like the Antigua Bodega de Papel, Café de la Opera, and La Casa de la 9, which function as galleries, cinema clubs, concert halls, but above all are distinguished by an ambience of freedom and taste for culture. The singer Antonio Vidal, "El Gume," will widely dominate the scene; he goes from new song to old ballads, from the romantic Mexican song to personal inspiration, without losing touch with a broad audience.

From 1989 to 1994, advances occur in the administration of CECUT to strengthen the development of local creators. CECUT is established as the home of the Orchestra of Baja California and the Centro de Artes Escénicas del Noroeste (CAEN). Álvaro Blancarte, after the work he does for the mural *Orígenes (Origins),* inaugurated on October 20, 1992, to commemorate the tenth anniversary of CECUT, founds an informal painting workshop that becomes the breeding ground of new trends in the visual arts in Tijuana. Among others, Franco Méndez Calvillo, Jaime Ruiz Otis, Luis Moret, Marcos Ramírez ERRE, Javier Galaviz, Enrique Ciapara, Gandarilla, and César Hayashi participate. There can be no doubt that the movement that rose from the cellars of CECUT in the '90s is now the contemporary visual language of the city.

The businessman José Gallicot decides to finance a series of murals on the bridges of the Zona Río, with the objective of giving a new image to the city; and, even though some renown artists such as Oscar Ortega take part, the quality is very uneven. Later, he places a series of metallic sculptures on the median strip of the Boulevard Sánchez Taboada, with the same result.

As a consequence of an enormous labor of musical promotion undertaken originally by maestro Juan Echeverría with the Chorus Pro-Música Ensenada, an ensemble of Soviet musicians arrived in the state. Led by Eduardo García Barros, "El Ganso," they designate themselves the Orchestra of Baja California. Although they appropriate the name, they are very soon legitimated. They have defined themselves as an ensemble of soloists who interpret music of all genres, from the baroque to the contemporary. In 1990, with the creation of the Orchestra of Baja California, Tijuana acquires one of its principal assets, which converts itself into an excellent cultural and artistic force.

María Felix visits CECUT to open the exhibition *Cuando la danza se vuelve rito (When Dance Becomes Ceremony: The Indians of Mexico)*, organized by Antoine Tzapoff. The presentation is simply tremendous; thousands of people attend on two consecutive nights. The first night is the opening of the exhibition; the second, a brilliant lecture by Carlos Monsiváis on the contributions of Felix to the national cinema.

The Minerva Tapia Dance Group was created in 1995, under the direction of the ballerina and choreographer Minerva Tapia. Over a decade of intense work and more than forty projects presented in multiple Mexican and foreign venues, the group has been deserving of several national and international recognitions. It has developed dances related to the Mexico-U.S. border, from a peculiar perspective that comprises a documented and sensitive point of view. This perspective allows for the balanced combination of dance art, narrative choreography, and the recreation of social context. Outstanding are the choreographies *Por la línea (On the Line), De aquí somos (We're From Here), La maquinita de Juana (Juana's Little Machine)*, and *Danza indocumentada (Undocumented Dance)*.

Perhaps inspired by the overwhelming success of CECUT, the bankers Carlos Abedrop and Phillips Legorreta establish Mexitlán. The concept has merit, but since the executives do not clearly define its purpose, somewhere between a cultural space and an amusement park, it soon fails. Mexitlán consisted of architectural models, reproducing the buildings and constructions most emblematic of Mexico, from the Latin American Tower and the Aztec Stadium to the pyramids of Uxmal and Chichen Itzá, from Santa Prisca, to the PEMEX Tower and the Metropolitan Cathedral. Absent scale models from Baja California, we do not speak of Tijuana. The exhibition is culture as monolith, and monolith imposed from the center. The project is not long in failing, and the owners end up offering the models to CECUT, to the government of Japan, to finally end up in Chapultepec Woods in Mexico City.

Organized by the inSITE Gallery and CECUT, the inSITE Festival appeared, placing Tijuana and San Diego in the vanguard of the visual arts in Mexico. Since the mid-1990s, inSITE is carried out on a biennial basis and consists of the assembly of ephemeral pieces of installation art in public spaces. Absolutely exceptional is *Toy an Horse*, the Trojan horse by Marcos Ramírez ERRE, in the 1997 event. The two-headed horse is situated precisely on the international border between Tijuana and San Diego and is an historical and aesthetic metaphor of the border phenomenon.

The sense of permanence that cultural activity has in Tijuana is reinforced with the occurrence of festivals and meetings in various disciplines, which, as with inSITE, are distinguished by their quality. For example, these include the Hispano American Festival of the Guitar, the Statewide Theatre Encounter, the National Theatre Exhibition, the *Salón de estandartes,* the International Cinema Fair, the Biennial of Visual Arts, the Autumn Festival, the Bi-National San Diego-Tijuana Dance Fair, the Bi-National Meeting of Contemporary Dance, and the Mainly Mozart Festival. Others, such as *Tijuana, la tercera nación*, still have to prove their importance, after enormous expectations initially generated. In this sense, Professor María Teresa Riqué and the tenor José Medina achieve the impossible: they organize an opera festival of the people in the Libertad residential neighborhood. The name is perfect: Opera in the Street. Given the generous response of the public, the accomplishment is impressive.

Los noventa: la consolidación

Pero a la desaparición del Río Rita y de El Nopal Centenario, le seguirían una larga lista de espacios alternativos, que muchas veces son los puntos cardinales de la producción y de la promoción cultural de la ciudad, como El Lugar del Nopal, El Perro Azul, La Casa de la Trova, la Galería Nina Moreno, El Juglar, y más tarde otros como la Antigua Bodega de Papel, el Café de la Ópera y La Casa de la 9, que funcionan como galerías, cine clubes, salas de concierto, pero sobre todo, les caracteriza un ambiente de libertad y gusto por la cultura. El cantante, Antonio Vidal, "El Gume," dominará ampliamente la escena, va del canto nuevo a la vieja trova, de la canción romántica mexicana a la inspiración personal, sin que el amplio público pierda atención.

En la administración del CECUT de 1989 a 1994, se dan avances para fortalecer el desarrollo de los creadores locales, se establece como sede de la Orquesta de Baja California, abre sus puertas el Centro de Artes Escénicas del Noroeste, (CAEN) y Álvaro Blancarte a partir del trabajo que realiza para el mural *Orígenes*, que se inaugura el 20 de octubre de 1992 para conmemorar el Décimo Aniversario, funda un taller de pintura informal, que resulta el semillero de las nuevas tendencias de la plástica en Tijuana, participan entre otros, Franco Méndez Calvillo, Jaime Ruiz Otis, Luis Moret, Marcos Ramírez, Javier Galaviz, Enrique Ciapara, Gandarilla, César Hayashi. No cabe duda, que el movimiento surgido en los sótanos del CECUT en los noventas es el lenguaje plástico contemporáneo de la ciudad.

El empresario José Gallicot, decide financiar una serie de murales en los puentes de la Zona del Río, con el objetivo de darle una nueva imagen a la ciudad y aunque participan algunos artistas reconocidos, como Oscar Ortega, la calidad es muy desigual. Más tarde coloca una serie de esculturas metálicas en el camellón del boulevard Sánchez Taboada, con el mismo resultado.

Como consecuencia de un enorme trabajo de promoción musical emprendido originalmente por el maestro Juan Echeverría con el Coro Pro-Música Ensenada, arriban al estado un conjunto de músicos soviéticos encabezados por Eduardo García Barrios "El Ganso," se autodenominan, Orquesta de Baja California. Se apoderan del nombre, pero muy pronto están legitimados. Se les ha definido como un ensamble de solistas que interpretan música de todos los géneros, desde el barroco hasta música de nuestros días. En 1990 con la creación de la Orquesta de Baja California, Tijuana adquiere uno de sus principales activos, que se convierte en un excelente multiplicador cultural y artístico.

María Félix visita el CECUT para inaugurar la exposición, *Cuando la danza se vuelve rito, los Indios de México*, de Antoine Tzapoff, la presentación es sencillamente apoteósica, reúne miles de personas en dos noches consecutivas. La primera para inaugurar la exposición y la segunda, para una brillante conferencia de Carlos Monsiváis sobre las contribuciones de la Félix al cine nacional.

El Grupo de Danza Minerva Tapia fue creado en 1995 bajo la dirección de la bailarina y coreógrafa Minerva Tapia. Tras una década de trabajo intenso y más de cuarenta proyectos presentados en múltiples foros mexicanos y extranjeros, el grupo ha sido merecedor de diversos reconocimientos nacionales e internacionales. Ha desarrollado coreografías relativas a la frontera México y Estados Unidos, desde una peculiar perspectiva que integra una mirada documentada y sensible. Esta perspectiva le permite la combinación equilibrada del arte dancístico, la narrativa coreográfica y la recreación del contexto social. Destacan las coreografías de *Por la línea, De aquí somos, La maquinita de Juana y Danza indocumentada*.

Quizá inspirados por el éxito contundente del CECUT, los banqueros Carlos Abedrop y Phillips Legorreta fundan Mexitlán. El concepto tiene aciertos, pero como los directivos no le definen con claridad su vocación entre un espacio cultural y un parque de diversiones, muy pronto fracasa. Mexitlán, consistía en maquetas arquitectónicas con la reproducción de los edificios y construcciones más emblemáticas de México. De la Torre Latinoamericana y el Estadio Azteca a las Pirámides de Uxmal y Chichen Itzá. De Santa Prisca, la Torre de PEMEX y la Catedral Metropolitana. Sin escalas en Baja California, ya no digamos en Tijuana. La cultura como monolito y el monolito impuesto desde el centro. El proyecto no tarda en fracasar y los propietarios terminan ofreciendo las maquetas al CECUT, al gobierno de Japón, para quedar finalmente en el Bosque de Chapultepec.

Organizado por la Galería inSITE y el CECUT, surge el Festival inSITE, poniendo a Tijuana y San Diego, a la vanguardia de las artes visuales en México. inSITE se lleva a cabo desde mediados de los noventas, con una frecuencia bianual y consiste en el montaje de piezas efímeras de arte instalación en espacios públicos. Destaca singularísimamente *Toy an Horse*, el caballo de Troya de Marcos Ramírez ERRE, en la edición de 1997. El caballo bicéfalo es colocado justo en la línea internacional entre Tijuana y San Diego y es una metáfora histórica y estética del fenómeno fronterizo.

El sentido de permanencia que tiene la actividad cultural, se ve reforzado con la realización de festivales y encuentros en diversas disciplinas, que al igual que inSITE, destacan por su calidad, por ejemplo, el Festival Hispanoamericano de Guitarra, el Encuentro Estatal de Teatro, la Muestra Nacional de Teatro, el *Salón de estandartes,* la Muestra Internacional de Cine, la Bienal de Artes Plásticas, el Festival de Otoño, la Muestra Coreográfica Binacional San Diego-Tijuana, el Encuentro Binacional de Danza Contemporánea y el Festival Mainly Mozart. Otros, como *Tijuana, la tercera nación,* aún tiene que probar su trascendencia, después de las enormes expectativas generadas en un principio. En este sentido, la profesora María Teresa Riqué y el tenor José Medina, logran lo imposible, organizan un festival popular de ópera, en la Colonia Libertad. El nombre es perfecto, Ópera en la Calle, el éxito es impresionante por la generosa respuesta popular.

2000:
Internationalization

The Orchestra begins to garner successes. It is nominated for a Latin Grammy with the CD *Tango mata Danzón mata Tango*. If offers a concert in the Palace of Fine Arts in Mexico City, accompanies the tenor Luciano Pavarotti during the Salt Lake City concert, and opens the International Cervantes Festival. It appears at Lincoln Center in New York City, being the second Mexican orchestra to appear there, following the National Symphonic Orchestra. Even so, it is not forgotten that the greatest success of the Orchestra, the greatest performances, are the local seasons that it carries out on a regular basis. Listening to classical music in Tijuana ceases to be a rarity, now transformed into an everyday event.

From the unlikely mixture of electronic music and northern Mexico country music emerges a unique and incomparable sound: Nortec. Its creators—Fussible, Hiperboreal, Clorofila, Bostich, Plankton Man, and Terrestre, and Panóptica—had made incursions into electronic music; but, not until they come up with this "rhythmic cocktail" do they hit it big. As Manuel Valenzuela notes:

The Nortec offering is characterized by an important hybridization of elements stemming from popular culture, musical fusion, the articulation of a proposal constructed with music and visuals, the incorporation of the Tijuana border reality, and an emerging global articulation, which restored the cultural moorings of the region.

It has also been said that, if Tijuana were a movie, the sound track would be by Nortec, because, more than any other musical expression, it synthesizes the soul of Tijuana. Probably so, though it is far from easy to synthesize Tijuana.

On the other hand, independent efforts continue to appear; the Superior School of Plastic Arts and the Humanities Center are established. With excellent response from the public, alternative spaces also continue to appear, like Teatro de Las Pulgas, El Foro, Latitud 32º, Multikulti, and, very recently, activities like Zona Arte, La Caja Galeria, and Entijuanarte. It is noteworthy that Karina Muñoz's television program, *Fusión,* with Jorge Ramos, Carlos Sarabia, and Octavio Hernández, may have achieved the impossible, that a cultural program on the small screen could be a ratings success.

Dos mil: la internacionalización

La Orquesta, empieza a cosechar éxitos, es nominada al Grammy Latino con el disco *Tango mata Danzón mata Tango*. Ofrece un concierto en el Palacio de Bellas Artes y acompaña al tenor Luciano Pavarotti durante el concierto de la Laguna Salada e inaugura el Festival Internacional Cervantino. Se presenta en el Lincoln Center de Nueva York, siendo la segunda orquesta mexicana en presentarse ahí, después de la Orquesta Sinfónica Nacional. Aún así, se considera que el mayor éxito de la Orquesta, la mayor función, son las temporadas que realiza de manera regular. Escuchar música clásica en Tijuana dejó de ser una extrañeza, para convertirse en algo cotidiano.

De la insólita mezcla de la música electrónica y norteña, surge un sonido incomparable e irrepetible, Nortec. Sus creadores Fussible, Hiperboreal, Clorofila, Bostich, Plankton Man, Terrestre y Panóptica, habían incursionado en la música electrónica pero hasta que consiguen este "cocktail rítmico" impactan enormemente. Cito a Manuel Valenzuela:

La propuesta Nortec se caracteriza por un importante hibridación de elementos provenientes de la cultura popular, la fusión musical, la articulación de una propuesta construida con música y visuales, la incorporación de la realidad fronteriza tijuanense y una sugerente articulación global, que recuperó los anclajes culturales regionales.

También se ha dicho que si Tijuana fuera una película, la pista sonora sería de Nortec, porque más que ninguna otra expresión musical sintetiza el alma de Tijuana. Es probable. Aunque el punto es que a Tijuana difícilmente se le sintetiza.

Por otro lado, siguen apareciendo esfuerzos independientes, se establecen la Escuela Superior de Artes Plásticas y el Centro de Humanidades. Y siguen apareciendo también lugares alternativos como el Teatro de Las Pulgas, El Foro, Latitud 32º, Multikulti, y muy recientemente actividades como Zona Arte, La Caja Galería, y Entijuanarte, con excelente respuesta del público. Llama la atención que el programa de televisión *Fusión* de Karina Muñoz, con Jorge Ramos, Carlos Sarabia y Octavio Hernández haya logrado lo imposible, que un programa cultural en la pantalla chica, sea un éxito de *rating*.

Conclusion:

 In barely half a century, Tijuana culture has a characteristic countenance. Its identity has proven to be vital, multiple, effervescent. Obviously, the key was universalization. Julieta Venegas, the Orchestra of Baja California, and Nortec triumph in whatever scenario. Tijuana plastic arts do the same in Madrid, and soon in Washington, New York, France, and California, everywhere but Mexico City. We inhabitants of Tijuana now have many more cultural options than we had barely ten years ago, and there are adequate spaces so that those who are interested—almost always the young—can channel their artistic restlessness. For *Newsweek,* Tijuana is one of the ten new cultural meccas of the new century. For the *San Diego Union Tribune,* it is the "City of Art." CECUT is constructing new galleries for international exhibitions. The Museum of Contemporary Art San Diego organizes the largest exhibition in its history, *Strange New World: Art and Design from Tijuana,* with more than forty artists. The show will be presented in Washington, D.C., Los Angeles, and other American cities.

 As one can see, the cultural development of Tijuana has had certain identifiable aspects: first, the process of "culturization" has been very gradual but constant since the 1920s to about the 1970s, and a veritable rocket launch from the 1980s to the present. Civic and social initiatives have been the first steps of cultural development. Cultural institutions, in most cases, have been equal to a city eager to make cultural benefits increase.

 What have the different cultural movements had in common? I answer instinctively and with no less surprise. They are born along Avenida Revolución. The improvised but prolonged circle of Vizcaíno in the Hotel Nelson along the northern part of the street; the Rock, the Río Rita, and Nortec, making Las Pulgas vibrate, in the southern part of "Revu." The thoroughfare was originally conceived for tourism, entertainment, and seduction, never for culture; yet its inhabitants "Tijuanize" Avenida Revolución by means of culture. And the discoveries are surprising.

(Translated, from the Spanish, by John Farrell.)

Conclusión:

 La cultura tijuanense, con apenas medio siglo, tiene un rostro propio. Su identidad resultó, vital, múltiple, efervescente. Es obvio que fue a través de la universalización. Julieta Venegas, la Orquesta de Baja California y Nortec triunfan en cualquier escenario. Los plásticos hacen lo propio en Madrid y próximamente en Washington, New York, Francia y California, menos en el DF. Estando en la ciudad, los tijuanenses tenemos ahora mucho más opciones a las que teníamos hace apenas diez años y hay espacios adecuados para que los interesados —casi siempre jóvenes— pueden canalizar sus inquietudes artísticas. Para *Newsweek*, Tijuana es una de las diez nuevas mecas culturales del nuevo siglo. Para *San Diego Union Tribune*, es la "Ciudad del Arte". El CECUT, acaba de anunciar una nueva área para exposiciones internacionales. El Museo de Arte Contemporáneo de San Diego, organiza la exposición más grande de su historia, *Extraño Nuevo Mundo: Arte y diseño desde Tijuana*, con más de cuarenta artistas visuales. La muestra se presentará en Washington, D.C. y en otras ciudades americanas.

 Como se puede apreciar, el desarrollo cultural en Tijuana ha tenido ciertos aspectos identificables, primero, el proceso de *culturización* ha sido muy gradual pero constante desde los veintes hasta los setentas aproximadamente, y un franco despegue de los ochentas a la fecha. Han sido, la iniciativa civil y el quehacer social, los primeros pasos del desarrollo cultural. Las instituciones culturales, en mayoría de los casos, han estado a la altura de una ciudad ansiosa de hacer crecer los beneficios culturales.

 ¿Qué tienen han tenido en común los distintos movimientos culturales? Respondo en automático y no menos sorprendido, nacen en la Avenida Revolución, la improvisada pero prolongada peña del Vizcaíno en el Hotel Nelson en la parte norte de la calle, el Rock, el Río Rita, y Nortec, haciendo vibrar Las Pulgas, en la parte sur de la "Revu", pensada originalmente para el turismo, la diversión y el deschongue, pero nunca para la cultura, pero sus habitantes la *tijuanizan* a través de ella y los hallazgos son sorprendentes.

EXHIBITION CHECKLIST /
LISTA DE OBRAS

Acamonchi / Gerardo Yépiz

Untitled / Sin título, 2006
Installation with printed posters, stickers, and stenciled graffiti / *instalación con carteles impresos, calcomanías y graffiti con esténcil*
Dimensions variable
Courtesy of the artist
Photograph by Pablo Mason

Felipe Almada

The Altar of Live News / El altar de las noticias en vivo, 1992
Mixed media installation / *instalación en medios mixtos*
95 x 63 x 24 in
Collection Museum of Contemporary Art San Diego, Gift of Maria Gloria and Baraciel Almada
Photograph by Pablo Mason

Mónica Arreola

De la serie *Cartas geográficas* / from the Map Charts series
Office Depot, 2003
Résumé / Resumen, 2003
Composition Book I / Cuaderno I, 2003
Composition Book II / Cuaderno II, 2003
Scanned image printed on photographic paper and mounted on foam board / *imagen escaneada impresa en papel fotográfico, montada en tabla de espuma*
4 prints, 60 x 90 cm each
Courtesy of Mónica Arreola

Mely Barragán

La serie *Los guerreros* / The Warriors series
José Caguamas, 2003
Capitán del cielo / Sky Captain, 2003
Los guerreros / The Warriors, 2003
Talleres / Garages, 2003
Etching and aquatint / *técnica aguafuerte y aguatinta*
4 etchings, 13 x 16 in each
Collection Museum of Contemporary Art San Diego, Museum purchase with proceeds from Museum of Contemporary Art San Diego Benefit Art Auction 2004
Photograph by Pablo Mason

Los tres mofleros / The Three Muffler Specialists, 2003
Acrylic on satin and wood / *acrílico sobre satín y madera*
48 x 43 in
Collection of José M. Larroque
Photograph by Pablo Mason

Untitled / Sin título, 2006
Installation with mufflers / *instalación con mofles*
Dimensions variable
Courtesy of the artist

Álvaro Blancarte

Migración de la serie Una perra llamada la Vaca / *Migration,* from the series A Bitch Called Cow, 1989
Pigment and found materials on canvas / *pigmento y materiales encontrados sobre tela*
70 x 70 in
Collection Museum of Contemporary Art San Diego, Museum purchase with funds from Museum of Contemporary Art San Diego Benefit Art Auction 2004

Autorretrato de la serie El paseo del Caimán / *Self Portrait,* from the series The Alligator's Walk, 1999
Acrylic colors and texture on canvas / *textura y colores de acrílico sobre tela*
39 x 23 x 1 in
Collection Museum of Contemporary Art San Diego, Museum purchase with funds from Museum of Contemporary Art San Diego Benefit Art Auction 2004
Photograph by Pablo Mason

Reventando el azul de la serie Barroco profundo / *Blowing Up the Blue,* from the series Deep Baroque, 2002
Pigment and found materials on canvas / *pigmento y materiales encontrados sobre tela*
70 x 78 in
Collection Museum of Contemporary Art San Diego, Gift of Álvaro Blancarte
Photograph by Pablo Mason

Border Art Workshop/Taller de Arte Fronterizo

Wheels of Fortune / Ruedas de la fortuna, 2006
Installation with interactive spun wheel, plasma screen, and the following archival films: *My my Maclovio, Operation Guardian, Tijuana 1987, Cabage Pickers, and Border Dreams / instalación de rueda giratoria interactiva, pantalla plasma y los siguientes archivos cinematográficos: My my Maclovio, Operación guardián, Tijuana 1987, Pizcadores de repollo, y Sueños de frontera.*
Dimensions variable
Courtesy of the artists
Photograph by Peggy Pitti

bulbo

La tienda de ropa / The clothes shop, 2005
Adán Rodríguez Camacho, Ana Paola Rodríguez España, Araceli Blancarte Gastelum, Blanca O. España Montoya, Carla Pataky Durán, Cristina Velasco Lozano, Cynthia Karen Landa Ortiz, David Figueroa Tagle, Dulce Roa Flores, José Luis Figueroa Lewis, Juan Carlos Ayvar Covarrubias, Juan E. Navarrete Pajarito, Julia María Crespo Freijo, Lorena Fuentes Aymes, Miguel Ángel Álvarez Cisneros, Omar Foglio Almada, and Sebastián Díaz Aguirre with bulbo

colaborators / con colaboradores de bulbo: Alejandro Ruiz Barraza, Cleotilde Elena Valdez Cruz, Gabriel del Portillo Sánchez, Jorge Santana Villaseñor, María Yvonne Quiñónez Saucedo, Olga Lourdes de la Vega Cervantes, Sandra Renata Gómez Delgado
Roving installation / instalación ambulante
Dimensions variable
Courtesy of the artists

The Clothes Shop was a work commisssioned for inSITE_05 / *La tienda de ropa* fue una pieza comisionada para inSITE_05

Tania Candiani

Lanzadas / Lance Formation, 2003
Sharpened brooms / escobas afiladas
Dimensions variable
Courtesy of the artist
Photograph by Pablo Mason

T.J. Mex, 2003
Metal tortilla maker and digital print / tortillero de metal e impresión digital
18 x 7 in
Courtesy of the artist

Carmela Castrejón Diego

De la serie Reconstruxiones / from the Reconstructions series
Teje maneje / Manipulation, 1996 – 97
Photo-construction / fotoconstrucción
8 x 6 in
Courtesy of the artist
Photograph by Pablo Mason

Sin título / Untitled, 1996 – 97
Photograph and photocopy / fotografía y montaje con fotocopias
8 x 6 in
Courtesy of the artist

Concierto (outSITE 93) / Concert (outSITE 93), 1996 – 97
Photo-construction / fotoconstrucción
6 x 11 in
Courtesy of the artist
Photograph by Pablo Mason

Sin título / Untitled, 1996 – 97
Photo-construction and steel / fotoconstrucción y acero
6 x 6 x 3 in
Courtesy of the artist

Sin título / Untitled, 1996 – 97
Photo-construction / fotoconstrucción
12 x 10 in
Courtesy of the artist

Maquinitas / Little Machines, 1996 – 1997
Photo-construction / fotoconstrucción
6 x 8 in
Courtesy of the artist

Lo siento / I Am Sorry, 1996 – 97
Photo-construction and metal / fotoconstrucción y metal
13 x 10 x 2 in
Courtesy of the artist

Giratoria / Turning, 1996 – 97
Photo-construction / fotoconstrucción
8 x 10 in
Courtesy of the artist

Ausentes / Absent Ones, 1996 – 97
Photo-construction / fotoconstrucción
3 x 5 in
Courtesy of the artist

La guardiana / The Female Guard, 1996 – 97
Photo-construction / fotoconstrucción
11 x 19 in
Courtesy of the artist

Bud-Cristo-Naturaleza Numerada / Bud-Christ-Nature by Numbers, 1993
Photo-installation / instalación fotográfica
3 panels, 34 x 7 in each
Courtesy of the artist

Alida Cervantes

Housekeeper Series: Irene, Adela, Margarita, Vicenta, Jema, Toña, Angela / La serie amas de casa: Irene, Adela, Margarita, Vicenta, Jema, Toña, Angela, 1999
Oil on canvas / óleo sobre tela
7 canvases, 85 x 91 cm each
Collection Museum of Contemporary Art San Diego, Museum purchase, Elizabeth W. Russell Foundation Fund
Photograph by Pablo Mason

Enrique Ciapara

Quince / Fifteen, 2001
Mixed media on canvas / técnica mixta sobre tela
217 x 122 cm
Collection Museum of Contemporary Art San Diego, Museum purchase, Elizabeth W. Russell Foundation Fund

Detritus, 2001 – 2005
Ink, graphite, and chalk on paper glued to canvas / tinta, grafito y tiza sobre papel pegado a tela
64 drawings, 10 x 10 x 3 in each
Courtesy of the artist
Photograph by Pablo Mason

Hugo Crosthwaite

Línea: Escaparates de Tijuana 1 – 4 / The Border: Tijuana Cityscapes 1 – 4, 2003
Pencil and charcoal on wood panels / lápiz y carboncillo sobre tabla
4 panels, 24 x 48 in each
Collection Museum of Contemporary Art San Diego, Museum purchase with proceeds from Museum of Contemporary Art San Diego Benefit Art Auction 2004
Photograph by Pablo Mason

Teddy Cruz

Hybrid postcard: LA/SD/TJ 1, from Tijuana Workshop with Ana Alemán / *Postales híbridas: LA/SD/TJ 1* del Tijuana Workshop con Ana Alemán, 2000
Photocollage of U.S.-Mexico border region / fotoconstrucción de la región fronteriza EE.UU.-México
48 x 48 x 2 in
Collection of Micheal Krichman and Carmen Cuenca

Hybrid postcard: LA/SD/TJ 2, from Tijuana Workshop with Linda Chavez / *Postales híbridas: LA/SD/TJ* del Tijuana Workshop con Linda Chavez, 2000
Photocollage of U.S.-Mexico border region / fotoconstrucción de la región fronteriza EE.UU.-México
48 x 48 x 2 in
Collection of Fred and Erika Torri

Hybrid postcard: Century-Revolución LA/SD/TJ, from Tijuana Workshop with Edgar Horacio Reyes / *Postales híbridas: Century-Revolución LA/SD/TJ* del Tijuana Workshop con Edgar Horacio Reyes, 2000
Photocollage of U.S.-Mexico border region / fotoconstrucción de la región fronteriza EE.UU.-México
48 x 48 x 2 in
Collection of Lola Cuenca

Manufactured Site / Espacio construido, 2005
estudio teddy cruz design and research team / equipo de diseño e investigación: Teddy Cruz, Jimmy Brunner, Giacomo Castagnola, Jota Samper Escobar, Jess Field, Jakob Larson, Mariana Leguia, Scott Maas, Alan Rosenblum, Brian Washborn
Lightbox / caja de luz
2 lightboxes, 22 x 40 x 10 in each
Courtesy of the artist

All images courtesy of estudio teddy cruz

Einar and Jamex de la Torre

El Fix, 1997
Blown glass and mixed media / vidrio soplado y medios mixtos
30 x 72 x 4 in
Collection Museum of Contemporary Art San Diego, Museum purchase with funds from an anonymous donor

Tula Frontera Norte / Tula Northern Border, 2001
Blown glass, video, monitor, mixed media / vidrio soplado, video, pantalla, medios mixtos
112 x 30 x 26 in
Courtesy of Koplin Del Rio Gallery, Los Angeles, CA
Photograph by Pablo Mason

Tula Frontera Sur / Tula Southern Border, 2001
Blown glass, video, monitor, mixed media / vidrio soplado, video, pantalla, medios mixtos
112 x 33 x 26 in
Courtesy of Koplin Del Rio Gallery, Los Angeles, CA
Photograph by Pablo Mason

Untitled / Sin título, 2006
Mixed media installation / instalación en medios mixtos
Dimensions variable
Courtesy of Koplin Del Rio Gallery, Los Angeles, CA

Sergio de la Torre

Paisajes_01, 2000 – 2005
Paisajes_03, 2000 – 2005
Paisajes_04, 2000 – 2005
Paisajes_05, 2000 – 2005
Photograph printed on Luster paper / fotografía
impresa en papel Luster
4 digital prints, 31 x 44 in each
Courtesy of the artist

Daniela Gallois

Untitled Self-Portrait / Autorretrato sin título, 1987
Oil on canvas / óleo sobre tela
36 x 24 in
Collection of Jamieson E. Jones, M.D., La Jolla, CA

*La marcha de las langostas / The March of the
Lobsters,* 1998
Oil on canvas / óleo sobre tela
29 x 55 in
Collection Museum of Contemporary Art San Diego,
Museum purchase, Louise R. and Robert S. Harper
Fund
Photograph by Pablo Mason

Charles Glaubitz

A la brava ese, 2001
Diptych, oil on found wood / díptico, óleo sobre
madera encontrada
24 x 30 in
Collection of Timothy Canning and Melissa
Schermerhorn, Boston, MA

Welcome Carnal, 2001
Diptych, oil on found wood / díptico, óleo sobre
madera encontrada
24 x 28 in
Courtesy of Lloyd J. Park
Photograph by Pablo Mason

Jorge Gracia (Gracia Studio)

Casa GA / GA Home, 2004
Private residence and architecture studio in the Agua
Caliente development in Tijuana, Mexico / Residencia
privada y estudio de arquitectura en el fraccionamiento
Agua Caliente en Tijuana, México
Photograph by Gregg Segal

Casa Doctores / Doctors's Home, 2005
Private residence for Angélica Becerril and Luis
Assemat in the Chapultepec Doctores neighborhood
of Tijuana, Mexico / Residencia privada de Angélica
Becerril y Luis Assemat en la colonia Chapultepec en
Tijuana, México

Marcela Guadiana

Graphic design for the exhibition catalogue, *Strange
New World: Art and Design from Tijuana* / Diseño
gráfico para el catálogo de la exposición, *Extraño
Nuevo Mundo: Arte y diseño desde Tijuana,*
2005 – 2006

Raúl Guerrero

Club Guadalajara de noche de la serie Aspectos de la
vida nocturna en Tijuana, B.C. / *Club Guadalajara by
Night,* from the series Aspects of Nightlife in Tijuana,
B.C., 1989
Oil on linen / óleo sobre tela
72 x 168 in
Anonymous loan
Photograph by Mike Campos Photography

César Hayashi

Vislumbre en ocres / Visualization in Ochres, 2000
Acrylic on canvas / acrílico sobre tela
150 x 150 cm
Courtesy of the artist and La Caja Galeria, Tijuana
Photograph by Pablo Mason

Estáticos y dinámicos / Static and Dynamic, 1993
Acrylic on paper mounted on canvas / acrílico sobre
papel montado sobre tela
209 x 181 cm
Courtesy of the artist and La Caja Galeria, Tijuana

Salomón Huerta

Untitled House / Casa sin título, 1999
Oil on canvas / óleo sobre tela
15 x 20 in
Courtesy of Patricia Faure Gallery

Untitled House / Casa sin título, 2003
Oil on canvas / óleo sobre tela
56 x 36 in
Collection of Pauline Foster
Photograph by Particia Faure Gallery

Ana Machado

Coca-Cola en las venas / Coca-Cola in Your Veins,
2000
Experimental documentary video, 7 min. / video
documental experimental , 7 min.
Direction and production by / dirección y producción
de: Ana Machado
Editing by / editado por: Dave Cerf
Photography by / fotografía por: Daniel Wade Gorrell,
Sergio de la Torre and Ana Machado
Music by / música de: el Recodo de Cruz Lizarraga,
Café Tacuba and Mano Negra
Sound mix by / arreglos musicales por: Dave Cerf, Ana
Machado and Julio César Morales
Collection Museum of Contemporary Art San Diego,
Gift of the artist
Video captures by Pablo Mason

Julio César Morales

*Informal Economy Vendors Installation / Instalación de
los vendedores ambulantes, 2006*
Video projection, clay, wood, vinyl, paint, etc. /
proyección de video, barro, madera, pintura, vinil, etc.
Dimensions variable
Collection Museum of Contemporary Art San Diego,
Museum purchase, Louise R. and Robert S. Harper
Fund and Courtesy of the artist
Photographs by Pablo Mason

Ángeles Moreno

Odyssea, 2000 – 2001
Music video and album cover art, 4 min. / video
musical y portada de disco, 4 min.
Music by / música de: Fussible (Pepe Mogt + Melo
Ruíz)
Courtesy of the artist
Reproduced with the permission of Sonic 360 / UK

Nortec: This is Tijuana!, 2004
Visuals for extended video remix, 12 min. / imágenes
para remix de video extendido, 12 min.
Music by / música de: Nortec Collective (BOSTICH,
Complacencies; PANOPTICA, That Band; FUSSIBLE,
Casino Soul), Remix: DJ Anibal
Courtesy of the artist
Reproduced with the permission of TRILCE | MEX

Oficina 3 (Daniel Carrillo and Omar Bernal)

Medio, 2001 – 2002
Local competition for the refurbishment of an
abandoned building in downtown Tijuana, located in a
service alley near Avenida Revolución in Tijuana,
Mexico / Concurso local para la recuperación de un
edificio abandonado en el centro de Tijuana, ubicado
en un callejón de servicio cerca de la Avenida
Revolución en Tijuana, México

Casa non grata, 2004 – 2005
Private residence in the Misiones del Predregal
development in Tijuana, Mexico / Residencia privada
en el fraccionamiento Misiones del Pedregal en
Tijuana, México
Photograph by Pablo Mason

Julio Orozco

La pizca de muerte / The Bit of Death, 2003
On the wall / en la pared: printed paper and oil
painting on canvas, metal frame, speakers, and audio
CD / papel impreso y pintura al óleo sobre tela, marco
de metal, bocinas y un disco de audio
On the floor / en el piso: empty television, video
cassette box, motor, light, Fresnel lens, and
comicbook / caja de televisión, caja de cinta VHS,
motor, luz, lente Fresnel y cómic
Overall dimensions: 60 X 36 in
Courtesy of the artist
Photograph by Pablo Mason

Marta Palau

Linea fronteriza / Border Line, 1996
Mixed paint on paper / pintura mixta sobre papel
18 x 27 in
Collection Museum of Contemporary Art San Diego,
Gift of Alberto Gassol Palau

Front-era, 2003
Installation of 41 ladders made of small branches /
instalación de 41 escaleras hechas de ramas
pequeñas
Dimensions variable
Collection Museum of Contemporary Art San Diego,
Museum purchase with proceeds from Museum of
Contemporary Art San Diego 2004 Benefit Art Auction
Photograph by Pablo Mason

René Peralta (generica)

Mandelbrot Building, with generica collaborators /
Edificio Mandelbrot, con colaboradores de generica:
Leonardo Buendia, Mariel Facio, Karlo De Soto, Miguel
Franco, Abraham Cabrera, Rogelio Nuñez, Marcel
Sanchez, Sirak Peralta, Paulina Graciano y Daniel
Carrillo, 2001
Multi-unit housing designed with prefab construction
using *maquila* process in Tijuana, Mexico / Unidad
multi-habitacional diseñada con construcción
prefabricada usando el proceso de maquiladora en
Tijuana, México

contain(mex)3=contiene(mex)3, with generica
collaborators / con colaboradores de generica:
Leonardo Buendia, Mariel Facio, Karlo De Soto, Miguel
Franco, Abraham Cabrera, Rogelio Nuñez, Marcel
Sanchez, Sirak Peralta, Paulina Graciano y Daniel
Carrillo, 2005
Special project commissioned by MCASD for *Strange
New World* / Proyecto especial comisionado por el
MCASD para *Extraño Nuevo Mundo*

All images courtesy of generica

Vidal Pinto Estrada

*Señor Arturo Rivera, a.k.a. "El Felino", encargado de
estacionamiento / Mister Arturo Rivera, a.k.a. "El
Felino," parking lot attendant,* 1985 – 2005
*Señor Héctor Sánchez, a.k.a. "El Panzaloca", dueño
de florería / Mister Héctor Sánchez, a.k.a. "El
Panzaloca," flower shop owner,* 1985 – 2005
*Señor Ignacio Yáñez Varo, dueño de sastrería / Mister
Ignacio Yáñez Varo, tailor shop owner,* 1985 – 2005
Silver gelatin print / impresión en gelatina de plata
3 prints, 11 x 14 in each
Courtesy of the artist

Marcos Ramírez ERRE

Toy an Horse, 1998
Wood, metal and hardware, edition 1 of 10 / madera,
metal y ferretería, edición 1 de 10
175 x 78 x 37 cm
Collection Museum of Contemporary Art San Diego,
Museum purchase and gift of Mrs. Bayard M. Bailey,
Mrs. Mc Pherson Holt in memory of her husband,

Catherine Oglesby, Mrs. Irving T. Tyler and Mr. and
Mrs. Scott Youmans by exchange
Photograph by Pablo Mason

The Prejudice Project, with Mike Davis / El proyecto
del prejuicio, con Mike Davis, 2006
Metal structure and base, aluminum platform, 2
incandescent lights, Lambda photographic print
mounted on foam core onto an aluminum sheet and
wall text provided by Mike Davis / estructura y base de
metal, plataforma de aluminio, 2 lámparas
incandecentes, fotografía impresa en sistema Lambda
montada sobre tabla de espuma sobre una hoja de
aluminio y un texto de pared de Mike Davis
Dimensions variable
Courtesy of the artist

Armando Rascón

*Olmec Lightpiece for XX Century Fin de Siecle / Pieza
de luz olmeca para el fin del siglo XX,* 1997
160 35mm Ektacolor slides transferred to DVD,
projected onto painted oval floor / 160 diapositivas
Ektacolor 35mm transferidas a DVD y proyectadas
sobre un suelo oval
Dimensions variable
Collection Museum of Contemporary Art San Diego,
Museum purchase with proceeds from Museum of
Contemporary Art San Diego Benefit Art Auction 2004
Photograph by Philipp Scholz Rittermann

Salvador V. Ricalde

Fragmentos seleccionados del proyecto Teclas &
tarolas / fragments from the project Keyboards &
Drums, 2002
*Banda Sto. Tomás Live at Las Pulgas Dancehall /
Banda Sto. Tomás en vivo en el salón de baile Las
pulgas*
Digital video, 3 min. / video digital, 3 min.
Concept, camera, and edition by / concepto,
grabación y edición por: Salvador V. Ricalde
Music by / música de: Banda Sto. Tomás
Inductivo / Inductive
Digital video, 5 min. / video digital, 5 min.
Concept and edition by / concepto y edición por:
Salvador V. Ricalde
Coproduction / co-producción de: Sergio Brown
Music by / música de: Hiperboreal
Courtesy of the artist
Reproduced with the permission of FONCA Mulitmedia

Plasta taxis / Flattened Taxis, 2004
Lightbox / caja de luz
48 x 60 in
Courtesy of the Artist

Miguel Robles-Durán and Gabriela Rendón

Jardín / Garden, 2001
Garden, gallery, workshop, and office space in the
Zona Rio neighborhood in Tijuana, Mexico (American
Institute of Architects, Honor Award, San Diego, 2001)
/ Jardín, galeria, taller y oficina en la Zona Río en
Tijuana, México (Premio Honorífico del American
Institute of Architects, San Diego, 2001)

Serial House I / Casa en serie I, 2003 – 2004
Private residence in the Privada del Rey development
in Tijuana, Mexico / Residencia privada en el
fraccionamiento Privada del Rey en Tijuana, México

Non-Serial House I / Casa no en serie I, 2004
Private residence in the Lomas de Aguacaliente
development in Tijuana, Mexico / Residencia privada
en el fraccionamiento Lomas de Aguacaliente en
Tijuana, México

All images courtesy of Miguel Robles-Durán

Daniel Ruanova

Bastón del Capitán América / Captain America's Cane,
2003
Mixed media assemblage / ensamblaje en técnica
mixta
20 x 68 x 8 in
Courtesy of Galeria H & H, Tijuana, Mexico
Photograph by Galeria H & H, Tijuana, Mexico

NOW PL@YIN, 2004
Acrylic on canvas / acrílico sobre tela
36 x 168 in
Collection of Museum of Contemporary Art San Diego,
Museum purchase with proceeds from Museum of
Contemporary Art San Diego Benefit Art Auction 2004

Giancarlo Ruiz

Ungesetzlich, 1997
Digital video, 4 min. / video digital, 4 min.
Written, directed and edited by / escrito, dirigido y
editado por: Giancarlo Ruiz
Shot and produced by / grabación y producción de:
Raquel Presa
Courtesy of the artist
Video capture by Pablo Mason

Disneylandia pa mi / Disneyland for me, 1999
Digital video, 14 min. / video digital, 14 min.
Written, directed, shot and edited by / escrito, dirigido,
grabado y editado por: Giancarlo Ruiz
Produced by / producción de: Raquel Presa
Starring / protagonizado por: Willy Ruiz
Courtesy of the artist
Video capture by Pablo Mason

The Z's, 2006
Digital video, 35 min. / video digital, 35 min.
Written, directed, shot and edited by / escrito, dirigido,
grabado y editado por: Giancarlo Ruiz
Produced by / producción de: Raquel Presa, Joseph
J. Stephens, Giancarlo Ruiz
Starring / protagonizado por: Doug Lay, Dana Hooley,
Raquel Presa, Andres Villa, Angel Zuniga, Lizeth Curiel,
Anely Curiel, Joseph J. Stephens
Assistant director / asistente de dirección: Manuel Rios
Production assistant / asistente de producción:
Alejandro Montalvo and Wulfrano Lopez
Sound by / efectos de sonido por: Tonali Magana
Courtesy of the artist
Video capture by Pablo Mason

Jaime Ruiz Otis

Fósiles / Fossils
Filtrus amonita, 1993
Molusco / Mollusk, 1993
Larváico / Larva, 1999
Polytrilobites, 1999
Masa esponjosa / Sponge Mass, 2001
Cráneo de mono / Primate Skull, 2003
Found objects / objetos encontrados
Courtesy of the artist

Trademarks / Registros de labor, 2004
Prints made from industrial cutting mats / impresiones de planchas industriales sobre papel
Collection Museum of Contemporary Art San Diego, Museum purchase, Louise R. and Robert S. Harper Fund
Photographs by Pablo Mason

Benjamín Serrano

Lady Godiva Rides the Fony Express / Lady Godiva monta en el Fony Express, 1974
Painted canvas collaged onto wire frame with found objects and birdseed / tela pintada, montada sobre marco de alambre con objetos encontrados y alpiste
84 x 33 x 56 in
Collection of Jamieson E. Jones, M.D., La Jolla, California

La Malinche, 1985
Oil on canvas / óleo sobre tela
84 x 168 in
Collection of Mariano Escobedo and Beatriz Serrano de Escobedo
Photograph by Pablo Mason

El Luchador / The fighter, 1980
Oil on canvas / óleo sobre tela
28 x 33 in
Collection of Norma Bustamante Anchondo

Autorretrato / Self-portrait, 1980
Oil on canvas / óleo sobre tela
24 x 29 in
Collection of Norma Bustamante Anchondo

Aaron Soto

Omega Shell, 2001
Format DV, 16 min. / formato DV, 16 min.
Written, and edited by / escrito y editado por: Aaron Soto
Starring / protagonizado por: Victor Gil, Dany Arenas, G. Ruiz
Music and sound effects by / arreglos musicales y efectos de sonido por: Edgar Guerra
Art Installation by / instalación de arte por: Aldo Guerra
Produced by / producción de: Aaron Soto, Carlos Diaz and Roberto Aguera
Courtesy of the artist
Video Capture by Pablo Mason

Hueso, con Cathy Alberich / *Bone,* with Cathy Alberich, 2005
Format DV 24p, 14 min. / formato DV 24p. 14 min.
Written by / escrito por: Aaron Soto and Cathy Alberich
Starring / protagonizado por: Cinthya Salcido
Music and sound effects by / arreglos musicales y efectos de sonido por: Edgar Guerra
Produced by / producción de: Teri Carson, Aaron Soto and Cathy Alberich
Shot and edited by / grabado y editado por: Aaron Soto
Courtesy of the artist
Video Capture by Pablo Mason

Torolab

La región de los pantalones transfronterizos / The Region of the Transborder Trousers, 2004 – 2005
Topographic model, garments with GPS (Global Positioning System) and video / Maqueta topográfica, prendas de vestir con GPS (Global Positioning System) y video
Dimensions variable
Collection Museum of Contemporary Art San Diego, Museum purchase
Photographs by Galeria OMR, Mexico City, Mexico

Yvonne Venegas

De la serie Las novias más hermosas de Baja California / From The Most Beautiful Brides of Baja California series, 2000 – 2005
Paleta roja / Red Lollypop, 2000
Anette y Lizette / Annette and Lizette, 2001
Año Nuevo / New Year's Eve, 2000 – 2001
Encendedor / Lighter, 2001
Erika y sus amigas / Erika and Her Friends, 2002
Parejas / Couples, 2002
Chromogenic print / impresión cromógena
18 x 23 in each
Collection Museum of Contemporary Art San Diego, Museum purchase, Elizabeth W. Russell Foundation Fund
Bandera y Verónica / Bandera and Verónica, 2002
Chromogenic print / impresión cromógena
29 x 37 in
Collection Museum of Contemporary Art San Diego, Gift of Gough and Irene Thompson in gratitude to Hugh M. Davies and Lynda Forsha
Debutantes / Debutants, 2003
Chromogenic print / impresión cromógena
29 x 37 in
Courtesy of the artist
Bebé en el aire / Baby in the Air, 2003
Claudia, 2004
Ensayo de debutantes / Debutant Rehersal, 2004
Juliana, 2004
Zulema y Kishio / Zulema and Kishio, 2004
Chromogenic print / impresión cromógena
18 x 23 in each
Courtesy of the artist

PHOTOGRAPHY CREDITS /
CRÉDITOS DE FOTOGRAFÍA

Front and back covers by Marcela Guadiana

Archivo Histórico de Tijuana- IMAC: 39–40, 137–138
Archivo Luis Tamés León: 237
Sergio Brown: 26, 30–31, 80–81, 94–95
Abraham Cabrera: 70
James Cooper: 63
Harry Crosby: 42, 65,
Teddy Cruz: 56–61
Eduardo De Régules: 23, 27
Gonzalo González/Periódico *Frontera*: 48, 84–85, 90
Marcela Guadiana: 2, 24–25, 28–29, 33, 35, 40–41, 44, 79, 92–93,
96, 99–100, 104–105, 110–111, 115, 240, 253–254
Ingrid Hernández: 30, 52, 54–55. 96–99, 251
Norma V. Iglesias Prieto: 63, 71–72, 74–75, 77
Maximiliano Lizárraga: 50, 116–117
José Luis Martín Galindo: 49
Minerva Tapia Dance Group: 243
Rogelio Núñez: 33
Julio Orozco: 7, 45, 241
René Peralta: 66–68
Vidal Pinto Estrada: 139
Marcos Ramírez ERRE: 36, 38, 44–46, 53,
Rafa Saavedra: 88, 91, 244
Yvonne Venegas: 4, 8, 62, 78, 122–135
Heriberto Yépez: 31

Special thanks to Lic. Gabriel Rivera of Archivo Histórico de
Tijuana IMAC.

The publisher has made every effort to contact all copyright
holders. If proper acknowledgment has not been made, we ask
copyright holders to contact the publisher.

CONTRIBUTORS / ENSAYISTAS

José Manuel Valenzuela Arce

José Manuel Valenzuela Arce was born in Tecate, Baja California, in 1954, and received his Ph.D. in sociology from El Colegio de México, Mexico City, in 1984. Professor Valenzuela is a specialist in themes of cultural and youth identity on the United States-Mexico border, and currently serves as Professor and researcher for the Department of Cultural Studies at El Colegio de la Frontera Norte in Tijuana. He received the Fray Bernardino de Sahagún Award in social anthropology for his book, *A la brava ése: Cholos, punks, chavos, banda,* and in 2002 won the Casa de las Americas Award for his book, *Jefe de jefes: Cultura y narcocultura en México*. In 2005 he was awarded the John Simon Gugenheim Memorial Foundation Grant for the Caribbean and Latin America. His latest publication is *Paso del Nortec: This is Tijuana!* and has recently edited two books to be published later this year by the Consejo Nacional para la Cultura y las Artes.

José Manuel Valenzuela Arce nació en Tecate, Baja California, en 1954 y recibió un doctorado en sociología de El Colegio de México, en el D.F., en 1984. El profesor Valenzuela es especialista en temas de identidad y cultura juvenil en la frontera entre México y Estados Unidos, y hoy es catedrático e investigador del Departamento de Estudios Culturales de El Colegio de la Frontera Norte, en Tijuana. En 2002 fué galardonado con el Premio Fray Bernardino de Sahagún en antropología social por su libro *A la brava ése: Cholos, punks, chavos, banda,* y en 2002 ganó el premio Casa de las Américas con el libro *Jefe de jefes: Cultura y narcocultura en México*. En 2005 recibió una beca de la John Simon Gugenheim Memorial Foundation para el Caribe y América Latina. Su publicación más reciente es *Paso del Nortec: This is Tijauana!* y ha editado dos libros más que publicará este año el Consejo Nacional para la Cultura y las Artes.

Teddy Cruz

Teddy Cruz' work dwells at the border between San Diego and Tijuana, where he has been developing a practice and pedagogy that emerge out of the particularities of this bicultural territory and the integration of theoretical research and design production. He has been recognized internationally in collaboration with community-based nonprofit organizations such as *Casa Familiar* for its work on housing and its relationship to an urban policy more inclusive of social and cultural programs for the city. He obtained a Masters in design studies from Harvard University and was awarded the Rome Prize in Architecture from the American Academy in Rome. He has recently received the 2004 – 05 James Stirling Memorial Lecture On The City Prize and is currently an Associate Professor in Public Culture and Urbanism in the Visual Arts Department at University of California San Diego.

La obra de Teddy Cruz habita la frontera entre San Diego y Tijuana, donde ha desarrollado su trabajo y una pedagogía que emergen de las particularidades de este territorio bicultural y de la integración de su investigación teórica y su producción de diseño. Ha ganado reconocimiento internacional junto a organizaciones sin ánimo de lucro como Casa Familiar, por su labor en el campo de la construcción de viviendas y su promoción de políticas urbanísticas que incorporan másprogramas sociales y culturales para la ciudad. Recibió una maestría en estudio del diseño de la Universidad de Harvard y fue galardonado con el Premio Roma de Arquitectura de la Academia Americana de Roma. Recientemente su labor le ha valido el premio 2004 del James Stirling Memorial Lecture on the City Prize. Es Profesor Asociado de Culturas Públicas y Urbanismo en el Departamento de Artes Visuales de University of California San Diego.

CONTRIBUTORS / ENSAYISTAS

René Peralta

René Peralta is a fifth-generation *Tijuanense* born in 1968. He studied architecture at the New School of Architecture in San Diego, California and at the Architectural Association in London, England. From 1996 – 2000 he worked for Spurlock Poirier on the Central Garden in the J.Paul Getty Museum in Los Angeles. In 2000, he founded generica, an architectural firm that aims to construct architecture that is appropriate to the society and culture of the Tijuana-San Diego border region. He is co-author of the book *Aqui es Tijuana (Here is Tijuana)*, researcher for Worldview Cities Tijuana of the Architectural League of New York, and in 2005 was Visiting Professor at UCLA's School of Architecture and Urban Design.

René Peralta es un tijuanense de quinta generación nacido en 1968. Estudió arquitectura en la New School of Architecture de San Diego y en la Architectural Association de Londres, en Inglaterra. De 1996 al 2000, trabajó para Spurlock Poirier en el diseño de los jardines del J. Paul Getty Museum en Los Ángeles. En 2000 fundó genérica, un despacho de arquitectura que trata de crear obras arquitectónicas apropiadas a la cultura de la región fronteriza Tijuana/San Diego. Es coautor del libro *Aquí es Tijuana* e investigador para Worldview Cities Tijuana de la Liga Arquitectónica de Nueva York; en 2005 fue Profesor Visitante en la Escuela de Arquitectura y Urbanismo de la Universidad de California Los Ángeles.

Norma V. Iglesias Prieto

Norma V. Iglesias Prieto was born in Mexico City in 1959. In 1982, she became Professor and Chair of the Department of Cultural Studies at El Colegio de la Frontera Norte in Tijuana, and is now Associate Professor of Chicana and Chicano Studies at San Diego State University. She received her Ph.D. in communication theory from the Universidad Complutense de Madrid in Spain, and has taught extensively on film history, gender, and border studies. She has written numerous articles on sociology and cinema, and several books including, *Beautiful Flowers of the Maquiladora* (University of Texas Press, Austin, 1997) and *Medios de Comunicación en la Frontera Norte* (Fundación Manuel Buendía and Programa Cultural de las Fronteras, 1990).

Norma V. Iglesias Prieto nació en la Ciudad de México en 1959. En 1982 se convirtió en catedrática y Jefe del Departamento de Estudios Culturales de El Colegio de la Frontera Norte, en Tijuana, y hoy es Profesora Asociada de Estudios Chicanos en San Diego State University. Se doctoró en teoría de la comunicación por la Universidad Complutense de Madrid, en España, y ha dictado cursos sobre historia del cine, género y estudios fronterizos. Ha escrito numerosos artículos sobre sociología y cine y varios libros, entre los que se incluyen *Beautiful Flowers of the Maquiladora* (University of Texas Press, Austin, 1997) and *Medios de Comunicación en la Frontera Norte* (Fundación Manuel Buendía and Programa Cultural de las Fronteras, 1990).

ejival

Enrique Jiménez, aka ejival, is a Tijuana writer, DJ, and the founder of Nimboestatic, Static Discos and Verdigris —three record labels that are dedicated, in his words, "to returning beautiful sound to the sad land of this nation." Ejival began his career as a blogger and is best known as a regular contributor to several important border blogs including the TJ bloguita front. He works as a freelance journalist and has published with several English language periodicals and newspapers including *Rolling Stone Magazine, The New Times LA, URB, XLR8R,* and *The Wire*. In 2001, he founded *SubeBaja*, the first journal dedicated to the visual and audio arts of Tijuana.

Enrique Jiménez, alias ejival, es un escritor y DJ de Tijuana que fundó Nimboestatic, Static Discos y Verdigris —tres disqueras que, como él mismo explica, están dedicadas a "devolver bellos sonidos a las tristes tierras de esta nación". Ejival inició su carrera como escritor de *blogs* y es conocido principalmente por sus contribuciones habituales a varios *blogs* de la frontera, incluyendo el *TJ bloguita front*. Ejerce como periodista independiente y ha publicado en varias revistas y diarios en lengua inglesa como *Rolling Stone Magazine, The New Times LA, URB, XLR8R* y *The Wire*. En 2001 fundó *Sube Baja*, la primera revista dedicada a las artes visuales y de sonido de Tijuana.

Rachel Teagle

Rachel Teagle received her doctoral degree in contemporary art history from Stanford University in 2002. She is a Curator at MCASD where she has instigated the ongoing *Cerca Series* of exhibitions, featuring the work of local and emerging artists. Her recent exhibitions include *Terry Winters: Paintings, Drawings, Prints, 1994 – 2004* and a project with Ernesto Neto for the forthcoming opening of the Jacobs Building at MCASD Downtown.

Rachel Teagle recibió su doctorado en historia del arte contemporáneo de la Universidad de Stanford en 2002. Es Curadora de MCASD, donde ha dado vida a *Cerca Series*, un programa de exposiciones que muestra obras de artistas locales y emergentes y que se presenta en MCASD Downtown. Algunas de sus exposiciones más recientes incluyen *Terry Winters: Paintings, Drawings, Prints, 1994 – 2004*, y un proyecto especial con Ernesto Neto para la próxima apertura de el Jacobs Building en MCASD Downtown.

Pedro Ochoa Palacio

Pedro Ochoa Palacio was born in Tijuana in 1958. He studied law at the Universidad Nacional Autónoma de México (UNAM). He has held the posts of Director of the Sistema Municipal de Bibliotecas, Director of Acción Cívica y Cultural de Tijuana, General Director of Centro Cultural Tijuana (CECUT), and Sub-director of the Centro Nacional de las Artes (Cenart). Since 2001 he has been the Cultural Attaché of the Consulado General de México in San Diego. Mr. Ochoa has taught at UNAM, Universidad Iberoamericana, and Universidad de Tijuana. With Jorge Volpi he coauthored a film script on the Colosio case, and is currently researching Mexican migration. He coordinated the publication of *Centro Cultural Tijuana* for CECUT, has written *Tijuana, Cocktail City: Cien años de historia*; *LDC: Los días contados, vida y muerte de Colosio*; and he researched *¿Qué de dónde amigo, vengo? Hacia una visión global de la migración mexicana reciente*.

Pedro Ochoa Palacio nació en Tijuana en 1958. Cursó la carrera de Derecho en la Universidad Nacional Autónoma de México (UNAM). Se ha desempeñado como Director del Sistema Municipal de Bibliotecas, Director de Acción Cívica y Cultural de Tijuana, Director General del Centro Cultural Tijuana (CECUT), Subdirector del Centro Nacional de las Artes (Cenart) y desde 2001 es Agregado Cultural del Consulado General de México en San Diego. Es coautor con Jorge Volpi de un guión cinematográfico sobre el Caso Colosio y actualmente realiza una investigación sobre la migración mexicana reciente. Ha sido profesor en la UNAM, la Universidad Iberoamericana y la Universidad de Tijuana. Ha coordinado la publicación *Centro Cultural Tijuana*, para el CECUT, y ha escrito *Tijuana, cocktail city: Cien años de historia*; *LDC: Los días contados, vida y muerte de Colosio*; y ha investigado *¿Qué de dónde amigo, vengo? Hacia una visión global de la migración mexicana reciente*.